藝術管理與
文化政策導論

Arts Management and
Cultural Policy:
An Introduction

殷寶寧————主編

國家圖書館出版品預行編目（CIP）資料

藝術管理與文化政策導論 / 王志弘, 殷寶寧, 劉俊裕, 魏君穎, 王怡蘋, 朱宗慶, 廖新田, 林詠能, 賴瑛瑛, 蔡幸芝, 李乾朗, 胡懿勳, 王俐容, 林冠文, 古淑薰, 黃光男作; 殷寶寧主編. -- 初版. -- 高雄市 : 巨流圖書股份有限公司, 2021.08

面 ；　公分 . -- （藝術管理與文化政策；4）
ISBN 978-957-732-616-4（平裝）
1. 藝術行政 2. 組織管理 3. 文化政策

901.6 110007680

藝術管理與文化政策導論

主　　　編	殷寶寧
作　　　者	王志弘、殷寶寧、劉俊裕、魏君穎、王怡蘋、朱宗慶、廖新田、林詠能、賴瑛瑛、蔡幸芝、李乾朗、胡懿勳、王俐容、林冠文、古淑薰、黃光男（按篇章順序排列）
責 任 編 輯	林瑜璇、彭康家
封 面 設 計	Lucas
發 行 人	楊曉華
總 編 輯	蔡國彬
出　　　版	巨流圖書股份有限公司 802019 高雄市苓雅區五福一路 57 號 2 樓之 2 電話：07-2265267 傳真：07-2264697 e-mail: chuliu@liwen.com.tw 網址：http://www.liwen.com.tw
編 輯 部	100003 臺北市中正區重慶南路一段 57 號 10 樓之 12 電話：02-29222396 傳真：02-29220464
郵 撥 帳 號	01002323 巨流圖書股份有限公司
購 書 專 線	07-2265267 轉 236
法 律 顧 問	林廷隆律師 電話：02-29658212
出版登記證	局版台業字第 1045 號

ISBN 978-957-732-616-4（平裝）
初版一刷・2021 年 08 月
初版二刷・2024 年 10 月

定價：580 元

作者簡歷（按篇章順序排列）

✅ 王志弘

國立臺灣大學建築與城鄉研究所教授，專長為都市文化研究、文化治理、自然治理、移動研究，以及空間與社會理論。編著有《流動、空間與社會：1991-1997 論文選》、《性別化流動的政治與詩學》、《文化治理與空間政治》、《叛民城市：臺北暗黑旅誌》等書，譯有《城市與設計》、《城市與自然》、《城市與電影》、《裸城》、《移動》、《資本的空間》、《寰宇主義與自由地理》等專書四十餘冊。

✅ 殷寶寧

國立臺灣大學建築與城鄉研究所博士。

現職臺藝大藝術管理與文化政策研究所教授兼所長。專長領域包含建築與文化研究、文化資產與博物館、性別研究等。

曾任職於教育部、中央廣播電臺副總臺長與文化研究學會理事長等職務。2017.8 至 2018.7，任臺藝大古蹟藝術修護學系主任。

近年出版專書：《性別與設計：建築與女性主義的邂逅》、《淡水文化地景重構與博物館的誕生》、《現代性的魅惑：修澤蘭與她的時代》、《我城故事：大稻埕街區生活書寫》。

✅ 劉俊裕

現任國立臺灣藝術大學藝術管理與文化政策研究所教授，社團法人臺灣文化政策研究學會第一、二屆理事長，「歐洲文化管理與文化政策研究網絡」國際通訊理事，歐洲「文化政策與管理研究獎」評議委員。編著有《再東方化：文化政策與文化治理的東亞取徑》、《臺灣文化權利地圖》等書。主持專案計畫包括「編撰文化白皮書暨籌劃全國文化會議」、「文化部推動文化基本法立法策略規劃案」、「國內外藝文中介組織串連網絡平台」等。

✅ 魏君穎

倫敦大學金史密斯學院創意與文化創業研究所博士、藝術行政與文化政策碩士。研究興趣包括文化外交與交流、表演藝術管理與行銷。

曾任藝術行政也曾公門修行，現為國立臺北藝術大學文創產業國際藝術碩士學位學程兼任助理教授、台灣文化政策研究學會理事。亦擔任《PAR 表演藝術》雜誌特約撰述、及聯合線上轉角國際《倫敦生活 A to Z》專欄作者。

✅ 王怡蘋

現職：臺北大學法律學系教授。

研究領域：著作權法、商標法、債法。

學歷：德國佛萊堡大學法學博士。

經歷：經濟部訴願會委員、經濟部智慧財產局著作權審定暨調解委員會委員、原民會訴願會委員、台灣智慧財產法學會理事、資策會網域名稱爭議處理機構專家。

✅ 朱宗慶

臺灣最具代表性的打擊樂家，並在劇場經營、藝術行政、藝術教育等領域，具備豐富的實務經驗與傑出表現。

曾任國家兩廳院主任暨改制行政法人首任藝術總監、第四屆董事長、國家交響樂團團長，以及國立臺北藝術大學校長、音樂系教授兼主任暨研究所所長、藝術行政與管理研究所教授兼所長。2009年擔任高雄世界運動會開閉幕式總導演。

現任國家表演藝術中心董事長、朱宗慶打擊樂團藝術總監、國立臺北藝術大學講座教授、國立臺灣藝術大學榮譽教授。

✅ 廖新田

中英格蘭藝術博士、臺大社會學博士、師大美術碩士、東吳社會學碩士。擁有臺灣唯一專任過三所藝術大學的經歷，本書付梓期間的職位是國立歷史博物館館長。因緣際會而有許多開創之舉：臺藝大

藝術管理與文化政策研究所、臺藝大中華藝術全英語碩士班、澳洲國家大學臺灣研究課程、台灣藝術史研究學會⋯⋯。

代表專書：《台灣美術新思路：框架、批評、美學》、《藝術的張力：臺灣美術與文化政治學》、《臺灣美術四論：蠻荒／文明，自然／文化，認同／差異，純粹／混雜》，並主導戰後第一本《臺灣美術史辭典 1.0》出版。

✅ 林詠能

英國萊斯特大學博物館學博士，現任國立臺北教育大學文化創意產業經營學系專任教授兼當代藝術評論與策展研究全英語碩士學位學程主任，研究領域聚焦在文化統計、文化創意產業、博物館管理與觀眾研究。目前同時兼任文化部文化統計主持人、教育部智慧博物館專案辦公室主持人、《博物館與文化》期刊總編輯等工作。

✅ 賴瑛瑛

國立臺灣藝術大學藝術管理與文化政策研究所專任教授，現任國際博物館協會典藏委員會理事及國際人權博物館聯盟諮詢委員。曾任職臺北當代藝術館副館長及臺北市立美術館研究人員，國際博物館協會博物館管理專業委員會理事，國際藝評人協會國際會員。國立臺灣師範大學美術教育與美術行政研究所博士。

策展經歷：「達達的世界」、「近距觀照：台灣當代藝術展」、「意象與美學 —— 台灣女性藝術展」、「輕且重的震撼」、「歡樂迷宮」等。

出版專書：《台灣前衛：六〇年代複合藝術》、《複合媒體藝術》、《展覽反思與論述實踐》、《當代藝術管理：藝術學的考察》、《博物館的社會價值》等。

蔡幸芝

國立政治大學哲學研究所哲學博士，現職國立臺灣藝術大學通識教育中心專任副教授、兼任於藝術管理與文化政策研究所、當代視覺文化博士班。具有澳門理工學院講學、《藝術觀點》客座主編、多年參與世界宗教博物館、臺北市立美術館教育活動等經歷。主要研究興趣為結合哲學、美學的學術背景與博物館導覽實務經驗，發展批判性博物館教育、藝術與文化哲學研究。教學與研究之餘，投身在地文化紮根工作，經常受邀為各地藝文機構培力文化人才。

李乾朗

生於臺北市大稻埕，長於淡水，畢業於中國文化大學建築與都市設計學系。曾任職工程顧問公司、建築師事務所，任教於淡江大學、中國文化大學、輔仁大學、國立臺北大學、國立臺灣藝術大學等校。

研究興趣為中國建築史、臺灣建築史及傳統建築營造技術、文化資產保存維護等相關領域，致力於文化資產詮釋，亞洲建築資產保存交流。曾獲臺北市文化獎、巫永福文學評論獎、金鼎獎、行政院文化獎。

胡懿勳

東南大學藝術學系藝術學博士、國立藝術學院美術研究所碩士（MA）、國立藝術學院美術系學士。

經歷：國立歷史博物館美術文物評鑑委員；台灣文創平台基金會監察人；台灣藝術史研究學會理事；國立臺灣藝術大學藝政所客座副教授、上海大學上海美術學院副教授、華東師範大學藝術研究所副教授、山東工藝美術學院客座教授。

相關專書：《中國古代繪畫的知識考古》（2008）、《兩岸視野：大陸當代藝術市場態勢》（2011）、《兩岸視野：藝術市場與管理》（2016）。

✅ 王俐容

英國華威大學（University of Wariwck）文化政策研究博士、歐洲文化政策與行政碩士；臺灣政治大學新聞學碩士與臺灣大學社會學學士。

學術專長：文化政策、文化平權、多元文化主義、認同研究、消費社會學、族群與跨國社群、數位傳播與媒體識讀。期刊論文多發表於國際期刊，例如：*Citizenship Studies*、*Asian Ethnicity*、*International Journal of Cultural Policy*、*Ethnic Studies* 等，以及國內的《公共行政學報》、《中華傳播學刊》、《思與言》等。

✅ 林冠文

英國愛丁堡瑪格麗特皇后大學 Events Management 博士、文化創意產業管理 MBA。中華大學觀光與會展活動學系助理教授，現借調至 1991 年創立、由交通部觀光局扶植，臺灣專責國際商務、獎勵旅遊與國際會議、城市行銷之中介組織「中華國際會議展覽協會」專任祕書長，負責臺灣參與全球四大商務旅遊展之整體國際行銷，並執行部分經濟部國貿局會展人才培育與認證計畫與研究發展計畫。合著書籍有《會議與展覽》（2017）、《International Best Practice in Event Management》（2019）、《旅遊百人談》（2021）。

✅ 古淑薰

英國里茲大學文化政策與文創產業博士，並曾擔任里茲人文中心短期博士後研究員與僑委會「僑社新聞網」英國特派記者。2017 年任職於國立臺灣藝術大學文化政策智庫中心，擔任文化部「2017 年全國文化會議暨文化政策白皮書」專案執行長。現為國立屏東大學文化創意產業學系助理教授暨大武山學院跨領域學程中心主任，

研究興趣為文化政策理論與實務、創意群聚與文創產業、文化政治經濟學等。

✅ 黃光男

國立高雄師範大學中文學系博士、國立臺灣師範大學美術學系名譽教授、國立臺灣藝術大學名譽教授。現任國立臺灣藝術大學藝術管理與文化政策研究所、書畫學系兼任教授。

長年來致力於藝術與文化的拓展與臺灣博物館的管理專業發展、博物館行銷與管理與文化政策，專精於美術史、美術理論與美學等。擅水墨畫創作，曾榮獲中興文藝獎章水墨畫類、教育部文化教育獎、中山文藝創作獎、第95年度金爵獎「美術教育」獎、中國文藝協會獎章國畫類、行政院新聞局國際傳播獎等；獲頒法國國家特殊貢獻一等勳章、法國文化部文藝一等勳章、外交部敦誼外交獎章、總統府二等景星勳章。2011年，黃光男以深厚的藝文資歷被延攬入閣；2019年擔任臺南市美術館董事長，以豐富的藝術行政經驗，持續引領藝壇後輩前進。

在藝術大學培育文化領導人才：
專業與學術兼具的價值實踐場域

　　博物館營運是否成功，關係國家文化層次的表現，也是國家軟實力的象徵。當國際間積極發展文化事業的當下，我們更需要在文化事業與其政策，有更好的人才參與規劃及實踐。因此，當國內較少在此項專業上著力之際，臺藝大作為臺灣藝術文化人才培育的重鎮，更有責任擔當此項任務，因此，我擔任臺藝大校長時，決定申請並建立本所的成立。十餘年來，在學校、社會的支持下、本所同仁專精學養與熱心，以及素質優秀的同學們共同努力之下，藝術管理與文化政策研究所的成績，不枉我當初所期許，成為文化藝術發展的重鎮之一，本書的出版，即為這個用心和投入的具體展現。然而，回首過往，許多當年創設時的起心動念和構想，也藉此機會分享給社會大眾，作為下一階段重新調整腳步和策略的參考。

文化行政需要法令與規範

　　我們這個所原本打算叫做「文化政策研究所」，後來加上「博物館藝術管理碩士班」，一開始碩士班是掛在「造形藝術所」下，考量師資應該要集中，所以兩個合起來。我 2004 年擔任臺藝大校長時，臺灣和中國都沒有文化政策的研究所。我自己是考試進入博物館工作，自然很瞭解也關心這個問題：考試的科目和人選資格如何可以和藝術行政相關？當然也必須是和研究藝術史和美學研究是有關連的。我在博物館工作大約是十九年，分別是臺北市立美術館和國立歷史博物館，這段期間我不斷思考行政跟藝術的關聯：主要是關於「藝術史與美學研究」如何跟「博物館管理」結合，這兩個是有關連的，但當時沒有人寫過博物館營運的方法，所以一開始我出版《美術館行政》這本書時，在兩岸引起很大的關注和討論。為什麼會有這些方法呢？說穿了，這些都是我自己的第一線實戰經驗的反思。

在博物館工作的十九年間，我到國外美術館去參觀見習後發現，舉凡美國、日本、法國、英國、德國等國家，都有文化政策與博物館管理的研究部門，不管是有沒有設立學位，甚至在博物館就設立博士班的案例。我在北美館服務時寫這一本書，最大的心得體會是：要在藝術行政機構工作，有藝術素養之外，更需要有法令的認識。像是行政法令規定什麼？國家要求你怎麼為公家做事？國家有國家的要求，國家是個公益性、公開性、公共性的事務，有法律規定。這些工作經驗讓我認知到，美術館行政是需要有專業的，開始思考博物館行政的專業以及法令的規定。法令規定什麼？例如，美術館所典藏的畫、作品怎麼管理、如何保護，包含版權、典藏等等資料的來源，都有法令的規定和保護。

後來，我當臺藝大校長，則開始思考一個學校體系需要有藝術行政的課程，來培養文化行政的人才，以及累積相關的素養。之前，臺北藝術大學已有很多碩士班和博士班了，但是不是行政管理、文化政策的研究所。藝術大學除了學習美術與藝術的課程之外，專業以外，還需要實踐的能力與行政管理的能力、瞭解法令的能力，以及執行法令的能力，臺灣的政策執行需要跟國際接軌，然而目前博物館行政、文化行政是空洞的，我們必須主動的栽培人才。

沒有訓練當「領導人」的概念

2004 年第一年我當校長的時候，體會到藝術大學都在栽培藝術家，藝術家不是只有唱歌跟創作而已，這些人必須要跟社會互動，同時也要有一個專業，就是「領導人」的概念，學校需要藝術管理事務的概念，需要有策展人，必須要有一個專業，同時也需要有「領導人」。臺藝大有學生五千人，算是中型大學，但都沒有訓練領導人、主管、館長與音樂的總監。因此，我積極地去跟教育部爭取碩、博士班，這個研

究所是單獨的，沒有大學部，所以各個大學畢業都可以進來考，當時文化建設委員會主委陳郁秀也很認同，覺得有其必要。陳郁秀認為，國內沒有訓練領導人的概念，包含政策的執行是空洞的，人才的培育是被動的。而我們藝政所就在培養「領導人」的基礎上創立的。

第一年成立，第二年招生一百多人來報考，很多都是國外留學回來的報考，錄取三個，錄取者不乏國外回來的碩士，這些人才也凸顯我們很重視國際文化與人才交流的課題。第二年開始招生時，發現師資不足，由我自己校長同時擔任所長之外，也延請廖新田老師與賴瑛瑛老師來任教。這個所有碩士班與博士班，在原本的文化政策之外，再加上「藝術管理」，所以理想狀況是，需要四個到六個專任老師。由於兩位師資不足，學校師資有限，因此，我們也延聘許多有豐富實務經驗的兼職老師。我們的師資組成裡，都是必須有在博物館或相關藝文機構工作的經驗，才適合我們的教學目標。包含現在的殷所長，之前都有行政工作的能力，才可以擔負替國家栽培人才這樣的任務與理想。此外，我們這些年來累積的專業價值也獲得各方信任，許多政府部門的案子都委託我們辦理執行。像是 2017 年劉俊裕教授負責的「全國文化會議」就是最好的例子。

但在我看來，本所目前還沒有發揮得淋漓盡致。本所著重於學術與實證的能力，對於引導臺灣和中國大陸在文化藝術行政管理的認知能力層面，應該還可以有很大的發揮能量。

藝術管理與文化政策研究所的未來

剛開始設立這個所時，我去募了一百萬，給大家寫文章、做研究，或是出國進修可以有些經濟上的支持，鼓勵優秀的人才到這裡，培養擔

任「領導人」的能力，加強專業能量、法令、法律的能力與領導人風格的能力，對社會產生貢獻，以及對社會有無私的公益性與公開性價值。這個所不只有正常規範下、制度下的學位、學理的，更重要的，期許可以透過設立學分班，為那些已經在相關部門工作，認為自己需要補充專業不足的人，提供教育專業與資源。同時，也不只是傳統的教法，更重要的是要能掌握當前科技或 AI 等等數位化的方式，與時俱進。此外，我們對於培育出來的學生，出去之後有信心、有品質保證，負擔的責任不只是臺灣的文化人才、中國的文化人才，甚至是國際的文化人才都可以進來，像我們所有俄羅斯、韓國的學生來學習，在亞洲地區的一個亮點，這是這個所的師生未來還可以繼續努力的幾個方向。

秉持過往創所的理想，這本書的出版，不只是提供政府官員、學術團體、從政人員、博物館／美術館工作者，能有機會從這裡面參考、精進，更期許國家整體的文化藝術競爭力，可以經由人才培育，特別是領導人的訓練，獲得更長足的進展，讓這個所可以與時俱進，永遠走在時代前端。

最後，在此感謝殷所長的睿智策劃！務期所務精進發行！以達到理想的目標！也謝謝各位撰稿學者！這本著作是文化界、博物館界的經典著作。

國立臺灣藝術大學藝術管理與文化政策研究所、書畫學系兼任教授

藝術管理與文化政策的新論述時代

十五年前，時任臺藝大校長黃光男邀集賴瑛瑛老師和我一起到臺藝大創立藝術管理與文化政策研究所，我直率問他「玩真的還是玩假的？」他的答案是：「當然玩真的。」有了這個決心與允諾，我們從一片廢墟走廊開始，逐步建立起臺灣唯一以文化政策為專業的博士班課程，搭配藝術管理碩士班運作。十年磨一劍，臺藝大藝政所如今已成為重要的人才培育機構，研究成果也有目共睹，例如：承辦全國文化會議、年度文化治理研討會已國際化、成立文化政策學會與台灣藝術史研究學會等，真正成為臺灣相關領域學、官、產的平台，行動力驚人，影響力也頗廣。這些點點滴滴，回想來是百感交集的。但是，有一個小小的遺憾：那就是一本專屬於本所專兼任老師為撰者的讀本尚未出版。如今，這個想法在藝政所進入第二個十年被實現出來，真是令人既振奮又感動。

有鑑於許多學生報考藝政所時，在研究計畫書裡所提列的相關參考書目頗不符時宜，於是我反覆提議以本所的名字「藝術管理」與「文化政策」為主題出版一本教科書供考生們參考。一方面綜整領域裡當前的理論、觀點以解析新現象與趨勢，所謂與時俱進，讓考生們有最新的入門觀點可參酌；二方面展現藝術管理與文化政策研究所專兼任老師們的專業，所謂傳道、授業、解惑，也記載教師夥伴們打拚的歷程。這本書的出版預期也將可作為公職考試、進修、上課、研究的基本教材，甚至是決策層的參謀或智庫的參考，功能多元。

現今臺灣文化與藝術發展蓬勃，而世界趨勢與思潮也不可同日而語，能集結出版此書，此其時也。本書架構有嚴謹的規劃，各章節撰者都學有專精，可謂一時之選，在理論與實務上均有豐富的浸淫之後有感而發，相當有見地。期許這項積累十多年的學術能量能取代臺灣過往出版的舊論述，也象徵臺灣藝術管理與文化政策新論述的到來。

現任國立歷史博物館館長
藝術管理與文化政策研究所第二任所長

對話且同行：
藝術生產中的學術勞動

　　國立臺灣藝術大學藝術管理與文化政策研究所（後文略以「藝政所」簡稱）忝為臺灣第一個開設以文化政策為主題的研究所，同時設有碩士班與博士班學制，自 2006 年開始招生迄今，轉眼已經十五個年頭過去。如同本所採用的簡稱「藝政所」語詞，凸顯出本所自我期許不侷限於藝術管理的專業範疇中，而能夠以更宏大的行政治理與政策層面框架，探索從理論概念到政策面的實務議題，堅持於學術上的反思，並能貫徹於實踐的理想，而以此來培育國內外文化行政、政策分析與藝術管理場域的專業人才，帶動理論與實踐的辯證。

　　回顧臺灣十五年前在文化行政與藝術管理的專業場域及其生態，不僅對於現實層面文化行政體系應如何建立，人才如何培育與甄補，應該具備哪些核心能力與價值，仍有許多需要審慎思考之處。但臺灣社會在解嚴後尋求本土化的迫切腳步中，對文化政策各個層面的高度期許，以及積極尋求對話的殷切期盼；加以千禧年後，隨著全球化與新自由主義思維的作用，對應著文化治理的各方龐大能量，凡此種種，時間不允許我們好整以暇地整裝備戰，總是在槍聲中且戰且走的文化藝術工作者與研究者，在各種多方議題挑戰重重（ㄓㄨㄥˋ與ㄔㄨㄥˊ皆然）襲來之際，既要實踐，也要反思。為了將本所這些年來在學術場域持續發展的議題留下紀錄，累積更多的研究能量；也讓有心於相關領域學習者得以按圖索驥，開啟學習之鑰，本所邀集歷年來曾經在藝政所任教的專兼任教師，就其專長領域分別撰文，展現出本所教學、研究與實踐場域的多元繽紛，也期許為臺灣相關學術研究拓展更多討論空間。茲就本書的構成概述如後。

　　本書整體架構主要區分為六大部分：第一部分為總論與理論性視角的建構。其次為文化政策與法規框架。第三部分聚焦於文化行政與組織

管理層面的議題。第四部分為博物館與文化資產。第五部分探討藝術產業與國內的藝文補助機制。第六部分則著眼於節慶活動等創意產業和文化經濟的範疇。

　　藝術管理與文化政策的學術場域是否有清晰的理論脈絡可循？或者是共通的學術背景語彙？「文化研究」（cultural studies）的理論發展軌跡，或許可以視為文化政策理論脈絡的基礎。加上奠基於傅柯治理性概念而開展出的文化治理視角，構成了本書的第一部分。臺大城鄉所王志弘教授素來以治學嚴謹，勤於發表與拓展議題著稱，且是臺灣文化治理概念關鍵拓荒者（另一要角為劉俊裕教授），由其開題實為不二人選。第二篇則由我負責，概述文化研究學門的發展脈絡，及其如何與文化政策接枝等等，幾個重要理論概念的介紹。

　　劉俊裕教授以其長期參與《文化基本法》、全國文化會議等實戰經驗出發，從理論概念、《憲法》層次、國家治理體系，以及文化政策框架等，一直到具前瞻性和當下性的永續發展與文化影響評估等議題，做了相當清楚的梳理，學術論述基礎、國際性視野和治理體制框架等層面均具高度啟發性。魏君穎老師為本所邀請的新生代學者之一。魏老師專長領域為文化外交與文化政策，甫自倫敦大學金史密斯學院取得博士學位，長期投入相關專欄論述工作，以其擅長的文字提出對於文化軟實力的深度探討。王怡蘋教授為德國佛萊堡大學法學博士，目前專職於國立臺北大學法律學系，為國內專長於著作權研究領域的重要學者之一，亦長期協助智慧財產法院相關實務的顧問諮詢事務，本所邀請王教授以其法學觀點來闡述藝文工作者最常遭遇到的法律議題困境，以期拓展藝文管理領域長期在法律知識與視角不足的困境。

　　針對文化行政組織與機構營運層面，朱宗慶校長以其長期在表演藝術場域經營的卓越資歷，分別從生態環境、團隊營運，品牌塑造與經營

管理等層面，分享珍貴的實戰經驗。同樣有豐富組織營運經驗的廖新田教授，目前借調任職於國立歷史博物館。廖館長以其國家博物館館長視角與高度，探討博物館領導與危機管理的議題，面對龐雜多端的真實館務經驗，同時梳理出具深刻的批判性精神。林詠能教授長期為我國文化統計等相關政策資料的研究計畫執行者，深切掌握文化指標與文化政策之間的緊密聯繫；林教授從聯合國、歐盟等國際性文化統計架構切入，以文化經濟的思維來重新檢視我國文化統計與指標，和產業發展與政策擬定之間的各項課題，提供一個可供學習運用的量化工具向度。

　　博物館與文化資產毋寧是文化政策領域中的明星議題。這個單元裡，本所的賴瑛瑛教授提出如何在全球化與新自由主義導向的市場化趨勢下，重新省思當代藝術管理與博物館營運，應掌握的趨勢與課題：諸如公私協力、組織活化、藝術家進駐與藝術介入等等，都是當前博物館面對的新興議題。蔡幸芝博士在本所開設的「博物館教育」課程，長期為本所招牌課程，深得學生的認同與喜愛。蔡老師為臺藝大通識教育中心與本所合聘教師，以其哲學博士背景在理論思辨的深厚訓練，加上十餘年協助北美館導覽課程的紮實經驗，轉化課堂論辯與豐富研究累積為本書的博物館教育專章。國內建築文化資產與建築史的指標性學者李乾朗教授，之前長期擔任本所客座教授，當然是撰寫文化資產保存專章的最佳人選。李乾朗老師除了豐富的研究資歷與獨到的文化資產分析視角外，深厚的攝影與繪畫功力更是一絕，李老師在書中也提供了他所繪製的珍貴古蹟手稿。

　　藝術市場與產業領域是近年來臺灣文化政策逐漸受到關注的新議題，但受限於藝術市場本身發展樣態與市場趨勢等因素，國內較缺乏相關的深入研究。本所前客座教授胡懿勳博士，原本任職於國立歷史博物館，有著科班且深厚的書畫藝術史專業背景，後研究領域逐漸轉向藝術

市場等議題，曾在上海、南京等地大學任教多年，近年則在澳門任教，充分掌握著近二十年來華人藝術市場在兩岸四地的發展與整體趨勢，實為撰寫該主題專章的不二人選。提到藝術產業，不得不討論的則是攸關支持藝術產業的藝文補助政策。王俐容教授目前任職於國立中央大學客家學院，具有英國華威大學文化政策專業背景，長期為臺灣文化政策的研究者，也參與相關政策的研擬與制定。這次的專章以國家文化藝術基金會的藝術補助機制為個案，闡述攸關我國藝文補助機制的政策與運作，以及如何維繫所謂的臂距原則，支持藝術創作而非干預創作自由。

創意產業不僅是全球的趨勢議題，也是臺灣文化政策的熱點之一。這個單元裡的兩篇精彩文章，第一篇是邀請目前擔任會展協會祕書長的林冠文博士撰寫。林老師本身具財務金融專長，為英國愛丁堡瑪格麗特皇后大學會展管理（event management）博士，以其跨領域的專業學養和實務經驗，專章討論節慶活動、文化觀光和地方創生等面向主題。古淑薰博士其學術專長為文創產業，於英國獲得博士學位後，返臺即參與本所執行文化部全國文化會議工作團隊，擔任執行長，目前任職於南臺灣的國立屏東大學。古老師在學校專任後，即積極展開地方文創產業與社區營造等第一線的實踐工作，以其嚴謹學術訓練與在地實務操練的觀點，對臺灣文創產業歷史經緯，及當前面臨的挑戰，有著相當精彩的撰述。

本書最後的壓軸留給創所的黃光男校長。黃校長可以說是為臺灣文化行政、美術館與博物館館長的行誼、專業學養與角色實踐，定下標竿的歷史性關鍵人物。從通過國家考試，出任臺灣最初專業美術館的臺北市立美術館館長；後轉任國立歷史博物館館長，引進許多超級大展，開創一個新的博物館與社會教育的時代；善用媒體的公眾影響力，引進文創產業思維，於桃園機場開辦史博館博物館商店，成為國家的文化軟

實力門面。正是因爲具有開創時代的前瞻視野，更知道做好人才培育工作，才是一個文化工作者最重要的使命。黃校長創辦藝術管理與文化政策研究所即是著眼於此：要爲國家的文化行政培育高階領導人才。因此，本書的收尾，就以黃校長人文化成的觀點，闡述其對文化藝術領導人教育的想像與深刻觀照。

從黃光男校長創辦本所以來，以專任教師身分在學術門牆內工作的我們，做好教學與研究本分工作外，同時在實務場域中積極打拚。賴瑛瑛教授長年擔任中華民國博物館學會的祕書長，以及國際博物館學會（ICOM）專業委員會等相關任務，帶領臺灣博物館事業跟國際專業間保持穩定而友好的交流。廖新田教授除了組織國內學者成立「台灣藝術史研究學會」，借調至國立歷史博物館擔任館長同時，也持續耕耘臺灣藝術史的研究與拓荒的重要使命。劉俊裕教授不僅長年活躍於歐盟旗下的「文化政策與管理網絡」（ENCATC）擔任國際通訊理事與評議委員等職務；韓國文化觀光研究院（KCTI）全球網絡專家，以及多處國際期刊編輯委員等等，也在 2015 年，組織本所學生與相關專業者，共同創立「文化政策研究學會」，出任理事長，於 2017 年協助文化部辦理全國文化會議，同時在國際交流、學術研究與實踐層次引領著國內相關領域的發展趨勢。我自 2016 年年初加入這個大家庭，曾經擔任中華民國文化研究學會理事長、歷史資源經理學會副祕書長等相關資歷，讓我可以參與在這個學術場域中，彼此學習、共同前行。

謹以這本集結本所專兼任教師專長領域，階段性構成的學術書籍，作爲藝政所持續和臺灣藝術管理與文化政策領域的工作者、學習者與同好者，深耕學術、持續對話、並肩奮戰與思辨實踐的場域。期待各界不吝指教，創造正向討論的文化公共領域。

殷寶寧 謹識

C O N T E N T S

目　錄

Unit I　總論與理論視角　001

Chapter 1　理論文化治理 ... 003

1　治理與治理性：從公共行政到權力網絡 005
2　文化治理：意識形態、經濟成長、社會區辨與反身性、公共領域 008
3　文化治理場域的構成與動態 015
4　文化治理的多重衝突與政治協商 021
5　結語：從治理到生活 —— 文化生態與文化基礎設施化 027

Chapter 2　從文化研究到文化政策：一個批判性理論視角之建立 035

1　前言 ... 036
2　文化研究理論發展概述 039
3　重要理論概念概述 .. 044
4　文化研究到文化政策的理論框架 055
5　結語：文化政策研究理論視角與展望 062

Unit II　文化政策與法規　067

Chapter 3　再論《文化基本法》：一份學界參與國家文化治理與文化立法的紀實及反思（2011-2021） 069

1　《文化基本法》的立法背景與緣起 070
2　立法目的與核心文化價值 074
3　《文化基本法》與文化權利的保障 077
4　國家文化政策的重要方針與基本範疇 079
5　國家文化行政與治理的體系 081

6　全國文化會議、《文化基本法》及其後續追蹤：翻轉文化治理？ 089

7　結語：學界參與文化治理的反思 ... 092

| Chapter 4 | 軟實力、文化外交與交流政策 **103** |

1　軟實力 ... 104

2　文化外交與交流 .. 108

3　結語 .. 120

| Chapter 5 | 智慧財產權與藝術生產 ... **125** |

1　概論 .. 126

2　著作權的保護要件 ... 130

3　讓與契約與授權契約 .. 136

4　權利限制 ... 142

Unit III　文化行政與組織管理　147

| Chapter 6 | 表演藝術機構的營運與管理 **149** |

1　表演藝術的特質、環境與生態 ... 150

2　表演團體的開創與永續經營 .. 154

3　劇場的品牌形塑與經營管理 .. 159

| Chapter 7 | 博物館領導與危機管理 ... **171** |

1　博物館的組織與運作 .. 173

2　博物館領導與管理 ... 181

3　博物館領導中的風險與危機管理 .. 187

4　博物館領導和文化行政 .. 190

5　結語：博物館時代 ... 193

Chapter 8　文化統計與文化指標 **197**

1　緒論 ... 198

2　UNESCO 文化統計的發展與架構 199

3　歐盟文化統計的發展與架構 206

4　文化指標的意義與價值 212

5　結語 ... 220

Unit IV　博物館與文化資產　223

Chapter 9　藝術管理新思維 —— 全球化與市場化的挑戰 **225**

1　為何藝術需要管理？ .. 227

2　博物館與藝術家進駐 .. 234

3　超級特展與文化創意產業 236

4　藝術補助與募款 —— 臺北故事館 238

5　藝術管理與藝政所的課程 241

6　結語：藝術治理之可能性與未來性 242

Chapter 10　博物館教育與公眾服務：論觀念的變革 **247**

1　博物館教育的迷思與辯駁 249

2　博物館不只是教育理論的直接應用，而是涉及跨學科理論的轉化運用 . 250

3　博物館教育不只是學校教學活動的延伸，而是向所有人發出的邀請 252

4　博物館教育必須與展覽共同發展，並且整個博物館都是教育的體現 254

5　博物館不是傳遞意義的單向過程，而是詮釋意義的對話過程 255

6　結語：傾聽公眾心聲的博物館教育 257

Chapter 11 臺灣古蹟保存維護之思辨 **263**

1 關於保存思維 .. 265

2 關於古蹟維護相關做法 273

3 結語 ... 282

Unit V 藝術產業與補助機制 285

Chapter 12 藝術經濟與市場 **287**

1 藝術資本對藝術經濟的作用力 291

2 藝術品貿易 .. 298

3 新興藝術市場交易型態 304

Chapter 13 國家文化藝術基金會與藝文補助機制 **315**

1 前言：政府為何要補助藝術文化？ 316

2 文化部的角色 ... 319

3 國家文化藝術基金會的設置與發展 321

4 國藝會補助的特色與方向 325

5 國藝會的定位問題 ... 329

Unit VI 創意產業與文化經濟 333

Chapter 14 節慶活動、盛會行銷與文化觀光 **335**

1 節慶活動 .. 336

2 盛會行銷 .. 340

3 文化觀光 ... 345

Chapter 15 文化經濟與文化創意產業：文化生態體系的永續 353

1 前言 .. 354

2 文化經濟的興起 ... 355

3 臺灣文化創意產業的發展脈絡 360

4 文化生態體系的永續思考 373

Epilogue 總結：文化政策與人才培育之時代意涵與價值............. 379

1 文化法規與實施 ... 381

2 執行的現場與專案 .. 387

3 選才與職責 ... 393

UNIT

I

總論與理論視角

Chapter **1**
理論文化治理／王志弘

Chapter **2**
從文化研究到文化政策：一個批判性理論視角之建立／殷寶寧

Arts Management and Cultural Policy: An Introduction

理論文化治理 *

— 王志弘 —

本章學習目標

- ☑ 掌握治理與治理性的內涵和差異，通過意識形態支配、經濟成長激勵、社會區辨與反身性機制、公共領域營造等觀點，釐清文化治理的多重意義。

- ☑ 掌握文化治理場域的分析架構與要項，包含結構性趨勢、運作機制、主體化，以及各種衝突和抵抗。

- ☑ 以生態學和基礎設施化展望文化治理分析的新方向。

關鍵字

文化治理、文化衝突、文化抵抗、文化生態、文化基礎設施化

* 本文主要內容取自王志弘（2010a）與王志弘（2014）。

　　晚近盛行以**文化治理**（cultural governance）來取代或統攝文化行政（cultural administration）、文化管理（cultural management）和文化政策（cultural policy）等詞語，透露了分析觀點的**轉變**，也意味了實作方式的調整。簡言之，文化治理是針對文化事務的治理（governance of culture），也是通過文化來治理（governance through culture），並且展望某種理想的治理型態。然而，一旦深究，就會發覺文化治理很不單純，反而有著多樣分歧的意涵，造成思辨和實踐上的挑戰。

　　本章將從**治理**和**治理性**（governmentality；另譯：治理術、統理性）這兩個概念的釐清切入，指出其兼納民主與綏靖的曖昧特質，以及協力和衝突並陳的張力。接著，作者討論文化治理與既有社會理論和文化批判的關聯，特別聚焦於意識形態批判、經濟成長激勵、社會區辨機制，以及公共領域營造等主題。

　　在前述概念的基礎上，本章提出文化治理場域的分析架構，說明其結構性趨勢、運作機制、主體化及文化抵抗。同時，著眼於文化治理的跨域接合，作者也討論了文化治理和政治、經濟與社會等領域的協作連結、可能引發的衝突，以及立基於不同價值的協商模式。最後，本文介紹臺灣學者衍伸文化治理場域的近期嘗試 —— **文化生態**（ecology of culture）與**文化基礎設施化**（cultural infrastructuring）—— 作為文化治理落實至日常生活的取徑，以及建立新文化與社會的實踐方向。

1 治理與治理性：從公共行政到權力網絡

1.1 行政管理的治理轉向：從階層到網絡

相較於政府、行政、管理、統治等語彙，治理一詞的使用是 1990 年代以後的新現象，顯示了幾個主要意涵。首先，治理是對於傳統政府效能的質疑和改善，但不是單純仿效企業組織（所謂的政府企業化），或是採納市場機制。其次，治理將廣大社會的各種組織，包括廠商、非營利組織及市民團體等，納入公共事務管理的核心程序，形成各種公私協力機制。第三，治理涉及了前述納入公共事務管理過程的不同組織之間的新關係，特別是以水平網絡關係來取代舊式的層級指揮關係（Chhotray and Stoker, 2009; Painter, 2000）。

換言之，相較於**層級**整合的由上而下控制，以及**市場**整合的個別化關係，治理是**網絡與協力關係**的整合。治理是「組織之間關係的自我組織」（Jessop, 1997: 59），或者說「自我組織的、組織之間的網絡」（Rhodes, 1997: 53），是混合公私部門行動者的互動模式。理想上，治理是政治溝通關係或過程，政府機關與市民社會的各種組織在對話關係中合作和共同培力，成為善治（good governance）的新標準。

於是，使用治理一詞時，往往強調了在分析上要掌握過去相對受到忽視的，政府行政和廣大社會組織與脈絡之間的複雜關係。同時，**實務**操作上，治理也意味了追尋市場機制與傳統政府以外的第三種公共事務處理機制，並以民主深化、分權或權力下放、對等互惠、協力合作等，作為價值內涵。此外，除了政府部門轉向治理，營利部門的公司近年也盛行**公司治理**（corporate governance）概念，指稱公司內部管理階

層、股東、員工，以及往來的銀行、廠商、顧客、政府，乃至於整體社會和自然環境之間關係的協調，並強調企業倫理與社會責任。

然而，實際上，為了兼顧施政效能和公私協力，以及監督管考的公務程序，治理機制往往落實成為複雜的績效指標和委外制度，反而未能發揮分權、培力與自主的特質。另一方面，治理橫跨政府和社會光譜的政治意涵，雖然有助於自由、自主、民主及團結等價值，在權力運作中更加凸顯，卻也意味了自由總是位於特定權力關係中的自由（Bang, 2003: 7）。這些批判性的反思，引導學術界挪取大不同於公共行政與政治科學的理論泉源，也就是傅柯（Michel Foucault）的治理性概念。

1.2 政治的治理性轉向：權力技術與自我治理

傅柯使用治理性概念，說明一種不同於主權（特別是西方絕對王權式主權）的報復性生殺大權的權力施展模式。治理性是對於人群健康、生活、生育、疾病、死亡、安全、兒童教養、性靈發展等的評估、調控和介入，因而也常稱為**生命政治**（bio-politics）。於是，治理性有時候也跟聚焦於身體懲戒、矯正與馴化的規訓（discipline），或者說**解剖政治**（anatomy-politics）有所區別，形成集體人口的生命政治與個別身體的解剖政治的區分。不過，在某些解釋中，治理性又同時包含了生命政治和解剖政治。再者，由於治理性乃是對人類行為加以引導的技術和過程，而這種引導往往促成主體的形成，治理性也經常涉及自我治理（self governance）。

根據傅柯的定義，治理性涉及以下幾個命題：

一、由制度、程序、分析和反省、計算和策略形成的整體，讓特殊而複雜的權力形式得以運作，其對象為人口，主要知識形式為政治經濟

學，根本技術手段為安全裝置（apparatus of security）。

二、籠罩西方的長期穩定趨勢，乃是這種可稱為治理的權力形式，凌駕了其他形式（主權、規訓等），這既導致一整套特殊治理裝置的形成，又是整套複雜知識的發展。

三、經由這個過程，中世紀的正義國家於 15 至 16 世紀間轉變為管理國家（administrative），逐漸變得「治理化」（governmentalized）（Foucault, 1991: 102-103）。

基於傅柯著名的權力具有生產性而非只是壓迫，以及權力無所不在，並以微細方式作用於日常生活所有場域的觀點，治理性概念也不能侷限於國家，反而是涵蓋整個社會的規制（Barker, 2000: 367）。巴克（Chris Barker）便將治理性界定為：「橫貫社會秩序的規制形式，藉以將人群置於科層政權和規訓模式下。它也指涉形成特定統治機構和知識形式的制度、程序、分析及計算，構成自我反身性的行為與倫理能力。」（Barker, 2000: 385）

狄恩（Mitchell Dean）也參照傅柯的治理性概念，彙整了治理分析的要點：一、可見性、觀看和感知方式的特殊形式；二、理性思考與質問的特殊方式（真理體制）；三、行動、干預和指引（專業知能）的特殊操作方式；四、形成自我、主體和行動者的特殊方式（Dean, 1999: 23）。這些分析層面，涵蓋了前文提到的技術、程序、知識、計算、策略和主體形構等面向。

這種包含多重元素的治理性權力概念，既與前述的網絡化治理概念有所匯通，卻大不相同，主要差異有三：一、治理性以權力施展模式為核心，遍及日常生活各領域，不同於治理概念以公共事務之相關行動者間的組織關係為焦點；二、治理性採取建構論觀點，關注真理、知識、

感知、主體、機構等的建構性質，治理概念相對不質問行動者或組織本身的建構性；三、治理性比治理更重視技術、程序和再現的作用。接下來，立足於治理的網絡組織，以及治理性的權力技術部署觀點，本章將探討文化治理的多重內涵，進而搭建一個綜合性的文化治理場域分析架構。

2 文化治理：意識形態、經濟成長、社會區辨 與反身性、公共領域

　　文化治理乃是對文化的治理，也是通過文化來治理，並橫跨政治、經濟、社會和技術等不同領域，展現出文化治理的多重向度。例如，麥桂甘（Jim McGuigan, 2001, 2004）將作為文化治理之體現的文化政策，分為三種基本論述：國家論述、市場論述，以及公民或溝通論述。這個區分彰顯了文化治理的多重邏輯，以及文化治理接軌於既有批判性視角的潛能。本節聚焦於文化治理與意識形態、經濟成長、社會區辨（distinction）和反身性（reflexivity），以及公共領域的關係，藉此鋪陳文化治理的多重內涵。

2.1　文化治理作為意識形態支配

　　首先，依據馬克思主義觀點，文化治理的首要功能在於遮蔽民眾對自身真實處境的認識，從而違反本身利益，甚而服膺有利於統治階級的社會秩序和生產關係。簡言之，文化治理灌輸了虛假或錯誤意識（false conscious），發揮蒙蔽和安撫群眾的效果。例如，工作倫理和

職責作為主流價值，通過教育、媒體及各種社會化管道，包括影視娛樂內容來傳遞，內化成為普遍的道德律令，卻可能有助於勞工接納不利於己的勞動條件，並以此評價自己或同儕的表現，忽略了勞動剝削的結構性處境。或者，在神聖化國族主義的各種文化展現薰陶下，激起仇外心緒，甚至赴死殺敵在所不辭，卻忽略國內嚴重的社會不公和經濟危機。

不過，意識形態作為虛假或錯誤意識的看法可能過於簡化，無法掌握文化治理的複雜機制。相對的，阿圖塞（Louis Althusser）將意識形態界定為「個人與其真實存在狀況之想像關係的再現」，以想像的多重效果替代了虛假或錯誤的單純遮蔽。他主張意識形態並非虛假觀念，反而具有物質性，在意識形態國家機器（ideological state apparatuses）及日常實作中展現效果，特別是將個人召喚為看似自由的負責主體。意識形態國家機器不是狹義的政府，而是包括教育、媒體、教會和家庭等制度，這些正是文化治理的重要場域。此外，意識形態國家機器的運作並不保證民眾遵循或內化特定價值和觀念，反而本身也是社會鬥爭場域，隨著社會中的階級力量而轉變（Althusser, 1971）。

葛蘭西（Antonio Gramsci）的領導權（hegemony）概念，也與意識形態支配意義下的文化治理有關，但更凸顯了動態變化。領導權是由統治階級塑造，但必須不斷贏取人民同意的道德、知識和文化正當性。領導權的確立必須局部或象徵性地將人民利益納入計畫，牽涉了統治者和民眾之間的協商。再者，進步力量或勞工階級也可能建立自己的對抗性領導權（counter hegemony）（Gramsci, 1971）。因此，文化治理不僅是建立官方領導權的手段，也是對抗性力量的操作場域。無論是領導權或意識形態國家機器，都是運用文化治理來支持社會秩序的政治部署。

2.2 文化治理作為經濟成長激勵

晚近的文化治理，除了促成意識形態支配效果，也愈來愈重視文化的經濟效應。20世紀初，德國法蘭克福學派的霍克海默（Max Horkheimer）和阿多諾（Theodor Adorno）提出文化工業（culture industry）概念，指出通俗文化如大眾小說、電影、音樂產製的工業化、標準化，以及看似推陳出新，實則虛假的多樣性，其實是促進資本積累，又發揮了欺瞞大眾、抑止抵抗意識的效果（Adorno and Horkheimer, 1979）。不過，相對於這種批判思維，1980年代以後隨著消費社會下符號行銷的拓展，以及資本競爭下強化美學設計來凸顯商品差異、擴大需求的趨勢，消費性的文化生產更為盛行，掀起文化產業、文化經濟、創意經濟等熱潮。文化不再只是額外裝飾，或是舒緩壓力的出口，反而逐漸進入了經濟的核心。

關於文化的經濟效果，哈維（David Harvey, 2002）曾以馬克思的壟斷租（monopoly rent）觀點來解釋。他指出，文化、歷史、藝術、傳統等元素，有助於塑造商品和服務的獨特性，激勵市場需求，藉此獲取高額利潤。例如，葡萄酒生產除了仰賴土壤、氣候、品種等具特殊性的條件，還可以運用品鑑評比、風味論述等文化元素來塑造差異。再者，各地城市為了競逐資本投資和觀光客，也戮力塑造都市意象、集體象徵資本和區辨標誌，如宏偉的藝文場館、地標建築、地方節慶，以及歷史遺產，標榜獨特性以謀求發展。在傳統製造業逐漸離開主要城市的後工業化趨勢下，除了仰賴生產者服務業、金融、零售及娛樂商業，以文化創意為主題的產業角色也日益吃重，甚至被賦予導引都市再生的任務。

同時，過往在意識形態支配下深受國家調控的廣播、出版、電影、流行音樂等產業，以及著眼於提升國民素養的博物館、美術館、劇院、

音樂廳及其展演活動，在文化經濟趨勢下，也逐漸從政府管制和支出項目，轉變為預期獲取收益的來源。此外，在國家財政拮据和預算重新配置下，新自由主義的私有化、市場化、公私協力等趨勢，也推動了文化政策轉型，亦即文化治理的經濟化，令文化在公部門和私部門的共同驅策下，成為經濟成長的激勵動能。

2.3 文化治理作為社會區辨與反身性機制

除了文化治理的政治與經濟效應，我們也必須注意到社會中文化治理的差異化區辨效果，以及延伸至個人的反身性效應。就此，我們可以參照布迪厄（Pierre Bourdieu, 1984）有關文化品味差異的階序化，以及社會群體劃界的觀點。布迪厄提出經濟資本、文化資本、社會資本及象徵資本等概念，來考察社會關係的構成。相較於經濟資本的財富，以及社會資本的人脈關係，文化資本，也就是文憑證照、藝術收藏，以及文化鑑賞能力，格外能夠接合文化治理的社會效應。至於象徵資本，則指涉了前述三種資本的正當地位，並體現為階序差異的構成。

不同群體擁有各自習慣的語彙、生活風格、消費習慣，像是對於音樂類型、攝影方式，及酒類品項的喜好差異，體現為各種生活習癖（habitus）。通過各種生活品味或習癖而展現出來的文化，發揮了區辨（分類、吸納和排除）與確立不同社會群體邊界的作用。再者，社會群體的衝突往往以文化鬥爭或象徵鬥爭的方式呈現，充斥著有關社會認知的象徵暴力（symbolic violence），以及文化正當性階序的形成、維持與複製。例如，社會階級差異經常以用餐禮儀和餐飲內容來呈現。臺灣過去推行國民生活須知、排隊運動等活動（王志弘，2005），也是以文化教養之名，區分了落後的不良習慣和文明進步的品味，藉此構成階級、性別或族群形象的優劣差異。

　　文化治理除了介入了社會群體的差異區辨和品味階序，也在反身性和自我認同的刻意塑造上發揮了作用。生活習癖和消費品味既是社會差異，也體現為個人的文化資本和言行。在所謂的「反身現代化」（reflexive modernization）（Beck, Giddens, and Lash, 1994）趨勢下，風格化的日常消費也成為人們覺察及因應外界風險、持續建構自我認同，開啟生活政治計畫的媒介（Giddens, 1991）。例如，有機食品消費不只是健康飲食議題，還牽涉有機認證的規範和標章辨識、自然風味鑑賞、食農教育，以及消費倫理、公平貿易和環境意識的論述，還有綠色主體與認同的召喚，形成了新興的文化治理課題。

2.4　文化治理作為公共領域營造

　　意識形態支配、經濟成長的激勵，以及社會區辨機制和反身塑造的主體，體現了傅柯治理性概念中瀰漫各處的權力關係，通過各種不同文化內涵而施展。然而，凸顯了文化治理在政治、經濟和社會方面的權力效應之餘，不免令人尋思，衝突、抵抗和改變的可能何在。換言之，難道文化治理只是既有社會秩序的支撐，無法成為社會轉型的實驗場？

　　傅柯指出，權力的施展總是伴隨著抵抗，若無抵抗的可能，權力也無須運作了：「只要有權力，就有抵抗，而且這種抵抗永遠不會位於權力關係的外部。」（Foucault, 1980: 95）因此，我們可以預期，在意識形態支配和領導權的運作中內蘊著抵抗，由文化激勵的經濟成長中潛藏著衝突，而社會差異的區辨本身就是緊張的來源。例如，哈維指出，以文化和歷史元素建構特殊性來謀求壟斷租，將會因為以貨幣為媒介的可交易性和普遍交換，造成文化獨特性喪失。再者，對於地方歷史、記憶和認同的經濟挪用與商品化，也可能導致民眾覺醒和抗議，掀起誰的記憶、誰的認同和美學的爭議。哈維因此寄望於公民的文化鬥爭，

並倡議藝文化工作者可以在社會轉型的政治中扮演積極角色（Harvey, 2002）。

在臺灣，我們也可以見到公民抗爭經常以文化本身作為倡議目標，或是以文化為媒介來達成其他目標，歷史保存運動是最明顯的例子。例如，臺北市的寶藏巖、剝皮寮、蟾蜍山等非正式聚落或街區，都有居民爭取留居原地的反拆遷運動，嘗試改變這些地方的預定土地使用方式，如公園預定地、學校活動中心及大學校地等。面臨都市計畫編定、土地徵收公有，以及用途具有公益性質等情況，單純的反拆遷運動很難推展，也不易獲得市民支持。然而，正逢臺灣社會在民主化和本土化下日益重視歷史保存，強調都市意象塑造，這些反拆遷運動紛紛以文化保存論述作為策略，也獲得官方退讓而予以局部保留，並將這些地方納編為都市文化治理的環節（王志弘，2010b、2012）。

文化治理除了可能引起衝突和抵抗，也會塑造出多重利益與價值交織而辯論公共事務，進而相互交流、凝聚意識、創新學習的場域。就此，法蘭克福學派第二代學者哈伯瑪斯（Jürgen Habermas）提出的，從事理性溝通的公共領域，正好可以與文化治理概念連結。其實，哈伯瑪斯主張的公共領域的歷史先驅，正是**藝文公共領域**（world of letters）：通過文化批評和議論來啟發公民意識的半公半私場域（Habermas, 1989: 51）。於是，探討文化政策的學者將哈伯瑪斯的觀點延伸至文化領域，主張文化治理也是公民溝通的公共領域（McGuigan, 2001, 2004），並且是爭取和實踐文化公民權（cultural citizenship）的重要場所（Stevenson, 2003）。在臺灣的脈絡中，王志弘與高郁婷（2019b）也分析民間的複合型藝文場所如何作為「準公地」（quasi-commons），坐落於國家、市場與公民社會之間，是促進藝文界交流學習的地方，但也受制於多重都市治理機制而處境困難。

BOX 1 文化的認識論：邁向關係性思考

　　討論文化治理，免不了要面對何謂「文化」的問題。然而，文化範圍廣闊，難以清楚界定，從精緻藝文創作到夜市小吃，從個人修養到國族文明，從價值到習俗，都可以納入。文化定義方式的轉變也顯示了人文社會學科的爭辯。例如，到底文化位於社會生活的邊緣背景，還是核心？文化是統合凝聚的價值，還是衝突分歧的根源？文化是符號與象徵，還是物質與行動？

　　這些爭議沒有簡單的解答，不過，我們可以區分出三種基本的文化分析取徑，作為探討文化治理中的文化概念的基礎：**功能性分析**、**開放性詮釋**，以及**關係性界定**。

　　首先，早期探討文化，往往關注文化發揮了什麼功能。例如，帕深思（Talcott Parsons）視文化為共享價值的社會次系統，滲入制度且內化於個人角色，發揮凝聚社會的作用。或者，涂爾幹（Emile Durkheim）主張作為共享的情感、信念和價值的集體意識，是社會形成的機制。不過，這種預設了系統秩序或社會團結的功能論式解釋，有過於強調穩定而忽略衝突的問題。另一方面，即使馬克思主義凸顯衝突矛盾是歷史演變的動力，但是馬克思主義早期以意識形態作為「虛假意識」來解釋工人意識的蒙昧，以及統治階級世界觀的盛行，也帶有維持主流秩序的功能論解釋色彩。

　　其次，20 世紀中後期，在後結構主義思潮下，興起了針對經驗主義、實證主義及實在論的批判，質疑任何概念的明確定義，也懷疑真理和知識具有普遍性與確定性。反之，學界轉而關注游移不定、多重性、碎裂、分散、局部、曖昧、脈絡和情境特殊性。這種分析取向使得「解釋」（explanation）所暗示的穩定因果關連和真理判準，被「詮釋」（interpretation）替代，強調多重意義的開放性詮釋。

　　然而，多義詮釋、真理的不確定或建構性等主張，雖有質疑既有秩序、持續產生意義分歧，以致爆裂既有認知框架的效果，卻遭質疑為停留在意義

或論述層次，淪為無法對應政經現實的「唯文本主義」（textualism），也無法立足於特定立場，介入轉化社會的集體行動。因此，文化若要成為分析社會的重要面向，又不淪為功能式解釋或開放性詮釋的兩難，將文化定位於社會關係網絡中來檢驗其效力的「關係性界定」取徑，是個可行方向。

於是，第三，作為關係性界定的文化，乃是將文化的意義和作用，安置於特定關係網絡中來確認，如此既避開了單一功能解釋，也避免了無法確定的難題。再者，文化的作用不見得就是維繫既有社會秩序，而是有可能在內蘊張力的關係中，偏離或抵抗主導秩序。關係的構成並非理所當然，而是持續變化，網絡也非均質和諧，而是充斥縫隙與矛盾。此外，關係性界定容留了文化的意義的多樣性，又將這種多樣性納入特定關係中來範限，而非予以無限延擱或宣告為不確定性。

在關係性的界定下，文化治理中的文化，便可以理解為預期要在治理中發揮作用，因而被「策略性賦予文化之名」的事物或現象。這裡並不是說，這些被指稱為文化的現象或事物沒有實存，只有名義。它們也是實存對象，但重點在於這些事物或現象在什麼樣的關係網絡及治理策略中，被賦予文化名義及評價，並且預期能夠發揮何種作用。

3 文化治理場域的構成與動態

承繼前文的討論，著眼於文化治理跨接政治、經濟與社會，並兼納維持秩序、衝突與抵抗的特質，文化治理可以界定為：「通過文化來遂行政治、經濟和社會場域之調節與爭議，以各類組織、程序、知識、技術、論述和實作為運作機制而組構的**體制／場域**」（王志弘，2014：75）。

文化治理展布於特定的社會結構和關係網絡中，不同的個人和集體行動者，依循其所處結構位置的資源、能力和利益，在文化治理體制／場域中操作著差異化的慾望、意向與言行。據此，馬克思主義對於資本主義和國家性質的結構性掌握，有助於判定文化治理的體制與場域條件。再者，文化治理涉及主體的反身性塑造（王志弘，2010a: 5）。但是，這種反身性並非民主派的樂觀反思，也不是傅柯派看似悲觀的自我治理，而是動態鬥爭過程。既有的文化治理體制／場域是權力施展和鬥爭的所在，其構造和運作機制會持續遭受質疑、破壞、重構和轉化。於是，以**體制**稱之，是著眼於某些力量相互紐結而形成文化治理的相對穩固狀態；以**場域**稱之，則是指涉文化治理捲入各方競逐的情況。

統整起來，文化治理分析的要項或層次，包括了：一、驅動場域／體制之形構的結構化力量；二、具體操作機制；三、主體化，以及四、爭議、協商和抵抗的動態，或者說，替選力量的萌生及其與既有場域的接合或衝突。以下分別說明。

3.1　結構化力量與操作機制

如圖 1.1 所示，塑造當代文化治理體制／場域的結構化力量，也就是具有長期影響力的趨勢，主要有三：首先是統治階層的文化領導權塑造，其效果不僅在於鞏固政權，也是通過意識形態國家機器來確保生產之社會關係的再生產。其次是資本主義的文化調節或文化修補，主要通過美學、設計和文化元素而將商品差異化，來謀求更多利潤或舒緩資本積累危機。第三，社會場域的結構趨勢則是運用文化正當性層級或品味區辨，來維持群體間的差異階序。

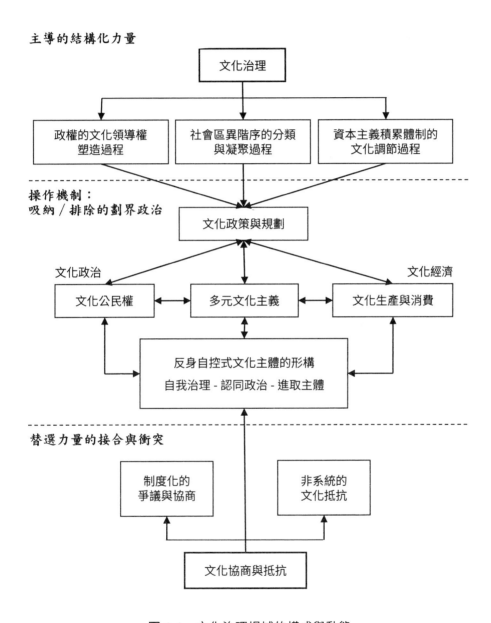

圖 1.1　文化治理場域的構成與動態

資料來源：修改自王志弘（2010a: 33）。

　　以臺灣戰後文化治理為例，我們可以見到三股結構化力量及其轉變。政治的文化領導權方面，從早期的反共復國和中華民族主義薰陶，轉變為臺灣本土化下的記憶與認同塑造。就經濟的文化調節而論，則在受扶持的藝文展演與受管制與補助的影劇產業外，增添了更多樣的文創園區、遺產旅遊、藝文咖啡與獨立書店、手作創意等新興文化經濟項目（王志弘，2003）。就社會差異的區辨而論，則從國族身分塑造和省籍張力的協調，演變為性別、性傾向、原住民、新住民等多重認同政治的彰顯，消費品味的劃界效果也日益明顯。

　　相對於結構化力量的長期趨勢，文化治理的具體操作機制則涉及各種文化政策、規劃和措施，包含主管機構的設置、治理項目和程序、技術與知識的運用，以及論述宣揚等。例如，中央政府的文化建設委員會與後來的文化部，以及各縣市文化局的設置，相較於以往文化業務分散在教育、民政、新聞局處等單位，正顯示了文化治理日漸成為施政重點。就技術面而言，臺灣的文化治理經常運用各種宣傳及動員方式。過往可能是舉辦各種競賽，晚近則增添了媒體置入性行銷，以及製作梗圖在社群媒體傳播。文化調查、統計和報告的執行，以及學界與業界的顧問和評審，則持續累積了文化治理的知識。文化治理的操作機制作為權力的施展，也發揮了吸納和排除效果，區劃出何謂文化、何謂文明的舉止或道德規範，以早年的國民生活須知為代表。最後，文化治理的操作機制也往往需要塑造特定論述，例如政治方面的文化公民權、社會方面的多元文化主義，以及經濟方面的文創產業，都成為統攝諸多政策措施的主導敘事。

3.2 反身自控式主體化、協商與抵抗

在結構化力量及操作機制下塑造而成的文化治理場域中，各種行動者持續上演著操縱、協商和抵抗的劇碼。他們的意念、互動和實作，既推動又改變著文化治理場域的動態，甚至可能促成場域構造型態的轉化。就此，我們可以討論行動者的反身自控式主體化，以及場域內的協商和抵抗。

所謂的反身自控式主體化，乃是指文化治理的施展同時會塑造出具有反身性（以及延伸而來的反省與反求諸己），又會自我控制（自我節制與自我馴化）的主體，而且這是一個持續變化的過程。當代的反身自控式主體化可能分別體現為**自我治理**、**認同政治**及**進取主體**（entrepreneurial subject），展現於政治、社會和經濟面向。簡言之，在政治意識形態或領導權的引導下，反身自控式主體化可能聚焦於符合社會秩序的自我治理，例如成為好國民、好員工或好父母的自我期許。在社會差異的區辨中，主體則可能順著多元文化的論述而捲入認同政治，追尋屬於自身的群體身分。最後，在經濟的文化調節下，主體化除了展現為有文化鑑賞能力、符合市場資格的消費主體，也愈來愈常通過風格化和道德化的消費來從事認同工作（identity work）以塑造自我意象，並且將自身當成宛如企業般來經營，成為持續鍛鍊和精進的積極進取主體（Bröckling, 2016）。

無論是自我治理、認同政治或進取主體的塑造，都不是一勞永逸，也非順理成章，反而在文化治理場域的互動中，除了協力、合作和順從，也會不時引發懷疑、猶豫與衝突，彰顯了反思自控式主體化的動態。援用傅柯治理性概念的迪恩（Mitchell Dean, 2003）和班恩（Henrik P. Bang, 2004），以文化治理來指稱當前講求個體反身性

的治理方式（即自我治理），則傾向於悲觀論調。他們認為，個體反身性並非民主的表現，反而是對民主的威脅，因為它將個體納入需要更多溝通、對話、審議和效率，以便對付不確定之複雜世界的治理系統，卻犧牲了比較自發的、低度組織、日常性的政治與自由（Bang, 2004: 161）。通過網絡和流動來運作，而非透過階層和結構來施展的文化治理，看似包容、個體化、多元主義、無邊界且多核心，將能動性和選擇都納入了運作邏輯（Dean, 2003: 122），卻使得人人都必須自負其責，陷入真理、規範和權力的羅網中（Dean, 2003: 131）。

不過，相對於傅柯派凸顯自我控制或自我治理，在倡議反身現代化的學者（Beck, Giddens, and Lash, 1994）看來，個體反身性其實彰顯了能動性和持續進步的可能。這種能動性在基於行動者的理念、利益及價值而在文化治理領域中協商、斡旋、爭議、躲避，甚而抵抗的各種情境中，格外明顯。換言之，主體和能動性並非消極的建構產物，而是人們秉持慾望、意志及體現之行動能力而運作的匯合位址和效應。這些協商和抵抗可能涉及了日常運作，也可能形成替代方案而誘發文化治理場域的轉型。這些協商和抵抗可以區分為比較不具系統性（或反系統的）的文化行動主義（cultural activism）、社會運動的文化策略等文化抵抗，以及比較制度化的公共領域或論壇式溝通場域，或是其他系統性協商機制的建立。非系統的文化抵抗和制度化的協商場域並存，相互支撐又有所衝突。

4 文化治理的多重衝突與政治協商

4.1 內涵衝突、邊界衝突與極限衝突

前文提到的爭議、協商和抵抗，主要涉及人類行動者在文化治理場域中的理念與實作，但是場域的衝突和協商也有更具結構性的向度。如果文化治理乃是通過文化來遂行政治、經濟和社會場域之調節與爭議的體制／場域，那麼文化與政治、經濟和社會等場域跨接的介面，也可能蘊含張力而引發衝突，本文稱為「邊界衝突」。不過，在說明這些邊界衝突之前，首先文化本身就是衝突之源，可以稱為「內涵衝突」。

內涵衝突來自文化意義的不確定與分歧。威廉斯（Raymond Williams）追溯英文 culture 的語源和語意變化，指出文化涉及自然的馴化（農耕、照料）、普遍的人類發展成就、心靈陶冶、特殊的國族或傳統生活方式，以及具體的知性或藝文作品等，不一而足（Williams, 1983: 87-93）。伊格頓（Terry Eagleton, 2000）也論及文化概念蘊含了對於物質、機械、工業化和資本主義的道德批判，而文化既是困局的徵狀，又是解決方案（Eagleton, 2000: 21）。他將眾多文化意涵歸結為文化作為教養（出類拔萃、美學）、文化作為認同（氣質、生活方式、團體凝聚力、人類學），以及文化作為後現代或商業（經濟）三者，指出三者的衝突（Eagleton, 2000: 64），並順此添加了文化作為激進抗議（Eagleton, 2000: 129）的第四個意義向度。

教養、認同、商業和激進抗議等不同文化內涵，同時進入文化治理場域，其異質共存埋下了衝突導火線。換言之，文化內涵的分歧和不確定，促使文化治理本身就有引發衝突的潛能。菁英文化或通俗文化、前

衛小眾或大眾口味、普遍價值或特殊狀態，文化作為集體秩序的凝聚，或作為批判社會的利器，哪一種文化內涵能成為治理手段和目標，本身就是爭論之源。

　　文化治理引發的邊界衝突，則是文化跨接其他領域而生的衝突。雖然文化具有多重內涵，但就其作用而論，文化基本上是以符號為媒介的意義動態（表意實踐）。符號承載的不同意義和詮釋爭執，正是衝突的根源，然而符號形式也促使文化治理和其他場域接軌。從與文化接軌的角度來看，政治場域可以界定為以資訊為中介的權力動態，經濟場域是以轉換為中介的物質和能量動態，社會場域則是以溝通為中介的區劃動態。資訊、轉換和溝通都是符號化的，所以可以跟文化場域接軌。

　　政治領域涉及社會生活中權力、權威和資源的生產、配置與使用，而**資訊**的生產、控制、隱蔽和運用，正是支配、協調和爭議權力及資源的關鍵。資訊並非中立或技術導向的，而是帶有評價和象徵意義的符號，因此**資訊也是文化**。再者，資訊在政治場域裡除了是支配、協調及爭議權力、權威和資源的媒介，也是建立文化領導權的根基。然而，文化領導權不會永固不變，而是會因為資源生產不足或分配不均而引起騷亂抵抗，從而不得不調整，或是崩潰後重建。文化性的資訊生產、控制、爭議與抵抗，構成了秩序守成和體制逾越之間的張力。

　　經濟領域涉及人類賴以維生的物質和能量之生產、交換、傳遞和耗用，亦即各種有形無形能源的流通和轉換過程。經濟場域的轉換過程也非中性，反而充滿意義和價值，依靠各種需要譯解的符號方能運作。例如，轉換物質需要各種資訊或訊息，不僅包括人類知識，也有物質和生命體的組構密碼。再者，在持續擴大生產又充斥週期性危機的經濟體系中，調整組織和勞動過程、提升生產力、研製和推銷新產品來因應變化，都需要知識和創新，這便是晚近盛行的知識經濟與符號經濟倡議：

符號介入經濟場域的核心轉換過程，建立了經濟的文化調節。但是在競爭和危機下，轉換程序及其文化調節不會一成不變，反而持續調整或引起衝突。文化內涵的曖昧也會捲入經濟場域而增添不確定性。更甚者，為了讓能量轉換順遂，交換快速，最好有一套標準化的普遍符碼，規範所有訊息流通。但是為了適應不同消費口味，以及生產的地理條件和社會脈絡，也必須考慮特殊性。普遍和特殊，交換和使用，遂成為經濟與文化場域接軌的張力之源。

社會本然的具有異質性，並經常以階層化形式出現。就文化與社會場域的接軌而論，這種區異階序的構成、辨識，以及不同群體之間的溝通，都是符號化的。溝通不僅是符號化的交流，也牽涉了對社會差異之符號化意義的辨識。不同群體之間的溝通可能出差錯、扭曲而引起衝突，並使得社會場域的區異階序無法恆久不變。再者，社會場域還蘊含了團結凝聚與分類劃界之間的張力。社會必須仰賴核心象徵而團結凝聚為一體，又持續有著區劃和分類不同群體的動力，遂造成了緊張。

綜言之，文化治理有助於政治、經濟和社會場域之主導秩序的延續，是令其他場域得以運作的符號化資訊生產、傳遞、轉換和溝通的條件。然而，符號化媒介的介入，也在政治場域滋生了秩序守成與逾越創新的張力，在經濟場域激發了普同和特殊的緊張，在社會場域則牽涉了團結凝聚與分類劃界的雙重邏輯。

最後，除了內涵衝突和邊界衝突，面臨地球資源有限、生態系統脆弱，以及發展主義的持續擴張之間的結構性緊張，我們還可以考慮文化治理的極限衝突，亦即無限創意和有限生產之間的張力。文化創意往往被認為具有無限可能，猶如一套語法規則可以衍生無數話語，因而被視為潔淨而潛力無窮的發展動力。然而，文化創意要轉化為器物和活動，還是必須體現或依託於具體的物質，並且耗用資源、人力和空間。因

此，我們總是會遇到文化創意無限性與物質資源有限性的衝突。極限衝突提醒我們，文化創意並非在真空中進行，而是在具體的政經環境和勞動條件下開展，必須耗用資源來實現。

4.2 多重治理價值的政治協商

文化治理內蘊多重衝突的立論，令人難以樂觀期盼有解決衝突的最佳制度設計，只會有政治性的解答，亦即隨著社會價值和政治立場不同而有所差別。在此，我們歸納出五種典型取徑，作為探索文化治理衝突之政治協商的基礎。

首先，如果採取**菁英與專家統治**觀點，文化治理衝突的解決機制就奠基於由菁英和專家壟斷的技術知識、教養品味和評價能力。這種立場經常以全盤理性、精確和效率為首要評價標準，並以公共利益之名建立以專業主義為本的秩序，以及由效率主導而組織起來的社會空間，藉此解決衝突。其次，如果採取**自由主義**或新自由主義立場，則預設了個人自由為先、個體天賦理性，以及每個人都能知悉和評斷自身的效用，並主張以供需法則和市場機制來面對衝突。這種立場經常以效用最大化、資源配置最適化等為目標或評斷標準，傾向於塑造交易市場和效用空間作為調解衝突的制度形式。

第三，**社會主義**立場對於文化衝突的理解，往往聚焦於意識形態和領導權如何有助於促進資本積累、導致階級剝削的社會關係，而文化工業在謀取利潤之餘如何消除了勞工反抗意識，或是如哈維（Harvey, 2002）所論，塑造文化差異以謀取利潤時引發了文化鬥爭。社會主義政治著眼於如何從資本主義社會轉型到更具平等精神的社會主義秩序，因此對於任何衝突的理解，都基於這個轉型的宏圖。有時候，文化治理的衝突或許毋需解決，反而要掌握這些衝突與資本積累矛盾的關聯，予

以激化、挪用或組織，以利社會轉型。

第四，若採取**民主**立場，尤其是強調公民積極參與，甚至視參與為義務的公民共和主義式民主，則經常訴諸哈伯瑪斯（Habermas, 1989）重視的溝通理性，倡議建立理性對話的公共領域，來調解協商包含文化治理衝突在內的公共爭議，並寄望公民互惠學習。然而，公民要能有效參與理性溝通來解決衝突，必須接受教育訓練，並有社會條件支持，甚至施予某種強制力量（如包含文化素養教育的義務教育）。

最後，相較於前述偏向現代性的立場，在後現代主義與後結構主義洗禮之後現形的**懷疑論**立場，質問過度強調理性、效率、統一主體、確切真理，以及溝通有效性等宣稱，轉而凸顯情感、混雜、碎裂、彈性、流變、不確定性、差異、再現的建構力量，以及意義誤解的必然。以傅柯為例，文化治理體制對他而言即為權力施展的場域；但權力必然預設且遭遇了反抗，社會秩序的維繫、運作和變遷，涉及了持續不歇的權力作用和反作用力，我們無法脫身於權力運作，也沒有免於衝突的境界可期。不過，這並非意味沒有出路，或是只有虛無。迪恩（Dean, 1999: 37-38）便指出，傅柯的權力分析乃嘗試破除任何被視為理所當然的秩序，指出其他操持政治和社會生活的可能性。簡言之，要揭穿特定體制的偶然性，令差異不斷生成。

在爭論不同政治立場和解決機制孰優孰劣之前，我們可能要先面對衝突，進而學習與衝突共處；文化治理本身就是學習如何與衝突性差異共存的場域。體察到文化治理體制／場域之內蘊衝突可能具有的教育性質，或許正是文化治理的要務。但進一步，我們也要釐清社會發展的基本價值和目標，展望理想社會的樣貌，方能指引衝突協商的方向。文化治理體制／場域的騷動不安，醞釀著社會結構性轉型的可能，有待我們探索與實踐。

BOX 2　再東方化的理想：人文理性、文化經世、文化自理

　　文化治理及治理性等概念源自西方，令人尋思是否有建立本地思想的可能。劉俊裕以「再東方化」來描述兼納西方思潮和華人文化觀點的宏圖，並主張文化治理應該提高到治理典範轉移的理想層次，而不僅是治理的工具。

　　他描繪了包含六組關係變項的四個理性型態，分別是包括原初認同和權力角逐的「本質理性」；權力角逐與利益競逐構成的「工具理性」；公共溝通和批判反思的「溝通理性」；以及最後是批判反思與日常生活的「人文理性」。人文理性正是他寄望在網絡的分權、協力、參與式治理，以及自我批判、反思和互為主體性等基礎上達致的文化治理的典範轉移，也是理想治理的目標（劉俊裕，2011）。

　　其次，他提議將文化治理接回儒家以文化「經世致用」的倫理中心之知識體制傳統，反省具歐洲中心論色彩的西方批判現代性視角，藉此開展臺灣與東亞的獨特主體性（劉俊裕，2018: 45）。

　　最後，劉俊裕在討論自我治理、文化抵抗的脈絡下，提出了「文化自理」概念，來描繪文化公共領域由下而上的自理（自發、反身及公共參與），抗衡由資本和威權體制主導的、由上而下的文化治理（劉俊裕，2018: 249）。

5 結語：從治理到生活 —— 文化生態與文化基礎設施化

　　無論是指涉文化事務的治理，或通過文化來治理而捲入政治、經濟、社會等場域，發揮穩固政權、激發經濟成長、凝聚社會秩序的效果，塑造反身自控的主體，同時導致各種衝突、爭議、協商和抵抗，文化治理既是當代日益重要的權力施展場域，也是追尋理想社會的培育網絡。

　　不過，相較於目前仍仰賴官方資源和政策的文化治理網絡，公民社會中的其他力量，無論是非政府組織、藝文工作者或企業，若非徒有理念卻缺乏可行的運作模式，而未能成為文化治理場域主力，就是過於偏袒經濟邏輯或仰賴政治奧援而少了理想性和實驗性。除了仿效先進國家政策，或是從事理論性的批判，回歸日常生活中的文化實踐，或許是另一條值得探求的道路。就此而論，除了從事更多經驗研究，並提出貼切本地的策略外，也應擴大文化治理的視野，加深治理與**生活**的連結。

　　再者，晚近基於氣候變遷及環境危機而興起對於**自然**的關注，科技發展也促使人們重視科技物或一般人造物的作用。因此，過去被視為與文化恰成對比的自然和物質，也成為包含治理在內的文化分析主題，而非排除在外的元素。自然和物質皆納入成為文化運作的環節，既受到文化治理影響，也支撐著文化治理。為此，有兩個文化治理的衍伸概念值得重視，它們展現了臺灣文化治理研究和理論化的近期嘗試。這兩個概念就是**文化生態**，以及**文化基礎設施化**，兩者都跟文化生活的支持網絡有關。

　　首先，劉俊裕（Liu, 2016）引述了 John Holden（2015）的文化生態概念，亦即將生態學觀點，包括生態系或棲地中各物種及元素之間既衝突掠食又合作共生的動態均衡、外來影響的衝擊與調適、物質和能源流動、自我組織與調節、正負向回饋循環、環境容受量等，運用於文化生產、消費、治理和生活的場域。不過，劉俊裕認為，西方生態觀蘊含了適者生存的競爭邏輯，他主張訴諸天人合一的和諧理念以凸顯協力互惠向度，藉此避免社會達爾文主義的惡果（Liu, 2016: 2）。這也呼應了他以文化經世和人文理性為理想的倡議，超越偏重以經濟價值來衡量文化的弊病。不過，無論我們如何理解文化生態（是天人合一或物種競爭），都可以嘗試以生態學為喻，來探索文化治理和生活的更複雜面貌，還可以進一步整合生態學和文化分析，將文化納入當前的環境困局中檢視。

　　其次，另一個可能嫁接自然和人文，凸顯物質作用的取徑，則是參照人類學及科技與社會研究（Science, Technology and Society, STS）的基礎設施概念，將其轉用於文化生活領域，主張文化生活網絡往往凝聚形成基礎設施，並仰賴基礎設施的物質性和社會性而運轉（王志弘，2020）。基礎設施如供水、電力、交通建設等，是促使橫跨時空的交換得以成立的物質形式，是令財貨、觀念、廢棄物、權力、人員得以交流的物理網絡，也跨接了自然和社會領域。簡言之，基礎設施構成了流通的結構、現代社會的基盤，以及生活環境（Larkin, 2013: 327-328）。不過，基礎設施不只是科技構造物，還是建立和維持各種關係的過程：「基礎設施既是事物，也是事物之間的關係」（Larkin, 2013: 329），還捲入了象徵和再現過程，特別是彰顯了進步或文明形象。

　　王志弘與高郁婷（2019a）為了探討文化治理的空間政治與物質作用，引入文化基礎設施概念，指其包括了館舍場址、活動實作、訊

息符號，以及它們之間的特定連結。他們提出由文化治理主導的**領域化**、繁複的文化空間**紋理**，以及各種邊緣行動、反叛或實驗激起的**皺褶**（folding）等概念，來鋪展文化基礎設施化的空間動態。於是，超越了以藝文館舍作為文化建設的狹隘定義，文化基礎設施化概念凸顯了文化如何物質化而形成日常文化網絡的骨幹配置，從而令文化得以和其他主導性的物質部署（如道路闢建及土地開發）抗衡，而非淪為發展主義的附庸或殘餘。

延伸討論議題

1. 臺灣的文化治理有何特徵？這些特徵的根源、運作機制及影響是什麼？

2. 「多元文化主義」是當前盛行的政策論述和價值。請以族群、性別、性傾向或地域等社會差異及其文化表現為例，討論多元文化主義在什麼意義上構成了文化治理的操作機制，以及多元文化主義作為文化治理，有何侷限和可能性。

3. 文化產業、藝文工作、文化商品市場，以及文創園區或街區，是當前文化經濟的重要面向。試以具體案例來討論，文化經濟的這些面向如何成為官方和民間共構的文化治理場域，引發了什麼樣的張力或衝突，有何轉化社會的可能性？

4. 請舉例說明文化抵抗的各種不同型態和效果，並考察在什麼條件下，這些文化抵抗類型容易被納編進入文化治理機制，又在哪些條件下可能改變既有文化治理場域的規則。

5.　試以文化生態或文化基礎設施的概念，描述某個特定地區的文化生活發展和轉變，辨識此文化生態的核心行動者和運作機制，或是文化基礎設施的塑造過程與作用。

引用文獻

王志弘（2003）。〈台北市文化治理的性質與轉變，1967-2002〉。《台灣社會研究季刊》52: 121-186。

王志弘（2005）。〈秩序、效率與文明素養：台北市「排隊運動」分析〉。《政治與社會哲學評論》14: 95-147。

王志弘（2010a）。〈文化如何治理？一個分析架構的概念性探討〉。《人文社會學報》11: 1-38。

王志弘（2010b）。〈都市社會運動的顯性文化轉向？1990 年代迄今的台北經驗〉。《建築與城鄉研究學報》16: 39-64。

王志弘（2012）。〈新文化治理體制與國家 —— 社會關係：剝皮寮的襲產化〉。《人文社會學報》13: 31-70。

王志弘（2014）。〈文化治理的內蘊衝突與政治折衝〉。《思與言》52(4): 65-109。

王志弘（2020）。〈原址本真性或襲產基礎設施化：台北市道路建設與歷史保存爭議案例辨析〉。《地理研究》72: 1-30。

王志弘、高郁婷（2019a）。〈臺北市藝文場所轉變的空間政治：基礎設施化的視角〉。《地理研究》70: 1-31。

王志弘、高郁婷（2019b）。〈容不下文化準公地的都市治理？補缺型藝文空間的困局〉。《台灣社會研究季刊》113: 35-74。

劉俊裕（2011）。〈歐洲文化治理的脈絡與網絡：一種治理的文化轉向與批判〉。*Integrams*, 11(2): 25-50。

劉俊裕（2018）。《再東方化：文化政策與文化治理的東亞取徑》。高雄市：巨流。

Adorno, Theodor and Max Horkheimer (1979). *Dialectic of Enlightenment*. London: Verso.

Althusser, Louis (1971). *Lenin and Philosophy and Other Essays*. New York: Monthly Review Press.

Bang, Henrik P. (2003). Governance as political communication. In H. P. Bang (Ed.), *Governance as Social and Political Communication* (pp. 7-23). Manchester: Manchester University Press.

Bang, Henrik P. (2004). Cultural governance: Governing self-reflexive modernity. *Public Administration*, 82(1): 157-190.

Beck, Ulrich, Anthony Giddens, and Scott Lash (1994). *Reflexive Modernization: Politics, Tradition and Aesthetic in the Modern Social Order*. Cambridge, UK: Polity Press.

Bourdieu, Pierre (1984). *Distinction: A Social Critique of the Judgement of Taste*. Cambridge, MA: Harvard University Press.

Bröckling, Ulrich (2016). *The Entrepreneurial Self: Fabricating a New Type of Subject*. London: Sage.

Chhotray, Vasudha and Gerry Stoker (2009). *Governance Theory and Practice: A Cross-Disciplinary Approach*. New York: Palgrave Macmillan.

Dean, Mitchell (1999). *Governmentality: Power and Rule in Modern Society*. London: Sage.

Dean, Mitchell (2003). Cultural governance and individualization. In Henrik P. Bang (Ed.), *Governance as Social and Political Communication* (pp. 117-139). Manchester: Manchester University Press.

Eagleton, Terry (2000). *The Idea of Culture*. Oxford, UK: Blackwell.

Foucault, Michel (1991). *The History of Sexuality. Volume 1: An Introduction*. New York: Vintage Books.

Foucault, Michel (1980). Governmentality. In G. Burchell, C. Gordon and P. Miller (Eds.), *The Foucault Effect: Studies in Governmentality* (pp. 87-104). Hemel Hempstead: Harvester Wheatsheaf.

Gramsci, Antonio (1971). *Selections from the Prison Notebooks*. New York: International Publishers.

Habermas, Jürgen (1989). *The Structural Transformation of the Public Sphere*. Cambridge, UK: Polity Press.

Harvey, David (2002). The art of rent: Globalization, monopoly and the commodification of culture. *The Socialist Register 2002: A World of Contradictions*, 38: 93-110.

Holden, John (2015). *The Ecology of Culture*. Report commissioned by the Arts and Humanities Research Council's Cultural Value Project. London: AHRC.

Jessop, Bob (1997). A neo-Gramscian approach to the regulation of urban regimes: accumulation strategies, hegemonic projects and governance. In M. Lauria (Ed.), *Reconstructing Urban Regime Theory: Regulating Urban Politics in a Global Economy* (pp. 51-76). London: Sage.

Larkin, Brian (2013). The politics and poetics of infrastructure. *Annual Review of Anthropology*, 42: 327-343.

Liu, Jerry C. Y. (2016). The ecology of culture and values: Implications for cultural policyand governance. *ENCATC Scholars* 6. http://blogs.encatc. org/encatcscholar (Accessed 2020.12.5).

McGuigan, Jim (2001). Three discourses of cultural policy. In N. Stevenson (Ed.), *Culture and Citizenship* (pp. 123-137). London: Sage.

McGuigan, Jim (2004). *Rethinking Cultural Policy*. Berkshire, UK: Open University Press.

Painter, Joe (2000). Governance. In R. J. Johnston, D. Gregory, G. Pratt, and M. Watts (Eds), *The Dictionary of Human Geography* (4th ed.) (pp. 316-8). Oxford: Basil Blackwell.

Rhode, R. A. W. (1997). *Understanding Governance*. Buckingham: Open University Press.

Stevenson, Nick (2003). *Cultural Citizenship: Cosmopolitan Questions*. London: Open University Press.

Williams, Raymond (1983). *Keywords: A Vocabulary of Culture and Society*. London: Fontana Press.

延伸閱讀書目

王志弘（2005）。〈記憶再現體制的構作：台北市官方城市書寫之分析〉。《中外文學》33(9): 9-51。

王志弘（2019）。〈臺灣都市與區域發展之文化策略批判研究回顧，1990s-2010s〉。《文化研究》29: 13-62。

王志弘、江欣樺（2016）。〈從抑鬱悲情到俗擱有力：臺灣庶民文化的轉變〉。《休閒與社會研究》13: 47-70。

王志弘、高郁婷（2020）。〈臺灣鐵道基礎設施的文創轉生〉。《台灣社會研究季刊》116: 151-199。

王志弘編（2011）。《文化治理與空間政治》。臺北市：群學。

周志龍、辛晚教（2013）。〈都市文化與空間規劃芻議〉。《都市與計劃》40(4): 305-323。

林文一（2015）。〈文化創意導向都市再生、「新」都市治理的實踐及缺憾：以迪化街區為例〉。《都市與計劃》42(4): 423-454。

林文一、邱淑宜（2016）。〈上海工業棕地文化創意導向空間修補之批判性檢視〉。《都市與計劃》43(4): 339-367。

林文一、張家睿（2021）。〈迪化街保存特區治理性的形塑、實踐及其特殊性〉。《都市與計劃》（即將刊登）。

邱淑宜（2014）。〈臺北市迪化街 URS 之藝術和創意轉型：誰的文化？誰的城市？〉。《藝術教育研究》28: 65-95。

邱淑宜（2016）。〈城市的創意修補及文創工作者的困境 —— 以臺北市為例〉。《都市與計劃》43(1): 1-29。

邱淑宜、林文一（2015）。〈建構創意城市：臺北市在政策論述上的迷思與限制〉。《地理學報》72: 57-84。

邱淑宜、林文一（2019）。〈臺北市西門紅樓創意街區的真實性修補及其治理〉。《都市與計劃》46(1): 1-31。

邱淑宜、林文一（2021）。〈邁向「和諧」文創園區的都市再生：以上海 2577 創意大院和 1933 老場房為例〉。《都市與計劃》（即將刊登）。

殷寶寧（2013）。〈一座博物館的誕生？文化治理與古蹟保存中的淡水紅毛城〉。《博物館學季刊》27(2): 5-29。

殷寶寧（2014）。〈全球化下都市再生與名牌建築 —— 庫哈斯與臺北藝術中心〉。《全球化與多元文化學報》2: 1-29。

殷寶寧（2015）。〈臺灣當代博物館建築形式與博物館文化治理變遷歷程探討〉。《博物館學季刊》29(2): 23-45。

殷寶寧（2019）。〈從藝術介入、創意市集到社區記憶再現 —— 大稻埕都市再生的後博物館想像〉。《博物館學季刊》33(2): 29-47。

高郁婷、王志弘（2016）。〈徒步導覽 —— 都市文化政治的正當化框架〉。《城市學學刊》7(1): 1-32。

高郁婷、王志弘（2017）。〈暗黑記憶的文化轉生：韓國光州與台灣高雄的人權紀念地景〉。《台灣社會研究季刊》107: 47-95。

劉俊裕編（2013）。《全球都市文化治理與文化策略：藝文節慶、賽事活動與都市文化形象》。高雄市：巨流。

2

從文化研究到文化政策：
一個批判性理論視角之建立

— 殷寶寧 —

本章學習目標

✅ 瞭解文化研究的學術架構輪廓與發展簡史。

✅ 掌握文化研究相關理論概念與文化政策的關聯。

✅ 學習如何運用文化理論概念深掘文化政策的理論研究。

關鍵字

文化研究、認同、消費與流行文化、全球化、文化霸權

1 前言

　　文化政策與文化研究學者托比・米勒（Toby Miller）和喬治・尤地斯（George Yúdice）合作撰寫的《文化政策》（*Cultural Policy*）（Miller and Yúdice, 2002）一書，開宗明義地主張，文化與政策在美學和人類學兩方面產生關聯。由美學的標準來評價藝術的生產，但這個標準受到文化評論和歷史發展形塑與作用而來。而從人類學來說，文化意指我們的生活方式，是來自於地方長期根著於語言、宗教、信仰、習俗、時代情感與空間場域感受累積而來。「文化政策」以體制的制度性支撐，與引導美學創造力和群體生活，文化政策乃是在有價值引導下，完成特定目標的過程，屬於技術幕僚而非創作性的行動（Miller and Yúdice, 2002: 1）。易言之，不難看出，很清楚地，文化與政策兩者之間，有著相當明確的邏輯性關聯。然而，兩者之間的關聯應該是什麼呢？

　　文化政策關注於文化的管制與管理，尤其是一些生產與治理文化產品的形式與內容機構之管理。但在文化研究的脈絡裡，政策建構與執行的問題與廣泛的文化政治議題相關。換言之，文化政策不僅是一個技術性的管理問題，更是關於所有生產脈絡與象徵意義流通的文化價值、社會權力的問題（Barker, 2004，許夢芸中譯，2007: 57）。

　　1982 年，聯合國教科文組織在墨西哥舉辦了一場定位為「討論文化政策」的全球會議。當時聯合國的 158 個會員國中，共有 126 個國家、960 名代表與會。會後發布了《文化政策墨西哥宣言》（*Mexico City Declaration on Cultural Policies*）。有感於全球面臨急遽的社會變動，需要更積極地促進全球各地區與國家間的溝通與合作，這份時

代性文件重新思辨與定義了「文化」，且強調文化首重「多樣性」，亦即，不應存在著對不同文化高低位階的歧視。與會者對文化意涵的共識為：「從最廣泛的意義上講，文化現在可以說是獨特精神的整體複合體，代表社會或社會群體的物質，智力和情感特徵。不僅只限於藝術和文字，還包含生活方式，人類的基本權利、價值系統、傳統和信仰；文化賦予人反思的能力，文化使我們人類能是理性的，具有批判性的判斷力和道德承諾感。透過文化，人們可以辨別價值並做出選擇。透過文化來表達自己，意識到自己的不完整，質疑自己的成就，孜孜不倦地尋求新的意義，並創作出超越自身侷限性的作品。」[1]

在這份文件中，基於前述對文化的定義，提出了文化政策所應涵括的面向與相關議題，包括了：文化認同（cultural identity）、文化發展（cultural dimension of development）、文化與民主（cultural and democracy）、文化襲產（cultural heritage）、藝術及智性創造和藝術教育（artistic and intellectual creation and art education）、文化與教育科學和溝通的關係（relationship of culture with education, science and communication）、對文化活動的規劃、管理與補助（planning, administration and financing of cultural activities）、國際文化合作（international cultural co-operation）等八個層面。這份國際性宣言文件具體指稱，其目標與價值乃是關注如何以文化政策的制度性工具，達致確保與強化人類社會的文化發展。因此，如何從這些向度對文化進行紮實而透澈的研究，確認得以支撐這些規劃、管理與補助等技術性活動的內涵與價值，成為關注與研究文化政策的必要前

1 取材自聯合國教科文組織官網文件：https://unesdoc.unesco.org/ark:/48223/pf0000052505。

提。換言之，要找出哪些攸關文化知識和實踐決定主體是如何形成，以及其管理主體的方式，我們需要批判性地介入這些知識，並掌握這些知識的生產過程，以清楚剖析決定政策目標與管理等技術層面的核心價值所在。「文化研究」為有助於建構掌握文化政策分析性視角的理論學門之一。

字面上來解讀，「文化研究」是門研究「文化」的學門，似乎無庸置疑。作為一種研究取徑與學術關注的視角，相較於其他學術領域，「文化研究」重視理論思辨與理論探索之餘，更關注於「實踐」的意涵；既然「文化研究」乃是為研究文化，那麼，「文化研究」和「文化政策」兩者之間的關聯又是什麼？或者說，從學術研究的視角來說，這兩個學門領域是否有任何得以鏈結之處，以幫助我們更為基進與批判性地，理解與討論文化政策？

有研究者主張，「文化政策研究」可以說是在 1980 年代和 1990 年代晚期，從「文化研究」學門領域中發展出來的學門，其延續了傅柯關於「治理性」（governmentality）的概念（Hartley, 2003: 106），其中，學者湯尼・班奈特（Tony Bennett）為重要論述者。班奈特曾經提出，應該「將政策納入文化研究」（put policy into cultural studies）的論題，其對「文化政策」和文化研究兩者關係的討論，引發許多理論觀點的辯證，構成所謂的「政策辯論」（the policy debate）。

因此，本章以「將政策納入文化研究」這個論題出發，以文化研究學門作為思辨文化政策的理論起點。先概述文化研究學門發展的歷程，其關注的重要理論概念討論，及其學門的知識地景變遷。其次，以幾位主要理論家的概念，闡述從文化研究到文化政策的論述軌跡，及其對於後續文化政策討論的影響。最後，則是提出幾個文化研究領域中，與文

化政策議題高度相關的理論概念，有助於讀者從理論概念接合政策實務實踐，以及想像文化研究理論變遷，對後續文化政策研究的可能啟發。

2 文化研究理論發展概述

「文化研究」（cultural studies）不只是一個以研究文化之名，從事教學和出版的人所創造的知識企業（intellectual enterprise），它也是一個讀者和學生因為文化研究的活動而出現的「想像社群」（imagined community）。這是一個閱讀的大眾（Hartley, 2003: 149）。以傅柯的話來說，文化研究就是一個論述形構（Hall, 1993/ 1999: 98）。因為它沒有一個單一的思想起源，而總是出現在不同人的論述主張與陳述中。這個領域是由其被談論的方式所界定出來，而非限於一個固定的研究客體；文化研究更是由多元的知識傳統所構成，每個知識傳統均有其發展脈絡（Barker, 2004，許夢芸中譯，2007: 3）。

2.1 最初的提問與關切

文化研究的發展與批判理論緊密相連，來自於最初幾位知識分子的馬克思主義知識傳統：如雷蒙・威廉斯（Raymond Williams）、理查・霍加爾特（Richard Hoggart）、史都華・霍爾（Stuart Hall, 1932-2014）等人。面對 19 世紀中期資本主義生產方式的快速擴張，英國傳統穩定的階級社會出現劇烈變動。以往由貴族和知識菁英階級所壟斷的藝術與美學品味，因都市新興中產階級，以其消費能力，挑戰了原本的階級美學品味，階級間的張力浮現。這些左派知識分子則是逆其道而行地，主張「識字能力」（literacy）與受教育，不應該是優勢階

級的特權，應該讓知識下放，讓廣大的勞工階級，都有受教育的機會。也因此，威廉斯在他自己的文章中主張，文化研究的起點來自於早期他所主張的「成人教育運動」（Williams, 1989）。

另一方面，為了對抗工業化對傳統精神、道德價值與人類文明和品味的滅絕威脅，20 世紀初，英國社會的知識分子主張應該以「文學」作為救贖與抵抗的力量，以英國文學作為學校課程的道德中心（Hartley, 2003: 32）。

由於以往藝術鑑賞與階級品味是劃上等號的，大眾生活經驗則往往被視為鄙俗的、不登大雅之堂的。而威廉斯等人則力主，擴大文化的定義與概念，將日常生活均納入文化研究的範疇；此外，強調大眾文化具有的創造性能量，拒斥獨尊精緻文化藝術。因此，研究大眾文化逐漸成為文化研究的核心了（Storey, 1996: 1）。

強調從教育入手，關注弱勢階級的識字權，以我們現在熟悉的概念，即是一種「文化公民權」（cultural citizenship）的思考 —— 關注不同社會主體的文化公民權，隱含的文化平權思考，凸顯出在文化政治層面，對於資源配置的主動協商意識。這充分說明文化研究的研究取徑與學術視角，相較於其他學術領域，理論思辨與理論探索之餘，更重視「實踐」的意涵。另一方面，在文化平權的思考前提，相較於既往，探討嚴肅的、正式的、高尚文化體系外，日常生活與大眾流行文化，更能引發文化研究者的興趣；不再獨尊既往高度階級區隔的精緻藝術文化，解析不同社會階層與文化差異之間的權力運作關係，使得深刻挖掘與再脈絡化不同文化生產的過程，同時具有理論與實踐層面的價值。換言之，隨著不同時勢、社會條件以及主體化狀態的轉變，「文化」及其生產自然不同；相對而言，文化的轉變成為解析社會變遷的關鍵切面之一。

2.2 學術體制建置與茁壯發展：伯明罕當代文化研究中心 及其理論遺緒

1964 年，伯明罕大學開辦設置了「當代文化研究中心」（Birmingham Centre for Contemporary Cultural Studies, CCCS），這個機構建制化的過程，讓文化研究從原本什麼都不是，一躍化身為一個制度性的存在（Barker, 2002: 4，引自 Ien Ang, 2008，黃涵音等中譯，2013: 360）。

「當代文化研究中心」由霍加爾特創辦，但最具影響力的時刻乃是繼任者霍爾領導的時刻，也就是約莫 1970-1980 年代。在這段期間，「當代文化研究中心」提供創新與實驗性的知識研究生產環境，成為文化研究發展模式的範型：即強調跨學科領域的合作、關注時事議題，並以研究報告的形式，集結為大量出版。檢視這個時期陸續出版的研究主題與範疇，涵括了勞工階級與青少年次文化、女性與女性主義、種族與少數族群、語言與媒介文化政治等等。這些主題不僅緊扣著文化研究一開始所揭櫫，關切於大眾常民文化的議題，具體傳達出英國當代文化社會變動脈絡的處境，再次論證了文化研究和實踐之間的緊密連結。這些變動受到來自於邊緣新聲音出現的影響，這些經驗範疇顯現了「當代文化研究中心」所代表的知識與政治焦點的寬廣（Ien Ang, 2008，黃涵音等中譯，2013: 361）。同時，也形同更加確立文化研究所關注的研究焦點所在。

雖然霍爾本人主張，在嚴肅的、批判性的知識工作中，並沒有絕對的起點，也少有不曾斷裂的延續性。藉由檢視霍加爾特、威廉斯和湯普森（E. P. Thompson）等，文化研究領域初期具指標性人物的重要觀點，霍爾進一步將文化研究區分出「文化主義」（culturalism）和

「結構主義」（structuralism）兩種典範。這兩者之間的差異在於，文化主義關注「文化的創造」，而非強調決定文化的條件為何。結構主義則著眼於那些被假定為不可化約的形式特質，這些特質顯示了不同類型表意實踐之結構特性，且使他們彼此區隔（Jenks, 1993，王淑燕等中譯，1998: 257）。在闡述這兩者各自的優缺點後，霍爾也強調，有其他持續發展中的理論概念值得文化研究者借鏡。他列出了包含符號學及語言學所著力探討的「表意實踐」（signifying practices），其次則是文化的政治經濟學分析，重新取法於基礎與上層結構架構來探討意識形態的問題；第三個則是從認識論取徑挪用傅柯的理論（Hall, 1980: 70-71）。

這種理論不斷發展，沒有單一起源，避免成為一個被馴化、維安之學門的態度，霍爾在另一篇文章中，提出了文化研究的三個理論上的遺緒（legacies），思辨人們在文化研究實踐中，選擇如何安置或是召喚自己（Hall, 1993/1999: 99）。霍爾除了重申馬克思主義的批判實踐取徑外，直指葛蘭西的理論觀點為其信奉的圭臬，從霸權概念的提出，到有機知識分子等概念，均為霍爾高度認可且持續發展的思路；另外兩項對「當代文化研究中心」重要的理論視角，則是來自於種族與女性主義等議題帶來的啟發。霍爾闡述女性主義理論批判提出的「個人即政治」（the personal is the political）的觀點，對於文化研究乃是理論與實踐立場上的革命性見解：從性別到情慾特質的分析，毋寧直擊權力概念本身，而經由女性主義重新打開的問題意識，也得以再次連結上精神分析的理論等等，都對英國文化研究提供豐富的理論養分（Hall, 1993/1999: 103-4）。

前述這些知識地圖拼貼出文化研究的理論內涵，不僅闡述文化研究多元化的本質，也可說是支撐其理論與實踐並行路線持續前進的動力。

2.3 開枝散葉的全球擴張

針對文化研究的起源與發展軌跡，主流的觀點大致都是以起源於 1950 年的英國，再經由英國散播到世界其他地方。但這個說法並非沒有任何挑戰。學者洪宜安（Ien Ang）曾經整理過這段爭論。她指陳，有學者認為，應該要看到更為國際化的文化研究運動系譜。例如同一個期間，法國的羅蘭・巴特（Roland Barthes）、列斐伏爾（Henri Lefebvre），美國的費德勒（Leslie Fiedler），以及馬提尼克島、法國與北非的法農（Frantz Fanon）。而澳洲學者也主張，澳洲的文化研究起點並非來自英國，而是從 1960 年代，在雪梨展開的勞工教育協會夏令營開始（John Frow and Meaghan Morris, 1993）。另有學者主張，文化研究並非從英國開始，而是從 1970 年代非洲肯亞的卡密里都社區教育與文化中心，因為他們成立了一個劇場製作公司，農民可以在這裡批判性地檢視地方政治與文化。綜言之，不該將文化研究視為單一起源，其起源是多樣的（Ien Ang, 2008，黃涵音等中譯，2013: 359）。

這一段關於文化研究起源多樣的論證是相當可貴的 —— 文化研究的起點為何並不重要。重要的是，從這些案例中，不同地區均相當有共識地以推動「教育」，特別是「大眾化教育」，將其視為達致文化民主的重要過程。這樣的觀點毋寧是很值得我們取法借鏡。

文化研究的全球開枝散葉，創造出更多得以相互對話的場域，以及不同的在地經驗視角可以分享。但另一方面，當然也可能考驗著，文化研究原本較為生猛、原創，大膽奔放的批判力道，在更建制化之後，是否仍能保有其衝撞體制的批判精神。或者，也可以說是，從文化研究過渡到文化政策研究，如何確保跟體制之間的對話與批判關係，正是這個學門發展軌跡，所能提供給我們的省思。

3 重要理論概念概述

文化研究理論學門強調與真實社會對話的即時性。新的社會趨勢會發展或衍生出新的概念，同時也有許多核心的理論概念，持續地面臨不同時代歷史背景變遷的挑戰。本節聚焦於攸關討論文化政策時，幾個相關的重要理論概念。

3.1 文化

討論文化研究，似乎免不了還是得回到何謂「文化」這個關鍵的概念。無庸置疑，文化是個複雜的字詞與概念，不同學術研究取徑關切重點各異。「文化研究」作為一種制度化的論述形構（discursive formation），有其論述發展的歷史。亦即，對這個字眼的概念討論乃是置放於其理論發展框架來討論的。

根據威廉斯的闡述，文化一詞的字源與栽培農作有關，也就是與栽種、培植的英文字「cultivation」有關。之後，這個概念拓展至涵蓋人類心靈或性靈，而衍生出受過教化或有文化的人等概念。到了 19 世紀，一個具有人類學色彩的定義逐漸浮現，將文化定義為「一個完整而特殊的生活方式」，強調真實的生活經驗（lived experience）。

然而，在文化研究的論述中，一直有著高雅文化與常民通俗文化兩端拉扯的張力存在，而這也是文化研究批判的關鍵所在。在英國的古典敘事中，將「閱讀、觀察、思考」，也就是一般社會大眾是否具有的知識、美學品味與理解能力等等，視為是通往道德完美與社會共善的必要途徑。「文化」形同一種人類文明、人文化成的展現，相較於前述的培育、教化的指稱，未經教養薰陶的則是一種原始、野蠻而未開化的，兩

者之間形成明確的、極端的對立。

　　站在這個英國文學傳統敘事中，高雅與庸俗二元對立關係，以及為批判其所隱含的菁英主義觀點，威廉斯力圖從日常生活的文化經驗來建構文化的概念。提出了文化「乃是一種生活整體的方式」（a whole way of life）這個廣被流傳與認可的定義。為了翻轉原本過於菁英主義的、二元對立的視角，威廉斯特別關切工人階級的經驗，及其對文化的主動建構。這也成為文化研究意圖翻轉原本僵固的、單一視角的文化詮釋觀點。換言之，文化不僅只是藝術，也是日常生活中的價值、規範與符號表達。討論與研究文化，一方面關注於傳統所傳承及社會複製的課題，另一方面也討論創造力與變遷的問題。即更關心如何突破傳統，打造新的文化與認同，也因此孕生了避免被既有文化與社會關係壓迫壟斷的價值和意義詮釋。

　　針對何謂文化的討論，霍爾指出，「所謂的文化，我指的是實際紮根於特定社會的實踐作為、再現方式、語言及習俗。同時，我指的是常識的矛盾形式，生根並協助形塑了常民生活」（Hall, 1996: 439）。從威廉斯致力於將文化的概念範疇拓展不同階級與社群為起點，霍爾更進一步主張，應把討論聚焦於不同社會情境脈絡條件的解析。換言之，文化的關切點在於共享的社會意義，也就是我們理解世界的各種不同方式。然而，意義並非理所當然地存在，而是必須透過符號和語言的運用而生產出來 —— 語言並非意義形成與知識的中立媒介，獨立的客觀世界無法存在於語言之外，而是意義與知識本身的構成要件。社會實踐活動必須透過語言體現，並在語言限定的範圍內被理解。這些意義生產的過程稱為「表意實踐」（signifying practices），「瞭解文化」即在於探索意義如何在語言中，作為一種「表意系統」（signifying system）被符號化地生產出來。

BOX 1 文化、表意系統與再現

在表意實踐與系統的運作過程中，另一個重要的概念為「再現」。所謂「再現」指稱的是客觀世界被我們以社會的方式建構，並且對我們重新展現的過程。因此，文化研究的核心是將文化當作再現的種種表意實踐來研究的，我們去解析意義的文本生產過程，瞭解其在何種脈絡被產製出來，以解析其中蘊含的權力關係與象徵意義的爭奪（Barker, 2000，羅世宏中譯，2004: 9-10）。

舉例來說，之前將嫁到臺灣來的東南亞女性，稱為「外籍新娘」，這個詞語本身即是一種相當物化女性，貶抑其主體存在的命名方式。理解與剖析採用這個語言符號的內在價值，說明了一種不自覺的種族與性別沙文主義。當解析了這個語言暴力背後隱含的歧視貶抑，要求改為「外籍配偶」的命名，則是意圖抵抗原本語言所隱藏的負面意涵與不知覺的暴力宰制關係，以及可能沿著這個支配關係而不斷地複製的壓迫。

3.2 認同

「認同」是文化研究裡非常重要的議題，有著許多的分支，像是族裔（ethnicity）、階級（class），性別（gender）、種族（race）、情慾特質（sexuality）和次文化（subculture）等等（Brooker, 2003: 130），「認同」是一個非常曖昧且狡猾的概念（Buckingham, 2008: 1），也是社會理論中，經常被激烈辯論的問題（Hall, 1992: 274）。這個概念在不同的脈絡和目的經常使用，不同學門理論視角關注的重點各異。但這個概念最關鍵的矛盾在於，其字義本身即同時兼具了「差異」和「類同」兩個完全相反的意涵：所謂的「身分」，意指著我們每個人自身獨特的擁有；然而，當我們訴諸這個概念的集體性時，例如，

當指涉了我們的國族認同、文化認同，或性別認同等等，我們又想要訴求於跟他人的、集體的共同性。在這種追求獨有性與集體性之間，讓認同這個概念複雜、豐富而值得更深度的解析。然而，當我們認為，有什麼事情是固著、一致與穩定的，則會被存疑與不確定性的經驗所置換（Mercer, 1994: 259）。因此，更有論者指稱，當前社會已經無法確保認同的單一穩定性，新的認同與主體性的片斷化趨勢，所謂「認同的危機」乃是當前社會生活面臨的重要課題（Hall, 1992: 274）。

霍爾為討論文化認同的指標性人物之一。他曾經從三個概念層次來討論「認同」：啟蒙式主體（Enlightenment subject）、社會學式的主體（sociological subject）與後現代主體（post-modern subject）。

「啟蒙式主體」將人類視為具全然理性、內在完整且具一致性的獨立個體，是一種個人主義式的觀點。「社會學式的主體」反映出現代社會較為複雜的樣態，個別主體無法完全自足，必須與其他的重要他人之間，透過他們所身處世界的價值、意義和象徵，也就是所謂的文化，而得以相互溝通連結。正是透過這個將彼此交織於社會結構中的過程，主體得以因取得文化認同而安居其間。然而，這個看似穩定的美好狀態，事實上是不斷變動游移的。過往認為認同是穩定一致且不變的，開始出現斷裂或是多種組合，而且很可能是相互矛盾，難以共存的狀態。但由於結構和制度的變化，構成我們社會樣態的身分認同，以及確保我們的主體能服膺於文化客觀需求的身分認同正在瓦解。

這個多元紛雜的主體認同狀態也就是「後現代主體」面臨的真實處境。社會變動的狀態，自然也影響著理論發展，「認同」也發展出更多細緻而多重向度的詮釋。例如，一位出生在荷蘭、父母親原籍為印尼的生理女性，她可能是一位女同性戀者母親。這時候，她對於國族、族裔、性取向或是親職角色的認同，是非常多元複雜的。甚至，如果這位

女性身處的時代，是二次戰後，印尼為爭取脫離荷蘭的殖民統治時期，那麼她會如何選擇她的出生地國籍？是選擇父母親的文化母體認同？或者，相關法律是否容許她可以自主選擇？由這樣的案例可以說明，因為主體不再是單一固定而恆久不變的，「認同」遂成為像是一種「可變動的饗宴」（movable feast）：會隨著我們在所身處的文化系統中如何被再現與訴說而變化。正是由於認同充滿矛盾而持續變動，認為有完整、全然，穩定而一致的認同是種幻想（Hall, 1992: 274-277）。而既然認同是變動不居的，來自於主體如何被訴說與再現，也就意味著可以贏得或失去身分／認同，這就成為一個政治化的議題了。也可以被說是從「認同政治」（politics of identity）轉向「差異政治」（politics of difference）的過程（Hall, 1992: 280）。正是因此，有人主張，探討文化認同與認同政治的課題，幾乎就要是文化研究的同義詞了（Grossberg, 1996: 87）。

從這個理論概念視角來看，「認同」這個概念和文化政策的連結何在呢？歷史學者霍布斯邦（Eric Hobsbawm, 1917-2012）強調，我們正面臨著從「認同危機」走向「認同政治」的關鍵時刻。從自身多文化背景出發，他在一篇文章中舉例描述，對法國洛林區的人們來說，他們在一個世紀的時間裡，改變過五種官方語言和國籍，他們其中有人出生於洛林，但接受的文化內容是德意志，國籍是法國，講的卻是當地的方言，對於自己到底是誰，是他們終生的問號（Hobsbawm, 1996）。這樣的描述是否跟臺灣的歷史處境類似？然而，霍布斯邦的提醒在於，不要輕易陷入集體性認同的迷思，而忽略個體面對流動多樣變異性的真實與困境。以當前臺灣社會面臨更急切的課題，例如，我們的官方語言政策應該是什麼？是否讓新臺灣之子學媽媽的話？而臺灣多元的原住民文化，是否也可以主張他們的母語應列為臺灣官方語言之一？不盲目地追求某種普同性的迷思，成為文化政治場域的真實挑戰。

3.3 文化霸權（hegemony）

hegemony，一詞中文翻譯為霸權，經常也直接稱為「文化霸權」。這個字從希臘文的意思而來，有「規範管理」或「領導權」的意涵。這個概念運用在文化研究場域乃是取法於義大利思想家葛蘭西（Antonio Gramsci, 1891-1937），他以這個概念來描述現代資本主義社會中的意識形態如何作用。

在古典馬克思主義論述架構中，社會中的主流意識形態與經濟支配階級利益是相互一致的。支配階級不僅要控制物質性生產，也必須控制思想與概念的產出，也就是所謂的「文化」。然而，支配階級要如何控制其它階級的思想？葛蘭西試圖以此來解釋統治階級如何確保權力，也就是如何確保其「霸權」得以維繫與運作。換言之，不僅僅是要掌握經濟上的優勢，更要能掌握在公民社會（civil society）中，包含知識、道德、意識形態等層面的影響力。所謂的「公民社會」乃是經濟與國家體制間的社會場域。資本主義社會中，統治階級擁有的優勢意涵著，絕大多數人都依循著這個資本主義生產體制與市場經濟，及其帶來的必然不平等與財富差距。因此，統治階級必須獲取大多數人的「同意」（consent），使其同時在經濟和文化領域擁有正當性。

葛蘭西提出這些概念的洞見在於，為了支撐與確保統治階級的優勢與正當性，其必須從體制、社會階層、思想與社會實踐等各個層面，都支撐這樣的社會經濟利益樣態，使其彷如是自然的社會秩序。因此，霸權必須要接合與不斷更新社會主流所謂的「常識」（common-sense）與心智狀態（mentality）（Brooker, 2003: 119-120）。

也就是說，社會支配階級為了確保自身利益得以持續不墜，不僅在法令體制要設計出相關的制度，以支撐這個社會生產體制。更重要的

是，要在意識形態與價值層次，取得社會上大多數人，對既有社會現況
與秩序的「認可」與「支持」，這就是葛蘭西所稱的「同意」。但這個
取得對現況社會秩序的認可的過程，牽動著對於思想和價值的爭奪，
自然涉及了各種教育文化活動及其作用，這也就正是教育與文化政策得
以作用與施展之處。葛蘭西以「常識」這個概念來指涉，支配階級必須
運用其霸權，不斷地經由文化場域的日常生活，創造或接合上新的「常
識」，以確保其優勢。然而，葛蘭西的理論概念，具有生產性意涵的也
正在於此：他認為，統治階級固然有優勢得以經由「常識」，取得被統
治者的「同意」，以確保其統治的正當性。但這是個動態相互折衝的過
程，這些所謂的被支配階級可能在這個過程中有其文化抵抗。這說明了
何以「文化研究」學門中，長期以來相當重視大眾流行文化或是次文化

BOX 2　從文化霸權到意識形態國家機器

　　葛蘭西提出的相關觀點與討論，啟發了法國哲學家阿圖塞（Louis
Althusser, 1918-1900），提出「意識形態國家機器」（ideological state
apparatus）（Althusser, 1971）的概念。阿圖塞將國家統治機器所能運
用於意識形態掌控的工具面向分成兩個向度，其一「壓迫性的國家機器」
（repressive state apparatus），另一個即為所謂的「意識形態國家機器」。

　　前者指涉了包括軍隊、警察、法庭、政府等等，對人民具有強制性的支
配性力量，這些都包含在整體的國家機器與體制中，確保國家對人民具有的
強制正當性。至於後者，則包含了教育體制、宗教、大眾媒體、家庭體制等
等，通常被視為較軟性的、從價值形塑入手，來支撐其統治的正當性與合法
性。這組概念成為檢視文化政策與意識形態如何勾連的有效分析性概念。

的理論及其研究發展 —— 因為這不僅論證了意識形態在文化研究場域中的重要性，更是揭露出「文化」如何作為一個意義競逐的場域，為不同的權力主體之間相互折衝協商的所在。

相較於以往的統治觀點中，往往關注於有權力者如何「強迫」或「支配」被統治階級，是一個較「暴力」與「強制」的切入觀點，葛蘭西概念凸顯了在心理狀態、概念與意念層次的作用，不僅可以直接與文化場域掛勾，更可以想見，其發揮的作用毋寧是要更為深遠持久的。

3.4 全球化（globalization）

「全球化」指稱是個人生活與在地社群受到運行於全球尺度的經濟與文化力量影響的過程（Ashcroft, Griffiths, Tiffin, 1998: 110）。這個詞大約自 1980 年代開始出現。最初主要強調資本主義經濟市場的全球擴張現象。但隨著資本的全球擴張，文化現象與相關議題成為另一項被討論的焦點。

與全球化這個詞緊密相連的概念應屬「流動」（flow）。全球化的特徵為資本、人才、知識、服務、商品與影像的無邊界流動。或者說，這些不同主體與客體之流動，同時也擾動了各種邊界，或是重新定義邊界所在之處。當邊界穿越變得容易，「流動」與「移動」的成本越來越低，邊界劃定方式與型態被改變，對於主體認同與定義也跟著大幅改變。例如，在連江縣馬祖的長住與戶籍人口約為 1.3 萬人左右；但基於各種理由就學、就業或家戶經濟等因素，在臺灣桃園市八德區的馬祖人聚居卻超過 5 萬人，形成了連江縣選縣長時，需要到桃園拜票的特殊選舉生態。這個個案說明了原本侷限於屬地主義的地域認同，面臨著流動與邊界穿越時，如何討論文化認同產生浮動，不再僅限於傳統屬地認同的現象。

　　學者阿帕杜拉（Arjun Appadurai）曾經以「圖景」（scape）的概念取徑來描述全球化所帶來多重性文化面向的趨勢特徵，其中包括了：「人種圖景」（ethnoscapes）、「媒體圖景」（mediascapes）、「科技圖景」（technoscapes）、「金融圖景」（finanscapes）與「意識形態圖景」（ideoscapes）等視角（Appadurai, 1996）。這些描述，乍看之下似乎在稱頌全球自由流動下，多元文化並陳的百花齊放景象。但事實上，阿帕杜拉採取「圖景」這個概念，意欲凸顯一種流動與不規則的狀態，但同時又隱含著受到不同視野和境遇制約下被建構的關係。易言之，「全球化」所許諾的美好，正隱匿了其所帶來更多的衝突與矛盾。自從 1992 年，歐洲形成共同市場，推動歐盟成立，到 2000 年簽署 WTO 全球貿易組織，看似朝向一個全球和平穩定的超國家（trans-national）界線的跨區域組織體的整合。但前述這些流動，不僅極可能是造成權力和資源，更為集中化地聚集於少數特權的企業集團或國家手中，也形成區域間不均等的現象更趨於極化。這樣的趨勢，即使在各種宣稱為了促進國際合作的國際組織，同樣是相當棘手的問題。

　　舉例來說，制定於 1972 年的《世界遺產公約》，迄今活躍運作將近五十年。但在每年登錄的世界遺產點名錄中，仍是有著高度集中於歐洲北美國家的分布趨勢，「世界遺產委員會」（World Heritage Committee）不得不於 1994 年，提出「全球大策略」（the global strategy），意圖想要平衡世界遺產代表的全球性普世卓越價值，能更傳達出區域平衡的文化與自然多樣性的價值。

　　再從文化主體的強弱勢來說，全球化造成許多在地文化不敵強勢文化的入侵而消逝。這裡的文化產品又可以分成兩個層次來說，首先，即是該文化產品所意涵的符號價值；其次，則是作為一個商品所具有的交換價值。但這兩個層次又可以相互強化，彼此作用。可以想見，以文

化產品的生產與銷售來說，當歐美大量的電視影劇產品銷到臺灣，一方面作為一種文化符號，灌輸歐美文化的意識形態與生活價值。但另一方面，則是以文化商品的市場經濟邏輯，在優勢文化符號的作用下，取得在其他國家的商品販售優勢。早期好萊塢電影產業橫掃全球，創造出強勢、具支配性的文化商品邏輯，不僅創造龐大商業利潤，更讓全世界的電影語言與美學風格趨向單一一致。

BOX 3　文化全球化與文化抵抗

　　文化全球化造成的文化趨同樣態，使得各地浮現出各種文化抵抗模式。舉例來說，法國對「世界貿易組織」（WTO）致力推動全球貿易無障礙的體制架構中，提出「文化例外」的原則主張，即在於擔憂文化產品的不對等關係，足以影響每個地區或文化群落的發展。但值得觀察的是，另一方面，南韓近年來憑藉著在「影視國家隊」的積極努力，成為影視產品的輸出大國，創造出所謂的韓流，則是複製著類似的邏輯，一方面要藉此創造龐大外匯，讓南韓成為文創影視商品經濟大國；同時，也充滿企圖心地想輸出各種韓國文化元素，像是韓食、韓國的景點等等，意圖讓自身的文化符號搭著全球化的列車，暢行無阻。

　　針對全球化效應造成世界各地文化樣貌越來越單一的危機，各個區域、國家、城市，甚至是鄉鎮村落等等，致力於發展「在地全球化」概念，或提出「越在地、越國際」的主張，以試圖在全球化的競爭中，找到自身文化得以安居之處。

3.5 流行文化與消費

「消費」這個詞看似易懂，是一種貨幣經濟下的交換過程。在資本主義社會中，文化消費的過程關注於使用；但在文化研究的脈絡下，討論「消費」的課題特別關注的是消費過程中意義的產製（Barker, 2004，許夢芸中譯，2007: 50）。然而，這樣的論述發展也是經過折衝辯證而成的。

當代西方社會對文化消費之實踐批判與資本主義商品化的分析緊密相連。從馬克思以降、德國法蘭克福學派，或法國阿圖塞等人，都關注於商品如何鑲嵌著服膺於資本主義利益的意識形態。但到了 1980 年代後，「消費者主權」（consumer sovereignty）的觀點逐漸浮現——經由文化消費，例如看一場電影、看漫畫、讀一本小說、看電視節目、或是聽場演唱會等等的過程中，這些商品未必必然承載著主流的、支撐社會既有秩序的意識形態與價值，可能是挑戰或是反動於這些價值的，而成為逾越與反抗既有意識形態與權力關係的起點。此外，相較於法蘭克福學派對「文化工業」（cultural industry）的嚴詞批判，忽略閱聽者的主體思辨能力，認為他們只是任由這些文化產品洗腦的被動者的觀點。大眾文化研究的視角強調閱聽人具有反思性，享有閱聽人自身對文本意義的詮釋、愉悅或批判的能力。特別在青少年與次文化研究中，認為消費活動、購物、時尚與音樂等類型的文化消費經驗，對個人、性別、青少年次群體等認同建構上，扮演了相當關鍵的角色（Hebdige, 1979; McRobbie, 1994）。

承襲著威廉斯、霍爾等人，強調尊重不同階級、種族、性別或族裔主體自身文化的多元樣態，賦予常民文化相較於高雅文化，更具有解放與生產性的意涵；再接合上閱聽人具有詮釋與體驗各種文本的主體能動性，這使得大眾文化成為文化研究關注主體認同與意義生產的核心場

域，也是研究聚焦所在。研究文化消費的重要學者費斯克（Fiske）主張，流行音樂、電影、電視與時尚等產物，雖然是在跨國資本企業體制中生產出來的，但對其意義的消費與詮釋，卻是在消費者個人層級裡生產與運作出來的。亦即，通俗文化是由人們建構而成的意義所構成，而不是那些存在於文本中的意義（Barker, 2004，許夢芸中譯，2007: 50）。

這些頌揚文化消費者的觀點雖然會被認為太過樂觀，帶動某種民粹主義的觀點（Lefebvre, 1991; Storey, 1999），但不可諱言地，也強化了文化研究領域中，對於每日日常生活的關切。此外，前述「消費文化」的概念被廣泛運用後，也逐漸擴張出對空間／地方消費的課題（Urry, 1995），而延伸到了對文化觀光等議題的討論。

4 文化研究到文化政策的理論框架

本小節以三位具文化研究學術背景，但轉向文化政策研究理論家切入討論。整體來說，這三位理論家的寫作年代主要是從 1990 年代末到 21 世紀初。這個歷史階段的特殊性在於，強調普同、理性的現代主義逐漸面臨後現代主義、後結構主義多元文化主體的挑戰時，僅關注於單一視角，已經無法真實對應文化研究面對的各種議題。

4.1 班奈特（Tony Bennett）

班奈特對文化政策的興趣並不僅僅是將其視為一個理論問題。他認為，文化政策乃是治理性和公民養成過程的一部分（Bennett, 1988）。

他的論點在於，這兩者乃是採取完全不同的理論形態，其對應的理論與實務關注也迥異。特別是在當代文化政治場域中，許多議題的開展乃是來自於政府管制視角，要在技術上成為可以「被管控的」。國家、文化與認同這個三位一體的關係，透過政策，架構起了國家對文化的各種部署，呈現為不同的管理規範形式。例如，從廣播播音的語言、電影內容或語言學習，再現對少數族群的多元文化價值（Bennett, 1992: 396）。在實踐上，班奈特最感興趣的是文化國家機構，特別是博物館（Hartley, 2003: 106），以及文化國家機構從 19 世紀以來，在公民養成上扮演的角色（Bennett, 1995）。

班奈特提出將文化政策納入文化研究討論中的觀點。他提及，文化研究裡欠缺對政策議題的關注，不僅在英國與澳洲如此，在美國也一樣，由於文化無法順利接軌在既有的社會傳統裡，使得政府政策和文化之間是斷鍊的。如此一來，務實地來說，使得政策層級不具任何廣義的理論與政治利益思維。「會造成與國家在政治上不愉快的妥協。」（Bennett, 1999: 481）在這樣的背景下，班奈特堅稱，必須要在文化研究的討論議程，對文化與權力的理論化發展及實踐中，納入對政策的思考，這才是對文化研究議程「有效」（effectively）的做法。

班奈特的研究與實踐熱忱在意「文化研究」是否「有效」—— 批判性論述工程能否達致在不同文化主體或社群面對權力關係失衡時，足以有制衡或改變的動能。這樣「務實」的知識分子態度使得其行文之間，經常出現類似的字眼。例如他認為，「具生產性的批判工作」（productively critical work），將會成為「務實的理論傾向」（pragmatically orientated theoretical tendencies）和現存政策議程之間的介面（Bennett, 1999: 482）。

　　班奈特清楚知道，這樣的「務實」觀點未必是其他理論家所認可的（Bennett, 1999: 483）。他強調，無法忽略行政、政策，或是政府體制足以影響文化權力配置的關係。即並非理論研究者應該介入政策的思維，而是行動主體並無法逃離這樣的權力運作框架。他批評文化研究把政治的關懷錯擺在表意和文本的層次，忽略了產製與配送文化文本的制度與組織的物質政治。對他來說，文化研究過分重視意識，以及繼承自葛蘭西強調的意識形態抗爭，而對權力和文化政策的物質科技層面的致意不足。「我們不是在論兩個分立勢力（批評與國家）的關係，而是對於文化管理涉入甚深的兩種治理部門之間的接合。」（Bennett, 1998: 6）因而他主張，文化研究有必要：

一、瞭解文化研究本身側身於高等教育體系而作為政府分支的事實。

二、將文化概念化為一種構成「治理」及社會管制的特殊領域。

三、指認文化的各種不同「區域」及其管理作業。

四、研究權力的不同科技及關連於文化實踐各領域的權力形式。

五、將文化政策置於其思維理路的中心地位。

六、與文化「治理」的其他部門密切合作，以便發展政策與策略性介入的方式。（Barker, 2000，羅世宏中譯，2004: 456）

　　班奈特曾以「生態博物館運動」（eco-museum movement）為例解釋說明。生態博物館運動的出現，可視為社區居民為爭取一個相對於官方版本視角，凸顯從下到上的文化表達權利主張。然而，無論這個運動過程如何強調草根性與民主架構，但最終「博物館體制」仍是需要仰賴公部門的資源，進行各項展示與保存計畫。換言之，將公民的文化

發展權和國家文化政策放在天平兩端，是一種誤導的想法 —— 因為兩端永遠不可能獲致平衡（Bennett, 1999: 490-91）。

不過，班奈特這樣的描述並非否定社群或是公民主張不存在，或是像生態博物館這樣的文化運動，不具有爭取其由下到上的話語權。相反地，不過度天真地以為公民社會和國家體制之間可以輕易取得對等關係之外，如何將體制與政策的作用，視為影響社群文化實踐過程中，諸多作用力量來源之一，成為文化研究理論與實踐，可以提供的另一種思考視角。班奈特所謂「將政策納入文化研究」的理論倡議，儘管仍有許多值得辯證之處，但也提醒了我們，進行文化政策研究與分析時，或是思辨文化與政治時，能夠始終聚焦於文化行動主體。

4.2　康寧漢（Stuart Cunningham）

康寧漢曾經提出「女僕論」（handmaiden）來說明文化研究和文化政策兩者間的關係（Cunningham, 1992: 3; Cunningham, 2003: 14）—— 理論研究與分析為政策實踐提供相關的背景與支撐。但現實狀態卻是，兩者之間的鴻溝日益難以消弭，甚至會形成更多的衝突。在他的論述中，「文化研究」並非是一個已然完全建制的學門，而是一種寬廣的取徑，主要倚重的理論背景為新馬克思主義、結構主義與後結構主義等理論傳統。從政治經濟學到文本分析，康寧漢強調，當前關注的乃是觀眾對於社會意義的創造、協商與折衝，也就是文化研究所關注的大眾文化的面向。

但康寧漢主張，應該從原本聚焦於大眾消費文化的研究取徑，轉為以社會民主與自由、平等和團結等價值，作為新一波改革主義的推進馬達。

　　然而，以其提出的「女僕」意象來類比，政策是被高度貶抑，僅具有功能性任務角色的。康寧漢直言，許多受文化研究訓練的人會把自己主要的角色定位為批判主流政治、經濟和社會秩序。因此，當文化理論家轉向探討政策的問題時，會以「抗爭」與「對立」為論述主軸，而認為政策制定的過程無可避免一定會有所妥協、不完善和不恰當，充斥著那些不懂理論和歷史的人，或者為了短期目標而胡亂玩弄政治權力的人。於是這些人便被深奧難懂的批判理想主義指控。而這些批判理想主義者可能會認為，關注政策者，就是新自由主義派妥協與合作的聲音（Cunningham, 1992: 9）。

　　針對前述簡化與否定政策的觀照與論點，康寧漢更進一步地追問，究竟：「文化研究對其政治職志（political vocation）的理解是什麼？他們採取了什麼措施，得以讓他們的遠見被廣泛及公開地說明？我們與文化行動者、生產者和政策行動者形成的結盟是什麼？而我們對於歷史上的、現存與將發生的政策議程掌握多少，並且清楚知道我們可能適合？」（Cunningham, 1992: 9）

　　康寧漢雖然從文化研究學者的角度，提出了這樣的內在發問與提醒，但這裡有個相當清楚的中介，即是對文化與社會民主的高度期許。當代的民主憲政體制越來越倚靠代議與治理過程，個別主體在這樣的體制運作下，日益難以抵抗龐大的國家管制與權威。伴隨著現代性單一價值與理性假設的支配性意識形態，再現出一個看似具有共識的、一致的價值與文化表徵，使得任何多元差異無以彰顯，而資本主義生產方式更是惡化了這個困境，導致此體制日漸龐大，個人難以抵抗各種權力來源各異，不對等的宰制支配關係 —— 包含族裔、種族、階級、宗教、性別與性傾向等各種不同的社會認同與區分，都可能是壓迫的來源。而為了達致從社會民主到文化民主，即不同文化認同主體能取得認可，唯有

透過積極參與，尋求建立有機會對話與溝通的公共領域，個體才有機會獲得真正的平等。因此，「文化公民權」的議題成為接合起文化研究理論批判，和國家體制系統性暴力與治理性之間的斡旋空間。這也就是康寧漢極力鼓吹，為免於文化研究與文化政策之間，僅是工具性的女僕假設，積極架構起對於公民身分的討論必不可少。

「這個欠缺的一環是對公民身分（citizenship）的一個社會民主觀點，以及啟動、推動他所需要的訓練。隨著文化研究進入 1990 年代，一個更新的公民身分概念應該變得對文化研究越來越重要。……以公民身分這個新的指揮隱喻取代革命修辭，使文化研究在社會民主政治這個稱號中致力於改良主義（reformists）的職志。這可以使文化研究和政策參與的來源更有組織地相連。」（Cunningham, 1992: 10-11）

然而，僅是單純指出文化公民權的概念，並不足以接合到權力運作的機制與根源 —— 權力乃是抵抗、爭奪或折衝而來。如何取得賦權的資源，或者掌握協商的工具，透過「教育」，文化研究找到得以實踐自身主張的場域與機會。事實上，在康寧漢提出這樣的論述之際，公民身分的概念早已深深嵌入在各種不同形式的文化評論中（Hartley, 2003: 107）。要讓社會大眾意識覺醒，積極參與公共生活，表達各種文化形式，文化研究必須在這樣的教學計畫中，讓自身成為一個大眾媒介。這個思考取徑突顯出鼓勵公民積極參與草根民主，乃至於能自在地表達自身的文化認同與主張，是社會民主推展肯認多元文化的必然路徑。而回顧歷史來看，英國文化研究發展之初，積極主張與爭取勞動階級讀寫識字的受教育機會，後來則是普設開放大學、社區大學等教育機構，一方面提供不同社群能取得表達自身文化主張的基本能力外，具備文化公民權意識才是真正確保文化民主的根源與堅實基礎。

4.3 麥奎根（Jim McGuigan）

　　學者麥奎根對於文化研究轉向文化政策的評論觀點，主要放在政治經濟學和文創產業兩個向度。

　　對於大眾消費文化的挖掘與探討，並從符號與再現層次，揭露其間隱含的權力關係、主體象徵權力鬥爭，以及主體認同建構等等，一直是文化研究裡重要的課題。麥奎根認為，文化研究相當正確地批判了法蘭克福學派對「大眾文化」（mass culture）的貶抑與過於菁英主義的態度。文化研究對大眾文化和文化菁英主義的批評，採取兩種基本態度。一方面，對高雅－低俗文化二元對立架構，提出嚴厲批判；另一方面，則是致力於強調文化與符號的消費如何產製出不同的意義詮釋觀點。

　　麥奎根認為，社會發展逐漸朝向後現代主義軌跡而去，在多元異質的情境下，既有的雅俗之分已經不再適切，而過於樂觀地捍衛「消費者主權」（consumer sovereignty），天真地認為閱聽人具有產製、意義和抵抗的能量，也無疑是過度正當化了資本主義的大眾消費趨勢。文化研究之所以無力批判消費文化的產物，乃是因為已經失去文化價值的理念，過度誇大閱聽人拆解意識形態文化資本的能力，忽略了一般大眾在文化與社會資本分配不均的事實。

　　麥奎格關注經濟理性對於當代社會的支配性力量。他指出，以往將文化娛樂休閒活動視為對於經濟生活的調劑，是文化政策必須介入經濟生產與日常生活的重要因素。然而，他更為直接地點出，文化活動之所以被認為是值得支持，關鍵在於文化活動本身具有經濟價值。換言之，人們意識到，文化政策並不需要透過特別的文化論述為其辯護，因為資本主義生產方式早已經滲透到人們生活的每個細節裡了，而文化生產的自主世界正在消逝中（McGuigan, 2004: 1-2）。基於這樣的論述起

點，麥奎格相當謹慎地提醒，應該要避免從工具主義來思考文化政策。亦即，避免將文化僅視為服務經濟理性的工具。而文化研究的理論與批判視角，即其理論的反身性本質，有助於對文化政策做出更好的研究分析：「我認為，文化研究應進行分析並對決策做出貢獻。不過，它不能成為政府政策的工具。它還要維持並革新自己與進步運動的關係，以求得社會文化公正。」（McGuigan, 2004: 4）

麥奎根對於文化政策的剖析，一方面重新審視了文化研究長期以來，從消費文化切入象徵層次的分析主體認同的論述有效性，同時也提醒了文化消費本質所牽動的資本主義生產本質。但他同時也引入全球化和治理性的討論視角，形同將 1990 年以降，在文化研究與文化政策之間的各方辯證，重新拉回到政治經濟學的分析框架，聚焦於 1990 年代後期浮現的文化與創意產業，這成為麥奎根主要的研究主題，也凝聚出文化研究與文化政策批判的視角重新聚合之處。

5 結語：文化政策研究理論視角與展望

前述三位理論家學者分別從不同角度，期許於文化政策理論的推展——從傅柯「治理性」的概念，強化在文化研究裡，納入對於文化政策的思辨；鼓吹文化公民權的概念，以期從社會民主的概念引導至多元文化與文化民主的價值；從大眾消費文化入手，從法蘭克福學派對文化工業的古典批判，一路推展到創意產業與文化生產結構性改變的再次思辨。這些概念無庸置疑仍是文化政策研究場域持續發展的論述。

學者奧瑞根認為，前述的班奈特和康寧漢的著作雖然提出一種實用主義取向的思考，但他認為，這兩位的政策提議仍然受限於目前的思考軌跡，未能發展出不同的思考取徑或適切的用語，也難以重新設定研究議題。他認為，「文化批評與文化政策當然是有差別的，但兩者都是政策過程的一部分。與其痛罵文化批評，不如找出文化批評的特殊形式、方向與性質，並且分析其對於政策可能會有的貢獻，要來得有生產性。文化評論者的社會權力或許很難加以動員運用，但這些人士可能形塑公共議題，提供政策分析有價值的資源與論點」（O'Regan, 1992a: 530-531）。

針對文化研究與政策之間的「關係」，奧瑞根從一個務實與改革主義的角度提出，「文化政策和文化批判之間，應該是多孔隙（porous system）而非封閉的系統」，因此足以容許轉化、納入，和轉譯，並且足以容許大量的實踐與各種重新的排序（O'Regan, 1992b: 418）。

奧瑞根這個「多孔隙」的概念，或許有助於我們重新連結、想像或是開發出足以討論從文化研究到文化政策研究的關鍵字與相關概念。即使就此導向一個更為實用主義取向的理論軌跡，但沒有任何必然理由來論證，文化研究不能既關注政策的實用性，又保有其批判性文化理論的視角。類同地，如果它能嚴肅對待政策，那麼文化研究確實需要介入文化政策的問題（Barker, 2000，羅世宏中譯，2004: 463）。

最後，在這一章的尾端，我想引用英國學者對於何謂「文化研究」的一小段話作結，這段文字相當簡要卻精確地點出了文化研究與政策之間，從理論到實踐的關係：

　　「文化研究的關懷乃是一種對文化的探索，而文化是由人類的表意實踐所衍生出來的意義與再現，以及發生這些意義與再現的脈絡所構成。文化研究特別關注於權力關係，及在此文化實踐中所衍生出來的政治結果。文化研究（座落在大學機構、出版社、書店裡的文化研究）的主要目的在於智識證成的過程，如此的過程可以為文化／政治活動與政策制定提供極為有益的工具。」（Barker, 2004，許夢芸中譯，2007: 9）

引用文獻

王君琦（譯）（2009）。《文化研究簡史》（原作者：Hartley, John）。臺北市：巨流。（原著出版年：2003）

王淑燕、陳光達、俞智敏（譯）（1998）。《文化》（原作者：Jenks, Chris）。臺北市：巨流。（原著出版年：1993）

許夢芸（譯）（2007）。《文化研究智典》（原作者：Barker, Chris）。臺北縣永和市：韋伯文化國際。（原著出版年：2004）

黃涵音、廖珮如、黃元鵬、謝明珊等（譯）（2013）。《文化分析手冊》（原作者：Bennett, T. and Frow, J. (Eds.)）。新北市：韋伯文化國際。（原著出版年：2008）

羅世宏（譯）（2004）。《文化研究：理論與實踐》（原作者：Barker, Chris）。臺北市：五南。（原著出版年：2000）

Althusser, L. (1971). Ideology and Ideological State Apparatuses. In Ben Brewster (Trans.), *Lenin and Philosophy and Other Essays*. New York: Monthly Review Press.

Ang, Ien（2008）。〈文化研究〉。收錄於黃涵音、廖珮如、黃元鵬、謝明珊等（譯）（2013）。《文化分析手冊》（頁 357-390）（原作者：Bennett, T. and Frow, J. (Eds.)）。新北市：韋伯文化國際。（原著出版年：2008）

Appadurai, A. (1996). *Modernity at Large: Cultural Dimensions of Globalization* (Vol. 1). U of Minnesota Press.

Barker, Chris (2002). *Making Sense of Cultural Studies*. London: Sage.

Brooker, P. (2003). *A glossary of cultural theory*. Oxford University Press.

Bennett, Tony (1992). Useful culture. *Cultural Studies*, 6(3), 395-408.

Bennett, Tony (1995). *The Birth of the Museum: History, Theory, Politics*. London: Routledge.

Bennett, Tony (1998). *Culture: A Reformer's Science*. Sage.

Bennett, Tony (1999). Putting policy into cultural studies. In During, S. (Ed.), *The Cultural Studies Reader* (pp. 479-491). London: Routledge.

Buckingham, D. (2008). *Introducing Identity*. MacArthur Foundation Digital Media and Learning Initiative.

Cunningham, S. (1992). *Framing Culture: Criticism and Policy in Australia*. Allen and Unwin.

Cunningham, S. (2003). Cultural studies from the viewpoint of cultural policy. In Lewis, Justin and Miller, Toby (Eds.), *Critical Cultural Policy Studies: A Reader* (pp. 13-22). Blackwell.

Grossberg, L. (1996). Identity and cultural studies: Is that all there is? In S. Hall and P. Du Gay (Eds.), *Questions of cultural identity* (pp. 87-107). Sage Publications, Inc.

Hall, S. (1980). Cultural studies: Two paradigms. *Media, Culture & Society*, 2(1), 57-72.

Hall, S. (1992). The question of cultural identity. In Hall, S., Held, D., and McGrew, T. (Eds.), *Modernity and Its Futures* (pp. 274-280). Cambridge: Polity Press in association with the Open University.

Hall, S. (1993/1999). Cultural studies and its theoretical legacies. In During, S. (Ed.), *The Cultural Studies Reader* (pp. 97-112). London: Routledge.

Hall, S. (1986). Gramsci's relevance for the study of race and ethnicity. In Morley, D. G. and Chen, K. H. (Eds.), *Stuart Hall: Critical Dialogues in Cultural Studies* (pp. 411-441). London: Routledge.

Hebdige, D. (1979). *Subculture: The Meaning of Style*. New York: Methuen.

Hobsbawm, E. (1996). Identity politics and the left. *New Left Review*, Vol. I/217, 38-47.

Lash, S. and Urry, J. (1987). *The End of Organized Capitalism*. Univ of Wisconsin Press.

Lefebvre, H. (1991). *Critique of Everyday Life: Foundations for a Sociology of the Everyday* (Vol. 1). Verso.

McGuigan, J. (2004). *Rethinking Cultural Policy*. McGraw-Hill Education.

McRobbie, A. (1994). *Postmodernism and Popular Culture*. Psychology Press.

Miller, T. and Yúdice, G. (2002). *Cultural Policy*. Sage.

Nelson, C., Treichler, P. A., and Grossberg, L. (1992). Cultural studies: An introduction. *Cultural Studies*, 1(5), 1-19.

O'Regan, T. (1992a). Some Reflections on the 'Policy Moment'. *Meanjin*, 51(3), 517-532.

O'Regan, T. (1992b). (Mis)taking policy: Notes on the cultural policy debate. *Cultural Studies*, 6(3), 409-423.

Scott, L. and Urry, J. (1994). *Economies of Signs and Space*. London/New York.

Storey, J. (1996). *What Is Cultural Studies? A Reader*. Bloomsbury.

Storey, J. (1999). *Cultural Consumption and Everyday Life*. Bloomsbury Academic.

Urry, J. (1995). *Consuming Places*. Psychology Press.

Williams, R. (1989). *The Politics of Modernism*. London: Verso.

UNIT

II

文化政策與法規

Chapter 3
再論《文化基本法》：一份學界參與國家文化治理與文化立法的
紀實及反思（2011-2021）／劉俊裕

Chapter 4
軟實力、文化外交與交流政策／魏君穎

Chapter 5
智慧財產權與藝術生產／王怡蘋

3

再論《文化基本法》：
一份學界參與國家文化治理與文化立法的紀實及反思（2011-2021）*

— 劉俊裕 —

本章學習目標

- ✅ 探討學者參與國家文化治理與文化立法的角色位置，以及參與過程的紀實及省思。

- ✅ 理解我國《文化基本法》的立法目的、架構，以及法律所彰顯的核心文化價值。

- ✅ 分析《文化基本法》賦予臺灣人民的基本文化權利，其內涵以及法律救濟的途徑。

- ✅ 掌握《文化基本法》規範國家文化政策重要的基本方針及施政範疇。

- ✅ 剖析《文化基本法》中國家文化治理體制的架構（包括跨部會協調溝通、中央與地方的府際協調機制、文化中介組織的角色等），以及文化法規秩序。

- ✅ 整理《文化基本法》的立法過程，如何翻轉由上而下的文化治理。

關鍵字

文化基本法、文化權利、文化價值、文化政策、文化治理體制

* 本文係以下二篇文章為基礎：劉俊裕，2013，〈「文化基本法」：一份學界參與文化立法的紀實與反思〉，《國家與社會》，第 13 期，頁 67-112；劉俊裕，2018，〈第二章 臺灣文化治理與文化政治體制〉（頁 111-164），《再東方化：文化政策與文化治理的東亞取徑》，高雄市：巨流出版社；針對 2018 年至 2021 年的進展重新整理並大幅增補、修訂。

1 《文化基本法》的立法背景與緣起

本文就作者從 2011 年開始受邀參與《文化基本法》（以下簡稱《文基法》）草擬研議到 2019 年立法通過，以及後續相關機制落實的追蹤，包括：《文基法》草案的研擬、諮詢、跨部會協商、公聽會、研究計畫勞務委託案，乃至 2017 年全國文化會議暨分區論壇中對《文基法》的討論中各界所關切的核心議題，以及後續 2020 年至 2021 年民間對文化政策白皮書、《文基法》的落實追蹤等，提出一份來自學界參與文化治理與國家文化立法的過程紀實與省思。

追溯我國《文化基本法》的立法推動過程，最早提出制定《文基法》是在 1997 年 6 月的第二次全國文化會議。同年 10 月立法委員朱惠良更進一步提出制定《文基法》的倡議。隔年，行政院文化建設委員會文化白皮書揭櫫多位專家學者、民意代表皆有意制定《文化基本法》的構思。此後，立法委員翁金珠與邱志偉亦分別於 2009 年 6 月及 2013 年 10 月提出《文基法》草案，2016 年至 2019 年間立委陳學聖、張廖萬堅、陳亭妃、蔡培慧、李麗芬、吳思瑤等都分別提出《文化基本法》草案版本。在公部門方面，2011 年文建會（現文化部）在立法院在野黨的壓力下，開始研議草擬的國家《文基法》，11 月 10 日文建會經過研擬、諮詢、公聽會以及行政院院會等程序，通過了政院版《文基法》草案。然而，隨著 2012 年國會的全面改組和新一屆國會民意的產生，《文基法》草案依規定必須由行政於新會期重新提出。《文基法》推動延宕近一年，時至 2013 年 4 月文化部方重啟內部草擬諮詢程序。唯 2015 年 5 月行政院則基於各部會對《文基法》諸多條文仍存在爭議，請文化部再廣納各方意見而未將《文基法》草案送入立院審議。

2016 年總統大選，蔡英文總統則提出文化政策主張「厚植文化力，打造臺灣文藝復興新時代」[1]，承諾要「推動《文化基本法》，建立文化長期施政綱領」，而當時文化部部長鄭麗君上任後更強調「要在一年內制定《文化基本法》，重新再造文化治理體系」[2]。2016 年總統改選後，因應社會各界及立法院對制定《文基法》的期盼，文化部 11 月再次啟動《文化基本法》研擬程序。文化部在 2017 年全國文化會議的網頁上說明當時推動制定《文基法》的背景指出，過去的《文基法》草案並未以人民的日常生活實踐為主體，也沒有將落實人民參與文化生活的權利視為主要課題。此次推動《文基法》的差異是：[3]

近年臺灣人民對於自身文化生活權利意識的抬頭，希望透過國家積極立法，主動保障並落實人民參與文化生活的基本權利，避免文化主體性屈服於政治、經濟力量的主導、干預，進而對文化發展造成壓迫與侵害。

為使《文基法》之研擬可以有由下而上的公民參與，文化部於 2016 年 11 月 10 日，委託國立臺北教育大學、社團法人臺灣文化法學會、社團法人台灣文化政策研究學會負責草案研擬之策略規劃與執行，

1　2016 總統大選蔡英文文化政策主張。〈厚植文化力，打造台灣文藝復興新時代〉。2015 年 10 月 20 日。網址：http://iing.tw/posts/200。（檢索日期：2016 年 5 月 5 日）

2　楊淳卉（2016）。〈準文化部長鄭麗君：文化不該為政治服務〉。今日新聞，2016 年 4 月 22 日。網址：https://www.nownews.com/news/2072628。（檢索日期：2016 年 5 月 5 日）

3　參閱〈文化基本法草案文化基本法哉問？！〉。2017 年全國文化會議網站。網址：http://nccwp.moc.gov.tw/basic_law。（檢索日期：2017 年 8 月 10 日）

召開八場專家學者諮詢會議，廣徵各領域專家及學者意見，並將配合全國文化會議之分區論壇，辦理十多場說明會與公聽會，容納全民的參與。過程中以下列原則推動《文基法》草案的研議：一、落實《憲法》文化規定；二、接軌國際公約宣言進行國內法化；三、參考先進國家相關立法；四、涵納現有《文化基本法》草案之內容；五、廣納文化藝術各界專家學者及實務工作者之意見；六、揭示國家文化政策方向。[4] 2017 年《文基法》的建議條文在各界的協力研擬諮商下完成。2018 年 1 月，文化部擬具《文基法》草案，函請行政院審查。2019 年 1 月 10 日，《文基法》草案經行政院院會通過，送請立法院審議。經過文化部、立院、政黨、民間文化團體與文化輿論，在國會審議會期間檯面上與檯面下的多方協商、角力及法條攻防，同年 5 月 10 日，立法院終於在會期間三讀通過《文基法》。2019 年 6 月 5 日總統令正式公布制定國家《文化基本法》[5]。

作者認為從學術及第三部門角度探究國家《文化基本法》所必須面對幾個核心且關鍵的「基本」問題，包括：[6]

4　參閱文化部，《文化基本法》草案總說明（1060426 公聽會後修正版）。2017 年全國文化會議網站。網址：http://nccwp.moc.gov.tw/basic_law。（檢索日期：2017 年 8 月 10 日）

5　中華民國 108 年 6 月 6 日總統華總一義字第 10800055641 號令制定公布全文 30 條，並自公布日施行。

6　劉俊裕（2016）。〈文化有什麼基本？為什麼《文化基本法》沒有人關切，也沒有人期待？〉。udn 鳴人堂，2016 年 4 月 25 日。網址：http://opinion.udn.com/opinion/story/5954/1652595。劉俊裕（2016）。〈《文化基本法》的困境：給溫飽、求尊嚴，還是翻轉臺灣失衡的文化價值？〉。udn 鳴人堂，2016 年 4 月 27 日。網址：http://opinion.udn.com/opinion/story/5954/1657583。

一、《文化基本法》的立法背景跟目的是什麼？能不能夠凝聚、彰顯臺
　　灣的核心文化價值？如果當前的臺灣社會對核心價值欠缺共識，那
　　麼到底《文基法》、全國文化會議該如何處理共同文化價值議題？

二、《文化基本法》能不能積極賦予臺灣人民基本文化權利？人民基本
　　文化權利的範疇為何？相承於「經濟、社會與文化權利國際公約」
　　文化權利在具體實踐上該如何落實？臺灣的藝術文化工作者、創作
　　者、民眾、藝術文化團體、族群乃至一般民眾，究竟有沒有主張文
　　化權益受損的管道，以及提出法律救濟的途徑？

三、《文化基本法》能不能確立國家中、長期文化政策的基本方針及範
　　疇？國家文化政策的核心範疇與未來政策施政方針，如何透過《文
　　基法》的原則規範得以確立？文化的主體性、多樣性與殊異性能否
　　透過文化影響評估制度獲得衡量保障？

四、《文化基本法》是否提出國家文化治理體制的基本架構，重整文化
　　法規秩序？文化部如何以文化為核心積極與其他部會做跨部會協調
　　溝通、互為主體？中央與地方的府際協調機制如何成立？文化中介
　　組織和文化部的資源和權限如何調整？《文基法》與現行的相關作
　　用法之間的實質運作關係如何更清楚的釐定？

五、《文化基本法》的立法過程，能不能實質翻轉由上而下的文化治
　　理？《文基法》的立法是否能跳脫菁英立法，擴大民間文化參與？
　　藉由《文基法》核心議題的討論，是否能促進臺灣人民對於文化公
　　共事務的理性辯論和積極參與，在臺灣社會形成更強而有力且自主
　　的文化公共領域？

作者認為，只有透過當代臺灣在地文化治理的開放論述，以及藝文界、學術界、文化產業界、輿論界、民間社會、藝術文化協會與獨立第三部門對文化公部門理性的永續監督，方能使臺灣文化治理體制產生內在反身性與價值典範轉移，進而引領臺灣文化公共領域的結構轉型（劉俊裕，2013、2018）。以下將依上述的五個層次提問，分析我國《文化基本法》。

2 立法目的與核心文化價值

《文化基本法》在法制面面對的第一個問題是究竟有沒有立法的必要？其實早在《文基法》草案提出前，臺灣已經通過六部以基本法為名的法律，包括《客家基本法》（孫煒，2010；王保鍵，2012）、《科學技術基本法》（李雅萍，1998）、《教育基本法》（許志雄，1997；吳清山，1999）、《原住民基本法》（李永然、黃介南，2007；施正鋒，2008）、《通訊傳播基本法》（黃菁甯，2004），以及《環境基本法》（粘錫麟、方儉，2008；許志義，2003；潘翰聲，2008）。不同專業領域基本法的通過，也是當初立法院教育文化委員會立委和藝文界人士極力主張，文化領域有必要制定一部文化框架性立法的主要理由之一。

我國《憲法》自 1947 年通過至今歷時久遠，雖然經過數次增修，但對於人民文化權利與政府權限的相關規範始終不夠具體明確。加上修憲的門檻與成本過高，因此《文基法》的制定，確實有助於臺灣因應全球化下的文化變遷和在地文化理念的相應轉變，補充現行《憲法》文化相關條款規範的不足。關於文化憲法與國家之間的關係，從人民的自我實現作為文化憲法的基本建構，文化基本權利作為主觀和客觀價值的決定，多元文化

與文化資本的保護，藝術自由作為文化憲法的保障，以及文化在國際法上的意涵等面向的研究，臺灣的文化法學界也已經累積了若干文獻（許育典，2006a、2006b；陳淑芳，2006；魏千峯，2002；徐揮彥，2010；林依仁，2010；周志宏，2017；劉俊裕，2013、2015、2018）。

國家《文化基本法》的立法目的就在依據《憲法》規範與精神，透過國會立法方式，以法律闡明、確認國家文化施政領域的基本理念及原則，彰顯國家文化的核心價值，宣示民眾的基本文化權利與文化的殊異地位，並且明定國家文化政策的範疇、基本原則與方針。2019 年文化部綜合各方意見並參考國際文化相關人權公約、各國《文化基本法》之規定、各版本《文基法》草案之內容後，擬具《文基法》共計三十個條文並經國會審議三讀通過，其內容大致可分為下列六大重要面向：

一、本法之立法目的（第 1 條）。

二、文化之基本價值與原則（第 2 條）。

三、各種人民之文化權利與相應之國家義務（第 3 條至第 8 條），文化與藝術工作者之生存權及工作權（第 20 條），以及人民文化權利的救濟（第 28 條）。

四、文化基本方針與政策範疇（第 9 條至第 19 條）。

五、中央與地方文化治理（第 21 條至第 27 條）。

六、與其他文化法令之關係（第 29 條）；本法之施行日（第 30 條）。

《文化基本法》第 1 條宣示立法目的，「**為保障人民文化權利，擴大文化參與，落實多元文化，促進文化多樣發展，並確立國家文化發展基本原則及施政方針**」。關於《文化基本法》的基本價值原則，《文基

法》第 2 條規範,「**國家應肯認多元文化,保障所有族群、世代與社群之自我認同,建立平等及自由參與之多元文化環境。國家於制(訂)定政策、法律與計畫時,應保障人民文化權利及文化永續發展。國家應保障與維護文化多樣性發展,提供多元化公共服務,鼓勵不同文化間之對話、交流、開放及國際合作**」。質言之,《文基法》的核心價值及原則就在保障人民文化權利及文化永續發展,發展多元文化,促進文化多樣性等,並鼓勵不同文化間之對話、交流、開放及國際合作。

　　《文基法》所主張的文化多樣、平等、參與等內涵,以及文化權利保障與自主治理等原則,都試圖與歐美的普世價值接軌。至於如何凝聚我國文化價值的具體作為和內涵並無太多著墨。不可否認地,這樣的論述在當前的社會現實中存在著許多相對的質疑與爭議,例如,為何不是強調如人情味、純樸、草根性、民間社會的自主性,或者善良、正直、勤奮、誠信、包容、進取等傳統中華文化價值,以及如何融攝西方社會的民主、自由、人權、法治與尊重差異的現代性價值等?這些不同的政治語境,一方面是強調屬於臺灣的本土價值,強調臺灣本土價值的方式,另一方面強調血統追溯的中華文化概念、接軌歐美普世價值,正是臺灣社會中無法迴避的問題。

　　關於高度敏感的「臺灣文化價值」與文化認同爭議,《文基法》條文中並沒有試圖去處理。《文基法》的立法精神和策略,是保障國家無法干預任何一種文化,而非由政府去界定高度敏感的認同問題。族群、統獨意識形態,臺灣社會目前基本上是分歧的,使民間有自由去主張不同文化,無論黨派、族群、性別、性傾向。尊重文化平權、文化多樣的概念,才是《文基法》的核心精神。臺灣文化價值是什麼?這種高度敏感的爭議,立法者並非不知道,只是社會現實結構和分歧的問題無法透過立法處理,有待臺灣人民對文化的認同有共識。至於答案,現階段則

應該交給民間自發性來解答。在社會還沒有共識前，這種「存而不論」的策略：國家文化政策不去決定臺灣文化內涵的具體樣貌，也許才能使人們看見現存多樣與包容的各種可能性。不過，單方面援用歐美文化價值語彙而未能與臺灣在地價值論述的接軌，確實使這部《文基法》顯得欠缺臺灣的在地味道。

3 《文化基本法》與文化權利的保障

關於文化權利的保障，《文基法》第 3 條至第 8 條、第 20 條明訂各種人民的文化權利與相應之國家義務。第 3 條明定「**人民為文化與文化權利之主體**」，而這裡的「人民」泛指「個人」或「集體」。人民的基本文化權利包括了七個不同面向：

一、**創作、表意、參與之自由與自主之權利（第 3 條）**：《文基法》第 3 條參考《世界人權宣言》、《經濟社會文化權利國際公約》，保障人民參與文化生活之自由、創作自由，及《保護和促進文化表現形式多樣性公約》，強調人民享有從事文化創作、表意、參與之自由及自主性。

二、**文化平等權（第 4 條）**：人民享有之文化權利，不得因族群、語言、年齡、地域、黨派、性別、性傾向、宗教信仰、身心狀況、社會經濟地位及其他條件，而予以歧視或不合理之差別待遇。

三、**人民享有參與、欣賞及共享文化之近用權利（第 5 條）**：國家應建立友善平權之文化環境，擴大人民參與文化生活之機會，落實人民參與文化生活權利，實現人民之文化近用權。

四、語言權利（第 6 條）：人民享有自主選擇其使用語言進行表達、溝通、傳播及創作之權利。各固有族群使用之自然語言與臺灣手語，國家應定為國家語言，促進其保存、復振及永續發展。我國亦於 2019 年 1 月 9 日發布《國家語言發展法》。

五、**人民享有創作活動成果所獲得精神與財產上之權利及利益（第 7 條）**：《文基法》應該保障人民創作活動成果所獲得精神（指如名譽及心靈上尊重態度）與財產上之權利及利益。所稱「人民創作活動」包括個人與集體創作，例如智慧財產權相關法律、《原住民族傳統智慧創作保護條例》等保護之創作者與創作內容皆屬之。

六、**人民享有參與文化政策及法規制（訂）定之權利（第 8 條）**：國家應確保文化政策形成之公正與公開透明，並建立人民參與之常設機制；涉及各族群文化及語言政策之訂定，應有各該族群之代表參與。基於民主原則及保障人民之文化權利，人民應有權參與文化政策及法規之制（訂）定，文化參與應透過常態性機制予以落實及推動。

七、**文化與藝術工作者之生存權及工作權，應予以保障（第 20 條）**：我國《憲法》第 15 條規定人民生存權及工作權之保障，第 165 條規定國家應保障藝術工作者之生活，並依國民經濟之進展，隨時提高其待遇。因此，《文基法》明訂，國家應健全文化藝術工作者之工作條件與環境，並保障其勞動權益；另國家對有重要貢獻之藝術家及保存者，應給予尊崇、獎勵及必要之協助[7]。在文化部、立法院、工會第三部門及學界共同推動下，我國於 2021 年 5 月 19 日將原《文化藝術獎助條例》修訂為《文化藝術獎助及促進條例》，並加入了第三章權益保障，其中第 8 條至第 14 條就藝文工作者的勞動保險、藝文採購契約之職業保險、急難救助、契約指導原則、

法律諮詢、藝文勞動調查與智慧財產權等方面訂定規範，保障文化
藝術工作者勞動權益。[7]

此外，《文基法》第 28 條也訂定了文化權利的救濟條款，規範人
民文化權利遭受侵害，得依法律尋求救濟。條文立法理由中說明，基於
有權利必有救濟之憲法原則，人民文化權利受侵害時得依法律尋求救
濟。個人文化權利如遭受侵害得依現行法律提起救濟（例如：文化資
產保存得向主管機關申請指定古蹟、登錄歷史建築、紀念建築。倘主管
機關駁回建造物所有人之申請，可循訴願、行政訴訟程序救濟）。關於
著重於住民自決、生態環境保護、跨國界人權保障與救助、弱勢民族保
護及文化保存等核心價值之「集體性權利」，目前在現行法中，除《原
住民族傳統智慧創作保護條例》外，尚無集體文化權之特別法律規定。
臺灣人民各個面向基本文化權利的落實與保障，有待未來透過法院的判
決、判例逐步增補與推展。

4　國家文化政策的重要方針與基本範疇

有關國家文化基本方針，《文基法》（第 9 條至第 19 條）中明訂了
文化政策的重要方針以及基本範疇，包括：

7　立院在《文基法》審議時做出附帶決議，為保障文化藝術工作者之勞動權益保障，並
　　配合《文基法》第 20 條之訂定，爰請文化部應儘速修正《文化藝術獎助條例》，並
　　盤點藝文工作者相關保障法規，並與相關部會進行協商，於 6 個月內提出修法建議。

一、**文化之保存、傳播與發揚之文化基本方針**（第9條）：國家應在政策決定、資源分配及法規訂定時，優先考量文化之保存、傳播及發揚；文化之保存，應有公民參與審議之機制。

二、**博物館、圖書館、文化空間**（第10條至第12條）：國家為保存、維護文化多樣性，應健全博物館事業之營運、發展，提升博物館專業性及公共性；健全圖書館事業之發展，增進人民之圖書館近用，以落實圖書館功能及知識傳播；國家應致力於各類文化活動機構、設施、展演、映演場所之設置，並善用公共空間。

三、**國家應鼓勵人民積極參與社區公共事務，開拓社區公共空間，整合資源**（第13條）。

四、**文化與藝術教育之文化基本方針**（第14條）：國家應於各教育階段提供文化教育及藝文體驗之機會。國家應鼓勵文化與藝術專業機構之設立，並推動各級學校開設文化及藝術課程。

五、**文化經濟振興之文化基本方針**（第15條）：國家應促進文化經濟之振興，致力以文化厚實經濟發展之基礎，並應訂定相關獎勵、補助、投資、租稅優惠與其他振興政策及法規。

六、**國家應訂定文化傳播政策**（第16條）：為提供多元文化之傳播內容，維護多元意見表達，保障國民知的權利，國家應建構公共媒體體系。

七、**國家應訂定文化科技發展政策**（第17條）：促進文化與科技之合作及創新發展，並積極培育跨域相關人才。

八、**國家應訂定文化觀光發展政策**（第18條）：善用臺灣豐富文化內涵，營造文化觀光永續之環境。

九、**國家應致力參與文化相關之國際組織（第 19 條）**：積極促進文化
國際交流，並鼓勵民間參與國際文化交流活動。國家為維護文化自
主性與多樣性，應考量本國文化活動、產品及服務所承載之文化意
義、價值及內涵，訂定文化經貿指導策略，作為國際文化交流、經
貿合作之指導方針，並於合理之情形下，採取適當之必要措施。

5 國家文化行政與治理的體系

《文化基本法》第四個主要面向，是規範中央與地方文化治理體
制，第 21 條到第 27 條規定了文化治理體制的重點原則，包括：

一、文化中介組織與臂距原則（第 21 條）

國家應健全文化行政機關之組織，配置充足之人事與經費，並優先
考量結合文化藝術領域中適當之學校、法人、網絡、社群、非政府組織
及文化藝術團體，共同推展文化事務。鄉（鎮、市、區）公所應指定文
化行政專責單位或人員，負責文化事務之規劃、輔導及推動事宜；並應
落實臂距原則，重視文化差異之特質，遵守寬容與中立原則，尊重文化
表現之自主。[8]

8　關於藝文中介組織得參閱（Cheng, Lee, and Liu, 2019）。文化部亦曾委託台灣文
化政策研究學會執行「文化部國內外藝文中介組織串連網絡平臺研究案研究報告」，
綜合國際趨勢、時代社會變遷，以及國內外中介組織變革的共同課題，提出對於我國
藝文中介組織現行制度多項政策建議（社團法人台灣文化政策研究學會，2020）。

二、中央與地方文化權限之劃分與文化治理

(一) 中央與地方文化治理（第 22 條）：關於中央政府與地方政府的協力文化治理，在中央文化部雖為統籌機關，然各部會均應配合共同推動才可能達成文化目標。《文基法》並參考法國的經驗，規範中央政府與地方政府其應協力辦理事項得締結契約，合力推動。一個國家的文化治理體系，不單單是中央層級文化部各司的業務執掌與分工，而是涉及國家整體文化治理的各個行政層級，以及肩負不同功能和角色定位的文化機構。歐美國家在文化行政與治理體制的研究係從七個關係密切的面向思考，包括：1. 國家的《憲法》層次所規範的中央與地方行政體制，以及政府權限分野；2. 國家層級是否設有單一文化事權部門機構，或者僅在區域、地方政府設置文化部門；3. 中央與地方是否另外設有臂距原則的藝術文化專業評議機構；或者 4. 設立國家和地方的藝文基金會或基金，補助、挹注國家藝術與文化的發展；5. 國家文化政策部門是否設置外部專家諮詢機構、研究機構，或個別產業專門領域的諮詢委員會；6. 中央與地方政府的垂直聯繫與地區政府之間的平行聯繫；乃至 7. 各級政府內跨部會之間，是否針對文化相關事務發展出常設或特殊議題的協調機制等。換言之，不同層次的文化機關、機構部門，依其肩負的角色功能定位，以及專業互補關係相互協調，再加上政府文化行政治理的體系與產業、市場、企業部門，以及第三部門之間的互動，方才構成一個國家的文化治理體制的整體圖像。結合目前《文基法》中規範的重要文化原則方針，基本文化權利的保障，以及中央與地方文化治理體制的規範，與文化經濟、人民文化生活的構面，得以彙整出「圖 3.1 《文化基本法》與文化治理體制」。

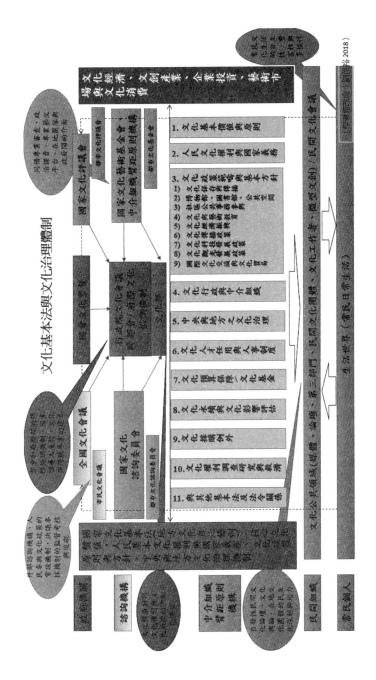

圖 3.1 《文化基本法》與文化治理體制

(二) 全國文化會議與地方文化發展會議：另外，為了廣納各界意見，並研議全國文化發展事務，《文基法》明訂文化部應每四年召開全國文化會議。地方政府也應建立人民參與文化政策之常設性機制，並應每四年召開地方文化發展會議，訂定地方文化發展計畫，接受人民監督。各地藝術文化團體、文化工作者，以及地方民眾所關切的，往往是最切身的地方藝術文化資源分配、在地藝文團體經營的困境、社區文化資產的傳承和保存、地方不同局處文化事權的協調整合、少數族群文化權利與民眾文化基本權利的保障，以及地方文化生活品質的提升問題，但《文基法》對於這些問題幾乎都是鞭長莫及。在我國《地方制度法》的規範下，文化事權屬於地方政府。真正具有權限、有能力實際去處理上述問題的，其實是地方政府的文化部門（文化局、處）。若希望解決地方藝文團體與民眾切身的文化問題，縣市政府必須開始認真思考制定地方文化自治條例的課題。針對地方文化特色與核心文化價值的匯聚，地方文化基本權利的界定與落實，藝術文化工作者工作權與生活權的保障，都市文化治理機制的基本架構，地方文化政策的基本方針與範疇，以及地方文化影響評估等基本面向，做通盤的規劃思考。透過地方藝術文化基金的設立，尋求更完善的文化權力協調機制，以及地方文化資源的統整。

(三) 行政院文化會報：為協調及整合行政院各部會之文化事務，明定行政院應召開文化會報，由行政院院長召集學者專家、相關部會及地方政府首長組成，針對國家文化發展方向、社會需求及區域發展，定期訂定國家文化發展計畫。希望透過《文基法》的制定，積極建構跨部會文化治理的協調、溝通及資源整合機制，並將行政院各部會預算屬於文化支出者，就資源配置及推動策略，納入文化發展會

報中決議。2016 年 9 月 7 日「行政院文化會報」[9] 召開首次會議，由當時閣揆林全親自主持，臺灣正式建立了非常重要的國家文化政策跨部會協調溝通機制。文化部是我國主要文化事務的負責單位，必須以藝術文化為核心思維，整合各部會隱性的文化資源。但「行政院文化會報」成功與否的關鍵，除了機制的建立和文化資源分配之外，更在於國家領導人（總統和行政院院長）對於文化的態度，和相關部會首長的文化意識、心態及貫徹能力，究竟有沒有辦法跨越不同部會的本位主義立場和思維，為臺灣整體的文化生態發展共同協力、合作、溝通、整合。[10] 公共行政相關的學者也指出，欲改善跨部會的政策溝通或協調機制，須由各部會的首長或綜合規劃單位建立專責、常設性的資訊分享與溝通聯絡機制，避免跨部會的

9　2016 年 7 月 5 日通過的「政院文化會報設置要點規定」規定，會報置召集人一人，由行政院院長兼任；副召集人二人，由行政院院長指派政務委員兼任；執行祕書一人，由文化部長兼任。會報置委員十九人至二十五人，任期二年，由行政院院長就有關機關首長、專家學者或民間代表四人至六人派（聘）兼之。行政院文化會報每六個月召開會議一次，必要時得召開臨時會議。文化會報除正式會議外，亦成立專案小組處理特定議題，並可參採公民論壇意見形成政策議題。會議召開時，也將邀請相關機關（構）與地方政府代表、專家、學者、民間機構、團體及兒少代表列席，期能逐步落實文化公民權，推動跨部會重要文化政策。2019 年《文化基本法》二讀審查時教育文化委員會曾通過附帶決議，請行政院修正文化會報設置要點，將文化部部長列為文化會報副召集人之一。不過文化會報並非一直受行政院重視。2020 年 11 月立院審查中央政府總預算時，立委亦曾連署提案表示，行政院文化會報已經近二年未曾召開，引發各界議論。2020 年 11 月 12 日行政院院長蘇貞昌才再度重啟文化會報。參閱，立法院公報，第 108 卷，第 48 期，院會紀錄；余祥（2020）。〈重啟文化會報蘇貞昌支持出版產業振興〉。中央通訊社，2020 年 11 月 12 日。網址：https://www.cna.com.tw/news/aipl/202011120377.aspx。

10　劉俊裕（2016）。〈哈利波特的魔法月台：22 或 1/22 個文化部？──淺談「行政院文化會報」〉。udn 鳴人堂，2016 年 9 月 8 日。網址：http://opinion.udn.com/author/articles/1008/337。

協調僅止於消極性、被動性的短期作為。除了各部會之間的聯絡機制外，必須自更高的政務層次，從院、政務委員或是內閣首長，由全觀政府角度進行政策事前的規劃，主動進行橫向協調及各部會意見整合（陳海雄、戴純眉，2007；趙永茂，2008；張其祿、廖達琪，2010；朱鎮明、曾冠球，2010；朱鎮明 2011、2012）。

(四) 永續發展與文化影響評估（第 22 條第 4 項、第 25 條）：「文化影響評估」[11] 的制度主要係接合國際間「永續發展」與「文化多樣性」的倡議。[12]《文基法》中包括文化資產保存、文創產業永續經營、公共文化事務參與治理等等，都是從文化角度與永續發展的核心價

11 2016 年文化部委託台灣文化政策研究學會執行「文化部文化影響評估政策先期規劃研究」案。文化部委託研究計畫：2016 年 1 月 1 – 2016 年 12 月 31 日。2018 年 – 2020 年則連續委託台灣經濟研究院執行「文化部文化影響分析示範案例暨推動策略規劃案」。

12 在聯合國的推動下，「世界環境與發展委員會」於 1987 年出版《我們共同的未來》報告書，為追求「永續發展」的目標建立了基礎，包含經濟、環境與社會三大領域。1990 到 2000 年年初，國際間出現了推動「文化」成為永續發展框架第四大支柱的運動，試圖整合文化、經濟、社會與環境觀點的發展框架。2005 年《保護及促進文化多樣性表達公約》中，刻意地納入永續發展事務，意圖強調發展進程的全盤視野，使文化能和經濟與環境一同在永續框架中思考。聯合國教科文組織於 2009 年發布的《文化多樣性執行準則》進一步說明，環境、文化、社會與經濟的永續發展是相互依存且相互增補的，會員國應該努力將文化整合入地方、國家、區域及國際等層次發展政策。2018 年 UNESCO 出版的《2030 議程中的文化》、2019 年《文化在 2030 議程中的實踐》報告書，以及《文化 2030 指標》則更系統性地盤點文化與永續發展目標可以如何接軌，從環境與韌性、繁榮與生計、知識與技能、融入與參與等四個面向指標，評量文化在永續發展目標的結合成效，這些緊密地將文化多樣性與聯合國的「2030 年永續發展議程」結合。UNESCO. 2009. *Operational Guidelines*. Website: https://en.unesco.org/creativity/sites/creativity/files/convention2005_operational_guidelines_en.pdf#page=37(Accessed on 2020.10.31).

值原則整合的努力。然而「文化影響評估」並不是一種零和遊戲，評估目前並不能否決經濟開發行為。現階段文評主要的訴求與功用，是提供執政者檢視所有面向的正反利益、危害，事先減緩開發行為對文化的衝擊影響的措施、事後補償的規劃。文化影響評估可分成三個重要面向：1. 國際條約與貿易協定；2. 對內的開發行為；3. 政府的重大政策、法規。目前的《文基法》只規範了對外條約、協定的影響評估，以及政府重大政策法規面的文化影響分析。對外條約方面，第25條規範「**國家為保障人民文化權利，促進文化永續發展，在締結國際條約、協定有影響文化之虞時，應評估對本國文化之影響**」。至於民間的開發行為，原來推動的方向是期待國家及人民從事國土規劃、都市計畫、都市更新、生態景觀及經濟、交通、營建工程等建設與科技運用時，都應辦理文化影響評估，並避免對文化造成重大或難以回復之衝擊或損害。基於對現存環境影響評估的制度的疑慮，以及建商開發在國會勢力的反彈，加上現今的文化影響評估尚未累積足夠客觀的指標和個案經驗，推動上有相當難度。目前《文基法》第22條第4項規範「**國家制定重大政策、法律及計畫有影響文化之虞時，各相關部會得於文化會報提出文化影響分析報告**」。這也是文化影響評估制度立法過程中最主要的攻防，學界及民間主要慮及，若不先由政府帶頭，將文化影響評估的制度導入重大政策、法規與計畫，未來民間開發行為就更不可能納入立法規範。唯文化部對於文化影響評估制度的推動，遠不及韓國對此制度的堅持與持續優化。幾年來的我國文化影響分析的個案試點評量，既未能形成穩定的評量機制、利害關係人指認、評量方法、指標與操作程序與資料積累，也未能如《文基法》所規範，將文化影響分析制度性地與行政院文化會報結合，或嘗試與聯合國2030永續發展文化指標進行操作化的連結，令人遺憾。如何

讓臺灣整體永續發展的文化、經濟、社會、環境面向可以取得平衡，系統性、策略性的讓聯合國永續目標與政策結合，是行政院與文化部現階段最應該盤點的課題（Liu, 2018）。

三、文化人事、預算、採購、調查統計

㈠ 文化人才與人事制度（第 23 條）：中央政府應制定人事專業法律，適度放寬文化及藝術人員之進用。

㈡ 文化預算之保障與文化發展基金設置（第 24 條）：各級政府應寬列文化預算，保障專款專用；[13] 文化部應設置文化發展基金。

㈢ 文化採購例外（第 26 條）：法人或團體接受政府機關（構）、公立學校及公營事業補助辦理藝文採購，不適用《政府採購法》之規定，但應受補助者之監督；

㈣ 文化調查統計（第 27 條）：各級政府應對人民文化權利現況與其他文化事項，進行研究、調查、統計。

四、與其他法規之關係：第 29 條規範「**本法施行後，各級政府應依本法之規定，制（訂）定、修正或廢止文化相關法規**」。賦予《文化基本法》明確的框架法位階。

13 《文化基本法》雖未對政府的年度文化預算訂定明確的最低比例，但國會審議時通過附帶決議，要求「各級政府文化預算應逐年成長，保障專款專用，合理分配及運用文化資源，持續充實文化發展所需資源」。

6 全國文化會議、《文化基本法》及其後續追蹤：翻轉文化治理？

　　近年文化政策內蘊之公共性逐漸擴展、公民意識抬頭，國內開始以文化作為臺灣的公民運動，使文化回歸民間之自主與主體性；政府與民間團體於《文化基本法》、文化政策體制與法規之推動與變革，也為國內文化治理及生態永續性增添了契機，是一個新的里程碑。伴隨著 2016 年至 2017 年《文基法》草案的研議與制定，是 2017 年全國文化會議暨文化政策白皮書兩個並行的重要施政。此三合一的文化計畫結合民間、第三部門與公部門形成協力治理的網絡，促成更多民間社群的參與，在審議思維下進行文化議題的溝通，透過彼此尊重的交流與交融，讓多樣平權的精神落實在各個議題中。希冀在會議和論壇所形成的開放文化公共領域中，形成民間團體自發性文化論壇、文化輿論，強化在地文化團體的民主化深耕與培力，豐富常民文化生活的自主性與多樣性。藉由文化的公共參與使得臺灣的人民成為文化公民，而常民文化生活的核心關懷，則成為文化治理的核心目標，達成翻轉臺灣當前的文化治理體制的理念（圖 3.2）。

　　文化部「2017 年全國文化會議暨文化政策白皮書撰擬勞務委託案」委由國立臺灣藝術大學與台灣文化政策研究學會擔任計畫執行團隊，計畫執行秉持「文化公民、審議思維、公共參與、多樣平權、協力治理」的核心精神。全國文化會議宣稱了幾個層次的超越性產出，包括公民的開放參與和審議思維、文化部與民間諮詢委員的協力治理、會議實錄的即時影音與文字紀實公開透明、公民網路提案與文化政策白皮書的共擬，以及透過文化會議共識與《文基法》同步的法制化過程（Ku and Liu, 2020）。作者認為，《文化基本法》立法的價值與意義，除了法律

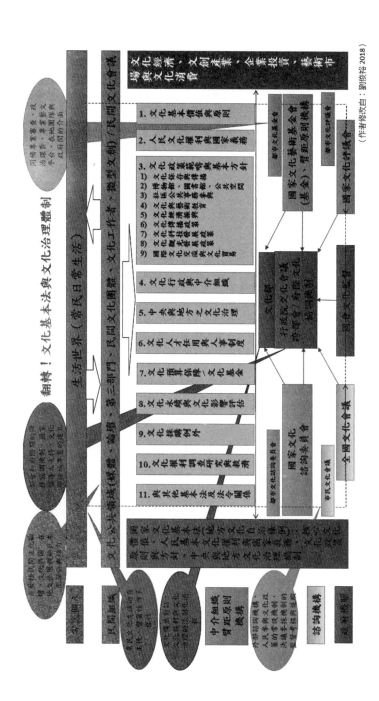

圖 3.2　翻轉治理：《文化基本法》與文化治理體制

（作者修改自：劉俊裕 2018）

的實質內涵與影響之外，最重要的就是藉由《文基法》諸多核心議題的討論，促進臺灣人民對於文化公共事務的理性辯論和積極參與，在臺灣社會形成更強而有力的文化公共領域，持續地為臺灣的文化價值、政策和輿論，匯聚民間能量、凝聚共識。全國文化會議或文化國是論壇的進行，雖然在實質議題上未必能夠獲得最專業而適切的務實解決方案，但卻有助於促進全民參與文化公共事務的理性思維、能力與態度（劉俊裕，2013: 100-101）。

不過，全國文化會議是否真能達到釐清當前問題、凝聚民間共識、擾動科層官僚體制之效？或僅是多年來文化界的另一次洩壓與收編？究竟是文化治理的新話術？還是國家治理典範的轉移？則必須從全國文化會議的目的、結構，跨部會、科層的效益，對民間社會的擾動程度，以及對國家領導人文化意識的影響檢視。[14]《文基法》中「文化影響評估」和「救濟途徑」在諮詢和說明會運作期間，已經引起公部門內部不同層級的權力衝撞。在全國文化會議過程中，不斷出現許多曝曬在政策之外，承載艱困記憶的生命和物件，它們的陷溺或是因為弱勢、少數；或是出自歧視和排除的社會機制；或是基於私利與公益的競爭；或是卡在未竟的轉型正義程序裡。[15] 這些對於文化治理、審議思維、公共參與及對文化權力體制翻轉的辯論，都值得臺灣社會審慎省思辯證。

14 柯惠晴、劉俊裕（2017）。〈風雲再起：2017 年全國文化會議現在進行式〉。典藏 ARTouch，2017 年 6 月 13 日。網址：https://artouch.com/views/content-2488. html。

15 吳介祥（2017）。〈仍待反思的全國文化會議〉。典藏 ARTouch，2017 年 8 月 8 日。網址：https://artouch.com/views/content-3335.html。

7 結語：學界參與文化治理的反思

　　臺灣在推動《文化基本法》過程中雖多有延宕，相較於全國文化會議公聽版也有許多妥協，例如文資界、文化政策學界最在意的文化影響評估機制，未能納入民間開發行為的影響評估；藝術勞動者基本權利的保障未能承諾另以法律規範之；國家年度文化預算未能明確訂定最低比例等。不過，相對於過去《文基法》版本與歐美國家立法，這個草案在許多重要的環節上仍有實質而重要的進展，包括：

一、保障人民基本文化權利與法律救濟的明確法制化。

二、肯認多元文化、文化多樣性與文化永續發展價值，將國家《文基法》與國際文化公約的接軌。

三、建立人民參與文化政策及法規制定的常設性機制（四年一次全國文化會議、四年一次地方文化發展會議）。

四、強化中央跨部會，以及中央與地方文化治理體制連結（包括行政院文化會報、中央與地方締結行政契約、中介組織與臂距原則的確認）。

五、明定中央政府對地方政府文化保存義務之履行，有監督之責，地方有違反法律規定或怠於履行義務時，中央應依法律介入或代行之。

六、設立文化發展基金（未來得對文化保存、文化發展、國際文化交流及公共媒體等事項提供更多挹注）。

七、確認國際貿易上的文化例外原則，國內文化藝術採購例外，以及締結國際條約前應進行文化影響評估的規範。

八、明定國家應建構公共媒體體系，並保障公共媒體之自主性，提供穩定與充足財源。

九、中央政府應制定人事專業法律，適度放寬文化及藝術人員之進用。

十、文化法律秩序的確認。

　　這些實質而重要的階段性進展，都是匯集二十多年來臺灣政府部門、朝野政黨、民意代表、民間文化團體和專家、學者眾人智慧與努力的結果。然而長期以來立法程序的延宕，多次國會改選隔屆不續審，行政院其他部會對於《文基法》重要制度的歧見，以及執政黨推動上趨於保守，險些讓蔡總統面臨 2016 年立法承諾再次跳票的危機。

　　作者以學者身分參與文化立法草擬與諮詢工作，到公私協力承接全國文化會議與文化政策白皮書撰擬的勞務採購案，以第三部門理事長名義拜訪文化部業務司及文化部首長，主動關切法案在行政院各部會推動與協調的狀況，在公共媒體撰文提出對立法院審議《文化基本法》草案的二點呼籲，[16] 乃至赴國會遊說立委、文化教育委員會召委的過程，經常反思自身在政府文化治理與文化立法程序、政治權力角力的「社會吸納過程」與「學術批判精神」之間的角色分際拿捏。

16 在文化部、立院法案審議期間，朝野黨團就《文化基本法》草案提出多個版本，民間團體亦針對強化文化影響評估制度以及藝文工作者的勞動條件的保障等提出具體訴求。當時二個重要呼籲包括，呼籲一：立法院和行政院以現行政院版《文化基本法》草案為基線，儘快在此二會期通過三讀程序，確保《文基法》實質而重要的階段性進展。呼籲二：強化《文化基本法》草案中政府政策法規面之文化影響評估，並承諾修訂現行法律，強化藝術文化工作者勞動權利。劉俊裕（2019）。〈對立法院審議《文化基本法》草案的二點呼籲〉。典藏 ARTouch，2019 年 4 月 30 日。網址：https://artouch.com/views/content-11157.html。

　　自 2017 年全國文化會議（及後續 2018 年全國文資會議、2019 年全國博物館會議、全國社造會議）、2018 年《文化政策白皮書》的發布，到 2019 年《文基法》的三讀通過，臺灣文化政策過去幾年確實取得若干階段性進展，然而諸多結構性問題依存。台灣文化政策研究學會居於民間文化第三部門專業監督的角色，持續追蹤地方及中央文化事務與文化政策白皮書的執行狀況。2018 年縣市「九合一選舉」，學會發起「文化，我的事！2018 縣市長選舉聯署活動」。[17] 2019 年 2 月 18 日舉辦「後・文化政策白皮書：實踐力、行動力」公共論壇，邀請文化部部長鄭麗君出席，針對各項文化政策議題的提問，追蹤文化政策白皮書如何實踐與落實。[18]

　　2020 年總統大選未見執政黨與在野黨任何建設性的文化政策辯論，不禁令人質疑，臺灣文化治理的改革是否在碰觸近年來這些具指標性意義的天花板後，因難以超越而從此停滯？政治人物再提不出令民間期待的文化政策與動力，而近年所累積的文化能量是否將遞減回歸，致使臺灣的文化政策改革就此終結（Mangset, 2020）？爰此，台灣文化政策研究學會提出當前臺灣文化政策與治理的六大結構性問題，包括：一、國家文化治理體制的改革仍待突破，地方文化發展會議落實狀況不

17　活動由 10 個團體共同聯名，36 個團體與數百位文化公民簽署支持，要求所有政黨的縣市長參選人，提出競選的「縣市文化政策」（文化政策白皮書），及當選後的文化治理藍圖與政策。活動並蒐得 20 個縣市、44 位縣市長參選人、12 位地方代表針對「文化」提出未來政見。台灣文化政策研究學會。【文化，我的事！】2018 縣市長選舉聯署活動。網址：http://cpcf.tacps.tw/。

18　李珮綺（2019）。〈鄭麗君留任後首場期中考——「後・文化政策白皮書」公共論壇〉。典藏 ARTouch，2019 年 2 月 18 日。網址：https://artouch.com/views/content-10908.html。

佳；二、地方創生、地方文創產業與地方性連結不足，與文資、社造、博物館與文創園區政策欠缺系統性串聯；三、文創經濟治理拼圖破碎，欠缺永續財源與回饋機制；四、藝術文化工作者生活及創作環境依舊困頓，藝術行政與管理的價值及專業被嚴重低估；五、文化資產管理產業鏈的形成條件與就業市場的連結薄弱，文化保存價值難以突破經濟開發結構；六、文化平權及兩岸、國際文化交流推展策略不清，欠缺能綜整國際文化政策能力之智庫。針對此六大結構性問題，學會與論壇與會者提出了 38 項具體文化政策訴求。[19] 另外，2015 年聯合國提出的 2030 永續發展目標（SDGs），以及 UNESCO 於 2019 年發布的「文化 2030 指標」已成為國際文化組織的重要潮流趨勢。2018 年《文化政策白皮書》與此尚欠缺系統性連結。臺灣文化政策未來如何與聯合國 2030 永續目標結合，在永續發展的文化、經濟、社會與環境等四個面向間取得平衡，是行政院與文化部眼前不可怠慢的任務。

2021 年文化部依法召開四年一次的全國文化會議，其會議形式、部會與委辦單位的互動、諮詢委員組成、議程、議題形成模式，乃至公民參與機制與意見參採制度等等，都尚待各界進一步檢驗。雖然文化部自 2017 年到 2021 年間持續透過補助鼓勵地方文化團體舉辦主題式公民文化論壇，[20] 但以《文基法》為依據，並由縣市政府規劃召開的地方文化發展會議，目前則僅見臺東縣政府於 2019 年至 2021 年間持續透

19 社團法人台灣文化政策研究學會（2019）。〈2020 總統大選：臺灣文化政策的終結？或重生？／突破臺灣文化政策終結困境！民間文化論壇提 2020 總統大選 38 項文化政策訴求〉。2019 年 12 月 28 日。網址：http://tacps.tw/2020petition/。

20 參閱文化部，公民文化論壇網站。網址：https://ccf.moc.gov.tw/index/zh-tw。（檢索日期：2021 年 3 月 13 日）。

過地方文化論壇與青年觀察團和學界第三部門的合作，試圖提出地方文化政策白皮書。2021 年臺東縣政府召開地方文化發展會議，並依既定論述架構持續推動研擬《臺東文化政策白皮書》，是第一個試圖接合文化部全國文化會議、文化部文化政策白皮書及《文基法》框架的縣市，也是臺灣第一個將城市文化政策白皮書與聯合國 2030 永續發展目標系統化接軌的都市。[21]

　　站在善意協助政府推動文化立法的立場，在立法和政策程序中，學界的學理論述及學術研究未必全然被部門與各界接納，作者也經常有強烈的挫折感。當然學者參與政治決策，不能過於孤傲自大，自以為理解透澈、理想崇高。政府面對藝文界、學術界、政界、產業界及社會團體等等不同利害關係人之間的利益、意見匯集，民間社會的切身問題，以及政治決策的篩選與妥協過程，確實經常超出學者的學術視野與其長期

21　臺東縣政府於 2019 年至 2020 年召集青年文化觀察團，歷經 7 次研習、4 次工作坊、3 次論壇及 2 次縣外觀摩，就 6 大主議題及 33 個子議題進行探討，並與台灣文化政策研究學會合作撰擬《臺東文化政策白皮書》。縣府文化處於 2020 年 12 月 14 日舉辦「臺東文化的未來前瞻與趨勢論壇」，提出文化白皮書的核心理念，是以「文化」與「永續」作為臺東城市治理的核心價值與方法，從臺東在地文化生活經驗與在地知識出發，接軌 2030 聯合國永續發展目標及文化影響評估指標架構，為臺東建立一個文化永續的行動路線基準，並具體規劃出一個文化政策上可操作化的策略方法。《臺東文化政策白皮書》的六個論述架構主軸包括：一、臺東文化地方知識學永續：探索臺東文化路徑在臺灣的意義；二、臺東文化生活多樣永續：讓藝術在社區鄉里間萌芽；三、臺東文化經濟繁榮永續：原生文化內容轉譯與再生；四、臺東文化生態平衡永續：探尋文化資產的時代意義；五、臺東文化社會參與永續：共築文化平權的幸福城市；六、臺東文化協力治理永續：尋求臺東文化在地自主的策略。臺東縣政府文化處（2020）.〈前進 2030：開拓臺東文化永續發展的行動路徑臺東文化的未來前瞻與趨勢論壇今日登場〉。臺東縣政府網站，2020 年 12 月 14 日。網址：https://www.taitung.gov.tw/News_Content.aspx?n=E4FA0485B2A5071E&s=8CF2FB88211FFD88。

的學術關懷。作者認同 Bennett（1998）試圖確立文化政策與治理的
推動過程中「行政」執行技術（technique）的重要性；也同意藝術、
文化官僚的務實理性也可能注入倫理、道德與價值的批判取向，使得文
化治理與文化批判的思維在政府制度、組織的運作中與時並進、相得益
彰（Bennett, 2001）。

　　但 Jim McGuigan 和傅柯也都提醒我們，要對身處文化官僚體系
的務實知識分子提出質疑，觀察其是否在文化治理體系中秉持其道德良
知，凸顯其批判性格，甚至勇於向「權力」主張「真理」。或許唯有賦
予公民更多的文化權利，透過學術批判知識分子與公民社會產生的公眾
對話和溝通，方能確保文化公共領域的自由、開放、反思與批判，持續
審視與監督文化權力機構（McGuigan, 1996）。期待學者參與立法的
過程中要保持學術的批判性，也期待文化部在訂定國家文化政策方針，
能夠有更縝密、周全的思考與布局。在借助學界文化論述能力的同時，
必須有能力整合相對的論述，並有擔當地堅持文化部門提出的立法理念
與立場。

　　當然，學術界和藝文工作者不能僅期待政府文化公部門對文化事務
釋出的片面善意，更需要臺灣強有力的文化公共領域由下而上的支撐與
相應改變，維持文化公共領域的獨立、自主與自我調節、省思的力量。
文化治理作為文化政治的場域，不僅是官方和企業界馳騁的原野，也是
許多抗爭發生的所在，同時亦是對抗力量（勞工運動、歷史保存運動和
市民運動）介入的戰場與行動的策略。各種市民抗爭和社會運動的文化
策略與文化行動，更促使文化治理顯露出作為文化政治場域的根本性質
（王志弘，2010、2011）。在政府文化治理思維、心態與機制尚缺完善
的現況下，文化抗爭與文化行動的力量仍是臺灣民間確保文化自主不可
或缺的重要後盾。

臺灣文化公共領域的理性辯論與公共論壇的形成，仍存在著結構上的侷限性，在當代民主國家的體制中，文化藝術的公共議題在不同能動者的理性辯論之後，終須回到國家法制化的程序，藉由具有公權力的文化機構部門制定政策措施，方能落實文化權力與資源分配等文化治理的具體實踐。這也就更進一步凸顯出制定國家《文化基本法》的必要性。作者認為，只有透過臺灣「文化治理」的多樣、分權、合夥、協力等開放性機制，以及民間社會、藝文界、學術界、輿論界與第三部門等不同獨立能動者之間的緊密互動連結，再加上文化公共領域「文化自理」的永續監督共構，方能讓臺灣文化治理體制產生內在反身性與價值典範轉移，進而引領文化公共領域的結構性轉型（劉俊裕，2013a、2018）。這也是作者整理文化立法參與經驗，將之轉化為研究紀事與省思的主要動機。

引用文獻

王志弘（2010）。〈都市社會運動的顯性文化轉向？1990 年代迄今的台北經驗〉。《國立台灣大學建築與城鄉研究學報》16: 39-64。

王志弘（2011）。〈導言：文化治理、地域發展與空間政治〉。收錄於王志弘編，《文化治理與空間政治》（頁 10-28）。臺北市：群學。

王保鍵（2012）。〈「客家文化重點發展區」的發展途徑〉。《城市學學刊》3(2): 27-58。

朱鎮明、曾冠球（2012）。「行政院組織改造後機關委員會統合功能之研究」。行政院研究發展考核委員會委託研究報告（編號：RDEC-RES-100-019）。

朱鎮明（2011）。〈政策協調機制及其評估制度〉。《研考雙月刊》35(3): 23-39。

朱鎮明（2012）。〈各部會綜合規劃單位之功能分析：政策管理的觀點〉。《政策研究學報》12: 1-34。

吳清山（1999）。〈教育基本法的基本精神與重要內涵〉。《學校行政雙月刊》2: 28-41。

李永然、黃介南（2007）。〈論《原住民族基本法》與原住民族之人權保障〉。《律師
雜誌》337: 79 -90。

李雅萍（1998）。〈科技基本法通過立院委員會審查〉。《資訊法務透析》10(2): 3-4。

林依仁（2010）。〈文化意涵與其保護在國際法中的轉變〉。《臺灣國際法季刊》4: 87-
128。

社團法人台灣文化政策研究學會（2016）。「文化部文化影響評估政策先期規劃研
究」。文化部委託研究計畫：2016 年 1 月 1-2016 年 12 月 31 日。

社團法人台灣文化政策研究學會（2020）。「文化部國內外藝文中介組織串連網絡平
臺研究案研究報告」。臺北市：文化部。

周志宏（2017）。〈制定文化基本法之法律問題〉。社團法人臺灣文化法學會，《文化
優先的時代 —— 臺灣文化法》（頁 92-122）。臺北市：社團法人臺灣文化法學會。

施正鋒（2008）。〈原住民族的文化權〉。《臺灣原住民研究論叢》3: 1-30。

孫煒（2010）。〈我國族群型代表性行政機關的設置及其意涵〉。《臺灣民主季刊》
7(4): 85-136。

徐揮彥（2010）。〈論經濟、社會及文化權利國際公約中文化權之規範內涵：我國實
踐問題之初探〉。《中華國際法與超國際法評論》6: 453-509。

張其祿、廖達琪（2010）。「強化中央行政機關橫向協調機制之研究」。行政院研究發
展考核委員會委託研究報告（編號：RDEC-RES-098-003）。

粘錫麟、方儉（2008）。〈環境基本法形同具文 —— 以彰濱工業區火力發電廠為例〉。
《司法改革雜誌》68: 51-54。

許志雄（1997）。〈教育基本法的意義與特質 —— 戰後日本教育法制焦點問題初探〉。
《律師雜誌》210: 10-18。

許志義（2003）。〈《環境基本法》通過之後資源永續發展及利用應注重誘因機制〉。
《經濟前瞻》85: 107-109。

許育典（2006a）。〈文化國與文化公民權〉。《東吳法律學報》18: 1-42。

許育典（2006b）。《文化憲法與文化國》。臺北市：元照。

陳海雄、戴純眉（2007）。〈行政院跨部會政策協調機制之建置〉。《研考雙月刊》
31(6): 95-106。

陳淑芳（2006）。〈文化憲法〉。收錄於蘇永欽主編，《部門憲法》。臺北市：元照。

黃菁甯（2004）。〈通訊傳播基本法之概述與未來展望〉。《律師雜誌》296: 15-24。

趙永茂（2008）。〈地方與區域治理發展的趨勢與挑戰〉。《研考雙月刊》32: 3-15。

劉俊裕（2013a）。〈文化「治理」與文化「自理」：臺灣當代知識分子與文化公共領域的結構轉型？〉，「公共性危機：2013 文化研究會議」，臺灣師範大學誠正勤樸大樓，1 月 5-6 日。

劉俊裕（2013b）。〈全球在地文化：都市文化治理與文化策略的形構〉。收錄於劉俊裕編，《全球都市文化治理與文化策略：藝文節慶、賽事活動與都市文化形象》（頁 3-36）。高雄市：巨流。

劉俊裕（2015）。〈文化基本法：追尋臺灣人民參與文化生活的基本權利〉。收錄於劉俊裕、張宇欣、廖凰玎編，《臺灣文化權利地圖》（頁 25-60）。高雄市：巨流。

劉俊裕（2018）。《再東方化：文化政策與文化治理的東亞取徑》。高雄市：巨流。

臺灣經濟研究院（2020）。「文化部文化影響分析示範案例暨推動策略規劃案」。文化部委託研究計畫：2020。

潘翰聲（2008）。〈談環境權入憲與環境基本法〉。《司法改革雜誌》68: 43-43。

魏千峯（2002）。〈人權基本法之成功要素〉。《律師雜誌》272: 23-35。

Bennett, Tony (1998). *Culture: A Reformer's Science*. London: Thousand Oaks, Calif.: Sage.

Bennett, Tony (2001). Intellectuals, culture, policy: The practical and the critical. In Toby Miller (Ed.), *A Companion to Cultural Studies* (pp. 357-374). London: Blackwell Publishers Ltd.

Cheng, Chin-ju, Debbie Chieh-Yu Lee, and Jerry C. Y. Liu (2019). Taiwan. In King, Ian W. and Schramme, Annick (Eds.), *Cultural Governance in a Global Context: An International Perspective on Art Organizations* (pp. 51-68). London, Palgrave Macmillan.

KU, Shu-Shiun and Jerry C. Y. Liu (2020). Managing Cultural Rights: The Project of the 2017 Taiwan National Cultural Congress and Culture White Paper. In Victoria Durrer and Raphaela Henze (Eds.), *Managing Culture: Reflecting on Exchange In Global Times* (pp. 293-317). London, Palgrave-Macmillan.

Liu, Jerry C. Y. (2018). Measuring the Value and Impact of Culture: Why and How? A Literature Review of Academic and Practical Works. *Cultural Management: Science and Education*, 1(2): 9-30.

Mangset, Per (2020). The end of cultural policy? *International Journal of Cultural Policy*, 26(3): 398-411. DOI: 10.1080/10286632.2018.1500560

McGuigan, Jim (1996). *Culture and the Public Sphere*. London and New York: Routledge.

UN (2015). *Transforming our World: The 2030 Agenda for Sustainable Development*. Retrieved from http://www.un.org/ga/search/view_doc.asp?symbol=A/RES/70/1&Lang=E (Accessed on 2016/10/31).

UNESCO (2015). *Reshaping Cultural Policies-A Decade Promoting the Diversity of Cultural Expressions for Development*. Retrieved from http://unesdoc.unesco.org/images/0024/002428/242866e.pdf (Accessed on 2020/10/31).

UNESCO (2019). *The UNESCO Thematic Indicators for Culture in the 2030 Agenda*. Paris: UNESCO. Retrieved from https://unesdoc.unesco.org/ark:/48223/pf0000371562 (Accessed on 2020/10/31).

4

軟實力、文化外交與交流政策 *

<div align="right">

— 魏君穎 —

</div>

本章學習目標

✅ 讓學生理解軟實力、文化交流及文化外交的重要概念。

✅ 對文化外交與交流的政策目的有所理解。

關鍵字

文化外交、文化交流、軟實力、文化政策

* 本文內容主要取自魏君穎（2018）並加以修改增補而成。

文化外交（cultural diplomacy）為許多國家對外展示、溝通軟實力的管道，逐漸在各國的對外策略中受到重視。儘管組織方式、主管單位不同，依舊可見各國在此方面的著力，例如在全球活躍已久的英國文化協會、德國歌德學院，以及中國近年來大力推動，卻也飽受爭議的孔子學院等，都代表其政府向外推廣文化，拓展全球影響力的決心。

即使文化外交已與單向的政治宣傳有所不同，但是兩者之間仍有想要改變對方想法的相似處。不過，能讓受眾看不出鑿痕，甚至是與官方保持距離的文化外交，往往才是效果最強大的宣傳。文化外交其實與國內的文化政策密不可分，要有長期的耕耘，才能有令人驚艷的成果。

從政策執行的角度看來，提供資源和充分空間鼓勵私部門參與，往往更能藉由其彈性和想像力，突破官僚體制的限制，達到更深入的文化交流成果。

1 軟實力

在從事文化外交時，常被提及的「軟實力」（soft power），是由美國學者奈伊（Joseph Nye）於 1990 年代提出，歷年來已經成為政府及媒體，及日常生活中常見的用語。然而因為廣泛的使用與延伸，「軟實力」所指涉的意涵也常變得模糊。奈伊在 2004 年提出軟實力用以「間接的方式得到你想要的」。與其使用脅迫或是暴力，軟實力則以吸引力塑造他人的偏好，最終達成想要的結果。公眾外交、文化外交與文化交流，都是讓國家展現軟實力的方式。

　　進一步介紹這個概念，依照奈伊（2004）所述，一國之軟實力來自其外交政策、政治價值以及文化。相較於軍事武器等「硬實力」裝備，這三者的概念較為抽象。「文化」一詞所指涉的意義甚為廣泛，既可以是精緻藝術，也可以是生活方式的累積。外交政策、政治價值以及文化，三者可以互為載體，影響國家的整體對外事務策略。又因為「文化」一詞在不同學科及研究領域有不同見解，而有定義模糊之處，並產生過度使用、倉促使用於政策制定過程的狀況。在未經深度討論和思索下，貿然套用軟實力的概念，可能導致預算的浪費，與政策目標錯置的問題（McClory, 2011）。

　　尤其，軟實力並不是立即見效的萬靈丹，對其他國家、文化的好感養成，甚至從行為上產生偏好及支持，都需要長久的時間。因此，對於軟實力的資源投入常常無法在短時間內證成（justify）政策效果，難以靠著量化的數字，如投入的預算大小、舉辦的活動場次及參加人數，或是輸出的文化產品數量等，與民調中的「好感度」、「支持度」上升產生直接連結。

　　同時，奈伊提出概念時，並沒有對「說服」或是「形塑偏好」做出區別（Lukes, 2007）。因此，奈伊對於軟實力的定義，也被質疑是否是成為另一種「霸權」（Antoniades, 2008）。到底誰的政治價值才吸引人，究竟誰說了算？若延伸對於軟實力在國際關係上的討論，還有更多疑問，例如「厚植軟實力」的意思是什麼？展現軟實力又是什麼意思？學者 Rawnsley（2012）指出，如此用詞可能讓政府認為，軟實力如武器，可以囤積或是如武器般揮舞。但事實上是否如此，則有待商榷。

　　進一步探究：軟實力是否為一種可以被囤積的資源，或是軟實力其實是藉由動態的關係展現的？比如說，一個國家有很深厚的文化，卻沒有機會展現它，那還能夠說這個國家有很深厚的軟實力嗎？而軟實力是否會成為各國競逐、角力的另一個場域，最終仍是在比較誰最厲害？

　　這些質疑，也企圖在政府制定文化外交策略時，提出提醒：政府必須體認到軟實力無法如軍事武力般購買囤積，如果一國的軟實力沒有機會被看到，就如同藏在地窖深處，若無人知曉它，便不存在。同時，即使一國有意對外宣揚其軟實力，若沒有觀眾，或是其所宣揚的軟實力並沒有正當性、不被目標群眾所接受，則其在此所投注的努力，亦會大打折扣。換言之，公眾外交或文化外交並無法修正一國政府在統治上的缺陷。進行文化上的交流活動，也未必能改變政權壓迫人權的形象。在此過程中，受眾才是握有決定權的一方。

　　也就是說，軟實力是否能夠發揮效果，是接收方說了算。奈伊認為，單純向其他國家輸出精緻文化或流行文化，並且期待對方會產生好感，達到自己想要的結果，是不切實際的。同時，Bennett（2013）也質疑，以「文化」一詞的複雜性而言，或許應該將其細分為「信仰」、「想法」、「藝術」、「傳統」等組成元素，藉此討論個別的內容何以呈現？而目標的觀眾對它的接受度和評價如何？這都是制定策略時的重要問題。

　　奈伊（2010）後續亦企圖釐清對於軟實力的誤解，他認為軟實力的「來源」——外交政策、政治價值及文化——和「行為」，並不能混為一談。而軟實力的輸出與接收，並不是直球對決那麼簡單。當我們檢視一個國家對於軟實力的策略時，需要瞭解某些資源是如何理解，以及賦予價值的。例如這個國家是否特別推崇某些價值？有哪些文化面向令國人感到驕傲，認為值得向外推廣（Hayden, 2012）？

同時，我們也必須謹慎討論，對於接收國而言，他們是如何看待這些「軟實力」（McClory, 2011）？軟實力的「效果」絕大部分取決於接收端對於文化、政治價值、外交政策的觀感，因此，並非輸出國一廂情願地「給予」，對方就必然會照單全收。

奈伊（2011: 100）後續提出軟實力的「轉化」步驟：將資源透過政策工具，具象化為目標；隨後藉由轉化的技巧，得到目標回應（target response），而後產生結果，例如行為上的改變。要將軟實力的資源以及工具轉換為結果（outcome），需要有能力將資源轉換為可被他人接受的特質，例如目標群眾能夠感受的自信、魅力。他人接收的形象也許是宣傳下虛假的一面，最重要的仍是目標群眾會相信它，隨之做出回應，無論正面或負面。

那麼，輸出國要如何檢視自身的軟實力或文化交流策略是否有效呢？礙於經費與人力，長時間、大規模的普查，追蹤軟實力策略的成果，並不是件容易的事。英國文化協會（British Council）則是選擇在國家相關政策擬定的時間點，針對目標群體來實施抽樣調查。相關的報告有 Through Other Eyes（1999, 2000）、Trust Pays（2012）、As Others See Us（2014）以及脫歐前後，針對 G20 國家年輕人進行的英國形象調查 From the Outside In（2017）。長期與調查公司 Ipsos MORI 合作，也藉此能對區域性的策略有更細緻的規劃。

「軟實力是天鵝絨手套，但藏於其中的永遠是鐵拳」（Cooper, 2004, 引用自 Goldthau and Sitter, 2015: 941）。由此引申，軟實力並不真的「軟弱無骨」，背後仍會有國家整體戰略的考量。另一方面，亦可引申，我們看到軟實力在國際上的大規模展現，往往也有著硬實力的強力支撐。

以 USC Center on Public Diplomacy 所出版的 2019 年軟實力排名為例，當年度前五名依序為：法國、英國、德國、瑞典及美國；第六到十名則為瑞士、加拿大、日本、澳洲及荷蘭 (McClory, 2019)。想要理解排名背後的意義，首先必須要問資料來源為何，基於哪些項目、標準排序、計算總分？才能有助於理解排名背後的意義。

以排名而言，亦有質疑之音：既然軟實力排名前幾名的國家均曾是殖民國，是否所謂軟實力的輸出，只是另一種文化帝國主義？當然，這可以是一種對於文化外交的質疑，也是制定文化交流策略時需要謹慎以對的地方。在研究和討論中，也關注政府在這當中扮演的角色為何？這些文化外交在策略上是否只是單方面的侵略與擴張？在面對異文化時，彼此的態度為何，理解的方式為何，都左右著文化交流的結果。

2 文化外交與交流

「文化外交」一詞，在官方用語上，可能因為各國對其組織、任務的定義不同，而有所差異。例如英國以「文化關係」（cultural relations 直譯，或譯文化交流）來涵蓋由政府到相關組織中的所有工作。德國則以「對外文化政策」（Foreign cultural policy）或「對外文化交流」來指涉一國對於其他國家的關係上，藉由文化作為外交工具的策略行為。「國際文化關係」（International cultural relations）的意思則泛指對於國家和人民間互相瞭解、促進對話的行為；這可能是政府特定政策之下的結果，也可能是不受政府干預下自然而然發生的狀況 (Isar et al., 2014)。對照英文原意及概念，在中文語境下，而以「文化外交」專指由政府主導、藉由政策補助而支持的活動；或更廣泛

納入民間自然而然產生的「文化交流」（cultural relations，或更強調相互性的 cultural exchange）。雖然 cultural relations 依照字面直譯會是「文化關係」，如 public relations 翻譯為「公共關係」，然而由於「關係」在中文語境中的多重意義，容易造成混淆，因此作者認為，在既存語彙下，「文化交流」仍是較好的對應翻譯（Wei, 2017）。

在相關研究中，亦有將文化外交視為公眾外交（public diplomacy）的一環。廣義來說，公眾外交是一國針對他國民眾進行互動及溝通，進而建立長久關係的過程，相較於傳統外交著重於與外交官、政府官員、意見領袖建立關係，公眾外交雖仍可能屬於政府公務，溝通的對象則為一般大眾。公眾外交或文化外交並無法修正一國政府在統治上的缺陷。進行文化上的交流活動，也未必能改變政權給予人的負面形象。因此，有時候公眾外交的策略，與政府適度地保持距離，反而比較適合。

Gregory（2008: 27）則對於公眾外交列出以下描述：

「它是個人、政府、附屬組織、非政府組織所使用的工具，用以瞭解態度、文化、想法、瞭解媒體對於事件和爭議的報導；它促進人們與組織的相互對話，為政治領袖提出建言；讓政策制定者、執行者對於公眾意見和政治選擇進行溝通；它影響輿論、行為，以及藉此影響社會；它與當權者溝通，並且為不同行動的效果提出評估。」

相較於傳統外交著重於與外交官、政府官員、意見領袖建立關係，公眾外交雖仍屬於政府公務，目標對象則為一般大眾。政府在從事公眾外交時，可以與目標相近的私部門組織合作，儘管如此，後者未必認為自己從事的是公眾外交。

在此過程中，政府無法掌控過程中的每個環節，比如說，非政府組織的興趣考量未必跟政府一致，也無法保證受眾會有即時且正面的回

應。而隨著資訊與溝通科技的進步，所謂「新公眾外交」的研究也開始出現。「新公眾外交」更重視與公民社會的行動者建立關係，並且促成國內和國際上的非政府組織網絡的更多合作（Melissen, 2005）。

許多研究者援引 Cummings 的說法，認為「文化交流」可泛指為兩國之間想法、資訊、生活方式、藝術、傳統、信仰、價值觀等不同層面的交換，藉由對話、辯證等方式，文化提供機會，最終目的在於增進彼此的相互瞭解（Cummings, 2003）。

與單向的廣播或宣傳不同，文化交流當中，強調互惠及兩者的相互瞭解。從國際溝通的光譜中，我們可以看到以下幾個不同：由圖 4.1 右下角單向的訊息傳遞「告知」（Direct messaging, telling）、「廣播」（Broadcasting），到光譜中間開始進行雙向性的溝通如「文化外交」（Cultural diplomacy）、「文 化 交 流」（Cultural exchange）、進一步建立網絡及長久的關係（Building networks or long-term relationships），而後推進（Facilitation），並促成聆聽（Listening）。

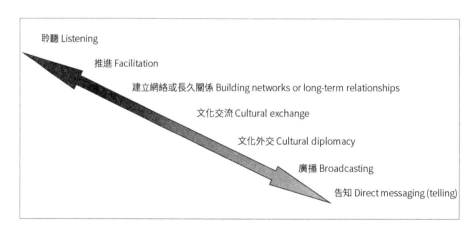

圖 4.1　發揮影響的取徑及光譜

資料來源：Fisher and Brockerhoff（2008: 25）。

　　一個國家的對外文化交流策略，會因時、因地制宜改變，也會因各國本身的歷史跟政治脈絡有特殊考量；上述光譜上的不同行動也可能同時存在。從直接「告訴」對方的單方面溝通，進而尋求雙方的互相瞭解；從官方的文化外交政策開始，進一步帶動公私部門同時進行的文化交流，彼此瞭解和信任之後，網絡和關係讓合作不隨專案結束而消失，能促進更多合作也聆聽彼此的需求。

　　儘管「增進彼此相互瞭解」、強調雙方之間的交流性的目的逐漸受到重視，文化外交一詞的意涵，仍受到過去政治宣傳（propaganda）的負名所累，政治宣傳屬於單向式、偏重正面形象的訊息傳遞。尤其，儘管目的包括「平等互惠」和「相互理解」，文化外交的策略擬定，仍往往是由該國的利益出發（魏君穎，2018）。

　　文化外交曾被視為傳統外交的配角，具體活動如在派遣政府支持的歌劇、芭蕾舞團出國巡演，並且舉辦大型的晚宴，讓高級官員及外交使節為之驚艷。1930 年代，梅蘭芳的京劇演出，便曾遠赴美國演出，成為外交圈口耳相傳的藝術盛宴（Carter, 1930）。同時，藉由藝術活動，也可以讓外交工作產生潤滑的功用，讓政府官員與駐外使節能有非正式的交流。

　　學者 Taylor 在其 1997 年的著作中，便曾經指出文化外交為傳統外交的附屬品（adjunct），若傳統外交不成功，那麼文化外交也會受到負面影響；不過他認為這並不表示文化外交必然依賴傳統外交，另一方面，文化外交在促進傳統外交的順利進行上，亦有其功能（Taylor, 1997）。換言之，傳統外交上的劣勢，無法單靠文化外交來彌補，文化外交卻有可能開啟其他的向外溝通管道（魏君穎，2018）。文化可以作為媒介，讓人們連結在一起，並不侷限在高階官員的菁英階層中。例如我國政府在 1974 年至 1999 年間，由教育部辦理的「青年友好訪問

團」，便鼓勵大學生參加，並在暑假受派前往海外，與當地居民交流。

　　文化外交雖常從公眾外交與國際關係的脈絡下理解和論述，然而它與國內文化政策密不可分，需有整體的考量與規劃。英國學者 Mitchell（1986）便在其著作中闡明，一國的文化外交政策，與其對內的文化政策分不開。若國內沒有完善的文化政策來打造健全的環境，發展文化藝術，遑論對外展示、輸出讓人產生興趣的文化產品。

　　即使文化外交已與單向的政治宣傳有所不同，但是兩者之間仍有想要改變對方想法的相似處。如俗諺「看不出來的宣傳才是最好的宣傳」（The best propaganda is no propaganda.）所云，能讓受眾看不出鑿痕，甚至是與官方保持距離的文化外交，往往才是效果最強大的宣傳（魏君穎，2018）。

BOX 1　疫情中的公眾外交

　　2020 年，全球因新冠肺炎陷入危機，臺灣匯集口罩廠商成立「國家隊」，在國內需求無虞後，更宣告捐贈口罩給其他國家，並由蔡英文總統於 4 月 1 日宣示 Taiwan can help, and Taiwan is helping。當中，臺灣捐贈 60 萬片口罩給荷蘭。荷蘭則在 4 月 27 日當天專程空運荷蘭盛產的 3,999 朵橘色鬱金香來臺，贈與第一線醫護人員，表達謝意。

　　在當日中央流行疫情指揮中心例行記者會上，便展示了荷蘭政府所贈送的鬱金香及楓糖鬆餅。衛生福利部部長陳時中向民眾說明鬱金香的由來；並在記者會結束後合照時，對桌上放置的荷蘭楓糖煎餅感到好奇，忍不住拿起來看。看到衛福部部長對於楓糖鬆餅好奇，網民進而將網路上商品一掃而空

的結果，應是偶然。這也說明公眾外交會有什麼樣的反饋，也可能會出乎意料。

此動作藉由媒體放送到民眾觀看的電視、直播，連帶引發網路上的搜尋、訂購潮。鬱金香和楓糖鬆餅，也頓時在臺灣打響知名度。藉此機會，民眾認識鬱金香是荷蘭的國花、當日是荷蘭的國王節，並且也認識了荷蘭的楓糖鬆餅。它介紹了荷蘭的文化、傳統、美食，與生活方式，也是疫情中的文化交流。

2.1 文化外交與交流的效益評估

除了促進不同文化的相互瞭解，實務上，文化外交與交流可帶來的回饋包括較為實質的經濟收入，文化產品如電影、電視的海外市場收益，表演藝術的巡演，以及觀光人數的增加等，此類商業和經濟上的回饋較為短期而直接。中、長期的效益則可能透過提供獎學金鼓勵留學、藝術展覽及藝術家駐村、共同創作、對教育機構區域研究的支持等，建立長遠的連結，進而產生喜好等正面回饋，逐漸達到溝通軟實力，並吸引他人達成自己目標的結果。

這也是衡量並評估文化外交相關政策的效益相當困難的原因之一。進行文化外交，很難單就任一個案來討論成效。原因如下：其一，其所達成的目標難以量化，無法單就參觀人數、補助案件數來證成。學者Rawnsley（2013）便指出，單以量化指標來評估政策，便容易陷入追求產出（output）而非結果（outcome）的陷阱。其二，受眾對某個文化外交計畫的觀感，以及後續如何增進相互理解，需要長期追蹤才能顯現，而各國政府多半缺乏長期追蹤調查所需要的資源。同時，亦有學

者 Isar（2010）提出質疑，儘管文化外交相關策略希望能夠更接近大眾，但往往能夠觸及的當地觀眾仍然有限，多屬已經對此文化熟悉、高教育程度的個人，也就是俗語說「對著牧師傳教」；若所輸出的藝術文化屬於精緻文化，那麼會參與及受影響的觀眾依舊小眾，無法達到觸及更多社會大眾的目標。誰是目標觀眾？他們的背景為何？對於所接觸的文化活動或文化產品有何感想？如果沒有更細緻的追蹤和研究，單就觀眾人數、參與場次等數量來試圖績效評估，都無法反應真實的狀況。

尤其，對於一個國家、城市的刻板印象往往需要很長的時間改變，因此，單一政策與現象改變的因果關係便很難由此建立。在此狀況下，政策是否能發揮其應有的效果，往往成為制定政策者必須向立法機關、預算掌控的審計單位說明政策目標是否達成，以及設定績效指標時的難處（魏君穎，2018）。

再者，隨著社群媒體的興起，網路已然成為虛擬的公共場域（virtual public sphere），過去由官方媒體統一對外宣傳的文化外交方式，不再如以往有效。如今，在可以自由上網的國家，民眾得以從其他管道接收新聞資訊，未必會全盤接受官方對外宣傳的內容。政府在公眾外交及文化外交上，不再擁有絕對的話語權。

使用者不僅在網站上發布他們的意見，還因此可以連結，向政府抗議。社群媒體的動員力量可以從網路蔓延至街頭，更能在短時間內引發關注。

而面對網民，政府如何藉由社群媒體公開資訊、澄清謠言，進一步與網民互動，以及在異議者出現時回應，不僅考驗領導人、政府、官僚系統和外交部會對於多變的媒體生態的反應，也可藉此窺得國家治理上的精神。正視社群媒體、大數據的力量，從中思考新的溝通策略，將

是對國內民眾溝通，對國外民眾進行公眾外交時的重要課題（魏君穎，
2018）。

2.2 文化交流的實務內容

　　在文化外交的策略擬定和執行上，政府所能扮演，並且無法取代
的角色是什麼？學者 Mitchell（1986）認為，若文化外交追根究底是
「政府的事」，那麼，可以從兩個層次來探討。一是政府與政府之間對於
文化事務相關條約、協議、交流計畫的談判；二是執行已經議定的條約
協議等。在此過程中，政府在這過程中所代表一國的主權和正當性，是
其在文化外交過程中不可取代的角色。儘管半官方單位、民間團體等可
以受政府指派及委託執行相關計畫，但仍舊無法取代政府對外的主權地
位。

　　然而，若觀察各國擬定雙邊或多邊的文化交流策略，文化外交的優
先性也往往與該國經貿外交欲拓展的夥伴關係密不可分，或是有其歷史
淵源及脈絡。例如 2015 年，英國政府在重視對中國貿易談判的同時，
英國文化協會也推動該年度為中英文化交流年（UK-China Year of
Cultural Exchange），或於 2017 年推動英國印度文化交流年，以紀
念印度獨立七十週年。

　　在相關學術文獻上，學者 Wyszomirski 等人（2003），以及
Schneider（2003）均曾對文化外交的組織結構等進行研究。欲瞭解
一國的文化外交布局，可從其用語、目標及優先性、組織架構、內容策
劃、預算使用等幾個面向來討論。而成功的文化外交策略，則應具有創
意、彈性，而且能夠把握機會。然而這樣的文化外交策略，卻不見得能
夠在各國的官僚體制中實踐。

在文化政策中，與文化外交有關的計畫，包括視覺藝術、表演藝術、電影、出版等文化產業的各種展覽與行銷，執行項目包括有補助藝術團體的出訪、巡演，參加各種文化相關節慶（如威尼斯雙年展國家館、愛丁堡藝術節、各大影展等），跨國及跨文化的共同製作等；或是文學作品的翻譯補助、書展的版權交易、博物館展品的展覽等等。此外還有學術機構的訪問交流、留學攬才，或是旅遊觀光、城市形象、美食文化的行銷。進一步還包括內容產業的海外推廣，如影視作品、電玩，國家行銷（如英國政府的 Great Campaign）[1] 藉此讓大眾更加認識該國文化。

文化外交的觀眾是誰？在駐在國，常常以打入當地主流社會為目標。然而，與當地僑民及第二代的聯繫，也應是文化外交工作的重要內容。尤其在全球化的世界中，移民、通婚逐漸成為日常，「教孩子自己的話」常常是第一代移民的心願。語言的教學、自學語言的教材提供、甚至建立實體或線上圖書館提供各種出版品，介紹文化等，在延續移民的文化連結中，扮演了重要角色。

2.3 文化外交的組織架構

在政府組織上，文化外交的主管機關多由各國外交部領銜，亦可能由文化事務主管機關負責，同時依照各國不同策略，協同教育、觀光等部會進行跨部門的工作。在外館方面，駐外單位設文化專員協助協調推廣文化業務，並且與當地藝文人士、館所建立夥伴關係，可能是在各國外交體系架構下，較常見的做法。

1　請參考：https://greatbritaincampaign.com/。

以公設的法人單位而言，在文化外交上，其組織便可能有人事以及預算使用上的優勢，同時也會在策略規劃上，具有一定的自主性與彈性。就人事運用而言，依照外交體系慣例，駐外人員任期固定一任至兩任，定期輪調，如此的設置在文化外交上有其缺點：除非文化專員已對駐在國文化相當熟悉，否則光是認識、熟悉當地文化及生態，進一步展開網絡建置，便可能花費不少時間；等到與當地藝文單位建立夥伴關係、洽談合作，任期也將結束。俟繼任者到職，又必須從頭開始，若無法將當地的專業知能有效延續下去，單靠個別文化專員的努力，也很難維持在駐在國的經營。

除此之外，駐外文化人員的任用管道，包括當地雇員所能扮演的角色，也影響著對駐在國文化的熟悉度。學者 Mitchell（1986）便認為，如能發揮當地雇員的潛能，善用其地方智慧和既有連結，對在駐在國推廣文化事務將有所助益。大使館或領事館在當地所聘雇員，若是僅能從事庶務工作，無法善用其在地智慧、或進用當地具文化專業之人才，便略顯可惜。

在既有體制下，另設半官方單位來執行文化外交，最著名的案例便是英國文化協會，成立於 1934 年的英國文化協會，於 1938 年設置其第一個海外辦公室。當時，歐洲、俄國及美國正經歷納粹崛起、革命，以及經濟蕭條的衝擊，而英國對於貿易和外交的影響力正面臨挑戰。在其皇家特許狀中，陳述英國文化協會的任務為：推廣英國相關知識、對外傳播英語，以及與其他國家發展更緊密的文化關係。

經費上，英國文化協會接受來自英國外交部（Foreign & Commonwealth Office）的資金（grant-in-aid），以 2014-15 年為例，約占百分之十六，其餘為自籌收入。在資金運作上，有相當大的自由，儘管非屬政府部門的一部分，仍於英國政府及其他法人單位（Non-

departmental Public Bodies）緊密合作（魏君穎，2016）。

政府在尋求私部門的合作，如補助藝術家從事文化交流活動時，必須思考兩者之間的關係究竟為何。例如政府能容許受補助的藝術家做出批評時政的作品嗎？如果可以，則正彰顯了政府對言論自由價值的保障，也在過程中傳遞了一國的政治價值（魏君穎，2018）。從政策執行的角度看來，提供資源和充分空間鼓勵私部門參與，往往更能藉由其彈性和想像力，突破官僚體制的限制，達到更深入的文化交流成果。

2.4 臺灣的文化外交組織架構

臺灣在外交上的困境，並未因此捻熄民間對於文化交流的熱情。無論是有組織的私人基金會、藝術團體和藝術家，還有留學生等，都對國際文化交流有很大的熱情。以表演藝術為例，藉著藝術團體的巡演和交流，也讓臺灣打開國際上的知名度。例如雲門舞集、無垢舞蹈劇場等團隊多次赴海外演出，吸引當地民眾、專業人士前來欣賞。

臺灣的國際處境特殊，在邦交國有限的情況下，如何採取有效的公眾外交與文化外交策略，讓臺灣不因此缺席於世界舞台上，是政府的重要課題。廣義的公眾外交與文化外交相關業務，在權責組織架構上，中央部會分別有外交部的公眾外交協調會、國際傳播司，文化藝術方面的策略擬定、補助等，則主要由文化部的國際交流司及各駐外文化中心職掌；海外僑務及華語文教學則屬僑務委員會；外籍生來臺求學，及國人留學等，則屬教育部國際及兩岸司。

臺灣於 1981 年成立行政院文化建設委員會掌理全國性的文化事務，而後於 2012 年進行組織改造，原行政院新聞局、研考會等部分單位合併文建會成立文化部，相關的駐外單位一併進行調整。2020 年，

文化部的海外文化據點包括（括號內為成立年）：

- ✅ **北美**：紐約（1991）、休士頓（2011）、洛杉磯（2011）、華盛頓（2016）。

- ✅ **歐洲**：巴黎（1994）、倫敦（2012）、柏林（2012）、馬德里（2015）、莫斯科（2012）、羅馬（2020）。

- ✅ **亞洲**：香港（1991）、東京（2010）、吉隆坡（2012）、曼谷（2017）、新德里（2020）。

- ✅ **大洋洲**：雪梨（2020）。

　　除了上述文化部的駐外據點之外，文化部轄下的法人單位，如國家文化藝術基金會、國家表演藝術中心、國家電影中心、文化內容策進院等，都有各自業務及專業上與國際交流合作的計畫。例如國家文化藝術中心與英國文化協會簽訂合作備忘錄，推動共融藝術；國家表演藝術中心為亞太表演藝術中心協會（Association of Asia Pacific Performing Arts Centres, AAPPAC）的會員之一；國家電影中心則與國際上其他國家的電影組織有密切合作；文化內容策進院則是設有全球市場處，並協助業者進軍國際展會，致力於將臺灣原創的內容產業推向國際。

　　另外，OISTAT 國際劇場組織 [2] 與文化部合作，將總部設於臺北；

2　OISTAT 國際劇場組織：國際舞台美術家劇場建築師暨劇場技術師組織，全名為 Organisation Internationale des Scénographes, Techniciens et Architectes de Théâtre，英譯為 International Organisation of Scenographers, Theatre Architects and Technicians。

致力於東南亞文化交流的湄公河文化中心（Mekong Cultural Hub，
國際生活藝術組織臺灣辦事處），亦在臺北設有據點，鼓勵臺灣與國際
上專業人士的交流。在縣市政府層級，如臺北市設置的臺北表演藝術中
心舉辦「亞當計畫」，也是定期舉辦的重要藝術交流活動。

其他國家的文化外交單位，如英國文化協會、歌德學院，也在臺設
有據點，並從事語言教學、藝術推廣與合作等各種文化交流。

3 結語

本章從介紹軟實力的概念開始，簡要介紹文化外交與交流等相關議
題。同時藉由案例的介紹，希望能夠讓讀者理解公眾外交、文化外交與
交流等有趣案例。它們不只是發生在大使館、美術館及劇院，還在教室
課堂和日常生活中。隨著科技進步，科技、社群媒體亦將改變人們接收
訊息的方式。目標受眾是誰？他們關心什麼？從哪裡得到資訊？如何推
廣軟實力，如何讓傳遞一國的價值和生活方式讓他人知道，進一步獲得
他人喜愛、產生信任、建立合作關係，甚至有更深遠的影響，都是在政
策制定時所需思考之處。

公眾外交及文化外交是政府推展軟實力的管道，在執行上也有其挑
戰；在變動不居的國際關係中，需靈活應對，才能夠順應其發展，產生
有效的策略。一如 2020 年的全球肺炎疫情，迫使許多文化設施關閉，
大學課程轉為線上，國際之間的交通往來也不如以往方便頻繁。在此狀
況之下，國際交流的線上將會如何？這些將會改變我們對於國際文化
交流、巡演、觀光，甚至藝術家駐村、海外留學及打工度假的想像和規

劃。然而,我們同時也從各種線上文化活動、會議軟體的協助,看到文化外交與交流的更多想像。

　　文化外交與交流,與國內的文化政策分不開,也是內政的延伸。無論是藝術家或是文化產品的流動,背後的意義包括文化創意產業的國際化,與國際關係、經濟貿易息息相關,也和教育和移民政策密不可分。

　　在危機中,文化外交與交流也有許多轉機,各個國家和政府回應挑戰的方式,無論是紓困振興,還是以更多創意突圍,也考驗各國本身的文化政策是否完備。無論是科技在文化藝術的運用,還是創意人的應變,進一步也展現國家的軟實力。未來的文化外交與交流會有什麼面貌,世人將以何方式瞭解、欣賞其他國家的文化,進而分享思想和生活方式,亦可拭目以待。

引用文獻

葉長城、彭芸、張登、羅彥傑(2015)。《提升我國公眾外交與國家行銷策略之研究》。臺北市:財團法人中華經濟研究院。

張武修、江綺雯、陳師孟、包宗和(2019)。《政府推動公眾外交之成效檢討及展望》。臺北市:監察院。

郭唐菱(2018)。〈以文化藝術突破政治現實的文化外交〉。《新社會政策》56: 40-49。

魏君穎(2016)。專題報告:前瞻趨勢與創新策略 ——Arts Council England 扶植策略趨勢觀察。臺北市:國家文化藝術基金會。

魏君穎(2018)。〈文化外交與交流及國家品牌行銷〉。《國內外文化產業訊息及趨勢分析雙月報》107(6): 28-33。

Antoniades, Andreas (2008). From 'Theories of Hegemony' to 'Hegemony Analysis' in International Relations. Paper presented at the Panel: Hegemny, Security, and Defense in IR, 49th ISA Annual Convention,

San Francisco, USA. http://sro.sussex.ac.uk/2175/1/Hegemony_in_International_Relations_AA_ISA_(2).pdf

Bennett, Tony (2013). Culture. In T. Bennett, L. Grossberg, and M. Morris (Eds.), *New keywords: A revised vocabulary of culture and society* (pp. 63-69). Oxford: John Wiley & Sons.

British Council (2012). *Trust Pays*. London: British Council.

Carter, Edward C. (1930). Mei Lan-Fang in America. *Pacific affairs*, 3(9): 827-833. doi: 10.2307/2750228

Culligan, Kieron, Dubber, John, and Lotten, Mona (2014). *As Others See Us: Culture, attraction and soft power*. London: British Council.

Cummings, Milton C. (2003). *Cultural diplomacy and the United States government: A survey*. Center for arts and culture.

Fisher, Ali, and Bröckerhoff, Aurélie (2008). *Options for influence: Global campaigns of persuasion in the new worlds of public diplomacy*. London: British Council.

Goldthau, Andreas, and Sitter, Nick (2015). Soft power with a hard edge: EU policy tools and energy security. *Review of International Political Economy*, 22(5): 941-965. doi: 10.1080/09692290.2015.1008547

Gregory, Bruce (2008). Public diplomacy and governance: Challenges for scholars and practitioners. In A. F. Cooper, B. Hocking, W. Maley, and Centre for International Governance Innovation (Eds.), *Global governance and diplomacy: worlds apart?* (pp. 241-256). Basingstoke England; New York: Palgrave Macmillan.

Hayden, Craig (2012). *The Rhetoric of Soft Power: Public Diplomacy in Global Contexts*. Lanham, Md.; Plymouth: Lexington Books.

Isar, Yudhishthir Raj. (2010). Cultural Diplomacy: An Overplayed Hand? *Public Diplomacy Magazine*, 3: 29-44.

Isar, Yudhishthir Raj, Fisher, Rod, Figueira, Carla, Helly, Damien, and Wagner, Gottfried (2014). *Preparatory Action: 'Culture in EU external relations'*. Luxembourg: European Union.

Lukes, Steven (2007). Power and the battle for hearts and minds: on the bluntness of soft power. In F. Berenskoetter and M. J. Williams (Eds.), *Power in world politics* (1st ed., pp. 83-97). London: Routledge. Retrieved from https://www.dawsonera.com/guard/protected/dawson.jsp?name=https://idp.goldsmiths.ac.uk/idp/shibboleth&dest=http://www.dawsonera.com/depp/reader/protected/external/AbstractView/S9780203944691

McClory, Jonathan (2011). *The New Persuaders II: A 2011 Global Ranking of Soft Power*. London: Institute for Government.

McClory, Jonathan (2019). 2019 Soft Power 30: USC Center on Public Diplomacy.

Melissen, Jan. (2005). The New Public Diplomacy: Between Theory and Practice. In J. Melissen (Ed.), *The new public diplomacy: soft power in international relations* (1st ed., pp. 3-23). Basingstoke: Palgrave Macmillan.

Mitchell, J. M. (1986). *International Cultural Relations*. London: Allen & Unwin.

Nye, Joseph S. (2004). *Soft Power: The Means to Success in World Politics*. New York: PublicAffairs.

Nye, Joseph S. (2010). Responding to my critics and concluding thoughts. In I. Parmar and M. Cox (Eds.), *Soft Power and US Foreign Policy: Theoretical, Historical and Contemporary Perspectives*. London: Routledge.

Nye, Joseph S. (2011). *The Future of Power* (1st ed.). New York: PublicAffairs.

Ratcliffe, Robert. (2000). Through Other Eyes 2: How the world sees the United Kingdom. London: The British Council.

Ratcliffe, Robert, and Griffin, Jonathan. (1999). *Through Other Eyes: How the world sees the United Kingdom*. London: The British Council.

Rawnsley, Gary D. (2012). Approaches to soft power and public diplomacy in China and Taiwan. *Journal of International Communication*, 18(2), 121-135.

Rawnsley, Gary D. (2013). Professor Gary D. Rawnsley, Aberystwyth University-- Written evidence. London: House of Lords. Retrieved from http://www.parliament.uk/documents/lords-committees/soft-power-uk-influence/SoftPowerEvVol2.pdf

Schneider, Cynthia P. (2003). *Diplomacy That Works: 'Best Practice' in Cultural Diplomacy*. USA: The Center for Arts and Culture.

Taylor, Philip M. (1997). *Global Communications, International Affairs and the Media Since 1945*. London and New York: Routledge.

Wei, Chun-Ying (2017). Taiwan's Cultural Diplomacy and Cultural Policy: A Case Study Focusing on Performing Arts (1990-2014). (Doctor of Philosophy), Goldsmiths, University of London, London. Retrieved from http://research.gold.ac.uk/22358/

Wyszomirski, Margaret J., Burgess, Christopher, and Peila, Catherine. (2003). *International Cultural Relations: A Multi-Country Comparison*. Columbus: The Ohio State University.

5

智慧財產權與藝術生產

— 王怡蘋 —

本章學習目標

✅ 認識《著作權法》基本概念，包含著作權保護的要件、著作權授權及讓與、權利限制等，以確保藝術生產過程不侵害他人權利，並維護自身權益。

關鍵字

原創性、客觀表現形式、平行創作、專屬授權、非專屬授權、讓與著作權、合理使用

1 概論

案 例

丁元與好友林美計畫共同製造與銷售瓷器，規劃推出三種不同類型的系列產品：設計典藏款、餐具等實用物品款、輕巧裝飾款。試問丁元與林美應如何維護其權益。

1.1 智慧財產權法

所謂《智慧財產權法》泛指保護人類智慧成果的法規，以目前智慧財產法院的管轄範圍為例，包含《專利法》、《商標法》、《著作權法》、《光碟管理條例》、《營業祕密法》、《積體電路電路布局保護法》、《植物品種及種苗法》或《公平交易法》（《智慧財產及商業法院組織法》第3條），其中以著作、商標、設計專利與藝術生產最為相關，以下分別簡述。

1.1.1 著作權

《著作權法》則是保護文學、科學、藝術或其他學術範圍的創作（《著作權法》第3條第1款參照），因此，舉凡小說、散文、音樂、繪畫、電影、電腦程式、電腦遊戲等，都是《著作權法》保護的對象。值得注意的是應用美術是否受著作權保護，長期以來頗有爭議，原因在於內政部於民國81年11月20日台（81）內著字第8124412號函釋：「美術工藝品係包含於美術之領域內，應用美術技巧以手工製作與實用物品結合而具有裝飾性價值，可表現思想感情之單一物品之創作，例如手工捏製之陶瓷作品、手工染織、竹編、草編等均屬之。特質為一品製

作，亦即為單一之作品，如係以模具製作或機械製造可多量生產者，則屬工業產品，並非《著作權法》第 3 條第 1 項第 1 款所定之著作，自難認係美術工藝品之美術著作。」多年來經濟部智慧局與智慧財產法院均依循此則函釋。直到近年來法院才揚棄此項判斷標準，如智慧財產法院 104 年度民著訴字第 65 號判決謂：「惟著作保護採『微量創意原則』，只要表達天燈杯外形個別獨特美感之思想，如已符合著作權法原創性之要件，不能因非手工一品製作且有量產而否定其著作權法上保護之適格。」此項轉變值得肯定，理由在於著作權在於保護創作人的原創性，而原創性並非僅展現於手工製作，亦可展現於機器量產前的設計，因此，回歸原創性有無的判斷，更符合《著作權法》的精神。

由於著作權與藝術生產的關係最為密切，因此第二節以下將對著作權的要件、讓與及授權、權利限制等有更進一步的說明。

1.1.2 設計專利權

設計專利則是指對物品的形狀、花紋、色彩或其結合，透過視覺訴求的創作。藉由對物品的形狀、花紋、色彩或其結合，提升物品外觀設計上的質感、親和性、高價值感之視覺效果表達，以增進商品競爭力及使用上視覺之舒適性，強調物品外觀的藝術性與裝飾性。例如「顯示螢幕之圖形化使用者介面」，為蘋果公司就撥打電話用的鍵盤介面所做的設計。

又如可口可樂註冊的設計專利「瓶子」，其描述為「從各視圖觀之，本物品為一直立圓筒形體，瓶身呈曲線，瓶口具有螺紋及凸緣，瓶身近瓶底處設有複數條直立長圓形淺凹溝環繞瓶身外周面，由縱剖面圖觀之，瓶底係呈凹入狀」。

1.1.3 商標

《商標法》所保護的商標，係指用於表彰商品或服務，使其相關消費者得藉以與他人之商品或服務相區別的標識。例如法藍瓷股份有限公司為行銷其瓷器，而註冊商標「法藍瓷」，指定使用於瓷土或陶土或玻璃或水晶製的裝飾品、花瓶、杯、碗、盤、壺、碟、鍋、盅、香精台、裝飾燭台、風鈴、瓷玉花、陶瓷容器、玻璃容器、手鐲（珠寶飾品）、胸針（珠寶飾品）、隨身小飾物（珠寶飾品）、裝飾品（珠寶）、裝飾別針、貴重金屬製裝飾品、貴重金屬製徽章、貴重金屬製雕像、獎章、貴重金屬製燭台等項目。法藍瓷股份有限公司尚註冊商標「法藍瓷FRANZ 及圖」，指定使用於家具零售批發、文教用品零售批發、首飾零售批發、室內裝設品零售批發、酒零售批發、手工藝品零售批發等。

1.1.4 營業祕密

《營業祕密法》則在於保護方法、技術、製程、配方、程式、設計或其他可用於生產、銷售或經營之資訊，且此項資訊須符合三項要件：一、非一般涉及該類資訊之人所知者；二、因其祕密性而具有實際或潛在之經濟價值者；三、所有人已採取合理之保密措施者。

1.2 《智慧財產權法》的保護運用

上述的各項法規的保護目的與對象不同，因此應綜合考量各項法規，以充分保障自身的權益。上述的專利權、著作權均在於保障個別創作。而商標權則在於區別不同商品或服務的來源，亦即表彰商品或服務的提供者，因此可能並存產生交錯保護的情形。以案例的情形為例，丁元與好友林美計畫推出設計瓷器產品，此類瓷器產品屬於應用美術。依此，如丁元與好友林美計畫推出的瓷器產品符合著作權的保護要件，即

享有著作權。此外，於製作瓷器產品前，多半繪有設計圖，此類設計圖亦屬於美術著作而受著作權保護。其次，丁元與林美於考量其商業模式時，並應考量是否註冊商標。詳言之，若其商業模式以代工為主，則多半無須註冊商標，但若其係行銷自己設計生產的瓷器產品，則應考慮是否註冊商標，以建立品牌，並以此商標標示其所提供的瓷器產品，藉以與他人提供的產品相區隔，並可經由廣告等方式提升品牌知名度。又若丁元與林美嘗試將其瓷器產品與其他物品結合，例如高粱酒的酒瓶，則尚須考慮是否註冊設計專利，以保護具有美感設計的酒瓶瓶身。此外，丁元與林美對於所持有的商業資訊，若非廣為人知且具有經濟價值的資訊，則應考慮是否須以營業祕密保護。

上述各項規範亦可能存在選擇保護方式的情形，最廣為人知的案例即是可口可樂配方的故事。由於專利保護期限為 20 年，扣除審查期間，真正享有專利權所帶來的保障尚不及 20 年，但營業祕密只要不被公開，當可持續保有其祕密並享有該祕密所帶來的經濟價值。設若可口可樂的發明者 J. S. Pemberton 當初以申請專利作為保護該配方的方法時，則遲至 1903 年，專利權即因期滿而消滅，可口可樂的配方即成為公共財而得為任何人使用，然正因為當初發明者選擇以營業祕密的方式保護，才使可口可樂的配方至今仍不為大眾所知。[1]

1　陳季倫（1997）。〈廠商智慧財產保護策略：專利權及營業祕密之選擇〉。淡江大學產業經濟學系碩士論文，頁 34-37。

丁元與好友林美計畫推出三款瓷器系列產品，此類瓷器產品屬於應用美術。由於過去內政部曾以是否為一品製作作為著作權保護與否的判斷標準，致應用美術是否受著作權保護成為備受爭議的問題，但近年來法院已逐漸揚棄以一品製作作為判斷標準，而回歸該件應用美術作品是否具有原創性作為判斷依據。依此，丁元與林美推出的瓷器產品，如符合著作權的保護要件，即享有著作權。此外，於製作瓷器產品前，多半繪有設計圖，此類設計圖亦屬於美術著作而受著作權保護。至於丁元與林美是否註冊商標以建立品牌，則須視其商業模式而定。

2 著作權的保護要件

《著作權法》保護的「著作」須滿足四項要件：一、具備原創性；二、具有客觀表現形式；三、屬於文學、科學、藝術或其他學術範圍之作品；四、非《著作權法》第 9 條所規定不得為著作權標的者。應特別注意的是第一項與第二項要件，以下分別說明。

2.1 原創性與平行創作

周慧看著家中愛貓慵懶的模樣，順手拿筆速寫愛貓的姿態，並將此速寫圖在臉書上分享。某日周慧赫然發現二二出版社發行的一張卡片與其愛貓速寫圖極為相似。試問二二出版社是否侵害周慧的著作權。

2.1.1 原創性

所謂原創性，係指人類精神所為的創作，且足以表達個人思想情感，其精神作用的程度須足以表現出創作者的個性和獨立性。法院判決參考美國判決表示，原創性包含「原始性」及「創作性」，「原始性」係指著作人原始獨立完成之創作，非抄襲或剽竊而來，而「創作性」無須到達前無古人之地步，僅須依社會通念，該著作與已存在的作品可資區別，足以表現著作人的個性為已足。案例中周慧速寫其愛貓，以展現愛貓慵懶的模樣，屬於人類精神的創作，且其速寫係將真實存在的生物以平面方式呈現，其呈現方式應足以展現周慧的個性和獨立性，而滿足原創性的要求。

2.1.2 平行創作與抄襲

由於著作權的保護以原創性為要件，因此，只須作品具備原創性，縱使與他人著作雷同或相似，仍受《著作權法》的保護，此即所謂「平行創作」。以案例中周慧的愛貓速寫圖為例，二二出版社發行一張卡片與其愛貓速寫圖極為相似，二二出版社發行的該張卡片創作人可能抄襲周慧的作品，但亦可能是自行創作卻與周慧作品雷同的巧合事件，換言之，二二出版社發行的卡片與周慧的作品極為相似，不必然即為抄襲周慧作品的結果，因此亦不必然侵害其著作權，而須視二二出版的該張卡片創作人是否獨立創作為斷。

至於如何判斷是否為抄襲抑或是平行創作，為實務上極為困難的問題，理由在於權利人很難掌握抄襲的直接證據。我國法院參考美國法院判決後，認為認定抄襲的要件有二：接觸及實質近似。所謂實質近似，係指被告著作引用著作權人著作中實質且重要的表達部分，在判斷上首先應考慮「量」與「質」二項因素，量的方面在於審酌二者間相同

之比例，惟此並非決定性因素，若利用的部分為著作重要的部分，則縱使引用的部分在量上不多，亦可能構成實質近似。所謂接觸，則係指依社會通常情況，可認為他人有合理機會或可能見聞自己之著作而言，又可分為直接接觸與間接接觸兩者態樣，前者係指行為人接觸著作物。諸如行為人參與著作物之創作過程；行為人有取得著作物；或行為人有閱覽著作物等情事。後者，係指於合理的情況下，行為人具有合理機會接觸著作物，均屬間接接觸的範疇。諸如著作物已行銷於市面或公眾得於販賣同種類的商店購得該著作，行為人得以輕易取得；[2] 或著作物有相當程度的廣告或知名度等情事；倘若行為人著作與著作人著作極度相似（striking similarity）到難以想像行為人未接觸著作人著作時，則可推定行為人曾接觸著作人著作，[3] 換言之，在接觸的判斷上，須以二著作相似的程度綜合考量。惟法院在說理上似未臻明確，因此，以下說明美國實務運作模式供參考。

美國法院在認定被告是否重製原告的著作時，端視是否存在直接證據或間接證據，而在實務上，掌握直接證據的案件少之又少，因此在認定上主要仰賴間接證據。依間接證據認定被告是否重製原告的著作內容時，須綜合考量各項因素，如：原告與被告的作品近似程度，近似程度越高，被告重製原告作品的可能性越高；被告接觸原告著作的可能性；被告獨立創作的可能性，如提供創作草稿。[4]

2 最高法院 107 年度台上字第 1783 號民事判決參照。

3 智慧財產法院 107 年度民著上易字第 9 號民事判決參照。

4 McJohn, Stephen M., Copyright, 2. Edition (2009), P. 366-367.

　　以 Selle v. Gibb 案件 [5] 為例，原告 Ronald H. Selle 於 1975 年
創作〈Let It End〉歌曲，原告與其樂團在 Chicago 表演過兩、三次，
並將這首歌寄給十一家音樂製作公司，其中八家退還資料，三家沒有回
應。嗣後原告主張被告 the Bee Gees 的〈How Deep Is Your Love〉
侵害其〈Let It End〉歌曲的著作權。被告 the Bee Gees 是全球知名音
樂樂團，但該樂團並不親自寫詞曲，而是錄下聲音後，由其工作人員轉
譯成可以銷售與表演的形式。在訴訟審理中，被告的經理人 Dick Ashby
及二位音樂家 Albhy Galuten 和 Blue Weaver 作證說明其於 1977 年
1 月在巴黎錄製作該首歌曲的過程，Barry Gibb 並提出當時工作的錄音
帶，包括團員哼唱歌曲時，Weaver 演奏該樂曲。雖然錄音帶未能證明
創作的源起，但確能呈現將創作想法、音符、歌詞與曲調融合的過程。

　　對於上述爭訟，法院表示：對於侵害著作權的主張，證明被告重
製原告著作極為重要，因為無論二作品間有多相似（甚至完全一樣），
若被告沒有重製原告的作品，則沒有侵害著作權。然而很少有直接的重
製證據，因此原告可以提出間接證據，以證明此項基本要件，而最重要
的間接證據是接觸。原告所能提出關於接觸的直接證據，例如直接將作
品寄給被告（無論是音樂家還是出版公司）或被告的緊密聯繫人。另一
方面，原告亦可能建立接觸的合理可能性，如系爭著作已廣泛散播給公
眾。如果原告沒有接觸的直接證據，仍可藉由證明二作品具有極高度的
相似，以排除被告獨立創作、巧合與採取相同來源的可能性。原告困難
處在於，無論二作品多麼相似，皆無法成為接觸的證據，而是基於作品
的性質、特定音樂類別以及其他情形，間接證明接觸。換言之，二作品

5　Selle v. Gibb 741 F.2d 896 (7th Cir. 1984).

間具有極高度的相似性只是相關證據中的一項，不能被單獨考慮，而應與其他情事一併考量。對權利人而言，至少必須有一些其他證據足以建立被告接觸原告著作的合理可能性。否則，若被告係獨立創作其作品，或二者皆重製公共領域的內容，即不成立侵權。由於本案原告的作品並未達到廣泛散播於公眾，亦無法證明被告或與被告的緊密聯繫人曾出現於原告在 Chicago 進行的兩、三次公開表演。因此，被告不成立侵害著作權。

案例說明

　　周慧速寫其愛貓，係以平面方式呈現現實中存在的生物樣貌，其呈現方式應足以展現作者的個性和獨立性，而滿足原創性的要求，因此該幅作品應受著作權保護。至於二二出版社發行的卡片與周慧的愛貓速寫圖相似，不必然即侵害周慧的著作權，而須視該張卡片是否為其作者所原創。若為作者原創，則屬於平行創作，該張卡片內容亦受著作權保護；若係抄襲周慧的作品，方成立侵害其著作權。至於抄襲與否的判斷，由於在多數案例中均欠缺直接證據，而須仰賴間接證據，因此，創作人留存創作歷程與記錄作品完成時間，極具重要性。

2.2　客觀表現形式

案例

　　黃靖想利用廢棄建材創作龍的造型藝術品，以凸顯各種物品均具有多項用途，盼能喚起社會大眾珍惜社會資源。黃靖曾與陳猛討論此項創作想法，未料尚未將其想法具體落實成作品，即發現陳猛已完成極為相似的作品。試問陳猛是否侵害黃靖的著作權。

　　《著作權法》僅保護著作的表達，而不及於其所表達的思想、程序、製程、系統、操作方法、概念、原理、發現。換言之，《著作權法》所保障的是客觀表現形式，亦即創作者須將其思想情感具體表現於其創作中，使他人得以感知感受，而此表現在外的創作形式，方屬於《著作權法》所保護的範圍。至於創作所欲表達的思想、程序、製程、系統、操作方法、概念、原理、發現等，均非著作權保護的範疇。此項要件的理由在於觀念、想法等應由社會大眾所享有，人人均能利用，不能因某位創作者利用後，而排除、限制他人利用，否則，反將抑制文化發展。

　　在藝術創作中具有重要性的尚有風格，所謂藝術風格，係指藝術家的創造個性與藝術作品的語言、情境交互作用，從而所呈現出相對穩定的整體性藝術特色。基於藝術家的生活經歷、性格氣質、藝術才能、文化素養等差異，而形塑出不同的藝術特色與創作個性，造就各不相同的藝術風格。[6] 由於藝術風格係指該藝術家的整體作品而言，故亦非著作權保護的範圍。

　　　　　　黃靖欲利用廢棄建材從事創作僅屬於創作想法，尚未具體落實於其創作中，因此未能受到《著作權法》的保護。而黃靖與陳猛討論其創作想法後，陳猛將該想法體現於其創作中，該創作所呈現的表達，則屬於《著作權法》的保護範圍。

6　房天下資訊（2018 年 8 月 26 日）。〈藝術風格有哪些？藝術風格的定義是什麼？〉。每日頭條，2020 年 12 月 20 日。網址：https://kknews.cc/zh-tw/home/jbv52gq.html。

3 讓與契約與授權契約

3.1 所有權與著作權的區別

　　李浩酷愛登山與攝影，某日攀上高峰後拍下廣闊的山岳大景，並將此照片沖印放大後送給好友邱明。邱明深受照片中所呈現的遼闊大自然所感動，因此動筆將照片中的景緻繪畫於畫布上，完成後上傳至臉書與大家分享。試問邱明是否侵害李浩的著作權。

3.1.1 所有權

　　所有權係指對於有體物所享有的全面性支配權，所有權人因此得自由使用、收益、處分其所有物，並得排除他人的干預。例如取得一台筆記型電腦的所有權，權利人得自由使用該部電腦，亦得將電腦出租他人獲取租金，或將電腦所有權移轉給他人，如有人未經所有權人同意，而逕自使用或取走該電腦，所有權人亦得排除該他人的干預。

　　案例中的李浩將其攝影作品贈送給好友邱明，邱明取得的是該幅照片的所有權，惟是否同時取得該攝影作品的著作權，則須視權利人李浩的意思而定，一般而言，權利人贈送其作品的行為，僅在於使受贈人取得該作品的所有權，而不包含該作品的著作權，因此，如欲利用著作內容，則須得李浩的同意或符合《著作權法》中權利限制的規定。

3.1.2　著作權

　　著作權則是對於創作內容的保障，又分為著作人格權與著作財產權。著作人格權的內容包含公開發表權、姓名表示權與禁止醜化權。公開發表權所要保障的是著作人得自行決定是否公開發表其著作，以及如何公開發表其著作，包含於何時、何地、以何種方式公開發表其著作。惟此項權利僅限於尚未公開發表的著作，因此又稱為首次公開發表權。姓名表示權係指著作人有權決定，是否於著作原件或重製物上表示其本名、別名或是不具名。禁止醜化權則在於確保著作本身不會遭他人任意歪曲、割裂、竄改或其他方法改變，而造成著作人之名譽受到侵害。

　　著作財產權則包含重製權、公開口述權、公開播送權、公開上映權、公開演出權、公開傳輸權、公開展示權、改作權、編輯權、散布權、出租權。重製權係指以印刷、複印、錄音、錄影、攝影、筆錄等方式永久或暫時重複製作著作內容的權利，如影印書籍、燒錄音樂於CD；此外，於劇本、音樂著作或其他類似著作演出或播送時予以錄音或錄影，或依建築設計圖或建築模型建造建築物者，亦屬於重製權的範圍。公開口述權係指以言詞或其他方法向公眾傳達著作內容的權利，如在書店舉辦童書朗讀會。公開播送權包含原播送與再播送的權利，原播送係指基於公眾直接收聽或收視為目的，以有線電、無線電或其他器材之廣播系統傳送訊息的方法，藉聲音或影像，向公眾傳達著作內容；再播送則係指由原播送人以外之人，以有線電、無線電或其他器材之廣播系統傳送訊息的方法，將原播送的聲音或影像向公眾傳達的情形，如在電視上播放卡通或於廣播節目中播放音樂。公開上映權僅限於視聽著作，係指以單一或多數視聽機或其他傳送影像的方法，於同一時間向現場或現場以外一定場所的公眾傳達著作內容的權利，如電影院放映電影。公開演出權係指以演技、舞蹈、歌唱、彈奏樂器或其他方法向現場

的公眾傳達著作內容的權利，如演唱會上的表演；此外，以擴音器或其他器材，將原播送的聲音或影像向公眾傳達者，亦屬於公開演出權的範疇，如利用擴音設備使餐廳中的人收聽廣播節目。公開傳輸權係指以有線電、無線電的網路或其他通訊方法，藉聲音或影像向公眾提供或傳達著作內容，包括使公眾得於其個自選定的時間或地點，以上述方法接收著作內容的權利，如上傳影片到 YouTube。公開展示權係指向公眾展示尚未發行的美術著作或攝影著作的權利，如美術館展示畫作、雕塑作品。改作權係指以翻譯、編曲、改寫、拍攝影片或其他方法就原著作另為創作，如將外文書籍翻譯成中文。編輯權則係指將原著作之內容加以整理、刪減、重新排列組合或編排，而產生新的著作，如將數篇他人的小說編輯成冊，或將他人的照片編輯成冊等。散布權則指以移轉所有權的方式，將著作的原件或重製物提供公眾交易或流通，無論有償或無償，均屬於散布權的範疇，如書店販售書籍。出租權則是指將著作原件或重製物交由他人利用，以獲取租金的權利，如漫畫店內出租漫畫、雜誌，錄影帶店出租影片。

案例中邱明將照片中的景緻，以自己的繪畫技術呈現於畫布上，該畫作包含李浩的攝影著作內容，以及邱明自身的繪畫技術與構思，屬於就原著作另為創作的行為，涉及攝影著作的改作權。完成後將畫作上傳至臉書與大家分享，屬於公開傳輸權的範疇，且由於該畫作係以李浩的攝影著作內容再為創作，因此，邱明的行為涉及攝影著作的公開傳輸權。

案 例 說 明

　　李浩將其攝影作品贈送給好友邱明，邱明取得的是該幅照片的所有權，惟是否同時取得該攝影作品的著作權，則須視權利人李浩的意思而定，一般而言，權利人贈送其作品的行為，僅在於使受贈人取得該作品的所有權，而不包含該作品的著作權。邱明將照片中的景緻繪製於畫布上，完成後將畫作上傳至臉書與大家分享，其行為分別涉及攝影著作的改作權與公開傳輸權。若李浩贈送其作品的行為僅在於使邱明取得該照片的所有權，而無授與或讓與著作權的意思，則邱明的繪畫行為與上傳至臉書的行為，除非符合《著作權法》中權利限制的規定，否則皆須得李浩的同意，方屬合法利用其著作權。

3.2　授權

案 例

　　林梅出版數本圖畫繪本，其繪畫風格深受大眾喜愛，暖暖出版社因此計畫發行一系列溫馨明信片、記事本等文具用品，遂與林梅簽訂專屬授權契約，授權期間為三年。有鑑於暖暖出版社甫發行上述的明信片、記事本等文具用品，即獲得廣大迴響，供不應求，心心公司因此構想將林梅繪本的圖畫運用於其生產的茶杯、杯墊等相關產品上。試問心心公司應與誰聯絡商談授權事宜。

著作財產權人得授權他人利用著作，其授權利用之地域、時間、內容、利用方法等，均由當事人約定（《著作權法》第 37 條第 1 項參照）。詳言之，授權契約中，當事人除約定授權標的與授權金外，尚可約定授權區域、期間、內容等，尤其是著作財產權內容繁多，權利人得僅授與利用人部分權利，如授權於臺灣發行紙本小說，僅須授與重製權與散布權；若欲發行數位版小說，則另須授與重製權與公開傳輸權。

著作財產權之授權型態，可分為專屬授權和非專屬授權。專屬授權係指被授權人於特定時間、特定地區內享有排他的利用權，亦即授權人在同一授權範圍內僅得授與一位被授權人利用其著作。被授權人在專屬授權範圍內，得以著作財產權人的地位行使權利，因此得再授權他人利用該著作；被授權人並得以自己名義為訴訟上的行為，因此得以自己名義對侵權人提起訴訟；著作財產權人在專屬授權範圍內，不得行使權利（《著作權法》第 37 條第 4 項參照）。非專屬授權則係指被授權人其所取得的利用權並無排他效果，即被授權人雖然可合法利用著作，但並不能排除他人、禁止他人利用同樣的著作，且非經著作財產權人同意，不得將其被授與之權利再授權第三人利用（《著作權法》第 37 條第 3 項參照）。

　　　　　　　　　林梅與暖暖出版社簽訂授權契約，約定為專屬授權，授權期間為三年，因此，於專屬授權的範圍內，授權三年期間，林梅即不得再授權他人利用。心心公司想將林梅繪本的圖畫運用於其生產的茶杯、杯墊等相關產品上，涉及重製權、改作權，若屬於林梅與暖暖出版社的專屬授權範圍內，則應與暖暖出版社洽談授權事宜；若不屬於林梅與暖暖出版社的專屬授權範圍內，或逾越專屬授權期間，則仍應與林梅商談授權事宜。

3.3 讓與

> 美好出版社與姜凱簽訂契約，約定由姜凱撰寫《臺灣環島日誌》一書，完成後將該書的著作財產權讓與給美好出版社，讓與契約並包含「著作人不行使著作人格權」條款。惟為行銷考量，該書經旅遊達人范偉審閱後，標示范偉為作者。試問姜凱可否主張權利。

　　著作財產權得全部或部分讓與他人，於受讓範圍內，著作財產權的受讓人取得著作財產權（《著作權法》第 36 條第 1 項、第 2 項參照）。詳言之，著作財產權人得將其著作財產權全部讓與他人，亦得讓與部分財產權，例如將重製權與散布權讓與出版社，使其得以發行紙本書籍；或如讓與改作權，使受讓人得就著作進行變更與利用變更後的成果。至於讓與發生的法律效果是由受讓人取得受讓的著作財產權，亦即成為該部分著作財產權的權利人，因此，受讓人取得該部分著作財產權後，即得授權與讓與。

　　然而著作權的內容尚包含著作人格權，由於著作人格權專屬於著作人本身，不得讓與或繼承（《著作權法》第 21 條參照），因此，著作財產權的受讓人無法取得著作人格權。著作財產權的受讓人為避免著作人行使其著作人格權，致阻礙著作財產權的利用，實務上多半於契約中約定「著作人不行使著作人格權」。

美好出版社與姜凱締結讓與契約，美好出版社因此受讓《臺灣環島日誌》一書的著作財產權，至於受讓的著作財產權範圍則依契約約定而定。因此，就出版該書而言，美好出版社無須再得姜凱同意。但未標示姜凱為著作人則侵害著作人格權中的姓名表示權，不過基於「著作人不行使著作人格權」的約款，姜凱不得主張著作人格權的相關權利。

4 權利限制

羅仲為推廣幸福鄉的觀光活動，建置網頁提供幸福鄉的相關資訊，如景點、特色食物、知名餐廳、藝文活動等，並提供行程規劃建議。為使網頁更為活潑吸引人，羅仲將網路上找到的多張蝴蝶照片放置於幸福鄉的網頁上，並配上網路下載的音樂，但利用蝴蝶照片與音樂的行為均未經著作權人同意。

4.1 著作財產權的限制

著作財產權的限制規定於《著作權法》第 44 條至第 65 條，其中第 65 條為原則性規定，第 44 條至第 63 條則針對特定目的之利用，包含教育、司法程序、報導評論等各式目的，因此，在適用上縱使不符合第 44 條至第 63 條的規定，仍可依第 65 條第 2 項規定判斷是否屬於合理使用。例如《著作權法》第 59 條之 1 規定：「在中華民國管轄區域

內取得著作原件或其合法重製物所有權之人，得以移轉所有權之方式散布之。」依此，如取得書籍、音樂 CD 等物的所有權，雖然將該物所有權移轉與他人，涉及書籍內容、音樂等著作的散布權（《著作權法》第 28 條之 1 參照），但就該物的所有權移轉，無須另得著作財產權人同意。又如《著作權法》第 52 條規定：「為報導、評論、教學、研究或其他正當目的之必要，在合理範圍內，得引用已公開發表之著作。」依此，基於報導、評論、教學、研究等目的之必要性，於自己著作中引用他人著作，並與自己的著作內容具有從屬關係，只要引用的部分屬於合理範圍，即無須得著作財產權人的同意。至於合理範圍，則須依《著作權法》第 65 條第 2 項規定判斷。

依《著作權法》第 65 條第 2 項規定，判斷著作的利用是否合於合理使用的情形，應審酌一切情狀，尤應注意以下四項因素：一、利用之目的及性質，包括係為商業目的或非營利教育目的；二、著作之性質；三、所利用之質量及其在整個著作所占之比例；四、利用結果對著作潛在市場與現在價值之影響。其中第一項因素，過去實務多以商業營利與非商業營利的二分方式論斷，因此，若系爭利用方式具有商業目的或屬於營利性質，即難成立合理使用。然自最高法院 94 年度台上字第 7127 號判決明確指出：「應以著作權法第一條所規定之立法精神解析其使用目的，而非單純二分為商業及非營利（或教育目的），以符合著作權之立法宗旨。申言之，如果使用者之使用目的及性質係有助於調和社會公共利益或國家文化發展，則即使其使用目的非屬於教育目的，亦應予以正面之評價；反之，若其使用目的及性質，對於社會公益或國家文化發展毫無助益，即使使用者並未以之作為營利之手段，亦因該重製行為並未有利於其他更重要之利益，以致於必須犧牲著作財產權人之利益去容許該重製行為，而應給予負面之評價。」此後的法院判決多延續此項判斷標準。此外，法院並參酌美國實務見解以「轉化性理論」作為第一項

的判斷標準。所謂轉化性係為檢視利用行為是否僅替代原創作之目的，亦或是注入新意、使具有不同之目的或特色、改變原作品而產生新的表達、意義或訊息等，利用人利用原著作時，若賦予與原著作不同的其他意義與功能，其與原著作的差異性越高，轉化性則越大，利用人可主張合理使用之空間亦越大。第二項因素，即著作之性質，係指被利用著作的性質而言，若其創作性越高，所獲得之保護亦應越高。第三項因素，即所利用之質量及其在整個著作所占之比例，係指應考量利用的質與量，即如利用他人著作的精華或核心部分，較不適用合理使用，反之，利用他人著作不重要的部分，或所利用的質量占著作比例甚少，則較易成立合理使用。第四項因素，即利用結果對著作潛在市場與現在價值之影響，則應考量行為人的使用對於現在市場的經濟損害，並應參酌其對未來潛在市場的影響，因此本款在於考量利用後，原著作經濟市場是否因此產生「市場替代」的效果，而使得原著作的商業利益受到影響，若對原著作商業利益影響越大，則可主張合理使用之空間越小。

　　藝術創作不乏以他人部分或全部著作內容為基礎，藉由變更內容的創作方式，以達詼諧、諷刺等效果，即所謂戲謔仿作。例如美國藝術家 Thomas Forsythe 於 1997 年創作 78 幅攝影照片，系列名稱為「Food Chain Barbie」，攝影照片中的芭比娃娃以奇怪且多具有性色彩的姿勢呈現，例如「Malted Barbie」中裸體芭比放置於麥芽機器中；或如「Fondue a la Barbie」將三顆芭比頭顱擺放於起士鍋中，藉由這些攝影照片 Thomas Forsythe 批判芭比娃娃物化女性，並痛批芭比娃娃塑造通俗的美麗神話，使社會將女性當成物品看待。此等行為涉及芭比娃娃的著作權，因而遭 Mattel 玩具公司提起侵權訴訟。對此，美國第 9 巡迴法院審酌《著作權法》第 107 條（相當於我國《著作權法》第 65 條第 2 項規定）的四項因素，以判斷 Forsythe 的行為是否為合法利用他人著作。首先就 Forsythe 的作品是否具有轉化性，

法院認為 Mattel 公司將芭比娃娃塑造成「美國女性典範」及「美國女性的象徵」，而 Forsythe 則以其攝影照片呈現芭比娃娃的奇怪姿勢，企圖改變 Mattel 公司所塑造的形象，從而對芭比娃娃產生不同的聯想。由於 Forsythe 的作品展現出社會批判與戲謔言論，屬於美國《憲法》所保障言論自由的範疇，因此，就轉化性因素而言，對 Forsythe 極為有利。其次考量利用之目的及性質，Forsythe 必然希望其作品具有商業價值，但基於其作品具有高度轉化性，因此，本項因素不會極不利於 Forsythe。第二項考量因素為被利用著作的性質，由於芭比娃娃屬於創意性著作，其受到的著作權保護大於資訊性、功能性的著作，但法院考量創意性著作常成為戲謔仿作的對象，因此，本項因素對 Forsythe 僅屬輕微不利。第三項考量因素是利用之質量及其在整個著作所占之比例，雖然 Mattel 公司主張 Forsythe 係利用整個芭比娃娃，但法院認為芭比娃娃是立體物品，而 Forsythe 係以照片呈現，因此並非完全重製芭比娃娃；再者，Forsythe 亦非百分之百呈現芭比娃娃，而係取決於其構圖所需。此外，法院並表示，其他侵害著作權案件係涉及歌曲、影片或語文著作，此等利用情形均可擷取部分著作內容，但本案中的芭比娃娃卻是獨一無二，因此，Forsythe 必須拍攝芭比娃娃及其他附加元素，方能表現其創作脈絡。故本項因素對 Forsythe 有利，因為戲謔仿作之利用不需限制於最小範圍的利用。最後一項考量因素是利用結果對著作潛在市場與現在價值之影響，法院認為 Forsythe 的作品屬戲謔仿作，與原著作極度不像，不可能在市場上產生替代性；再者，Forsythe 描繪的裸體、性感形象，只可能在芭比娃娃的成人照片市場具有替代性。綜合考量第 107 條的各項因素，Forsythe 的行為成立合理使用。[7]

7　Mattel Inc. v. Walking Mt. Prods. 353 F.3D 792 (9th Cir. 2003).

延伸討論議題

1. 照片係運用攝影設備所產生，應如何判斷各照片是否具有原創性？

2. 近年來人工智慧迅速發展且運用於各個領域，其中亦包含訓練人工製作從事創作，其所創作的作品是否受著作權保護？

3. 《著作權法》第 11 條與第 12 條規定，當事人得約定以雇用人或出資人為著作人。依此約定，於著作完成時，由雇用人或出資人取得著作權，即著作人格權與著作財產權。此二項規定是否符合著作人格權的保護目的？

4. 「著作人不行使著作人格權」的約款是否妥適？

5. 如美國藝術家 Thomas Forsythe 於 1997 年創作的「Food Chain Barbie」，此等戲謔仿作作品是否侵害原著作的禁止醜化權？是否應限制著作人格權？

6. 試想著作權授權契約應包含的內容？

7. 試想著作權讓與契約應包含的內容？

文化行政與組織管理

Chapter **6**
表演藝術機構的營運與管理／朱宗慶

Chapter **7**
博物館領導與危機管理／廖新田

Chapter **8**
文化統計與文化指標／林詠能

表演藝術機構的營運與管理

— 朱宗慶 —

本章學習目標

在當今時代潮流快速變遷、高度競爭與資源有限的情況下，表演藝術機構面臨日益艱難的挑戰，勢必改變既有經營模式與思維，尋找更多可能的機會與策略，以期邁向永續發展。

本章將從表演藝術的特質、發展環境和生態的驅動要素談起，繼而探討表演團體的開創與永續經營、演出網絡的拓展，最後探究劇場的社會角色與公共任務、品牌形塑與經營管理，希望能提供作為實務工作及研究之參考，也期盼藉此激盪更多的對話與討論。

關鍵字

表演藝術、表演團體、劇場、行政法人、藝術行政

1　表演藝術的特質、環境與生態

1.1　表演藝術的特質

　　表演藝術作為一種美學表現的形式，來自生活也融入生活，是文化滋長的催化劑。創作者和欣賞者在劇場相遇，無論是沉澱心靈、紓解壓力、培養美感或激發創意，都是思想與情感的交流，最豐富而親密的文化經驗。此外，表演藝術也是國家文化的表徵之一，有著十足的穿透力，是展現柔性國力、塑造優質國際形象的利器。

　　雖然，從個人、社會到國家，表演藝術都應該扮演一定的角色與重要性。但坦白地說，它的市場開發及經營非常具有挑戰性。這個差異的主要原因是，欣賞藝術必須經過一定的歷程，不是單純的知識累積，且沒有具體的衡量標的。觀眾從接觸藝術開始，然後透過節目或活動參與的實際體驗與感受，從喜歡成為喜好，最後將喜好轉化為興趣或習慣，才算是開花結果，這也是表演藝術觀眾培養的完整歷程。因此，任何展演活動，觀眾絕不是現成的，必須培養及耕耘。即便是成立已久的表演團體，在觀眾經營上依然十分辛苦，每一次演出仍須卯足勁推廣，才能有一定的票房、足夠的觀眾來源。

　　表演藝術是勞力密集的行業，演出團隊、專業器材與設備、場地與觀眾，均須一一到位。它的易逝性和難以複製的特質，都促使表演團體在專業上必須不斷累積實力，來吸引觀眾的持續投入、開發潛在族群及新的觀眾。當一個團體在大臺北地區有了成功的經驗，並不代表這個經驗可以輕而易舉的、全數搬移到其他地區如法泡製。因為表演團體離開駐在地進行巡演，不單是租個場地而已，相關的節目製作及呈現，均須

因地制宜，困難度更高。

　　進一步來說，如果把參與表演藝術活動視為休閒娛樂選項之一，則有競爭者眾、具高度替代性等問題。欣賞藝術活動，不是生活必需品；縱使在臺灣追求生活優質化的今天，它仍不在多數人生活的優先序位裡；雖然表演藝術帶給人心靈感動，但偏偏只在表演呈現的那個剎那、場域空間、面對觀眾時，才能發揮它的功能。

　　世界各國對於表演藝術的投資和扶植不盡相同，有些政府大量挹注資源，活絡創作及市場環境，不過隨著經濟情勢與景氣的變化，也有調動藝文預算、影響團體存續的狀況。來自民間的資源，則由於企業對政經震盪的敏感度高，政府的財政支出消長，皆有可能連帶影響贊助藝文的意願。

　　常年以來，國內民間贊助表演藝術的風氣尚未盛行，政府在企業捐助表演藝術的獎勵措施、鼓勵民眾觀賞藝文活動的配套，其成效與開展仍有很大的成長空間，表演藝術的市場侷限性已然成為宿命。所有團體和個人必須追求創作、每年定期公演來推廣或分享成果，所以除了專注於創作外，尚須承擔演出呈現所需的各種行政與技術事務，同時傾全力於推廣、行銷及票務，一點一滴來帶動觀眾參與。此種狀況跟一般商品的行銷相較，有過之而無不及，但市場面卻差異極遠。

　　比較積極務實地看，表演藝術團體除了不斷精進專業之外，仍須持續解決觀眾來源的問題。即使對於政府和企業有再多期待、呼籲及爭取，恐怕仍須起而行，一步一腳印、孜孜矻矻地努力耕耘和推廣，才能走得長遠。而表演藝術團體所能憑藉的是，遇到困難不放棄的精神；只要盡最大努力、勇於追求和實踐夢想，積極從各方面尋求更多的發展可能性，成效必能點滴累積，最終形塑成為一套自己獨特的經營模式。

1.2　表演藝術環境與生態發展的驅動要素

　　文化軟實力的概念風行全球，表演藝術作為重要的文化財，應視為發展文創的策略性槓桿，乘風順勢而起。以文化底蘊為傲的臺灣，在此趨勢及國際和中國大陸的競爭壓力下，必須盡快落實具體政策、大力投注於優質創作的生成與產出，否則，恐將喪失優勢，被取代、邊陲化之日不遠矣。

　　論及國家文化軟實力的提升，政府與藝文團體則彼此互為重要的合作夥伴。藝文團體在藝術專業和組織經營絕對需要自我精進，並思考團體定位和存在價值的問題、創作和觀眾的關係等；政府則必須檢討補助機制，擬訂具體政策，增進文化資源的運用、成效及影響力，並打造出鼓勵社會大眾參與藝文、激勵民間企業支持藝文活動的大環境。

　　表演藝術是勞力密集的手工業，囿於創作過程、組成元素及演出呈現場域等特質，全世界的表演藝術團體很難單靠票房收入支應開銷，精緻、藝術型的節目場地通常不大，即使觀眾滿座，仍不一定可以損益兩平。因此，許多表演藝術團體的財務壓力如影隨形，兼差、借貸、抵押財產情事屢見不鮮。表演藝術的製作成本，不會因為工作人員經驗豐富而降低，有時為了突破與創新，成本反而不斷墊高，形成更大的惡性循環。

　　表演藝術的非營利屬性和市場限制，造成它必須依賴外部資源的挹注，無法和其他產業相提並論，公、私部門的扶持與贊助之於藝文環境與生態，是促成良性循環及衍生供需價值鏈的活水源頭。

　　政府對文化藝術的政策一向是從「補助」的概念出發，政府與藝術工作者的關係往往侷限在最簡單的「贈與」和「收受」，短暫又單一。

先不論「贈與」的金額是否符合藝術工作者對於創作支援的期待，但可以確定的是，這是一種較為淺層的關係，並不足以產生深刻及對社會大眾造成影響的力量，更無法成為產業發展或形塑柔性國力的基樁。

政府與文化藝術界的關係應該是「投資」，而非單純只是「補助」。從人才培育、教育深化、通路建構、市場擴大、立法推動，到產業獎勵等面向，長期且全面的考量。政府如果能確實體認到文化藝術對於國家發展所能產生的貢獻，那麼在推動相關業務的心態和思維上便須有所調整，以長期「投資」取代施捨性的「補助」。當然，投資者與被投資者都必須清楚地瞭解，自己能夠為社會回饋、貢獻什麼，雙方攜手朝著共同目標邁進，形成永續、富含生命力的有機體。

臺灣的表演藝術多元、豐富、充滿創意，也因前人的耕耘，而經歷了開枝散葉、蓬勃發展時期。不過，表演藝術團體的成立與發展有很多不同的階段，市場區隔和藝術性質的殊異，也彰顯現行的補助政策不宜用同一機制去評估，應兼顧藝術團體的發展進程，針對不同階段提供相對應的輔助機制。初期應給予舞台、演出機會；中階則應協助建立制度，朝專業的路途邁進；有一定成就具規模的團體則可視為文化國力的延伸，參與國際藝術節演出，成為國家品牌團隊，同時也可帶新興團體相輔相成，經驗傳承，促進藝文生態的健全發展。

2 表演團體的開創與永續經營

2.1 異世代藝術工作者的同時代課題

不同世代的表演藝術工作者，各自的發展過程或許存在著條件、環境和階段需求上的差異，也各有需要學習和努力的方向。然而，無論是在當下的實踐或是對於未來的展望，不同發展進程的表演團體所面對的，其實是同樣一個變動劇烈的時代，以及表演藝術「有行無市」的工作常態。

表演團體的經營課題，主要可歸納出：創作、人才、觀眾、經費、舞台、行政管理等。面對這些問題，是每個藝文團隊必經的過程，且沒有所謂「一勞永逸」的解決之道。表演藝術工作者累積的經驗愈多，責任和負擔也愈大；不過，也是因為這份甜蜜的負荷，支持著表演團體去想方設法、化危機為轉機，克服挑戰、渡過難關。

首先，藝術工作者透過「創作」來展現自我、辨證思想、反映社會、與他人溝通；創作因而是從事藝術工作的初衷和動力，但也可能形成最大的困境或瓶頸。如何形構演出的題材、內容，如何突破、創新，是以藝術工作為志業之人，心心念念的本分。其次，「觀眾」是一個專業表演團體之所以可能的根本，口碑、票房、品牌等，皆由此而生。因而，「觀眾在哪裡？」如何拓展觀眾來源，是表演團體成立後必須面對的首要課題，也是決定團隊存續的關鍵。

再者，「經費」是任何表演團體都不得不傷腦筋的面向，如何在「理想」與「現實」之間拿捏平衡，在「藝術品質」與「成本考量」之間顧全雙贏，始終都會是一大考驗。此外，表演團體的「舞台」，是透

過把握每一次的演出機會而不斷創造的。然而，場地、檔期的敲定，甚或巡演網絡的建構，皆涉及一連串申請和執行製作期程的安排，這些工作，往往比想像中來得繁瑣複雜，且牽一髮而動全身，往往一個臨時的變故，即可能錯失了機會。

最後，「人」的價值，始終是藝術作品的核心。除了創作、展演人才，經營一個專業的表演團體，還需要藝術行政人員共同投入心力。因此，如何讓從事表演藝術工作的人能夠激發創意、提升成效、產生認同，對表演藝術的團隊經營來說，也是重要的目標之一。

不同世代的思考方式和切入點或許不盡相同，但持續懷抱熱情投身表演藝術工作，並思考如何實踐理想，應該是所有藝術工作者航向時代的共同課題。

2.2　藝術行政作為後盾，展演創作追求卓越

專業展演的成就，「人才」、「內容」和「舞台」的建構與強化，是不可或缺的三大環節要素。

人才是表演藝術之本，可以透過持續培育來奠定、擴大基礎；面向舞台時，論實力、講結果，得適時做出必要的調度和取捨。展演創作的內容，是非常重要的一環 —— 沒有好的內容，再多的理想最終也只會流於空談，再多的人才和舞台機會也僅是曇花一現。好的內容即是專業實力的展現，貴在精湛與創新，因此，精益求精、求新求變的態度，是進入嶄新階段的不二法門。至於舞台，則包括演出網絡的建構及觀眾來源的擴充；雖然演出機會看起來不算少，但表演團體仍須權衡各項因素，若合理的時機尚未成熟，則寧可等待下次可能性的到來。

　　除此之外，對於一個表演團體而言，成立一個專職的行政團隊，是長遠發展必然要走的道路。藉由藝術與行政工作的分流，讓藝術家能更加專注於藝術展演與創作上的精進；透過行政團隊從事文化藝術的推廣工作，也更具說服力。

　　藝術展演與創作需要投入大量時間和精力，才有可能凝煉出深刻的作品。然而，個人的時間和能力畢竟有限，專業領域也不盡相同，若展演與創作者得分神處理與演出較不直接相關的行政事務，勢必會排擠到其對於藝術專業上精益求精的追求。繁瑣的行政事務，往往使得有志於藝術的展演和創作人才感到精疲力竭、腸枯思竭，難以維繫作品的品質，想要放棄的念頭油然而生。為了跳脫惡性循環，讓表演團體有能力做長遠計畫，設立專職行政單位就成了必要。

　　展演與創作往往是一個從感性驅動到理性承擔的過程，此時，藝術行政工作提供了實踐夢想所必要的執行面向，包括企劃、行銷、行政庶務、財務、國際交流等，實際的思考較多。但有別於以營利為目的理性計算，藝術行政工作時常必須跳脫成本效益的框架，以價值和意義的追求為目標，站在協助完成藝術追求的角度，去降低風險、創造機會、規劃落實，爭取補助和贊助、開拓資源，使藝術展演與創作工作能夠順利啟動、開展，成為表演團體堅實的後盾。

　　成立行政團隊、聘用專職行政人員，是藝術團體尋求永續發展的方式之一。為了把路走得更長遠，除了「節流」的經營原則外，還需逆向思考「開源」的必要性。以展演創作為主體，藝術行政工作者所策劃、執行、推動的企劃案和行銷活動，是一股不可或缺的力量，支撐著表演團體繼續往前走，安心地去追求更為精緻、卓越的節目內容。

藝術工作是由感性驅動到理性承擔的專業，表演團體與行政組織各自的理性與感性，具備不同特質和才能的工作者，能為團隊帶來互補的視角和能量。唯有創造共同打拚的未來願景，使行政和藝術人才各司其職、各展所長、相輔相成，表演團體才有機會在舞台上發光發熱，為世人帶來感動人心的表演。

2.3 放眼世界，演出網絡拓展之道

臺灣特殊的史地環境、開放的社會條件，使得多元文化交融薈萃，成為表演團隊創作、展演特色的來源基底。再加上政府透過扶植團隊等文化政策、機制，的確使得表演團隊有機會成長茁壯，多年實踐有成，才達致今日的格局，讓臺灣透過表演藝術而被世界看見。

然而，當政策相關的認知觀念、不同部會之間與海內外單位的協調整合能力，以及實際的資源投注，在前瞻性和積極度上，無法與時俱進、因應調整的時候，既有同樣的制度，不見得可以「如法泡製」出優秀的表演團體。現下，各階段團體的發展空間更為限縮、皆須想方設法咬牙苦撐，如此一來，得之不易的國際競爭優勢，很有可能在很短的時間內就消耗殆盡，這是確實存在的危機與困境。

對於表演團體來說，要突破現下困境，演出網絡的建構至關重要；能讓作品有機會與更多的人分享，也是多數藝術工作者長期付出心力所欲追求的夢想。就藝文市場而言，從臺灣各地到歐美各國、亞洲、中國大陸，皆有其潛在的開拓性；而表演團體到海外演出的機會，則包括受邀參與政府與民間所推動的文化交流活動，以及懷著使命感「主動出擊」，積極尋找資源去接受更高、更大的挑戰。

　　與不同國家、地區的文化交流活動，可視為雙方展開接觸、相互認識的契機。文化交流實可作為輔佐發展的一股重要助力，但表演團體仍有必要認清，要向外延伸，僅靠單次性、短期性的交流活動，難以落實自身的專業發展。因此，演出網絡經營的努力不可或缺，要能夠把握文化交流的機會，轉化為實質的網絡建構，才不致使文化交流的效益成為曇花一現。

　　演出網絡的拓展，所憑藉的是展演實力與特色建立，以及相關實務工作的搭配，然而，接受當地劇場、藝術工作者、觀眾的檢驗與挑戰，才是真正考驗的開始。一方面，在表演藝術發展和累積較深厚的地區，觀眾對演出節目的深度和精緻程度，有其挑剔的品味與需求，要能順利「攻克」並非易事；另一方面，相鄰甚近的中國大陸，硬體與軟體建設各方面皆急起直追，臺灣所面臨的國際競爭態勢，恐怕也將更顯艱難。

　　如果演出內容不夠優質，無法使當地觀眾產生真切的共鳴，並在觀眾心目中建立起「不可取代」的地位，那麼，即使交流活動頻繁，或是交流的機會不再，到頭來，對表演團體的發展反倒會形成致命的影響。

　　「這是最好的時代，也是最壞的時代」，全球化使人的眼界大開，同時也抬高了競爭的門檻，看似到處是機會，卻也四處有危機。在這樣的變遷局勢中，實力與特色仍是臺灣表演團體存續實踐的憑藉 —— 彰顯自身的使命與存在價值，創作更多優質的節目，經營、累積更多忠誠觀眾，而後另闢蹊徑，繼續走出自己的路。

3 劇場的品牌形塑與經營管理

3.1 國際一流劇場的特質

　　國際一流劇場的特質，可以分為四大面向來作探討：「劇場的自主性與定位」、「劇場的財源」、「劇場與國家文化特色」以及「公共空間的開放」。

一、劇場的自主性與定位

(一)　劇場與政府的「距離」

　　英國政府的「臂距原則（arm's length principle）」，為藝術機構找出一個中間地帶，政府透過由專家組成的各地藝術理事會，進行對於藝術機構的補助，透過「同儕評估」，政府不直接干涉藝術機構的運作，使「文化中立」的理想獲得實踐。

(二)　專業聘任原則

　　劇場的組織型態，有公務機關、也有法人團體，然而無論以哪一種體制運作，所有的專業部門均聘用專業人士經營，以民間取才的靈活方式進行經營與管理。

二、劇場的財源

(一)　政府補助

　　國內外劇場，通常無法單純仰賴票房維持其運作，仍需要不同比例的政府補助。國家政府也都能將文化補助視為重要的施政內容之一，並且將劇場所創造出來的工作機會、教育機會，視為劇場重要的價值所在。

(二) 自籌財源

除了政府資助經費、演出收入以外，非核心業務收入的擴展，例如：餐廳、紀念品、商店、觀光客消費等，亦為所有劇場的經費來源。換言之，自籌財源的能力，相當倚賴於劇場本身發展其他業務的條件。

三、劇場與國家文化特色

(一) 劇場藝術性格的建立

一個國家級劇場，其藝術特質將反映出該國文化特色，也因此，絕大多數的歐洲表演藝術中心相當重視節目規劃，並且透過節目的內容，為其藝術性格定義。

(二) 國家文化聲譽

各國藝術界人士給予這些劇場的讚譽和尊重，來自於其藝術上呈現的成績。而這些以藝術品質聞名國際的劇場，也就成為外界瞭解各國文化特色的最佳管道。

(三) 藝術自主權

以自製節目為主的劇場，其藝術專業治理團隊特別受到重視。英、法等歐陸體系重要的國家級劇場，大部分設有藝術總監，且其專業治理團隊的決定會受完全尊重，為行政部門的執行依據。

四、公共空間的開放

近年許多劇場的主事者，將「開放」劇場視為觀眾服務的重要項目之一，並體會到良好的公共空間的規劃，將是劇場擁抱觀眾的最佳方式，同時也是劇場掙取「收入」的好方法。

3.2　國家級劇場的社會角色與公共任務

　　國家級劇場的社會角色與公共任務，可從「節目製作者」、「場地維護與管理者」、「藝術社群經營者」、「觀眾教育與培養者」、「文化的表徵與展示櫥窗」等五個面向來進行討論。

一、節目製作者

　　國家級劇場，是一個國家文化的重要象徵與「櫥窗」，其節目呈現，就是一國文化內涵的展示，是該國民眾接觸參與文化藝術的場域，也是國際人士體驗該國文化的管道。因此，無論是自製節目、外租節目或引進國外節目，維持通暢的「文化之進與出」的關係，常保藝術環境和機會的多元、流暢及穩定，使表演藝術團體、藝術工作者有豐富的創作、展演和合作交流的舞台，同時，提供觀眾優質的表演藝術節目，皆為國家級公立劇場的責任。

二、場地維護與管理者

　　一個劇場場地的品質與專業條件，影響一個節目的成敗，也連帶影響觀眾欣賞的整體感受。當觀眾一進到劇場，他的感知接收是全面的，劇場裡的每一個環節，例如場地專業設備、演出現場氛圍、前台人員的服務、周邊環境及設施等等，都會影響觀眾對整個節目的觀感。對表演團體而言，場地維護與管理者提供合乎表演需求的設施和技術，藉由技術人員和表演者的良好搭配，表演節目才能順利演出。尤其，場地的「安全」與否，更關係到表演者和觀眾的安危，因此，劇場工作人員的充分訓練、專業度以及創新能力，必須被一再強調與要求。

三、藝術社群經營者

許多表演團體莫不以登上國家級劇場演出為目標，以其檔期作為安排其他場地演出的依據，也連帶影響了其他團體的演出營運規劃。因此，國家級公立劇場以其「節目製作」和「場地（檔期）」影響了整個表演藝術社群的互動穩定，包括劇場本身與表演者、觀眾三者的互動。藉由委託製作、主辦、合辦、協辦節目，抑或是單純出租場地的合作關係，提供機會、刺激和充分的協調，維持三方完美的平衡與互動，使表演藝術團體有公平而穩定的演出機會，專注於藝術成就的累積，同時，也豐富了一國之表演藝術節目內涵，滿足觀眾的精神需求。

四、觀眾教育與培養者

國家級劇場的經費來源是人民繳納的稅金，自然必須照顧全民的共同利益，例如：「低票價」的政策，以降低民眾參與藝術的門檻，使藝術可以更為普及；藉由舉辦藝術教育推廣演出、藝術講座，讓更多民眾接觸到品質精緻的藝術；利用電子媒體的傳播，使其節目突破地域的限制，為全民所欣賞；為表演團體提供所能負擔與接受的適當「場租」，來直接及間接地回饋表演藝術團體和觀眾。

五、文化的表徵與展示櫥窗

國家級劇場是一國的文化展示「櫥窗」，呈現包括國內、國外優秀而品質精良的節目，藉由相互的交流、刺激，展現豐富薈萃的藝術內涵。無論是提供國人好的節目，或是作為接觸世界著名表演團體，欣賞創意、特色兼備的演出之管道，國家級劇場皆相當程度地反映了一國政府與民間對於藝術的重視，其品質就是該國文化品味的一種象徵。[1]

3.3　劇場服務關乎節目聆賞完整體驗

　　透過聲音、肢體、服裝、音響、燈光、影像、道具等細膩的設計安排，表演藝術以特殊的空間營造與氛圍形塑，帶給觀眾難以忘懷的視聽感受。而舞台上的演員與台下觀眾之間，藉著曲目或節目的呈現，讓彼此在情緒、氣息上交流互動，也讓觀眾得以經由實地實境的聆賞，產生獨特的體驗與感受。對觀眾來說，到劇場欣賞演出，從心境上的事前準備開始，到當下的感受，與事後反芻等，是構成一段藝術體驗的完整歷程。為提供給觀眾一氣呵成的整體感受，劇場從節目安排、正式演出到演出後的散場，每一個環節都須細膩規劃、貼心服務。

　　一座好的劇場必須重視聽覺和視覺的效果，才能使得劇場內的表演者和觀眾是親密的，能夠同聲相應，相互感染。在功能上，它必須精準呈現藝術家的創意，同時，給觀眾最好的臨場感受，所以劇場舞台的軟硬體設備通常都極為先進精密。

　　除了強調舞台及音響效果、觀眾的視角視線，以及表演精緻度和最適座位數的對應關係等各項視聽覺條件要求外，劇場的建築外觀也經常是設計者規劃的重點，主導了使用者對於劇場的第一印象。例如澳洲雪梨歌劇院、法國巴士底歌劇院、維也納歌劇院、北京國家大劇院、新加坡的濱海藝術中心以及我國的國家兩廳院、臺中國家歌劇院、衛武營國家藝術文化中心等，這些代表性的劇院不僅具有國家重要的文化櫥窗功能，更以風格獨特的建築設計成為城市地標，吸引非常多國內外的觀眾

1　朱宗慶（2005）。《行政法人對文化機構營運管理之影響 —— 以國立中正文化中心改制行政法人為例》。臺北市：傑優文化事業有限公司。

造訪，帶動藝術人口成長的同時，也增加了周邊產業的附加價值，促進產業活絡。

　　劇場的服務範疇，從觀眾進到劇場的那一剎那就已開始，舞台上的精采演出，雖然是觀眾進入劇場的主要目的，但舞台下的感受，卻對觀眾在觀賞節目過程的整體體驗有重要影響。以觀眾行為的角度來看，購（取）票方式、觀眾進出場動線、安全管理措施、座位引導、節目單提供、化妝間配置、中場休息服務、餐飲與商品販售、散場後觀眾駐留休憩場地氛圍、車輛離場排隊時間、代客招攬計程車的服務等等，種種的服務作業流程都必須貼心且細膩的安排與處理。若從觀眾能不能帶著愉悅的心情聆賞演出、因演出內容而觸發的心靈悸動能否延續與駐留等觀點來思考，而各項服務細節以顧客為核心，那麼就掌握了「優質服務」之鑰。

　　來到劇場的觀眾，通常不會只是單純欣賞表演，當他從家裡或是工作地點來到劇院直至離開，他必須搭乘交通工具，必須停車；中間或許會用餐或在附近的書店逛逛；散場時可能會和朋友坐在咖啡廳聊天、反芻心情；假日時，可能會想和家人到劇院附近散個步等等，這些都是劇院的周邊效益。為能讓觀眾回味聆賞節目過程中的感受，許多國內外的劇場在周邊或鄰近區域，設有咖啡廳、小酒吧或餐廳等，讓觀眾在散場後有地方可以坐著交流、反芻心情。可以想見，觀賞演出後的情緒緩衝與沉澱是何等重要。因此，如何讓民眾造訪劇院時，不再只是趕著來又急著走，而能有許多連結配套的休閒娛樂，更是「服務」範疇的延伸。

　　有些劇場在其營運初期，很多硬體設施及運作思維尚未能以顧客觀點為出發點而設想，對於觀眾的服務照顧未臻完善，因此讓人難以接近，便利性不足。如今，文化是多數民眾精神上的依賴，劇院的設計與服務措施，便須有顧客服務的觀念。對於藝術家，劇場舞台軟硬體應是

精細先進，任其揮灑創意；對於參與者，劇場必須容易親近，讓人感到愉快。

另一方面，一個劇場文化的建立，除了演出節目的性質外，實際上是由前台服務人員對劇場服務形式、藝術參與的思考和執行，以及觀眾對劇場禮儀的配合和依循，兩者互動所形成的。對於不熟悉劇場文化的觀眾來說，必須透過服務人員的合適引導，才能「配合演出」。因此，前台服務人員如何以更具技巧性的方式，引導觀眾依循劇場禮儀、共同維護節目演出及聆賞品質，是成為優質專業劇場不容忽視的環節。

劇場的禮儀，其用意在於透過觀賞行為與習慣的建立，維護節目演出及聆賞的品質。很多節目的性質不太一樣，有些時候看到精采之處，興致一來便能鼓掌叫好；但在聽音樂會時，大部分節目會希望追求演出完整性，樂章與樂章之間，亦包含在整首曲目的起伏跌宕中，所以，必須等到整首曲目結束了才鼓掌。這些劇場禮儀的背後，都有其邏輯和意義，它象徵著演出過程中的社群互動模式，必須透過實際體驗參與才能養成，期能維持演出流暢度與完整氛圍，以及良好的觀賞品質與臨場感受。

又或是，演出期間通常是禁止拍照或錄影的，會依照場館或表演團隊的演出需求來做協調；遇到未獲同意而拍照或錄影的情形，服務人員通常會走進觀眾席加以勸導。劇場內之所以不允許觀眾攝錄影，主要是考量到拍照及錄影行為的光源或聲響，可能對台上的演出者，以及其他的觀眾，造成干擾，另一方面則是對於著作權的尊重，因而透過一些限制做法，希能維持劇場內的整體氛圍及觀賞品質。然而，如今隨著科技產品的精進，是服務人員的勸阻拍照，還是觀眾的拍照行為對演出及觀眾的干擾較大，如何合宜的拿捏分寸，是一個可以探討的問題。

劇場若有心拓展表演藝術觀眾群，不能只有好的節目，還必須提供好的服務。劇院的各項軟硬體規劃建置，皆須從觀眾的角度思考，與周邊產業及環境營造一起進行整體性的規劃，方能打造成為全民共享的文化園區。此外，劇場工作中的許多規範與堅持，無非是想維持劇場內整體的氛圍，提升演出的品質。但相同的，如果希望有更多人們能夠走進劇場，那麼，劇場便須更加用心思考，是否有更具巧思的整體設計，既可更有效率地達成宣導目的，又可避免成為干擾、破壞劇場氛圍的因素，引導觀眾理解並共同維護這些劇場文化，讓欣賞表演藝術能夠成為每一位觀眾難忘的身心靈之旅！

3.4　良善制度能為機構發展帶來契機

劇場的經營有其專業性及特殊性，表演藝術節目的規劃，往往必須提前兩、三年進行，財務規劃必須以長遠來看，同時又須兼顧推廣、行銷等各種運作彈性，尤其，劇場營運講究安全至上及專業設備精密需求之前提下，在執行上常有時程緊迫、必須緊急因應的情形。因此，劇場制度設計的良窳，對於劇場專業經營與發展的影響相當深遠。

以國家兩廳院為案例，1987 年兩廳院正式完工啟用，自許成為國際知名劇場，2001 年再次宣示以成為國際一流劇場、全民共享文化園區為願景，期能為國內表演團隊提供積極、重要的發展支援。當時國家兩廳院為臺灣唯一的國際級表演藝術場館，然而卻因組織定位不明，人才資源管理不易，隸屬公務機關而受層層法令限制，效率受到侷限，難以因應國際瞬息變化，國際知名團體經常抱怨兩廳院之冗長公務作業與決策流程，寧可選擇亞洲其他具消費實力之國家演出。此外，鄰近國家新加坡、香港、馬來西亞、中國大陸近年積極發展文化藝術，同時各國也努力興建或重新大規模整修表演藝術中心。兩廳院若不及早徹底解決

其定位上的問題，朝專業化方向營運，則臺灣在此波文化熱潮中恐將被邊陲化。

2002 年行政院研考會提出「行政法人」制度概念，2004 年兩廳院成為國內第一個行政法人機構，當時，政府懷抱理想，以提高自主性，達成專業經營為核心理念，為行政法人機構許下一個前瞻的未來，並為兩廳院帶來實現夢想的可能。它提供臺灣試煉一種全新公法人組織形態的機會，給藝文機構一個跳脫傳統僵化公務行政體系的契機，並注入了活力與生機。

行政法人是國家與地方自治團體以外，由中央目的事業主管機關，為執行特定公共事務，依法律所設立的「公法人」，並適用《行政程序法》、《訴願法》及《國家賠償法》。行政法人具有人事管理自主的特性，另在會計、財務與採購上適度鬆綁及賦予彈性，使公共事務執行更具效率。另一方面，行政法人執行特定公共事務，除給予適度彈性與自主，同時透過績效評鑑制度，對於執行結果予以課責，檢視符合原訂目標及施政品質，藉以強化經營責任及成本效益；另並課予適當監督，包括國會監督、監督機關監督、審計監督及公眾監督等方式。[2]

行政法人制度的施行，是為確保那些不適合以政府組織運作、亦不適合交由民間組織經營的國家公共任務，透過專業化經營，以及人事、會計、採購制度等方面的鬆綁，提升整體運作效益；並引進企業的活力及精神，強調專業、彈性、創新、效率與執行成效，以強化國際競爭

2　行政院人事行政總處（2017）。行政法人專區／壹、什麼是行政法人？2020 年 10 月 26 日。網址：https://www.dgpa.gov.tw/mp/archive?uid=149&mid=148。

力，是充滿開創性、理想性、前瞻性的制度，為公共事務的發展帶來許多可能性。

國家兩廳院於 2004 年改制行政法人後，透過人事、採購、會計制度及財務等的鬆綁，落實專業經營，為表演團隊提供專業且品質穩定的舞台技術支援，以及售票、行銷推廣、觀眾服務等，讓表演團隊能專心致力於藝術創作，為場館提供原創、品質保證的表演藝術節目，讓觀眾能在場館看到國際一流的國內團隊演出，也讓場館達成了作為臺灣文化藝術櫥窗的使命，共同增進臺灣表演藝術能量；另一方面，由於突破了公務法規及《採購法》的種種限制，各項制度的彈性增加、得以更靈活運作，因而能更具企圖心的規劃中、長程進階發展計畫，且更能與其他相關團隊發展出更多種合作可能性，可增加藝術創作自由空間，亦可發揮創意並走向國際化經營。同時，也成為全國藝術文化機構發展的參考模式，促進國內公立表演藝術中心落實專業治理，逐步提升國內藝文環境、活絡藝文生態，共同致力使藝文消費市場得有機會成長。

其後，國家表演藝術中心於 2014 年成立，成為「一法人多館所」首例，串連北、中、南三個場館，建立起共享機制與平台，統合運用軟硬體設備與資源，促進規模經濟，增進效率。此外，以國表藝中心作為平台，促使三場館彼此支援、共增能量、擴大影響力，將是具競合關係的生命共同體。由於資源的整合與共享，將可開拓、強化國家資源的運用成效，為藝術工作者的專業能力，創造更多揮灑舞台，讓好作品的巡演生命能向外延續；同時，地域的分布，提供了觀眾欣賞優質節目的便利性，增加參與率，有利於形塑正向循環的創作、展演與觀賞環境，促進生態的活絡及健全發展。其次是，隨著中心的成立，將可刺激表演藝術人才的流通與專業發展，好的技術與行政人才不再僅限於同一場館工作，不同地域的特色、陞遷機會，使其職涯發展更為健康、完整。此

外，北、中、南符合國際標準的專業劇場，使各地好作品能透過平台進行巡演、接軌國際，創作人才也因而得以選擇留於在地發展，可帶動各區域的平衡與進階發展。

臺灣的行政法人制度，從 2004 年第一個行政法人誕生，迄今已有許多行政法人接續設立，近年來更有多個地方政府紛設文化藝術類行政法人。透過行政法人組織，可望增加經營效率，更能積極推動表演藝術活動、確保公共任務之推動。然而外界或政府單位卻普遍對行政法人的組織型態及彈性鬆綁不甚清楚，仍然停留在十分有限、各自解讀與想像中，用公務思維與公務單位行政經驗來解釋這個創新制度，並企圖用傳統行政機關的運作方式來套用或理解行政法人，致改制後在業務推動上，仍需不斷跟各機關部門溝通協調，恐影響各藝文機構的中、長程專業發展計畫，以及國際競爭力的維持與增進，不利其公共任務之推動與發展。

若就制度的依據 ——《行政法人法》來看，雖是通則性規範，個別法人得另訂設置條例。然其條文內容綿密，難以全面關照不同屬性機構特質，尤其對專業治理的精神，未能有效呼應。再以實務面為例，該法及立法說明，明確表彰行政法人除國際協約、政府補助一定比例以上之個案外，其餘排除《政府採購法》之適用，得依自訂採購規章辦理，然政府部門卻迄今未建立共識，實不認同並提質疑，致使行政法人需時時捍衛說明。可見，現行制度應有追求更好的空間。

此外，行政法人的制度設計，不應是以一種機制來涵括各種不同屬性機關的需求，若再加上政府機關未能確實掌握行政法人制度的核心精神，將使整個推動過程困難重重。其實，推動行政法人較理想的狀態，是由確實有此需求的機構，在審慎評估考量之後，充分表現其於業務拓

展上的企圖心與努力方向，主動爭取。而被指定準備改制為行政法人的
單位，也應清楚瞭解自己為什麼改制，需要具備什麼條件，專業需求為
何，自身競爭力為何，未來願景為何，並具體提出，以便在整個改制過
程能夠成功，真正落實專業經營，達成行政法人之推動目標。

　　環顧四下，世界各國政府對發展表演藝術的重視、對於劇場建設
軟硬體的資金挹注和政策協助，以及民間社會的熱情投入和雄心壯志，
在在都是臺灣所須面對的高度挑戰。論及亞洲地區的表演藝術發展，以
臺、港、日、韓、新等較具競爭實力。然而面對全球競爭，尤其中國大
陸各地新興劇場急速崛起，國際一流節目到亞洲巡演時的優先考量順
位可能會因而有所變動，恐怕將影響臺灣在國際上表演藝術領域的代表
性。臺灣必須持續強化自身的表演藝術品牌，方能維持國際競爭優勢。

博物館領導與危機管理

— 廖新田 —

本章學習目標

　　博物館是現代社會中重要的文化機構，除了展示、保存、研究、教育、文創五大基本功能之外，觀光事業與文化認同建構也相當倚重博物館系統來促成 —— 文化旅遊可帶來可觀的經濟效益，而博物館塑造出專屬於國家的文化藝術則成為「想像共同體」（imagined community）的載體或觸媒。世界知名的管理學專家大前研一、文化學者安德申（Benedict Anderson）均曾提及博物館在社會發展中所扮演的關鍵角色。如同各種機構的運作，有特色、品牌的博物館有賴具遠見的領導階層及有效的管理策略。當我們談到文化行政或藝術行政時，大都涉及行政的內容，亦即，物件、對象、計畫、目標、效能等等，其實也指向該領域的領導與管理層面。領導階層職司目標、決策、統籌、指揮調度與監督，管理階層負責規劃、執行、綜整，兩者緊密搭配，方能達成組織效能。博物館領導與管理有其特殊性，非一般管理或行政觀念所能窮盡，雖然可以作為參照。進一步地，文化與藝術的運作相較於經濟或政治來說更為隱微難測，牽涉到意義、符號、象徵、品味等抽象層次，所以在領導與管理上更需獨特的理解與細膩的操作來達成。以實務結合理論觀點，讀者將從這一章獲得幾點：

☑ 略探博物館組織與相關法規。

☑ 認識博物館管理機制與文化行政的基本運作。

☑ 理解博物館領導、危機處理與領導風格,及相關理論基礎。

關鍵字

博物館領導、博物館管理、博物館法規、文化行政、危機管理

1 博物館的組織與運作

博物館設立的必要性在 2019 年通過的《文化基本法》第 10 條有了法源依據：

國家為尊重、保存、維護文化多樣性，應健全博物館事業之營運、發展，提升博物館專業性及公共性，並應藉由多元形式或科技媒體，增進人民之文化近用，以落實文化保存、智慧及知識傳承。

不論公私立博物館，均有經過法定程序通過的組織法規作為機構組成的基礎及使命、目標。臺灣大小公私立博物館之上綱法律為《博物館法》（2015 年公布），第 1 條開宗明義：[1]

為促進博物館事業發展，健全博物館功能，提高其專業性、公共性、多元性、教育功能與國際競爭力，以提升民眾人文歷史、自然科學、藝術文化等涵養，並表徵國家文化內涵。

比較上面兩個位階相當高的法規，專業、公共、多元、知識生產是交集的概念，並且其權責單位是國家。《博物館法》第 3 條則界定宗旨與使命：

1 關於私立博物館設立，2018 年通過《私立博物館設立及獎勵辦法》。第 2 條：「私立博物館申請設立認定基準如下：一、功能應符合下列要件之一：（一）具有符合設立宗旨之收藏，並能持續管理及運用。（二）對於設立宗旨涉及之歷史、文化、藝術、科學、科技與環境等相關證物或資料，有持續性之調查、整理與建檔計畫，並將其運用於展示及教育。二、營運應符合下列要件：（一）有明確設置者及管理者。（二）有一名以上專職並具相關專業之館員負責蒐藏、研究、展示、教育及公共服務等工作。（三）應開放公眾使用參觀，開放時間每年應不少於二百日曆天。」

本法所稱博物館，指從事蒐藏、保存、修復、維護、研究人類活動、自然環境之物質及非物質證物，以展示、教育推廣或其他方式定常性開放供民眾利用之非營利常設機構。

第 4 條敘明機構發展目標：

博物館依據設立宗旨及發展目標，辦理蒐藏、保存、修復、維護、研究、展示、人才培育、教育推廣、公共服務及行銷管理等業務。博物館應秉持公共性，提供民眾多元之服務內容及資源。

第 5 條論及業務範圍：

博物館依據設立宗旨及發展目標，辦理蒐藏、保存、修復、維護、研究、展示、人才培育、教育推廣、公共服務及行銷管理等業務。

以上為第一章「總則」。第 9 條到第 12 條為「功能及營運」。第 9 條規範典藏：

博物館應本專業倫理，確認文物、標本、藝術品等蒐藏品之權源及取得方式之合法性。博物館應就典藏方針、典藏品入藏、保存、修復、維護、盤點、出借、註銷、處理及庫房管理等事項，訂定典藏管理計畫。

第 10 條規範研究：

博物館應提升教育及學術功能，增進與民眾之溝通，以達文化傳承、藝術推廣及終身學習之目的。為達成前項目的，其方式如下：一、進行與其設立宗旨或館藏主題相關之研究。二、將研究成果轉化為展示內容或進行典藏。三、辦理教育推廣活動或出版相關出版品。

第 11 條為館際協同合作：

　　博物館……促進國內外館際合作交流、資源共享及整合，得成立博物館合作組織，建立資訊網路系統，或以虛擬博物館方式加強偏遠地區之博物館教育，主管機關及目的事業主管機關，並得提供必要協助。

　　第三章 13 條至 18 條為「輔助、認證及評鑑」。各類博物館均須遵照此《博物館法》訂定相關法規。以國立歷史博物館為例，相關的「規程」[2] 就有：

一、《國立歷史博物館組織條例》（1962 年公布，2015 年廢止）。

二、《國立歷史博物館組織法》（2011 年公布）。

　　國立故宮博物院亦有《組織法》（1986 年公布，2008 年修正），[3]《國立臺灣美術館組織法》於 2011 年公布。[4] 國立歷史博物館的新舊法均明訂了該館的組織與運作，我們一方面可以比較其變革，另一方面也可以藉此瞭解半世紀以來的變遷所做的調整。

2　規程的定義：「關於規定機關組織、處務者屬之，亦即各機關之組織、編制或處理事務的程序。」另外，法規命令的定義：「係指行政機關基於法律授權，對多數不特定人民就一般事項所作抽象之對外發生法律效果之規定。」行政規則的定義：「係指上級機關對下級機關，或長官對屬官，依其權限或職責為規範機關內部秩序級運作，所為非直接對外發生法規範效力之一般、抽象規定。」兩者之適用範圍、程序及效力有所不同。

3　《國立故宮博物院組織法》第 1 條：「為整理、保管、展出原國立北平故宮博物院及國立中央博物院籌備處所藏之歷代古文物及藝術品，並加強對中國古代文物藝術品之徵

表 7.1　國立歷史博物館新舊組織法比較表

法規分項	舊法	新法
使命	國立歷史博物館（以下簡稱本館），依《社會教育法》第 15 條規定設立，隸屬教育部；掌理歷史文物及美術之採集、保管、考訂、展覽、推廣教育及有關業務之研究發展等事宜。（第 1 條）	文化部為辦理歷史文物及美術品之蒐集、考訂、典藏、展覽、教育推廣及研究發展業務。（第 1 條）
分工	本館設左列各組，分別掌理有關事項： 一、**研究組**：關於歷史文物美術品之蒐集、研究、考訂及出版事項。 二、**展覽組**：關於歷史文物美術品之陳列、規劃及展覽維護等事項。	本館掌理下列事項： 一、歷史文物與美術品之蒐集、考訂、學術研究及出版。 二、歷史文物與美術品之展示規劃及實施。 三、歷史文物與美術品之典藏、建檔、維護及修護。

、古文物與藝術品之蒐購、徵集、寄存、受贈、衍生利用及創意加值。四、古文物與藝術品之展覽設計、觀眾服務、學術交流、教育推廣、數位學習及國際合作。五、其他有關古文物與藝術品事項。」

4　第1條：「文化部為辦理美術作品之研究發展、展覽、典藏管理、教育推廣、美術圖書資料之蒐集整理及推展生活美學等業務，特設國立臺灣美術館（以下簡稱本館）」第 2 條：「本館掌理下列事項：一、美術史、美術理論與美術技法之研究及發展。二、美術作品展覽、國際美術作品交流及展示服務管理。三、美術作品之徵集蒐藏、考據鑑定、分類登記、整理、保存及修護。四、美術教育之推廣與規劃、美育推廣專輯及書刊之編印。五、美術圖書資料之蒐集、整理、保存、利用及服務等相關業務。六、結合美術資源並推展生活美學。七、所屬生活美學機構之督導、協調及推動。八、其他有關美術業務推動事項。」

（續上表）

法規\分項	舊法	新法
分工	三、**典藏組**：關於歷史文物美術品之保管、建卡、點驗、修護及典藏事項。 四、**推廣教育組**：關於歷史文物美術品之教育推廣及國內外交換巡迴展出等事項。(第2條)	四、歷史文物與美術品之教育推廣、國內外交流之規劃及實施。 五、歷史文物與美術品之文化創意加值[5]運用、推廣行銷及企劃合作。 六、其他有關歷史文物及美術品事項。(第2條)
領導	本館置館長一人，職務列簡任第十二職等至第十三職等或比照專科以上學校校長之資格聘任，綜理館務並指揮監督所屬職員。副館長一人，職務列簡任第十一職等，必要時得由研究員兼任，襄助館長處理館務。本館置組主任四人……(第4條至5條)	本館置館長一人，職務列簡任第十二職等至第十三職等，必要時得比照專科以上學校校長或教授之資格聘任；副館長一人，職務列簡任第十一職等，必要時得比照副教授之資格聘任。本館置主任祕書，職務列簡任第十職等。(第3條至4條)
成員	本館置研究員二人、副研究員二人、編譯四人、助理研究員六人、助理編輯六人、導覽員二十人至二十四人，均依《教育人員任用條例》規定聘任。(第6條)	本館各職稱之官等職等及員額，另以編制表定之。(第6條) 2015年修正發布：組長二至三人，研究員或副研究員六人，助理研究員或研究助理三十六人。其餘為主任、專員、組員、助理員、書記……等

5 加值（value added）原指經濟學上成本與獲益的關係。文創借用這個概念，將文化轉換成商業模式，創意加值就成為轉換的核心概念。文化消費也因為文化加值而更具正當性，並且成為新型態的產業與消費型態，如博物館行銷也運用此機制提升運能。文化加值與文創產業的正面功能一反過往文化工業一詞對文化商品化的全面批判。

從上述的比較可解讀幾點訊息：

一、博物館的主要業務為：文物藝術收集典藏、展覽規劃、教育推廣、研究發展。近年來，因應時代的需求，文創（文化創意，或文化創意產業）成為博物館的新興業務，且有主流化趨勢。文創運用博物館的典藏進行各項圖像授權、商品開發等等「文化加值」作為，讓「文化消費」（cultural consumption）[6] 得以具體落實。因此，該館新法第 2 條乃有：「**文化創意加值運用、推廣行銷及企劃合作。**」

二、基於專業需要，公立博物館除了公務人員進用外，也納入專業人員，依《教育人員任用條例》公開招聘。另外也有臨時編組及各種專業委員會以因應特殊業務需求。

三、也因為博物館的功能擴大，人員與組織也跟著擴編，在領導與管理上益形重要，以達到博物館的運作效能。

　　依據該館組織法所構成的組織架構可如下呈現。任何博物館或美術館均有類似下面的結構，差別在於簡單或複雜，或因館務需要而編設：

6 「文化消費」（cultural consumption）特指文化產品的購買、使用、欣賞或閱讀行為，特別是藝術、文學、音樂、表演等，因為指涉相關文化意涵，所以有更深刻的層次可茲探討，如象徵、價值、品味、美學、階級、教養……文化消費和教育可積累成「文化資本」（cultural capital），有助於個人在社會中的垂直流動與論述權力的掌握，此為法國哲學家布迪厄（Pierre Bourdieu）的重要概念之一。

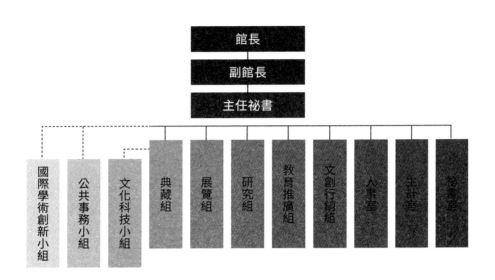

圖 7.1 國立歷史博物館組織架構圖

資料來源：國立歷史博物館官網。網址：https://www.nmh.gov.tw/content_152.html。

　　從上圖可知，博物館組織有上下層級，形成垂直的指揮系統。結構中有上級單位，負責監督、指揮與協調。目前史博館的上級單位是文化部文化資源司，未來若成立博物館司，將可能移轉管轄。值得一提的是，各業務單位雖有專門職掌，橫向協作是提高博物館營運效能的重要原則。例如，一檔展覽活動將會動員各單位，展覽組向典藏組提借藏品，文創開發相關商品，教推設計相關藝術教育活動，甚至研究單位配合舉辦研討會，文化科技蒐集各單位需求執行資訊服務，公共事務（或公共關係）小組將各項活動發布給媒體。另外，研究與展覽並非研究組與展覽組所專屬，博物館各單位均有與業務相關的研究與展覽規劃，如典藏組仍須負責典藏展、藏品研究與出版工作，專注於典藏主題。任何有規模的博物館莫不將「研究先行」視為重要原則，這就是為何博物館往往被視為研究單位的原因，專業人員有時也比照大學教師位階，因為知識生產是博物館的核心使命之一。

　　除了研究，博物館強調創意、創新。與時代趨勢同步，甚至帶動風潮是博物館的應有態度，特別是藉由「文化科技」達到更多元便利的服務。博物館要有說故事的能力，因此諸項業務仰賴各種詮釋與論述與民眾溝通。

　　由於博物館發展日趨複雜，「關鍵績效指標」（key performance indicator, KPI）的設定有助於衡量一個博物館管理上在各項活動上是否成功，當然量化是主要的表示方式，但也不能忽略質化的考察。各種機構有其特殊的績效指標，不能一概而論。對於各種計畫或方案，也可設定「標準作業流程」（standard operating procedures, SOP）確保效率與品質優化。例如典藏品的入庫保存作業、展覽流程等等，甚至有專業手冊出版讓從業人員參考。若能將專案管理（project management）[7]、目標管理（management by objectives, MBO）[8] 的觀念與技巧導入博物館管理之中，可將營運效能大大提升。

　　博物館管理所觸及的層面很廣，館員、文物、預算、硬體等屬於內部層面，觀眾、協作單位、媒體、監督為外部層面，亦有以「利害關係人」（stakeholders）[9] 稱之者。我國《博物館法施行細則》（2017 年

7　專案管理（project management）是領導團隊於特定條件內（範圍、時間、品質、預算）成功達成目標的過程。

8　目標管理（management by objectives, MBO）是管理大師杜拉克（Peter Drucker）於 1954 年所提出，強調組織內特殊目標設定的過程，並將此目標傳達予成員理解以形成責任感，逐階達成，營造團隊的成就感。

9　「利害關係人」一詞由史丹佛研究機構（Stanford Research Institute）於 1963 年提出，指組織機構內支持運作的必要團體。1980 年代管理學教授佛里曼（R. Edward Freeman）將它發揚光大，但也受到兩極化的批評，將利害關係人與股東（shareholders）過度切割。

公布）第3條所訂定之十三項業務統計資料已清楚描繪出博物館業務管理的具體基本範疇：館基本資料、典藏數、研究成果、展覽業務、教育推廣及出版、公共服務、經費收支及運用情形、會員組織及志工運作、館際交流合作、實習制度及專業人才培育、衍生利用授權、數位化及公開及其他。這十三項均可依據各館的定位與特色加以開發與延伸。例如，看起來很普通的「館基本資料」可以發展為：館史、建築、資深館員口述歷史、檔案文獻、專業內容分析、定位等等，每一項都可規劃為有意義的管理項目，甚至有加值之可能。這些方方面面的管理與營運成果都將呈現在博物館年度報表上（如年報等）。

2 博物館領導與管理

任何大小團體或組織，都需要領導（者）。從另一方面來說，有領導才能稱之為團體或組織，否則只是一盤散沙或烏合之眾而已。領導是讓那四散的沙子成形的黏著劑，讓群體持著共同價值一致地朝相同的方向、目標前進。領導可被界定為：一種群體影響的過程，領頭者挺身召喚與指揮成員一起完成共同使命或任務。

領導的權力如何產生？一般分為三種：傳統權威（如世襲）、魅力權威（如聖人賢者），而現代權威來自法律權限之賦予，是現今社會領導的普遍型態。在德國社會學家韋伯（Max Weber）的研究中，現代的官僚體制（或稱科層體制，bureaucracy）就是所謂的「理想型權威」，它具備理性化管理的行政特質，如分工、層級、法制、客觀、量才、進用。一個普通人可以因為官僚賦權而搖身一變成為位高權重的領導者，如民選總統。但和傳統權威、魅力權威截然不同的是，理性法定

權威會有監督機制，若犯重大錯誤也將被監察單位或民意檢視，嚴重者甚至被解除其職位，這是民主中的制衡常態。

一個團體的領頭羊就是領導者，決定了該群體的去路。組織或團體要能有如螞蟻或蜜蜂般有序有機地運作著，領導者要能將理念、價值與成員分享，成為共同的信念，如同群體中的化學密碼，讓大家合作無間，所謂眾志成城、萬眾一心。當然，這只是一種比喻，對人類社會而言，溝通就是人類的費洛蒙（pheromone），主要還是透過語言來傳達。一個團隊必須能協同合作、有共識目標、能實踐責任。團隊由不同的個體組成，身為領導者則需要對成員予以尊重、欣賞、包容、接納、肯定，才可能在差異中集體地發揮加乘效果。常說「身教不如言教」，領導者的身先士卒比口頭指示來得有影響力。各層級領導者雖被賦予一定權限，但領導的知能也不能忽略，一般而言，領導者應具備溝通力、創新力、執行力、論述力、感召力。

領導在公私立單位間有別，也在傳統型與現代型組織不同，前者較威權封閉、後者較民主開放。例如臺灣現行的《公務人員服務法》第2、3條明訂上司與下屬的關係，就屬於保守的型態，不鼓勵對話而期待聽命行事：

長官就其監督範圍以內所發命令，屬官有服從之義務。但屬官對於長官所發命令，如有意見，得隨時陳述。

公務員對於兩級長官同時所發命令，以上級長官之命令為準；主管長官與兼管長官同時所發命令，以主管長官之命令為準。

現代組織大多已摒棄這種由上而下單一而僵化的互動，因為組織創新需要依賴成員自在而沒有威權的牽制。博物館行政法人組織的設

立，[10] 就是為了能夠讓博物館更靈活遠離「衙門」運作，其理念是依據「臂距原則」（arm's length principle）[11] 而來。政府提供預算交由博物館董事會來監督與諮詢，並邀選專業人士擔任領導者，政府則不直接干預事務。「文化中介組織」（intermediary cultural organizations）也是該原則下的產物，橋接政府與藝文機構，提供專業協助與服務。

博物館乃文化機構，領導者是館長，轄下各階層由組長帶隊，成員執行各項業務，從上到下都可被定義為專業型的編組。然而，有兩點值得注意，臺灣公立博物館館長的任命有兩條路線：由公務體系派命、延聘具大學教授資格或曾任大學校長者（專業任用）。顯然這兩者的專業差異不同 —— 前者是所謂的「行政官僚」，後者則是「技術官僚」，兩者各有所長與所短。館內一級主管的派任也是如此。行政官僚為國家公務人員，經一定訓練與歷練，嫻熟行政法規與程序；技術官僚由專業領域者轉任，因此有更深厚的知能。如今這兩種身分集於一身者亦大有人在，界限已逐漸模糊。

10 參閱《行政法人法》（2011 年公布）。第 1 條：「為規範行政法人之設立、組織、運作、監督及解散等共通事項，確保公共事務之遂行，並使其運作更具效率及彈性，以促進公共利益，特制定本法。」第 2 條：「……前項特定公共事務須符合下列規定：一、具有專業需求或須強化成本效益及經營效能者。二、不適合由政府機關推動，亦不宜交由民間辦理者。三、所涉公權力行使程度較低者。行政法人應制定個別組織法律設立之；其目的及業務性質相近，可歸為同一類型者，得制定該類型之通用性法律設立之。」

11 「臂距原則」（arm's length principle, ALP）指單位間的親密關係，通常用於合約法律中來規範共同的利益，目前這個觀念也應用於提供補助的政府單位與受補助的非營利藝文組織間的親疏關係。為了避免政府過度介入，「保持距離以策安全」。政府儘管提供經費，專業的事就交給後者的董事會及團隊來做，各司其職，相得益彰。英國藝術委員會、國家文化藝術基金會、南美館與高美館就是與政府保持這樣的距離，但實際情況不一而足，甚至衍生另外的問題。

　　領導階層的權責層級越大，資源運用的範圍就越大，行政與管理能力因此益發重要，在博物館領域謂之「藝術管理」、「博物館管理」、「文化行政」、「文化管理」，晚近則有「文化治理」一詞統攝之。治理（governmentality）的概念源自法國思想家傅柯（Michel Foucault），都和理性管控技術有關，是統治主體的有組織實踐或作為，如心理與身體的規訓（discipline）。它是一種治理的藝術、策略與手法，透過精算過的操作進行馴化。行政與管理因為治理概念的引入在意義上更為深刻幽微，從表面到內裡的貫串連通才是管理的真義。特別是博物館業務涉及文化，更為細緻難測，將三者（行政、管理、治理）合併考察才能透澈一部「文化機器」運行的深刻意義。事實上，如何統治大眾早為學者所關注，特別是無形的思想統治。法國哲學家阿圖舍（Louis Pierre Althusser）以左派思想家馬克斯（Karl Heinrich Marx）理論為發想基礎，於 1970 年提出「意識形態國家機器」（ideological state apparatus, ISA）的概念，描述資本主義中宰制階級發展出一套套意識形態（ideology），透過各種系統如教育、文化、道德、經濟、醫學等設計正當化其統治大眾的基礎，達到徹底、持續規訓人群的身心狀態，可以說是一種軟性的統治（即服從），且比外在強制更有效力。順著這一文化控導思路，法國文化學者布迪厄（Pierre Bourdieu）提出的個體之「慣習」（habitus）、「品味」（taste）都是一種潛在的接受，透過教養與教育，默認某種文化生活與價值，也算是微型的文化治理，雖然這裡更看不到明確的統治者是誰。

　　藝術作品有風格，因為個別創作者的價值觀念、慣性技巧施之於作品所產生的一致性且具有辨識度的形式或手法，甚至，風格也用來描述畫派或時代環境。一般組織領導也有「領導風格」（leadership style），指單位領袖之帶領方法、執行任務與促動所屬的模式，可探知領導者的想法、態度、觀念、價值等等，最終成為組織運作樣貌與效能

展現。一般而言，從嚴峻到鬆散，領導風格有六種類型：獨裁型、家長型、獎懲型、激勵型、民主型、放任型。現實中的領導者都有混合的情形，端看其傾向。由於博物館專業面廣泛，為取得充分溝通與參與，並進行創新合作，激勵型與民主型的領導人較為理想。

博物館領域中，館長的領導風格決定了博物館的走向與發展，這個命題逐漸為博物館學研究領域所重視。博物館的發展歷史之所以和館長有直接關係，顯而易見是因為領導者必須提出願景與政策來發展機構，並匯歸為該館的業務內容。以國立歷史博物館為例，十四任館長形塑了四個階段的發展歷程：

一、**中華文化基地、世界藝術窗口**（1955-1985）：側重中華文化發展與推廣，參加國際藝術展覽。舉辦中原文物展、中華歷史文物國際巡迴展、巴西聖保羅國際藝術展。

二、**啟動本土化、兩岸文化交流**（1986-1994）：隨著解嚴展開本土化發展，開始側重地方文物系列展，如臺中縣編織工藝館收藏特展、苗栗木雕博物館收藏特展、臺灣古農器具文物展。開放兩岸探親，率先舉辦兩岸文化交流展，如大陸探親攝影展、林風眠九十回顧展等。

三、**國際接軌、文創發展**（1995-2009）：順應全球化潮流，舉辦法國奧塞美術館特展、米勒田園之美大展；關注本土文化舉辦臺灣偶戲之美、臺灣馬祖文化、臺灣早期咖啡文化；新增教育推廣組、公共事務小組、推出行動博物館、提出大南海計畫構想。

四、**閉館整建、重建臺灣藝術史政策**（2010-2020）：配合國家文化創意產業推行政策，新增文創行銷組，落實公益文創。「國立歷史博物館升級發展計畫」，包含本館整建、文物整飭、庫房興建、文創教育基地再利用。

　　館長的性格與價值觀決定了博物館的走向，例如強調國際化的博物館館長該館就會有活躍的國際交流，重視當代藝術的美術館館長就會發展現代美術，專注於研究的館長就會發起更多的計畫和出版。以下可作為博物館館長領導能力養成的參考原則（參酌第二節）：

一、**梳理歷史**：盤點資源、品牌定位是擔任館長的祕密武器。（知識力）

二、**依法行政**：充分瞭解法規、權力與權限。（基本功）

三、**掌握組織**：助力、阻力、察言觀色、知人善任。（行政力）

四、**勇於行動**：知行合一，做「應該做而且難做的事」，敢於承擔。（實踐力）

五、**創新布局**：與時俱進，具新思維與趨勢判斷力。（創新力）

六、**用人唯才**：善用溝通、合作、創新、專業能力者，人員培力。（洞察力）

七、**當機立斷**：面對危機或抉擇，趨吉避凶，立即研判，捷足先登。（決斷力）

八、**恩威並施**：激發潛能，是溝通非命令、是夥伴非主僕。（感動力）

九、**內外並重**：積極經營脈絡，暢通媒體溝通。（社交力）

十、**觀念發展**：議題研擬，強化思辨，建立價值體系。（論述力）

十一、**理念傳達**：開發說帖，對外傳播價值。（溝通力）

十二、**標竿學習**：選擇典範，研究先行，自我學習。（研究力）

3 博物館領導中的風險與危機管理

博物館在現代社會中扮演了吃重的角色，舉凡旅遊經濟、文化保存、知識生產、美感教育、文化認同、文化創意等等，無不倚賴此文化機構來承擔，這在《博物館法》第 1 條已載明（參閱第一節「博物館的組織與運作」）。然而，博物館營運中處處存在風險與危機，對博物館領導者而言是一項重大挑戰，但很少被觀照。在博物館領導議題中，除了正面表列其具備要項、指標之外（參閱第二節「博物館領導與管理」），負面的、對博物館營運有衝擊的因素更是博物館領導者與領導階層應該要注意的面向；換言之，博物館的風險、危機意識以及因應處理的態度與素養是領導者所應具備的。

常言道，「人無遠慮，必有近憂」，反過來也有道理：「人無近憂，必有遠慮」。「遠慮」就是風險（risk），「近憂」就是危機（crisis）。這句話暗示著「做最壞的打算，做最好的準備」，也說明「兵來將擋，水來土掩」的急就章態度宜盡量避免。跟據英國社會學家紀登斯（Anthony Giddens）的觀察，風險是現代社會的產物。另一位德國學者貝克（Ulrich Beck）更提出「風險社會」（risk society）的概念，專注現代社會中不可控、不確定因素的影響。諷刺的是，人類推動現代化本來意在追求可測可控、更安全的發展環境，到頭來卻有引火自焚的結局，如氣候變遷、工業污染、跨國傳染病、全球移動（如難民）等等，有些諷刺。雖然遙遠，不會有立即的衝擊，博物館管理仍應將風險列入長期的考量，保持「生於憂患死於安樂」的警覺是一種「超前部屬」的積極態度，應正面迎戰、直球對決。博物館體系中層級越高者，越是要有這種視野，將它內化為領導思維及政策之中。總而言之，風險將導致趨勢的轉向，因此必須審慎因應。2011 年日本東北地震所

導致的海嘯引起了福島核災後，世界博物館界開始關注博物館災害的風險管理。2015 年伊斯蘭國聖戰士炸毀建於西元 17 年的巴爾夏明神廟（Baalshamin），這座列入聯合國世界遺產毀於一旦，震驚了全世界，讓博物館界嚴肅思考國際救援的可能性。2018 年巴西國家博物館、2019 年巴黎聖母院及沖繩首里城均遭祝融之災損失慘重，為人類文化浩劫，防火意識成為全球博物館的大課題。2020 年 COVID-19（嚴重特殊傳染性肺炎）疫情肆虐全球，影響藝文工作者生計甚鉅，臺灣文化行政部門採取緊急措施如「藝 fun 券」、紓困計畫、後疫情時代線上策展等等措施，多少延緩整體藝文生態的衝擊，也為未來博物館面臨這類風險有了經驗值的累積，為未來部署預做準備。

如果「風險」是長遠的、甚至是一種抽象的長期影響概念，無須反應過度，那麼「危機」則是短期、可預見的衝擊，會直接阻礙組織現行運作，必須馬上採取因應作為，否則將導致無法收拾的後果。「危機管理」（crisis management）意指：對組織的威脅、突發事件的緊急因應決策與作為。換言之，危機若不能立即排除，組織運行也將受到阻礙甚至導致失敗。一般危機類型有：自然災害、科技、內外衝突、惡意、組織不端行為、職場暴力、歧視與霸凌、謠言、蓄意破壞等。就急迫性而言，危機可分為「立即危機」及「悶燒危機」（smoldering crises）兩種。面對立即危機時最好預先備有 SOP 並進行演練，以便熟練處置方式，所謂「有備無患」；悶燒危機不易察覺，領導者應有情資收集作為、敏銳判斷並採取預先防範計畫，所謂「洞燭機先」。另外，完整的危機管理可分三階段：事前評估預防、當下因應處置、事後檢討改善。不論立即或醞釀中的危機，最好能建立一定的處理模式，並滾動調整之，如 2009 年「行政院研究發展考核委員會」公布之《風險管理及危機處理作業手冊》、2010 年聯合國國際博物館學會轄下的國際博物館安全委員會公布《緊急程序手冊》。總之，危機發生雖然不能重來但卻可

以從教訓中學習如何處理下次危機，甚或避免重蹈覆轍的可能。

近幾年來臺灣的博物館發生過諸多案例可作為領導者危機管理的借鏡 ——

案例一：某博物館發生漏水事件，乃館內人員「爆料」，引發社會譁然，博物館文物保存有問題。

案例二：樟腦展覽題目中「芬芳」字眼影射原住民在日本殖民的歷史創傷，引起抗議。另外，說明牌以「現代鐵道之父」描述日本人引發媚日的指控。

案例三：美術館辦名人婚宴與汽車展，被批判有破壞古蹟之嫌及濫用空間之嫌。

案例四：地方藝術社群批評美術館安排展覽獨厚外國忽視地方需求。

案例五：雙年展評選過程有瑕疵挨批黑箱。

案例六：館長被媒體揭發進用親信、家人介入館務，引發反彈。

案例七：赴國外展覽被譏矮化國格。

案例八：被批評讓特權參觀庫房。

案例九：文物移藏被質疑管理不當，監察院介入調查。

案例十：將臨摹本當真跡，將複製品視為原本，導致專業被質疑。

上面的狀況不一而足，面向也所有不同，有工程、人事、策展、決策、制度、國際交流、地方關係、審查、領導、典藏、知識管理、公共關係與媒宣等等。所有的危機一旦發生，此時領導者第一要務為掌握確實情況，與危機處理團隊分析與判斷事件屬性與意圖，擬定邏輯一致

的說帖，迅速面對外界，親身向媒體坦承任何質疑，且資訊務必公開透明，並公布具體而有步驟的改善方案。若是誤會或假訊息，則必須提供正確資訊對應之，解除外界疑慮。博物館危機常常是不定時發生，往往讓人措手不及，導致事件惡化。因此，將危機意識內化為博物館領導的必要範圍，將更有機會能防範於未然，洞燭機先。一旦能標定危機的位置，就不會讓領導者慌亂，甚至會有如諸葛亮設空城計的篤定與泰然。以下是博物館危機處理的流程：

危機意識→危機常態化（或學習與危機共處）→危機發生→危機分析與判斷→危機因應→納入危機處理系統→面對下一次危機

積極的危機處理若能成功，將是組織再次成長的機會，不必視為畏途，因為「危機就是轉機」：危機→轉機→契機→生機→成績。

如果說優質的博物館管理展現博物館領導者的專業能力，那麼危機管理就是博物館領導者之領導力與領導視野的試金石。患難中見真「才」，風雨中生「領袖」信心，也將獲得屬下的尊重，更強化組織領導力。

4 博物館領導和文化行政

博物館領導和文化行政看起來好像不相干的兩個概念，其實是相依相成的。「文化政策」是政府文化事務運作的高階指導原則，呈現在《文化基本法》和定期的《文化政策白皮書》之中，負責國家文化的總藍圖，影響深遠；「文化行政」包含國家政策的落實規劃，確定方向範圍；「博物館領導」強調藝文單位的指揮調度；「博物館管理」則描述具體專業區塊及計畫執行。這四個專有名詞由大而小、由遠而近，緊密地

環環相扣，相互呼應，形成文化行政管理網絡，有序而有層次地實施進行。

文化的定義多元，從最廣的「生活的總體」[12] 到狹義的藝術表現都包含在裡面。文化或藝術原本依循人類生活發展自然而然地展開，但隨著社會分工與現代化競爭（所謂「文明」進化），相對弱勢的文化恐因此滅絕，政府基於人權以及晚近提出來的「文化公民權」（cultural citizenship），特別面對強勢文化及資本主義所造成的少數文化被邊緣化甚至消失的危險，因而採取主動調控方式予以保存與維護，剛通過不久的《國家語言發展法》（2020 年）就是一例，第 7 條：「**對於面臨傳承危機之國家語言，政府應優先推動其傳承、復振及發展等特別保障措施。**」更有甚之，法國於 1993 年 GATT 談判中提出「文化例外」（cultural exception）的概念以保護該國電影不會受到美國電影工業的衝擊。將文化發展「機構化」（institutionalization）是現代政府文化行政運作的一種手法，說明對文化發展的態度由放任轉向導控，並服膺《憲法》中制定國家對文化的應有責任與作為。一般來說，文化分常民文化與精緻文化，暗示了高低的差距，是階級與權力差異的分類，民主社會大都已摒棄這種成見或刻板印象。在臺灣，「文化行政」一詞早已普遍被使用，甚至政府進用的高普考試也是如此；但是，由於文化行政一詞包山包海，英文用語還是以 arts administration（藝術行政）來表示特定的藝文範圍。這樣的話，「文化行政」和「藝術行政」是相通的，或者可以視為互補的概念 —— 以文化行政的思維處理藝術

12 文化人類學奠基者、英國人類學家泰勒（Edward Burnett Tylor）定義：「文化或文明，從廣義的人類學角度來看是複雜的總體，社會中成員從中習得的知識、信仰、藝術、道德、法律、習俗及其他的能力與習慣。」

事務，或將藝術行政視為文化有計畫發展的一環。當然，事涉博物館業務者也可稱為「博物館行政」（museum administration）。

政府機器運作下文化行政的範圍在哪裡？從文化部組織架構中各業務司及局、院、中心可一窺文化行政的全貌：文化資源、文創發展、影視及流行音樂發展、人文及出版、藝術發展、文化交流、綜合規劃、文化資產、文化內容……[13]。以文創發展為例，分六項策略：

一、深耕文化內容，以文化內涵提升文化經濟。

二、以市場庇護概念支持新銳新創。

三、結合科技創新，豐富文化產業內涵與應用。

四、打造國家隊，行銷臺灣文化品牌。

五、精進多元資金應用。

六、成立文化經濟專業中介組織。

上述策略均有更細部的闡述，以作為行政規劃與執行之依據或參考，如第 1 點「深耕文化內容，以文化內涵提升文化經濟」：

重於盤點在地文化素材、建構文化資料庫以及扶持藝文創作。希望透過盤點在地文化素材，從中找出文化價值高且發展程度高的文化元素，優先加值應用，藉以強化在地文化認同與產品發展潛力，以創造產業附加價值；建構文化歷史資料、地方學及數位典藏等內容的授權及加值應用制度，讓藝文工作者能將內容結合科技延伸應用，轉化在應用商

13 參考「文化部組織職掌」。網址：https://www.moc.gov.tw/content_247.html。

品開發或產品設計的素材；並針對各項文創次產業分別提出創作扶持策略，善用新科技，產製具差別性及文化性之優質內容。

　　另，文化資源所轄業務有四：文化資產、文化設施、社區營造三期及村落文化發展計畫、博物館及地方文化館，相關第四項業務內容「博物館」：博物館法規、政策之研擬與推動，博物館之輔導、獎勵（助）、評鑑及認證等之研擬及推動，博物館人才培育及獎助之研擬與推動，博物館交流與合作事項，其他協助博物館事業推展之事項。「地方博物館」：確保文化平權與民眾參與、促進地方文化資源整體發展、推動博物館事業的多元發展、強化博物館之專業功能、建立地方文化事業永續經營機制。

　　博物館領導和文化行政有何關係？顯而易見，博物館領導者必須將博物館行政、管理調校其頻率與上位的文化政策對接與共振，才能產生極大化的效果，促進博物館整體營運效能。博物館館長有專業權責，本身也是一位文化行政的規劃者兼執行者，因著領導視野與經驗，更可影響文化行政和政策規劃。

5 結語：博物館時代

　　從貴族的玩意兒房間到文化的公共領域，百年來博物館已發展成為現代社會不可或缺的文化機構，甚至是世界各國家文化建設的重點項目。2016 年行政院文化會報所啟動的《文化政策白皮書》中與博物館相關的項目如下，可茲印證其扮演關鍵角色：

✅ 推動臺灣博物館領航計畫，建構 MLA 系統。

✅ 國家博物館發展為研究核心，帶動區域公私立博物館。

✅ 博物館系統支援地方形成社區文化中心。

✅ 鼓勵企業設立博物館，發展博物館系統認證機制。

博物館時代來臨，在數量上不斷擴大之際，有賴組織管理效率之提升、領導統御的優化與危機控管之強化，並且與文化行政、文化政策銜接，才能在全球化挑戰與本土文化振興中扮演文化推動的關鍵角色。

後記：作者長年來專注於藝術研究，甚少觸及藝術管理議題。2018 年因接任國立歷史博物館館長三年，乃有上面的體驗心得。藝術管理、行政與領導並非紙上談兵，真正的情況是：理論必須從實務中印證其正確性，而實務可從學理中取得更深刻更具高度的視野。

延伸討論議題

1. 博物館法規的規範功能在於限制還是發展博物館？以臺灣公私博物館法規為案例探討。

2. 博物館法規中強調「公共性」作為博物館的運作目標，何謂「公共性」？為何而「公共」？為誰而「公共」？

3. 博物館專業有相關系所負責人員之養成，而博物館領導人才如何培養？有無培養制度？臺灣與世界各地的情況如何？

4. 假設甲博物館館長有危機意識，而乙博物館領導欠缺危機管理的素養，當面臨相同挑戰、問題、災難時，結果如何？試比較其差異。

黃光男（1991）。《美術館行政》。臺北市：藝術家出版社。

廖仁義（2020）。《藝術博物館的理論與實踐》。臺北市：藝術家雜誌社。

廖新田（2020）。《前瞻‧文墨‧黃光男》。臺中市：臺灣美術館。

VERSE（2020）。〈一個博物館的生存之道：現代博物館的創意轉型〉。《VERSE》。
　　取自 https://www.verse.com.tw/features/2020-vol2-verse-museum?utm_
　　source=facebook&utm_medium=post&utm_content=20201109_
　　post1&fbclid=IwAR1E_zyZEzsvYD906gw_fsa1m_KtPcfebZne6UU_5Oxe0-
　　rackfjVShuRdA

文化統計與文化指標

— 林詠能 —

本章學習目標

- ✔ 瞭解文化統計與文化指標的定義。

- ✔ 瞭解文化統計的發展與架構。

- ✔ 瞭解文化指標的意義與價值。

關鍵字

文化統計、文化統計架構（FCS）、文化指標

1 緒論

　　文化在世界各國的社會中扮演著至關重要的角色，從休閒娛樂到專業的文化活動，人們的生活都在文化的影響範圍之內。近年來，人們對文化在社會與經濟面向貢獻的看法逐漸產生變化，文化與社會發展的連結，也獲得廣泛的認同，不僅將文化視為推動和維持經濟成長的方式，也將文化視為賦予人類生存意義的發展成果（UNESCO, 1995）。

　　想要制定良好的文化政策並測量文化所帶來的價值，我們首先需要足夠與可靠的資訊，而這有賴於完整的文化統計架構。聯合國教育、科學及文化組織（United Nations Educational, Scientific and Cultural Organization, UNESCO）在 1986 年出版第一版《文化統計架構》（*Framework for Cultural Statistics*, FCS），希望提供對於文化的總體社會與經濟面向的測量架構。不過，隨著時間的推移，舊的架構已無法反映當前的文化現象。因此，UNESCO 在 2009 年發表第二版的《文化統計架構》，以滿足在快速變動的社會與數位科技進步下的文化統計之所需。在 UNESCO 發展文化統計的同時，歐盟也開始發展適用於各會員國的文化統計架構以提供歐盟成員國間可相互比較的文化統計數據。這些架構都有助於獲得與傳播重要的文化現象，同時提供了基礎的統計概念與方法。而奠基於文化統計數據的文化指標，是一組可測量的特徵，用於顯示文化政策的成果，與瞭解文化的社會與經濟面向的測量工具。

　　本章將針對 UNESCO 與歐盟文化統計架構的發展、統計內容與相關統計系統切入，並討論文化指標的意義、價值與其應用。

2 UNESCO 文化統計的發展與架構

　　文化統計的發展最早可追溯至 1972 年在芬蘭首都赫爾辛基舉行的 UNESCO 歐洲文化部長會議，其中一項會議結論敦促 UNESCO 應建立更全面與更完善的文化統計。接著 1974 年 9 月在瑞士日內瓦舉行的 UNESCO 與聯合國歐洲經濟委員會（United Nations Economic Commission for Europe, UNECE）文化統計工作小組的會議中商定，文化統計架構的設計應符合下列三點考量：一、文化統計架構應包含文化的社會與經濟等總體現象，如文化商品與服務的生產、銷售、消費與需求；二、應符合邏輯與連結相關統計系統如社會與人口統計、國民帳戶體系與環境統計系統等原則；三、應包含所有文化領域的重要現象，以滿足文化政策規劃、控制與研究上的需求。而後 1978 年 UNESCO 提出第一版《文化統計架構》草案，經過對一些會員國相關組織的諮詢，在 1979 年 UNESCO 與 UNECE 文化統計工作小組第二次會議確定了欲統計的五項功能，包含「創作／製作」、「傳輸／傳播」、「接收／消費」、「註冊／維護／保護」與「參與」等；同年 12 月在日內瓦舉行的 UNESCO 文化統計與指標的專家會議中進一步確認了統計的十項類別，包含「文化資產」、「印刷與文學」、「音樂」、「表演藝術」、「視覺藝術」、「電影」、「廣播電視」、「社會文化活動」、「體育和遊戲」、「環境與自然」等（UNESCO, 1986）。UNESCO 隨後在 1986 年出版第一版的《文化統計架構》，提供各會員國進行文化統計的參考架構。

　　因應時代與外在環境的變化，2009 年 UNESCO 再度出版新的《文化統計架構》，此版本相較於 1986 年有了大幅的修正。首先 1986 年的《文化統計架構》主要由 UNESCO 會員國中的已開發國家所提出，當時的《文化統計架構》並未考慮到發展中國家的需求，加上部

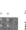
分文化活動如工藝產品的生產與非物質文化遺產等，也未受到足夠的
重視，而近年來數位化的迅速發展，舊的統計架構也早已不符需求。
因此，UNESCO 在 2009 年所提出新的《文化統計架構》，除了融入
發展中國家的需求外也增加了非物質文化遺產和非正規經濟等內容
（UNESCO, 2009）。

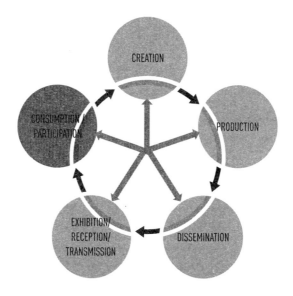

圖 8.1　文化循環

資料來源：UNESCO（2009: 20）。

其次，2009 年版的《文化統計架構》將 1986 年以線性產業價值
鏈呈現的五項功能，改為「文化循環」（culture cycle）來定義，包含
「創作」、「生產」、「傳播」、「展示／接收／傳承」與「消費／參與」。
新的架構以文化循環說明上述五項功能間的相互關係，如人們消費或參
與文化藝術，可以刺激新的文化商品創作與生產。其次文化循環中的某

些階段可以同時產生，如音樂家在演奏（生產）時，民眾同時也在消費。而文化循環也納入數位時代生產形式的改變，透過數位科技將循環中不同的功能建立連結，如透過 YouTube 或 Facebook，我們可以同時進行創作、傳播與消費。針對文化循環各個階段的測量或數據的收集，就可作為文化政策制定的參考依據。雖然文化政策的制定並不需要考慮整個文化循環，但是，我們必須瞭解，對循環中任何一個階段的政策干預，都可能對整個文化循環產生影響（UNESCO, 2009）。

確認了文化循環後，接下來要界定文化統計的操作型定義，即哪些範疇屬於文化領域。2009 年的《文化統計架構》採用以領域劃分的文化表現形式為基礎，以衡量文化活動、商品和服務。與 1986 年第一版的《文化統計架構》不同，2009 年的架構由六項文化領域和二項相關領域與四項共同的橫向領域所構成。其中文化領域代表一系列文化性的生產、活動和文化實踐，分別為「文化和自然遺產」、「表演和節慶」、「視覺藝術和工藝」、「書籍和出版」、「視聽和互動媒體」、「設計和創意服務」。相關領域則為「觀光」與「運動與休閒」。四項共同的橫向領域則為「無形文化資產」、「教育和訓練」、「檔案和保存」與「設備及輔助資源」。

UNESCO 2009 年的《文化統計架構》中，統計了文化的經濟面向，即文化循環中的一至四項功能別；與第五項功能別的文化社會面向，即文化消費與參與和無形文化資產的統計範疇。

2.1 文化的經濟面向

文化的經濟面向統計主要說明如何使用相關的國際分類系統以進行對文化的經濟活動進行測量。新的架構使用了國際現有的相關分類系統，以確保收集到的文化領域的經濟數據，能提供國際、國家與地區的

圖 8.2　文化統計領域的架構圖
資料來源：UNESCO（2009: 24）。

可比較性。這些國際的分類系統為文化的經濟面向統計提供了架構，透過這些分類系統，可得到文化相關的經濟數據並進行分析，以利於文化政策的制定。

以下是文化統計中用於測量經濟面向所使用的各種分類系統及其功能：

⊘ **政府職能別分類**（Classification of the Functions of Government, COFOG）：由經濟合作暨發展組織（Organization for Economic Cooperation and Development, OECD）所發展的政府職能別分類，可用於檢視政府對於文化事務投入經費的多寡。

⊘ **個人消費用途別分類**（Classification of Individual Consumption by Purpose, COICOP）：由聯合國所發展的 COICOP，可用於瞭解家庭的文化消費金額。

⊘ **國際標準行業分類**（International Standard Industrial Classification of All Economic Activities, ISIC）：聯合國所發展的 ISIC，主要用於統計文化產業業別及文化活動。

⊘ **國際標準職業分類**（International standard classification of occupations, ISCO）：由國際勞工組織（International Labour Organization, ILO）發展的 ISCO，用於統計文化職業的就業人數。

⊘ **中央產品分類**（Central Product Classification, CPC）：由聯合國所發展的 CPC，可用於統計文化商品與服務。

⊘ **國際商品統一分類制度**（Harmonized Commodity Description and Coding System, HS）：由世界關務組織（World Customs Organization, WCO）編訂之 HS，可用來統計文化商品的國際貿易。

⊘ 擴大國際收支服務分類（Extended Balance of Payments Services Classification, EBOPS）：聯合國所發展的 EBOPS，可用於統計文化服務的國際貿易。

2.2 文化的社會面向統計

對於文化社會面向的統計存在許多挑戰。文化常與認同感、歸屬、社會的共同價值觀，強化社會的凝聚力有關。這些特質不如經濟範疇的數據特質，且存在於社區之中。測量文化社會價值並不容易，但是透過一些標準的統計系統，如「家戶與時間利用調查」等文化參與數據，仍可幫助我們瞭解文化的社會面向。

2.2.1 文化參與

文化統計調查文化活動的參與或實踐，無論是正式或非正式、在外或在家中所進行的文化活動形式與活動。消費通常指以付費的方式獲取文化商品或服務，而參與則指參加不需付費或是業餘的文化活動。文化參與調查主要由歐盟的「文化統計領導小組（Leadership Group on Culture Statistics，簡稱 LEG-Culture）」所主導。LEG-Culture 進行了三項調查，以收集歐盟會員國的民眾參與文化活動的數據，並檢驗其適用性。文化參與包含涉及消費的文化實踐與傳統的文化活動，及主動與被動文化活動參與行為（UNESCO, 2009）。

由 UNESCO 統計局（Institute of Statistics, UIS）所委託，以發展中國家的文化活動將文化實踐分為以下三類：

✓ **家庭中的文化活動**：指花在電視、收音機、影帶、閱讀及使用電腦與上網的時間。

✓ **外出的文化活動**：指參觀文化場所如電影院、戲劇院、音樂廳、博物館與文化資產等。

✓ **認同建構**：業餘活動、文化組織成員、流行文化、少數民族文化、社區活動等（UNESCO-UIS, 2006）。

聯合國的國際時間利用活動分類（International Classification of Activities for Time Use Statistics, ICATUS）是測量家庭中文化活動的時間利用的典型工具，可獲取民眾對於時間使用的數據，透過對地點、交通方式、與誰一起等變量，可描繪出家庭文化活動時間的利用情形。而外出的文化活動與認同建構方面則使用母群體抽樣調查進行，文化參與調查所關注的重點是民眾包含菁英藝術與大眾文化等整體文化活動的參與情形（UNESCO, 2009）。

2.2.2 無形文化資產的測量（Intangible Cultural Heritage, ICH）

無形文化資產為「被社區、團體、有時被個人視為其文化資產的實踐、表演、表現形式、知識體系和技能，及相關的工具、物件、工藝品與文化場所」（UNESCO, 2003）。在 2009 年的 UNESCO 文化統計架構中，被視為橫向的領域，因為無形文化資產存在於每個文化領域之中。如果無形文化資產藉由音樂、舞蹈、故事或表演等形式存在，我們即可針對這些文化形式進行測量。但有些無形文化資產，則很難進行統計（UNESCO, 2003）。

3 歐盟文化統計的發展與架構

　　文化在社會與經濟發展所扮演角色的重要性已獲得世界各國的認可，歐盟也不例外。不過歐盟檢視了各會員國的文化統計數據發現，各國間可比較的文化統計數據缺乏到令人震驚的地步。因此，UNECSO 在發表 1986 年的《文化統計架構》之後，歐盟也開始發展適用於歐盟各會員國的《文化統計架構》。1995 年歐盟文化部長理事會通過促進文化與經濟成長統計的第一決議案，該決議案要求歐盟執行委員會（European Commission, EC）應善用目前的統計資源以編製歐盟會員國間可相互比較的《文化統計架構》。因此，歐盟執行委員會在 1997 年成立 LEG-Culture 進行文化統計的研究。LEG-Culture 發現將 UNESCO 的《文化統計架構》對應至歐盟會員國的文化統計時，UNESCO 的《文化統計架構》缺乏明確的定義、功能及領域的分類（Eurostat, 2012）。

　　LEG-Culture 自 1997 年至 2004 年期間，針對《文化統計架構》擬訂了文化就業人數的估算，以制定與監督文化政策，在此基礎之上，歐盟在 2007 年出版第一本《歐洲文化統計》（Cultural statistics in Europe）（Deroin, 2011）。不過在 2007 年出版的《歐洲文化統計》中，在文化的經濟面向，只包含出版（書籍、報紙、期刊）、聲音錄製、建築與工程，與電影等產業活動與文化社會面向的文化參與情形（Eurostat, 2007）。

　　歐盟文化統計工作小組於 2008 年 6 月在盧森堡舉行會議，歐盟統計局（Statistical Office of the European Union, Eurostat）隨後在 2009 年成立「歐洲聯盟文化統計系統網絡計畫（European Statistical

System Network on Culture – ESSnetCulture)」。ESSnet-Culture
計畫由盧森堡文化部統籌，以兩年的時間由 ESSnet-Culture 小組與法
國、捷克、愛沙尼亞與荷蘭四個國家合作，並結合二十七個國家的專家
以發展更完善的《文化統計架構》。ESSnet-Culture 的計畫主要目的
為：一、修訂歐盟《文化統計架構》；二、改善現有的統計方法，以發
展出新的歐盟文化統計數據；三、定義文化統計指標，以描繪文化部門
的社會與經濟總體的複雜面貌；四、提供不同國家的經驗，以利對文
化商品進行更廣泛、更細緻的分析數據（Eurostat, 2012）。ESSnet-
Culture 計畫內容則分為四個工作小組（Task Force 1-4），分別為文化
統計的架構和定義、文化財政和支出、文化創意產業與文化實踐與文化
的社會面向等。

3.1 文化統計的架構和定義

ESSnet-Culture 第一工作小組（TF1）由法國文化傳播部所主
導，進行《文化統計架構》與定義的梳理。ESSnet-Culture《文化統
計架構》係奠基在以下二項重要的特色之上。雖然在許多的理論中，
某些領域如菁英藝術會處於創意的最核心，但 ESSnet-Culture 並不考
量文化領域中的優先順序。而是改以六種功能的發生順序為依據，如
創作是文化活動的基礎，因此，應是處於統計架構的核心位置。而比
較 2000 年的 LEG-Culture 與 2009 年的 UNESCO《文化統計架構》，
LEG-Culture 與 UNESCO 的共同核心文化活動包含了文化資產、書
籍與出版、視覺藝術、視聽和多媒體、表演藝術、設計與建築。而其差
異則有：LEG-Culture 沒有觀光、運動與休閒，也缺乏共同的橫向領
域的設備及支援等領域。

最後 ESSnet-Culture 的《文化統計架構》中，包含了「創作」、「生產／出版」、「傳播／貿易」、「保存」、「教育」與「管理／規章」等六項功能；與「文化資產」、「檔案」、「圖書館」、「書籍／出版」、「視覺藝術」、「表演藝術」、「視聽／多媒體」、「建築」、「廣告」與「藝術工藝」等十項類別（Eurostat，2012）。

```
┌──────────────────────────────────────────────────────────┐
│  ┌──────────────────────┐        ┌──────────────────────┐ │
│  │  10 cultural domains │        │      6 functions     │ │
│  └──────────────────────┘        └──────────────────────┘ │
│                                                            │
│  Heritage (Museums, Historical places,                     │
│  Archaeological sites, Intangible heritage)                │
│  Archives                                                  │
│  Libraries                          Creation               │
│  Book & Press                       Production/Publishing  │
│  Visuals arts (Plastic arts,        Dissemination/Trade    │
│  Photography, Design)             * Preservation           │
│  Performing arts (Music, Dance,     Education              │
│  Drama, Combined arts and other live show)  Management/Regulation │
│  Audiovisual & Multimedia                                  │
│  (Film, Radio, Television, Video, Sound                    │
│  recordings, Multimedia works, Videogrames)                │
│  Architecture                                              │
│  Advertising                                               │
│  Art crafts                                                │
└──────────────────────────────────────────────────────────┘
```

圖 8.3　ESSnet-Culture 定義的文化統計功能與領域

資料來源：Eurostat（2012: 44）。

3.2　文化財政和支出

ESSnet-Culture 第二工作小組（TF2）由捷克統計局協調，負責公共文化財政與支出的收集工作。第二工作小組的目標是定義如何計算文化支出。

TF2 對歐盟與會員國公共文化支出方式進行梳理，以瞭解數據的可用性，同時建立文化支出的統一數據。TF2 觀察到歐盟公共文化支

出統計受到各種阻礙，影響了數據的可比較性。這些障礙包含各會員國使用不同統計方法、數據不完整、某些國家的文化領域劃分不一致等，因此，難以按歐盟、國家、區域、地方政府層級劃分數據。

TF2 建議政府的公共文化支出，應採用經濟合作暨發展組織（OECD）發展的政府職能別分類（COFOG）檢視會員國、區域、地方政府層級於文化事務投入經費的多寡。而在家庭文化消費支出，則採用家庭預算調查（Household Budget Surveys, HBS），並依照個人消費用途別分類（COICOP）歸類，以瞭解家庭的文化消費的金額。

3.3 文化創意產業

ESSnet-Culture 第三工作小組（TF3）由愛沙尼亞統計局協調，主要負責文化創意產業的經濟指標與定義文化職業的範疇。文化創意產業的統計分類中，歐洲共同體經濟活動分類（Classification of Economic Activities in the European Community, NACE）統計的是文化活動（如設計業）；ISCO 則用於統計文化職業（如設計師、建築師等）；而歐盟經濟活動產品分類（Classification of Products by Activity in the European Community, CPA）與歐盟工業生產產品目錄（Statistics on the Production of Manufactured Goods, PRODCOM）則是統計產品、服務及工業產品；歐盟綜合稅則目錄分類（Combined Nomenclature, CN）與擴大國際收支服務分類（Extended Balance of Payments Services Classification, EBOPS）統計的是國際貿易的貨品與文化服務。

在 TF3 的文化創意產業研究中，首先必須先確認在歐盟《文化統計架構》裡，哪些文化活動（activities）必須包含在內，而哪些又必須排除在外。TF3 依歐盟 NACE Rev.2 辨識出 29 個 4 碼分類標準的活

動部門，其中 22 個為全然文化活動如圖書出版，與 7 個包含部分文化活動部門如書籍零售業等產業活動。

3.3.1 文化就業

增加文化就業人口是歐盟文化創意產業的重要議題之一。因此，不論 LEG-Culture 或是 ESSnet-Culture，健全文化職業統計都是重要工作內容。LEG-Culture 於 1997 年至 1999 年所進行的文化就業研究，顯示文化對於歐盟境內經濟所扮演的重要性，LEG-Culture 提出對於文化就業統計的具體建議，而歐洲聯盟統計工作小組（Eurostat Task Force）也根據建議進行文化就業人口的統計架構規劃，發展出結合文化活動與文化職業的文化就業矩陣架構；這項架構奠基於歐洲聯盟標準行業分類（NACE）與國際標準職業分類（ISCO）二項分類系統上（林詠能，2016）。

TF3 依循之前歐洲聯盟文化就業工作小組（European Task Force on cultural employment）所提出解決文化就業統計上的二項策略來進行文化就業的統計。一、是研究不同文化領域中的各個文化活動下的就業情形；二、是檢視不同文化職業的就業情形。TF3 將文化就業人口統計分為以下三項：一、在文化創意產業中從事文化專業性職業；二、在其他產業中從事文化專業性職業與；三、在文化創意產業中從事非文化專業工作。這項文化就業人口統計分類與 UNESCO 2009 年的《文化統計架構》的分類方式一致。而文化就業人口統計分類，可透過歐洲聯盟的勞動力調查（EU Labour Force Survey, LFS），並以歐洲聯盟標準行業分類（NACE）與國際標準職業分類（ISCO）二項分類系統交叉加以估算各類型文化就業人口數量。經過 TF3 提出文化就業統計策略，以文化活動與文化職業的文化就業矩陣架構，能適用於歐盟

各會員國間進行文化就業數據的比較，從 2011 年以後的歐盟文化就業統計資料，即可得到相當精細的統計數據。至此，歐洲聯盟的文化創意產業就業統計有了較完整的統計架構，可提供更為具體的數據來支持文化創意產業的發展（林詠能，2016）。

圖 8.4　文化職業分類

資料來源：UNESCO（2009: 40）。

3.4　文化實踐與社會面向

ESSnet-Culture 第四工作小組（TF4）由荷蘭教育文化科學部協調，負責研究歐洲的文化習俗與社會參與的指標。TF4 目標是分析歐盟 27 個會員國的文化參與，及其與社會其他生活面向的連結。TF4 建議在文化實踐與參與應涵蓋以下三個層面：

✅ **業餘實踐**：即從事藝術休閒活動。

✅ **參加／接收**：即參觀文化活動及收看（聽）藝術與文化的各種媒介。

✅ **社會參與／志願服務**：即成為文化團體或協會的成員，在文化機構從事志願工作等。

　　參與文化活動被認為是人權之一，因此，多數的歐盟會員國都定期收集有關文化參與的統計數據。此外，在歐盟層次亦有平均每年二次，針對數萬個歐盟成員國及候選國民眾所進行面對面訪談的歐盟晴雨表（Eurobarometer），以收集有關歐洲民眾的文化參與情形。

　　而表 8.1 是 UNESCO 與歐盟《文化統計架構》中使用的相關分類系統。

<p align="center">表 8.1　文化統計相關分類系統</p>

	行業	職業	產品		國際貿易		政府支出	個人消費
			產品	工業產品	貨品	服務		
國際	ISIC	ISCO	CPC		HS	EBOPS	COFOG	COICOP
歐洲聯盟	NACE	ISCO	CPA	PRODCOM	CN	EBOPS	COFOG	COICOP-HBS

資料來源：研究者整理。

4　文化指標的意義與價值

衡量什麼，就得到什麼。

<p align="right">Osborne and Gaebler（1992: 146）</p>

　　文化指標是一組特定、可觀察與可測量的特徵，用於顯示文化政策或特定的文化計畫所預期達成的成果改變情形或進展，與瞭解文化的社會與經濟現象的工具。文化指標可促使人們對文化經驗的某些面向進行具體與客觀的描述，進而瞭解文化政策或領域的知識。文化指標的定義

應該精確、清楚與準確地描述要測量的內容。這些指標應可被測量，同時也應容易取得，避免一些如提高、降低等模糊、且無法量化的定義。而文化指標應該著重在少數的關鍵指標，以呈現文化政策或計畫的成效。

4.1 新公共管理與績效評量

文化部門透過指標的設定與評量，可使政策方向更為明確，而定期評量則可檢視文化政策是否達成使命，進而運作更為順暢。因此，建構合理的文化指標以進行政策或績效的是健全文化事業發展的重要基礎工作。

績效指標與新公共管理的哲學有重要的脈絡關係。1970 年代晚期興起的新公共管理（New Public Management, NPM），強調新管理主義，新公共管理觀點認為政府的行政體系應向企業學習並引進評量機制，以改善傳統行政官僚體系僵化的缺失。世界各國的政府部門的績效評量受到以成果導向的新公共管理影響深遠，而文化部門亦不例外；許多文化部門在新公共管理思維下，引進評量系統並設立績效指標，以回應責信。

新公共管理主要的精神係採去中心化原則，授予政府部門更大的彈性。新公共管理具有以下幾項特色：引進準市場機制、向企業學習；高品質的公共服務；設置績效評量指標；去中心化並降低中央政府控制的程度（Osborne and Gaebler, 1992; Pollitt, 1995）。自 1990 年代開始，如美國《政府績效成果法》（*Government Performance and Results Act 1993*）、英國《國家指標》（*National Indicators*）、澳洲《財務改革法》（*Financial Management Act 1994*）等均有類似

改革。自此世界各國開始大量引進評量機制、以量化的指標呈現政府部門與政策的績效，以提升公共的服務效率。

　　新公共管理哲學對文化部門有相當大的衝擊。在績效制度影響下，各國文化部門也被要求訂定績效指標，如英國國家指標中針對文化部門的績效訂定指標，以強化文化服務。透過適當的文化指標訂定，可使文化部門或政策的執行更為健全，而透過定期檢視文化指標，也可以檢視是否達成使命，並喚起社會大眾對於文化政策的支持與重視。不過，文化政策具有本質價值與工具價值，很難適用單一的文化指標進行評量，因此，我國長久以來仍缺乏明確的文化指標。

4.2　文化指標的建構

　　文化指標應涵蓋量化與質化的指標。Holden（2004）指出，績效評量指標的設計最重要的工作是區分產出與影響、二者必須緊密連結。以適用於博物館的文化指標而言，其產出可以是民眾參觀博物館的比率成長，影響則可以是文化資本的提升。建構合理可行的文化指標，將文化政策具體化是管理的重要原則，這個原則能凝聚相關的利害關係人，朝一致的方向前進（Poister, 2003）。

　　Poister（2003）亦提出評量成功的策略，包含：

- ✅ 集中於少數關鍵的評量指標。

- ✅ 避免大成本的數據收集工作，儘量利用現有或簡易的指標。

- ✅ 清楚瞭解為何要建立績效評量指標與如何應用。

- ✅ 指標陳述儘量保持簡單。

- ✅ 評量指標應強調機構間的比較性。

☑ 確保關鍵指標與結果能作為政府改善的依據。

而 Gage 與 Dunn（2009）也說明指標應具備以下特性：

☑ **有效**：準確測量任務與實踐。

☑ **可靠**：以相同的方式持續的進行測量。

☑ **精確**：需明確的定義與操作方法。

☑ **衡量**：使用有效的工具和方法進行量化。

☑ **及時**：按政策的目標和活動，在相關且適當的時間進行評估。

☑ **意義**：與政策實現的目標相關聯，使指標有意義。

文化指標的發展並非易事，有許多核心問題必須加以思考。以下說明評量指標的層次、指標評量的構面與評量方法。

4.2.1 個體績效指標與總體文化指標

進行文化指標的建置，首先須先區分其建置目的為文化機構的個體績效評量指標（micro indicators）或總體政策的文化指標（macro indicators）；而多數的研究者並未清楚區分二者間的差異。

個體績效評量指標常為個別文化機構所使用，以檢視自我的表現績效。評量指標提供機構績效的客觀訊息，作為管理與決策依據。其構面須包含經營的各個面向。相反的，文化指標的功能係為總體文化政策或特定文化計畫使用，通常由文化主管部門主導，透過總體的文化指標設置，檢視國際、國家或區域的文化施政趨勢與發展，以制定政策並回應責信。

4.2.2 文化指標的測量構面

英國國家審計署（National Audit Office, NAO）針對政府的績效評量提了三個 E：即經濟（economy）、效能（effectiveness）與效率（efficiency）（NAO, 1997）。經濟考量如何降低使用資源與成本，即使用最少的成本；不過，若不考量產出，僅強調最少成本，可能成為假性的經濟。因此，較佳的經濟測量方式是使用最少的成本達成最大的產出；此一定義與效率非常接近。效能指預算與實際花費的成本關係；或達成特定目的所預計與實際效益間的關係。效率則指產出與使用成本間的關係。有效率的計畫指使用定量的成本、達成最大產出，或是定量的產出、使用的最少成本。而 Gilhespy（1999）、林詠能與田潔菁（2009）建議另一個 E：公平（equity）亦必須被評量。公平指可近用性，其有二個層面的意義：社會與區域公平。社會公平指不論其社會、經濟地位或族群，文化必須讓社會的每個民眾所近用。而區域公平指的是特定地區的民眾近用程度（林詠能、田潔菁，2009）。因此，文化指標的設置必須滿足 4E 的原則。

4.2.3 文化指標設置

有效的績效管理原則之一是讓政策的目的能夠具體化。這個原則能將使命宣言轉化成一組文化指標，以評量文化政策的成效。文化指標係用以測量文化事務的品質的方法，是研究領域中的重要工具，其可將複雜的數據簡化為可處理、相對容易的數據。當建構文化指標時，必須區分績效構面與績效指標，構面是影響績效表現的變項，而績效指標是顯示高低水準、可顯示績效狀況的標準。

文化指標的建構應儘量以比率的測量方式呈現。比率是使用特定績效與投入資源或某特定測量間的關係。比率被廣泛用於政府計畫與控制的目的（Gratton and Taylor, 1992）。文化指標使用比率可以提供快速與簡單的方式來檢視政策的成效。比較不同文化事務的績效，比率是極佳的方式之一，因為直接使用某項指標進行比較時，可能產生誤導情形。透過比率計算，可提供合理、客觀的績效指標（McLaney and Atrill, 1999）。

4.3 UNESCO 文化發展指標

當回顧文化指標建置的基礎原則後，我們以 UNESCO 所出版的《文化發展指標》（*Culture for Development Indicators*, CDIS）為例，以檢視其內容。

UNESCO 的《文化發展指標》計畫係由西班牙政府所支持，在 2009 年至 2014 年於 11 個國家所進行的二階段五年計畫。《文化發展指標》企圖透過新的架構來描繪全球或國家層次的總體文化多樣面貌，並作為檢視文化政策的工具。《文化發展指標》發展出 7 大構面、22 項指標。《文化發展指標》希望呈現文化與發展間的相互共生關係，CDIS 以經濟、教育、治理、社會參與、性別平權、溝通與文化資產 7 個構面，其內容為：

☑ **經濟**：文化部門對經濟發展的貢獻與其發展潛力。

☑ **教育**：政府盡可能廣泛給予教育系統優先的支持，重視多樣與開放。

☑ **治理**：政府應致力於創造有利文化部門的條件、強化文化發展、促進多元觀點。

◉ **社會參與**：文化實踐、價值觀與態度以引導行為、包容、合作與個人賦權。

◉ **性別平權**：男女在主觀與客觀上參與文化、社會、經濟與政治活動的機會與權利差異。

◉ **溝通**：獲取、享受各種文本與言論自由的條件。

◉ **文化資產**：政府致力於執行標準、政策、評量與促進文化資產的保護，並確保近用與永續性（UNESCO, 2014）。

圖 8.5 說明 UNESCO 文化發展指標矩陣中的 7 大構面與 22 項指標，其中包含 12 項基準指標（benchmark indicator）與 10 敘述性指標（descriptive indicator）：

◉ **經濟**：GDP（敘述）、就業（敘述）、家戶花費（敘述）。

◉ **教育**：包容教育（基準）、多語教育（敘述）、藝術教育（敘述）、專業訓練（基準）。

◉ **治理**：標準環境架構（基準）、政策與機構架構（基準）、基礎建設（敘述）、公民社會治理（基準）。

◉ **社會參與**：外出文化活動參與（敘述）、認同建構參與（敘述）、智識信賴（基準）、人際信賴（基準）、人民自決（基準）。

◉ **性別平權**：性別平等產出（基準）、性別平等認知（敘述）。

◉ **溝通**：表達自由（基準）、網路近用（基準）、媒介內容多樣性（敘述）。

◉ **文化資產**：文化資產永續性（基準）。

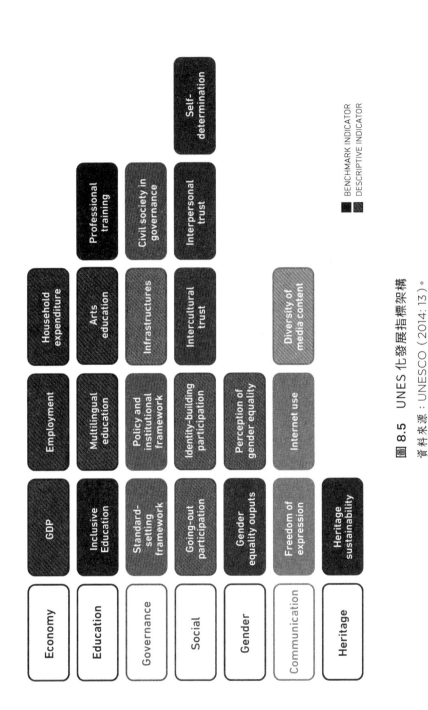

圖 8.5 UNES 化發展指標架構

資料來源：UNESCO（2014: 13）。

5 結語

　　自 1986 年 UNESCO 發表第一版的《文化統計架構》之後，世界各國對文化價值的關注，已不再僅聚焦於文化的本質之上，同時也在意文化的工具價值。因此，1986 年的《文化統計架構》不但測量文化的社會面向如文化參與及無形文化資產等，也在意文化的經濟面向之貢獻。時至今日，文化與發展的連結，已獲得廣泛的認同；文化不僅是推動和維持經濟成長的方式，也是賦予人類生存意義的成果。

　　本章以 UNESCO 與歐盟的《文化統計架構》發展、文化的功能與領域、統計內涵與相關統計系統進行討論其意義、價值與其應用外，同時也針對指標建置原則與 UNESCO 的《文化發展指標》進行梳理。文化統計是呈現一個國家或地區的文化社會與經濟的總體面向，而文化指標則是從文化統計的架構中抽離出少數的關鍵指標，以呈現一個國家或地區的文化施政或事務的具體成效。

延伸討論議題

1. UNESCO 與歐盟的《文化統計架構》的主要差異為何？

2. 我國文化創意產業年報中的文化就業統計數據與 UNESCO 的文化職業統計的差異為何？

3. 請試為臺灣文化部門規劃合理的文化指標。

林詠能、田潔菁（2009）。〈邁向卓越：我國博物館評量指標建置計畫〉。《科技博物》13(3), 39-70。

林詠能（2016）。〈文化統計觀點談歐洲聯盟文化創意產業統計架構〉。收錄於劉以德主編，《歐洲聯盟文化政策之脈絡與實踐》。臺大出版中心。

Deroin, V. (2011). European Statistical Works on Culture ESSnet-Culture Final Report, 2009-2011. *Culture Etudes*, 2011-8: p1-24.

Eurostat (2007). *Cultural Statistics 2007 Edition*. Eurostat.

Eurostat (2012). ESSnet-Culture European Statistical System Network on Culture Final Report. Eurostat.

Gage A.J. and Dunn, M. (2009). Monitoring and Evaluating Gender-Based Violence Prevention and Mitigation Programs.

Gilhespy, I. (1999). Measuring the Performance of Cultural Organizations: A Model. *International Journal of Arts Management*, 2(1), 38-52.

Gratton, C. and Taylor, P. (1992). *Economics of Leisure Services Management* (2nd ed.). London: Pitman Publishing.

Holden, J. (2004). *Capturing Cultural Value: Howe Culture has Become a Tool of Government Policy*. London: DEMOS.

McLaney, E. and Atrill, P. (1999). *Accounting: An Introduction*. London: Prentice Hall Europe.

National Audit Office (2004). *Income Generation by the National Museums*. London: NAO.

Osborne, D. and Gaebler, T. (1992). *Reinventing Government: How the Entrepreneurial Spirit is Transforming the Public Sector*. MA: Addison-Wesley.

Poister, T.H. (2003). *Measuring Performance in Public and Nonprofit Organizations*. San Francisco: Jossey-Bass.

Pollitt, C. (1995). Justification by Works or by Faith: Evaluating the New Public Management. *Evaluation*, 1(2), 133-154.

UNESCO (1986). *The UNESCO Framework for Cultural Statistics*. Paris: UNESCO.

UNESCO (1995). *Our Creative Diversity: Report of the World Commission on Culture and Development*. Paris: UNESCO.

UNESCO (2009). *The 2009 UNESCO Framework for Cultural Statistics*. Paris: UNESCO.

UNESCO (2014). *UNESCO Culture for Development Indicators*. Methodology Manual. Paris: UNESCO.

UNESCO-UIS (2006). *Guidelines for Measuring Cultural Participation*. Montreal: UNESCO Institute of Statistics.

IV

博物館與文化資產

Chapter **9**
藝術管理新思維 —— 全球化與市場化的挑戰／賴瑛瑛

Chapter **10**
博物館教育與公眾服務：論觀念的變革／蔡幸芝

Chapter **11**
臺灣古蹟保存維護之思辨／李乾朗

9

藝術管理新思維 ——
全球化與市場化的挑戰

— 賴瑛瑛 —

本章學習目標

　　《文化藝術獎助及促進條例》於 2021 年 5 月經立法院三讀通過，並由總統府正式公告，展現了政府扶持文化藝術永續發展的決心，也宣示了臺灣文化藝術發展進入了一個嶄新的階段。條例中指出文化藝術乃多元社會群體特有之生活形式、價值體系及創作表現。為獎助文化藝術活動，保障文化藝術工作者，支持文化藝術事業，進以促進文化藝術的發展，政府責無旁貸。然而如何運用有限的資源發揮藝術最大的效能正是藝術管理的核心價值與挑戰。狹義的藝術管理可以指稱為藝術活動的管理技能，而廣義的藝術管理範疇，則是與文化藝術相關的政策、法令、機制、辦法、實務分析及理論探討的統稱。作為一門新興的學門，藝術管理有待更多學術理論的梳理及具體案例的分析研究。

　　藝文機構的營運管理及藝文活動的策劃行銷等，可以從兩方面來思考：臺灣在地文化脈絡的考察，以及全球當代的發展趨勢加以檢視，面對全球化的衝擊、國家失靈，以及面臨到社會期待的日益增高與觀眾需求增加的日趨多樣化，營利與非營利藝文機構的營運管理與組織生態，首要討論的是產、官、學等面向所需要的人才養成，以及新型態藝術管理的思

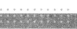

惟。為了符合藝文機構的需求，一方面即是藝術學科與管理學科的跨領域整合，有賴於政策面、制度面與專門學科在理論面向的推展，再則實務面向則必須就實務面的執行操作面的案例研討，再輔以社會學的批判給予藝文管理、政策面加以反思，期以達到對於藝文生態面的共識，來邀集公私與第三部門的參與，共同建構豐富多樣的藝文環境。

然而，當今藝文生態與博物館機構營運，正面臨三方面的文化全球化的挑戰：第一、藝術資產的國際流通；第二、世界品牌的藝術管理專案技能；第三、國家競爭的柔性力量。臺灣的雙年展體制、博物館品牌的打造、各種文化節慶等等，這些文化事務的營運管理與品牌推廣，以及公關行銷等等，均有賴更多藝術管理的專業人才的投入。此外，要發展世界性品牌的藝文機構、博物館，在營運發展上必須仰賴熟悉國際事務並兼具藝術管理專業技能的人才投入工作，藝術管理的國際運作將是制度法規面以及藝文管理人才培訓必須解決、處理的重要課題。

讀者將從這一章獲得幾點：

✅ 為什麼藝術需要「管理」？藝術管理的內涵？

✅ 當代的博物館管理與創新思維，可以運用哪些文化創新與組織改革的方式與思維？

✅ 藝文機構的營運管理如何結合非營利組織的力量，藉由公私協力的互動模式、互信合作、共生共榮進而建立起夥伴關係，成為當代的行政管理與組織運作的新模式？

關鍵字

藝術管理、非營利組織、藝術家進駐、超級特展、組織活化、公私協力

1 為何藝術需要管理？

「藝術管理」作為一門學門，最早於 1960 年代末期的美國，其後在加拿大與英國等陸續發展與開設大學系所，晚近臺灣「藝術管理」科系先後的設立，而確認其學門的重要性，可視為臺灣重視藝文發展與藝術組織之專業性。

現代管理學之父的彼得·杜拉克（Peter Drucker）則將管理解釋為「為組織提供指導、領導權，並決定如何利用組織資源去完成目標的活動」。杜拉克指出，企業必須以行銷、創新與物力管理、財務資源管理、主管績效與培育及員工績效和工作態度表現、生產力、社會責任和利潤等八個領域設定成為各自的目標，再依據設定的目標所進行的資源分配，並且工作的執行，其中設定工作目標充分發揮功效的「策略規劃」，因此，藝術管理人必須擁有的關鍵技能有四個：計畫能力、組織安排能力、團隊激勵與溝通協調能力，以及測定能力。綜合上述論點，管理即為過程之中如何有效率地執行、有效能的運作。[1] 而在這個複雜的運作過程中，會隨著目標訂定的不同、切入角度的不同，導致專案管理與執行的方式會隨之產生變化。

藝術活動的特殊性，又與文化行政、藝術生產、藝術管理行政的思維息息相關，誠如 2001 年日本訂定的《文化藝術振興基本法》，以及臺灣於 1992 年通過的《文化藝術獎助條例》與韓國於 1972 年制定的《文化藝術振興法》。藝術與文化的事務乃是一體兩面，而常以複合性名

1　黃美青（2007）。《彼得杜拉克的管理理論圖解》（原作者：中野明著）。臺中市：晨星。

詞來統整藝術文化活動及文化藝術的概念。因為藝術文化乃是人們藝術活動的方式及產品的總和，可透過藝術文化的系統結構，藝術活動的特殊管理辦法及藝術生產與消費的形式來加以討論。

　　「藝術管理」是近年來興起的新興學科，隨著藝術市場的全球化與資本化的發展趨勢之下，以及國家文化政策的推展，文化行政與藝術行政的專業逐漸受到國家治理的重視，從廣義上來看，「藝術管理」一詞指稱藝術行政相關的政策法規資源配置、組織編制、計畫執行、目標策略、領導培訓、資源控管的現況分析及理論研究的探討。「藝術管理」跟隨 1990 年代臺灣文化產業興起，藝文生態的日趨複雜，藝文組織開始面臨資源分配、獎補助機制、藝術消費市場的發展，過去經濟市場與藝術文化的壁壘分明，博物館的展覽與文創商品開發，使得博物館產業開始思考，文化藝術可以產生商業利潤和潛藏商機，帶動藝文消費的人口，文化產業與藝術消費市場的開發，日益受到重視，「藝術與商業模式的結合」成為當代藝術管理領域熱烈討論的題目之一，國內外亦有許多研究論文的討論。簡而言之，就如同《大英百科》所定義的：「管理，即當人們參與任何有意義的活動時，他們一定會有特定且希望達成的目標或目的。他們於是藉由規劃、組織、協調、領導和控管來有效且成功地達成之。[2]」因此，「管理」不侷限於民間企間，從政府單位或是非營利組織、或是公民自治團體等等，只要執行、規劃出持續性、計畫性的事業者而言，管理即是社會組織的運作、政策規劃與行動策略的基本原則。

2　Encyclopaedia Britannica (1977). *Britannica Junior Encyclopaedia for Boys and Girls by Encyclopaedia Britannica*. Chicago: Encyclopaedia Britannica.

　　管理有五機能，它分別為計畫、組織、用人、指導及控制等五大循環步驟，又可分為事前的計畫、事中的執行（即組織、用人、指導），同時亦包含事後的考核（控制），因此管理五機能與計畫、執行、考核的行政三大程序有近似的意涵。當前，藝術管理領域的研究討論，又可以細分成以下的主題之討論：藝術與市場商業的媒合、藝文機構的組織經營、藝術市場與消費、品牌行銷、財務控管、人力資源發展、觀眾關係研究、典藏資源藏品管理、藝術與法律及智慧財產權之研究。

　　自 1990 年代以來，世界各國政府發生財政危機、全球化、市場化的意識形態問題與國家失靈，以及社會變遷等複雜因素的驅使之下，治理的概念普遍受到重視。世界銀行普遍認為是最早使用「治理」一詞，在 1989 年的報告中曾經指出「治理危機」之詞，而使治理的概念受到廣泛的討論，成為 1990 年代英語世界社會科學的關鍵詞，尤其是在經濟學、政治學與社會學的領域。

　　治理（governance）的傳統定義是指「統治的作為或過程」，換言之，治理等同於「統治」或是政府（goverment）。然而，治理的概念近年來逐漸地與「政府」概念區隔開來，「治理」相對於「政府」而言，更具有創意，其概念更加廣泛。不論治理是 Jessop 所指出的「組織間關係的自我組織」，抑或是 Rhodes 解釋的「自我組織的、組織間的網路」，採取這種說法的學者，通常指涉當代社會裡整合協調的性質，從由上而下的層級「統治」轉移了由下而上的「治理」。雖然治理概念有跨越國家或是政府界線，同時強調國家與非國家之間複雜的關係，以及網路與協調整合等新組織互動形式的特點，卻比較忽略批判的文化研究向來關注的權力問題。為了更能掌握權力的概念，將治理的概念結合了傅柯（Michel Foucault）的治理性（govermentality，或譯為統理性）論點，更可以說明文化治理概念根本的意涵。

　　換句話說，文化治理概念的根本意涵，即是將文化治理視為文化政治的場域，亦即透過再現、象徵與表意作用而運作與爭論的權力操作、資源分配以及認識世界與自我認識的制度性機制。總而言之，文化治理企圖結合 governance 和 govermentality 這兩種概念，文化治理一方面須重視其不侷限於政府機構的性質，以及治理組織網路化的複雜狀態。另一方面，也必須關注文化治理即是權力規則、統治機構與知識形式（及其再現模式）間的複雜叢結。文化治理概念的基本意涵，在於視其為文化政治場域，亦即透過再現、象徵、表意作用而運作和爭論的權力操作與資源分配，以及統治機構認識世界和自我認識的制度機制。從上述得知，如何透過博物館工作實務與活動推展之場域，思考現實政治行動的事實，而從事藝文工作與組織機構的人員，應該正視博物館場域中權力運作，以及機構文化轉變之事實，不再忽視或被動地接受，必須去主動創造機構新的價值與發展有益的政治方案，展現藝文機構的專業自主性與道德勇氣。

　　文化產業需要開拓藝術欣賞與文化參與的人口，才能活絡市場經濟，因此建立出完整的藝術產業是當務之急，建構出完善的藝術消費機制與創造藝術市場的經濟價值，如何「建立藝術品牌」與「藝企合作」之模式，來尋求企業之資源與經費挹注，抑或是爭取政府的補助款來支援，以求永續經營發展、活絡藝文市場經濟。從藝術管理的角度來看，如何建立出專業的藝術經營管理系統，當前視為當務之急，當今有許多學術研究，都分別針對組織經營效率之提高、財務控管、人力資源之發展、機構觀眾研究、觀眾開發與典藏文物管理等有深入的討論。然而，目前臺灣藝文組織機構，都偏向以非營利組織管理方式來經營，因此，相較之下，對於營利性的藝術機構，如：畫廊，或是拍賣市場的探討，較少有討論與論述。然而，目前出現了藝文組織調整、分流的聲浪，非營利型藝文組織與產業型經濟組織不同模式的管理與經營，營利性的藝

文組織機構開始受到關注，未來勢必也成為研究的重心與熱潮。

　　藝術管理不同於一般的行政管理，它往往是屬於服務型的管理方式，因此它很難具有標準化被複製性，藝術服務傾向於消費者的內在感受，藝術管理有其非營利管理的特徵，它以非營利性的藝文機構與活動為主軸，它不以營利性為目的。誠如 Francois Colbert 於著作中《文化藝術行銷》所言：「藝術類、文創產業及大眾傳播等領域的不同在於藝術部門主要處理的藝術為產品導向，而非市場導向。重點在於區隔出特定觀眾的市場，而非因應觀眾的需求而生產。」[3] 因此，藝術管理包含了三種特色，第一、藝術知識：藝術史與藝術鑑賞的知識；第二、管理技能：含括了專案規劃、行銷推廣、資金募款與營運管理等；第三、服務型管理：藝術管理是種勞力密集的活動，它以藝術為依歸，且多為非營利性質的。從狹義的面向來看，藝術管理是藝術活動的管理技能，從廣義的角度來思考，它同時含括了文化藝術相關政策的範疇、機制、法規、辦法與實務案例和理論探討的統稱。

　　所謂「非營利組織」則是具有公共服務的使命，積極地促進社會福祉，不以營利為目的之民間公益法人組織，最主要的設立目的，在於藝術文化的普及、推廣，藉由活動之籌劃與舉辦，將組織的使命和目標得以推行與落實，讓組織的公共使命可以永續發展。從非營利組織管理的觀點來討論藝術管理則會探討組織所設立的宗旨目標、使命、組織編制、董事會運作、組織的營運管理、財務管理、人力資源管理、行銷管理、危機管理、績效管理，計畫目標下的各項策略，如：募款策略，以

3　參考 Colbert, F. (1994). *Marketing Culture and the Arts*. Montreal and Paris: Morin. 林建煌（2009）。《現代管理學》（原作者：DeCenzo, R.）。臺北市：華泰文化。

及與政府部門的合作互動及相關政策法令的規範因應等。[4] 它是以推廣文化藝術為使命，在服務上，提供民眾於心靈層次上獲得滿足，並且藉由組織運作，來推動一般民眾與市民獲得幸福感與享受藝術的愉悅，因此，非營利機構如私立博物館、美術館、表演藝術團體等皆屬之，這些非營利組織不同於以追求利潤為第一考量的營利組織。

雖然非營利組織不以營利性質為目的、追求利潤為導向，但是對於管理的各種方法、方式仍然有效的應用於非營利性質藝文組織，活動行銷、宣傳管理、組織與政府互動關係的經營，以及與社會大眾互動關係經營、募款策略、財務管理、董事會運作、人力資源管理、績效管理等，是近年來非營利組織藝術管理涉及的工作範疇。

藝術管理是當今新興的管理學門，同時也是跨領域的學門，並且涵蓋了不同領域的範疇、知識系統，從政府層級的政策法規、各項文化政策與計畫之推展與執行、獎補助的資源分配到成果的考核與評鑑等面向，都亟需有系統性地整理、分析、歸納，並整合各個範疇的理論研究與執行實務面向。雖然文化的經費補助占國家的整體預算是有限制的，但藝文組織可以尋求企業贊助與社會資源挹注，引進更多的社會資源，以及積極開發抵稅辦法。然而，藝術在社會國家扮演之重要性不容忽視，每年文化產業的產值更是逐年增加，像是美術館的文創商品、智慧財產權的衍生開發，未來相關藝文機構的研究亟待國內相關領域的工作者與研究員提出自身實務經驗、工作見解，並加以彙整與統理，不僅有助於藝術管理學門理論與實務經驗之積累，更是未來工作實務運作與活動策劃與推展上，有重要的參考價值與應用推行。

4 　陳政智編著（2010）。《非營利組織管理》。臺北市：華都文化。

2005 年經濟學者 Chan Kim 和 Renee Mauborgne 提出了「藍海策略」的概念。而文化機構引入藍海策略的思維之後，是要提倡文化公共性的創新價值、跨界合作與整合公共的資源，非營利組織積極地尋求外界的資源，並強化雙方合作協力的關係，讓非營利組織可引入更彈性與創新思維。博物館與藝術家的合作是一種雙贏的合作夥伴關係，可以開創博物館文化的觸媒。而藝術家與博物館體系的合作關係，尋求三方面的文化價值：第一、文化傳承；第二、文化實踐；第三、文化認同。博物館的核心關係為博物館和社會大眾，而非僅止於博物館對於館藏、物件的妥善收藏而已，博物館的價值來自於組織領導者的視野與眼界，而博物館工作人員也並不侷限於組織內的專業從業人員，博物館之義工、博物館之友、社區成員，甚至是合作之藝術家都可以成為博物館最佳的合作工作夥伴關係，如何透過上述從業人員與合作夥伴，推展博物館「文化傳承」、「文化實踐」與「文化認同」，三方面的文化價值，在當代博物館思潮中，是重要的博物館創新價值與「藍海策略」，博物館如何回應「新博物館學」的主張。誠如英國學者 John Holden 指出，文化的價值在於文化傳承、文化實踐與文化認同，文化政策之目的，應在公民社會中推展文化價值實踐的合理模式。

此外，美國博物館協會（American Association of Museums, AAM）在《新世紀的博物館》報告中便指出，未來改變博物館之趨勢：傾聽不同的聲音、尊重文化多樣、改變教育的方式與資訊時代的銜接。藝術家與博物館的合作模式，有助於社區關係、市民關係之建立，可增加對於時代議題的敏銳度與社會議題的反思，以及對於時代社會權威的挑戰、批判，因此，博物館對於新時代的博物館的公共性與社會性，扮演重要的社會功能與角色。當藝術家參與博物館、介入社會時，博物館功能與藝術能量的碰撞與激發，透過文化的詮釋與美感經驗的再現及創造力的展現、迸發，產生了社會雙乘效果及社會創新能量的質變。

2 博物館與藝術家進駐

　　美術館運用藝術家進駐計畫（Artist-In-Residence Program），讓美術館成為都市再造、文化觀光行銷的觸媒，藝術家成為城市間與國際交流合作的契機與有效的互動模式，藝術家成為國家的都市形象的形塑，這同時也是近年來藝術家被賦予的期待與責任。

　　藉由藝術家進駐美術館，得以讓原有典藏文物獲得對話與詮釋的機會，博物館既有組織與空間可以活化再造，並且建構藝術文化贊助的機制，使美術館發揮當代的價值與功能，促使美術館成為城市策動的能量。鶯歌陶瓷博物館在 2010 年開辦的駐村藝術家計畫最具代表性，2010 年由鶯歌陶瓷博物館策劃的臺灣國際陶藝雙年展更為 2012 年下一屆雙年展力邀國際陶藝競賽的得獎者來臺灣駐村，駐村交流計畫打開了國際交流與互動的合作機制。同時，對於機構與在地社區勢必會有正面的影響力；對於地方產業之提升與當代陶藝創作之鼓勵，博物館與藝術家的合作互動模式，有助於社區關係的建立與培養；對於社會和時代議題的反芻以及各種權威的批判與挑戰，藝術家可以是當代文化的詮釋者。

　　然而，「組織活化」發揮了博物館以多元的觸角與模式，藉由藝術家的介入，作為組織活化的彈性運用手法，讓博物館產生新的能量與活力，吸引不同客群的觀眾。透過藝術家進駐博物館場館計畫，既有典藏文物得以有重新詮釋與活化，與當代進行對話之可能，同時，機構組織與空間環境有重新再造的機會，而跨領域的整合更激盪出當代藝術之新風貌，進而，博物館組織不僅獲得了新的視野與能量，新藝術的生產創造出公眾新的文化資產價值。更重要的是，博物館能建構出藝術生產的贊助機制，讓更多元化的藝術形式與觀念產生碰撞與異質性，博物館在

當代的藝術功能，能夠介入社會，同時，能扮演藝術傳承之角色，成為社會文化開創的策動者。

　　雖然藝術家駐館計畫在臺灣較為不普遍，而計畫執行如何對組織活化與文化再造也較少人討論，如何透過藝術家的進駐活動，對於組織機構的活化，是當代博物館重要議題。將典藏、展示與博物館場域開放，讓社會大眾有更多詮釋與對話的機會，瓦解組織既有的權威價值，透過具有實驗性、批判性的當代藝術創作異質、碰撞的開放性。

　　博物館的典藏文物是國家的文化資產，如何透過保存民族歷史文化記憶，並且加以傳承，運用有效的營運行銷策略，更重要的是博物館透過當代藝術計畫，鼓勵藝術家進駐博物館計畫，開創出博物館組織活化，以求創造出新與舊的對話，原有典藏文物活化與新詮釋，並進而建立過往與未來的對話橋梁，開創博物館的未來性與當代文化的新見解。

　　例如，位於美國波士頓的 Isabella Stewart Gardner Museum，透過藝術家駐館計畫，以協助藝術家創作的發想、靈感的構思為目的，在規劃時便考量到計畫，因此保留了許多即時變更的空間，包含藝術家的行程安排，以及創作空間的安置，還有最終可能呈現展覽形式，因為每一位駐館的藝術家都可以和博物館的典藏、空間與教育活動產生不一樣的對話、碰撞出不同的火花，因此合作模式允許高度的彈性空間。藝術家可以自由瀏覽、檢視典藏文物，不同的部門，如歷史典藏部與當代藝術部之間可以協調、彈性地溝通合作，並以典藏為核心發展，規劃出不同需求的參觀者的教育推廣活動。

3 超級特展與文化創意產業

　　2008 年「驚豔米勒 —— 田園之美畫展」[5] 主辦單位為國立歷史博物館與聯合報系的合作募集，此展覽對於企業和展覽宣傳的形象都是雙贏，除了門票產生 1.43 億元的收入之外，其衍生文創商品的熱銷更達上億元的銷售額，成功地展示了博物館的文化經濟實力，作為文化創意產業的成功典範。此類的超級大展，藉助於媒體的推廣宣傳與媒體曝光，對大眾看展資訊的宣傳露出，提升大眾接近、親近與鑑賞藝術的管道。博物館最重要的是社會責任，藉著超級大展聲勢而舉辦，值得思考的是，博物館的教育使命須如何落實？對於博物館內的行政組織的運作與資源的整合有何助益？

　　從「藝術管理」的角度來思考，博物館的專業人員汲取辦理超級大展的實務經驗之後，對於媒體學習的資源整合的「對外行銷」能力，可調整為自身可行的運作模式，博物館人員可以化被動為主動尋求社會資源，媒合各類型企業的資源挹注，例如：航空公司、國際飯店、跨國銀行、新興產業與小眾媒體等不同企業的合作。因此，博物館內部的跨部門整合行銷是權力策略的第一步。

　　大型媒體所主導的國際性大展，它追求實質的企業利潤與更高的投資回收，但往往犧牲了博物館對於社會教育的基本需求，導致博物館教育功能較為萎縮，公部門受限於體制資源與國際館藏的侷限與不足，超

5　「驚艷米勒 —— 田園之美畫展」於 2008 年 5 月 31 日至 2008 年 9 月 7 日展覽於國立歷史博物館。

級大展的定位與策略必須要重新定位與轉型。隨著臺灣藝術管理專業的日趨成熟、成長，藉由多樣化的異業結盟的資源整合，以引導社會大眾需求的博物館教育為首要任務，讓社會的藝術教育得以銜接國際趨勢、藝術潮流，重新省思臺灣的文化藝術教育，並且開展出更為多元化、多樣化、歧異性的藝術「世界」與「視界」。

　　藉著國際間的文化交流，臺灣博物館致力於國際業務與知名展覽的推廣，期能以國際博物館同步發展、世界接軌，例如：「黃金印象 ──奧塞美術館名作展」[6]、「兵馬俑展」[7]、「馬諦斯展」[8] 與「驚艷米勒 ──田園之美畫展」等超級大展，促使了國際間文化、展覽的交流與文化知識的普及。此外，國際性展覽彌補了臺灣博物館界於國際文物館藏的缺乏，引進多元開放的展覽型態，將臺灣公部門公辦博物館靜態傳統的展覽形式，轉化為生動、親民的互動方式，貼近民眾生活與知識的論述場域，吸引一般市民與觀眾前來博物館鑑賞藝術、學習藝術知識，同時也引進博物館的經濟效益，促進臺灣文化產業的潛在經濟實力。國際展覽的引進與機制，對於在地知識的生產，以及國際藝術的思潮扮演重要的橋梁，國際性大展是國際潮流的重要媒介。但是，這樣無限制、浮濫的開放國外文化工業進口的現象，引起眾多學者和藝術家的反芻與反省。

6　1997 年 1 月 15 日至 7 月 15 日於國立歷史博物館及高雄市新美術館舉行的「黃金印象 ── 奧塞美術館名作特展」，匯集 60 幅法國 19 世紀後期油畫作品，包括印象派，後期印象派諸多重要藝術家如：馬內、莫內、雷諾瓦、塞尚、梵谷、高更等之名作，另及那比派德尼、麥約、波那爾、貝納等較少為國人所知的藝術家。資料參考國立歷史博物館網站。

7　「兵馬俑展」於 2000 年 12 月 15 日至 2001 年 3 月 11 日以及 2007 年 5 月 12 日至 2007 年 8 月 2 日展覽於國立歷史博物館。

8　「馬諦斯展」於 2002 年 11 月 19 日至 2003 年 2 月 16 日展覽於國立歷史博物館。

臺灣民眾對於知的權利以及對於世界的想像漸漸地淪落好萊塢式浮華庸俗的表象，此外，超級大展也演變成一種流行符號與文化消費，媒體成為展覽權力策略的主導者，媒體自身不再止於訊息的中立傳播者，而是所有展覽訊息的新聞製造者（making news），更是介入展覽衍生商品開發銷售的文化生產及再生產者，媒體成為超級大展引進的最大獲利者，國際藝術展覽的商業利益導向由展覽主辦之一的媒體機構所運作，是其權力策略下的成功展現。

4 藝術補助與募款 —— 臺北故事館

　　臺灣的藝文機構多為非營利組織的經營運作，然迄今藝術管理所探討的議題仍聚焦於攸關公眾福利之藝文政策、資源配置等公部門及非營利組織之運作。所謂「非營利組織」即具有公共服務使命，積極促進社會福祉，不以營利為目的之民間公益法人組織。從非營利組織管理的觀點，[9] 以推廣文化藝術為使命，提供服務促使人們獲得心靈上的享受，促進社會大眾全體幸福之非營利機構如私立博物館、美術館與表演藝術團體等皆屬之，這些非營利組織不同於以追求利潤為第一考量的營利組織，其最主要的目的在於文化藝術的推廣及組織使命的落實及永續發展。

9　陳政智編著（2010）。《非營利組織管理》。臺北市：華都文化。

非營利組織既是以使命的達成與組織的永續經營為努力的方向，則在確立目標之前最首要任務就是界定組織的使命，接著才能以該使命為基點確定組織的各項具體目標並轉換成各種策略。雖然非營利組織存在的重點不在獲取經濟上的利益、不以追求利潤為目標，但管理的各種手段、方法仍被有效應用，含括了行銷管理（在組織競爭下爭取資源提供者與服務者的認同的手段）、與社會大眾、政府互動關係的經營（為確保環境資源來源的穩固的方法）、募款策略、財務管理、董事會運作、人力資源管理、績效管理等皆是非營利組織管理會涉及之議題。

臺北故事館的案例說明了臺北市文化治理已發展成政府與公民社會相互合作依賴的模式，為了達成目標，彼此在契約共識的基礎上信賴與合作，並且兩方各自享有其自主性。Michel Foucault 則主張「（個人）總是同時處於承受與施加權力的位置。個人不只是權力之下唯諾順從的目標，也是權力賴以展現的要素」。陳國慈女士具備了法律專業、財務和長久經營的藝文界的資源，更重要的是她懷有高度的熱情，其積極投入正是彰顯公共精神的最佳典範，實為當下社會難能可貴的案例。

臺北市文化局因著古蹟再生的觀念，2003 年委請前國家文化藝術基金會執行長陳國慈女士認養經營圓山別莊，並且重新化身為臺北故事館，以煥發面貌呈現，並且還原了古蹟舊時迷人的風貌。陳女士每年捐助七百萬元以推廣臺灣生活文化和實踐古蹟再利用的理念來管理臺北故事館，試圖將古蹟建築、歷史建築、常民生活文化、藝術家作品、茶坊等元素揉搓切入，構成臺北故事館的嶄新風貌。臺北故事館是第一個以個人名義認養古蹟的案例，2005 年修訂《文化資產保存法》，使得個人辦理文化資產管理維護工作有了法源的依據，其主管機關為臺北市文化局，屬於地方的層級，兩者為契約委任的關係。在營運方面，臺北故事館具有處理館務、人事任用等主導權。雖然，臺北故事館首創以個人名

義認養贊助古蹟經營的先例值得鼓勵，但自 2005 年開館以來至結束營運為止，臺北故事館的主要經費來源仍是陳國慈女士個人的捐贈，一年約需一千兩百萬元。雖然公部門有各種贊助文化活動的管道，但不管是向公部門申請經費，或是向私人募款，都有其先天制度上的限制。

　　臺北故事館與臺北市文化局基於委託經營管理之契約關係，臺北故事館雖然沒有來自臺北市文化局的補助，但依委託經營管理契約之規定，仍然要受到公部門的監督，提供會計資料讓經費流向公開化、透明化。相較於公立博物館，由於臺北故事館屬於私人認養的經營模式，在財務上不受《採購法》的限制，而由館內的審核機制進行預算的控管，同時以品質為考量，不僅避開了公務體系科層組織冗長的行政流程，提高了行政的效能，並創造出深富創意，又高品質的文化活動，尤其是陳國慈女士，引進了企業紀律化的管理方式，帶領團隊將有限的資源發揮到最高的成效。臺北故事館的個人認養與營運文化資產的方式雖然廣受各方的肯定，而陳國慈女士也繼臺北故事館之後，於 2009 年再度認養了另一個古蹟 —— 撫臺街洋樓，但她仍是臺北市目前唯一的一位以個人身分認養古蹟的案例。從上述可知，個人認養古蹟、經營文化資產仍是門檻高、難度高的方式，陳國慈女士的熱心投入，已經為社會文化風氣樹立了個人認養古蹟的公益典範，要形成社會風氣還需要更多制度面的配合，例如，相關的稅務優惠等配套措施，政府應該擬定相關的文化政策以鼓勵更多私部門的投入、更廣泛的合作、參與，從文化治理的角度來觀看，臺北故事館以呈現出政府與公民社會互相依賴、互信與合作之結果，此外，從契約共識的基礎上來看，並達成各自享有自主性及信賴基礎。然而，博物館治理與公部門的權力關係，亦是上下互動過程之管理過程，受到委辦合約年限之限制。從上述臺北故事館之案例，研究發現出，博物館雖設法在委辦合約的限制中試圖維持其自主性，但是為因應不同的館舍而簽署的各種委辦合約，似乎更加侷限了館舍的發展性。

因此，重用非營利組織的力量，藉由公私協力的互動模式、互信合作，相互信賴進而建立起夥伴關係，便成為當代的行政管理與組織執行的新模式。政府以往「由上而下」的統治方式，隨著時代的變遷，輔以「由下而上」的治理模式，使公私協力成為一種「雙向道」（two-way traffic）的互動模式，透過了有效的「小而美、小而能」的途徑，來提高政府治理的效能與服務品質，公私協力的合作方式，試圖讓博物館組織更為彈性化、功能自發性以及民主代表性等運作特色，同時更能敏銳地掌握社會大眾對於博物館組織的需求與想法；此外，非營利組織透過實際的運作，有系統地鼓勵民眾對於公共事務的關注與投入，並且積極的參與，提供了社會菁英與領袖培育之場域，提高了大眾精神生活的嚮往與公益事務人格的投入，擴大了其生活範圍，凡此種種均有助於民主理念的培植、正面價值的維護和關照。因此，公私協力之下的博物館是公民參與和公共服務的重要方式，公私部門的協力合作模式更是種實踐公民社會理想的夥伴關係，透過協商與合作等方式，共同確立了價值與目標，一同進行公共事務的管理與推展，締造公私「雙贏」的成果和目標。

5 藝術管理與藝政所的課程

國立臺灣藝術大學藝術管理與文化政策研究所，於 2006 年正式成立，設有博士班與碩士班，對於藝術管理學術層面，重視視覺藝術的觀照，入學之後對於跨學門的涉略與推展，開設課程像是「藝術社會學專題研究」、「視覺文化：理論與方法」、「當代文化理論專題研究」、「藝術與文化哲學專題研究」和「臺灣藝文政策發展」、「節慶活動管理」與「藝術與文化理論」以及「博物館管理專題」，由內梳理藝文組織規模和

其屬性，由外整理臺灣政治經濟發展下藝文思潮的過程與變遷，除了藝術理論與文化政策學理的梳理外，同時強調到博物館、美術館與藝文機構實習，規劃將理論的學習轉化為藝術管理的實務管理實踐，從中培養學生對於文化行政與藝術管理工作的能力，以及服務認知的培養。從上述藝術管理的核心課程規劃可以得知，藝術的專業知識勢必是藝術管理的核心知識及學術基礎的涵養，培養對於藝術理論的學理與臺灣藝文政策發展的學養，掌握對於古今中外藝術的歷史、理論、批評、收藏、鑑定與修復等面向，將學術的涵養落實於藝文組織機構的實務工作場域，進行場域內業務的推展與活動的執行、管理、反芻與修正。由上述可知，藝政所的文化行政與藝術管理的培訓重點和目標，不僅是強調行動實踐的技能，同時更重視整體思辨的藝術功能與價值。

　　藝術管理的研究與討論的範疇相當廣泛，又是一門理論與實務相融合的學科領域，無論是理論的釐清與實務案例的深入研究，都有助於學科版塊輪廓的拼組與開拓。

6　結語：藝術治理之可能性與未來性

　　文化軟實力近年來成為國家展現國家能量的指標，所謂的「治理」（見下表之比較）是在一個既定的範疇之內運用權威，以維持社會秩序，滿足公眾的需求。但「治理」並不等同於統治「治理」，兩者最大的差異在於，治理雖然需要權威，但其主體不一定是政府機關。非政府組織、私人機構與壓力團體以及社會運動等等，都可以視為其權威的來源。由此延伸出來的藝術治理的觀念，係指運用各種力量與各方角力交錯為藝術的發展而努力，藝術治理最終期許能透過公私部門對於文化價

值與藝術功能的共同認定，透過共同合作、協商與溝通以及妥協來達成藝文組織的需求。藝術治理是文化治理下的一環，其主體含括了政府、非政府的私人團體，甚至是公民社會的每一個個體，均以共同目標為前提，運用共同合作之方式，以達成文化創新、組織翻轉、文化保存以及文化認同的理想目標。

表 9.1　政府與治理觀點的對照

項目	政府	治理
主體	公部門	公部門、私部門或兩者合作
權力的運作	由上而下	由下而上
特質	強調制度	強調過程
理論觀點	以國家為中心，從政府角度思考社會政策。	國家和公民社會彼此享有自主性，兩者相互依賴與合作。

　　隨著國家文化政策的推展與文化資本化的轉向，「藝術管理」的範疇更為擴大，同時跨不同產業、企業的組織合作，其含括了政策法規的制定、資源分配、組織編制、計畫執行、目標策略和領導培訓，以及資源控管的現況分析與理論探討。本文試圖界定「藝術管理」的特殊性，並且爬梳「藝術管理」這門學科之專業養成與社會學批判，及跨領域整合之培養，對於理論的梳理與實務推展的當代實踐，從「文化治理」的角度到「藝術治理」角度之發展與詮釋，如何透過組織活化、文化創新、文化傳承與保存，讓文化生態永續經營，面對全球化、市場化的挑戰，藉由「藝術治理」模式，以達到文化公共事務的理想化目標，重新反思當代藝術的功能與意義，反思藝術之於公民與公共社會的價值、理想，以作為藝術管理與政策規劃及行動策略的最高準則。此外，試圖梳理「藝術管理」的範疇與當代性意義，梳理出這門學科未來發展的可能

性，並且掌握到未來「藝術管理」專業知識、技能、態度與人才培養的建置與培訓，在面對知識經濟與全球化時代，臺灣的藝術管理的人才培養與理論訓練上，對於文化政策制度法規面向、博物館技能與實務的推展，是國際運作、博物館營運人才培育必須回應的課題。

延伸討論議題

1. 除了文化軟實力與經濟實力，還有哪些項目可以成為展現國家能量的指標？

2. 從陳國慈女士以公私協力合作模式，認養了臺北故事館的案例，從文化政策和法規的制定層面上，政府在制度面上，有什麼法律面、稅務面的配套措施，需要擬定的文化政策，以鼓勵更多私部門與私人的投入？

3. 隨著國家文化政策的推展與文化資本化的轉向，「藝術治理」的範疇包含了哪些面向？

4. 藝術家進駐博物館、學校及社區的計畫相當普及，然有什麼方法可以提高藝術家進駐的長期效益？或是提高博物館的組織活化？

5. 「藝術管理」的學科養成與理論培養，包含了哪些的範疇與範圍？在當代全球化的思潮之下，還需要什麼學科的養成與培養？讓臺灣美術館、博物館營運發展具有世界性品牌？

引用文獻

林建煌（2009）。《現代管理學》（原作者：DeCenzo, R.）。臺北市：華泰文化。

陳政智編著（2010）。《非營利組織管理》。臺北市：華都文化。

黃美青（2007）。《彼得杜拉克的管理理論圖解》（原作者：中野明）。臺中市：晨星。

賴瑛瑛著（2011）。《當代藝術管理：藝術學的考察》。臺北市：藝術家出版社。

Colbert, F. (1994). *Marketing Culture and the Arts*. Montreal and Paris: Morin.

10

博物館教育與公眾服務：
論觀念的變革

— 蔡幸芝 —

本章學習目標

✓ 從變動性、整體性及多元性的觀點，檢視並辯駁博物館教育潛存不合時宜的迷思，進而創造性詮釋博物館教育作為公眾服務的核心價值、特點及可能性。

關鍵字

博物館教育、公眾服務、詮釋

　　如果博物館只是接住自己拋出的東西，那還停留在笛卡兒式的獨白裡；唯有博物館一把接住觀眾擲來的東西，才算紮根於現實世界之中，也唯有一同在變動世界中變動、在異聲交流中交流，博物館才成為活的有機體。我強調流變不止的觀點，意味著對主客二分的質疑及恆定不變關係的否定，寓於變動世界中連動的博物館也就不再合適探求普效性定義的問法，而是承認我們在瞬息萬變捕捉到的，是博物館呈現其暫時性特徵。法國哲學家 Foucault 有段描述，貼切道出一般觀眾參訪博物館的印象：

> 博物館和圖書館已成異質空間，時間未曾停止構築而達其頂峰，因此在 17 世紀，乃至 17 世紀末，博物館和圖書館一直是某種個人選擇的體現。相反地，一個聚積所有東西的概念，構成某種一般檔案庫的想法，將一切時間、時代、形式和品味都收納於一個場所的渴望，一個將所有時間構建於同一個場所，這個場所本身是在時間之外的理念，在某個不變場所中組織起某種時間的永恆無限之積累的想法，所有這一切均屬於我們的現代性。博物館和圖書館都是 19 世紀西方文化裡典型的異質空間。

<div align="right">Foucault（1999: 352）</div>

　　Foucault 以異質空間（heterotopias）的概念，捕捉西方博物館及圖書館在變異中的特徵 —— 從早期私人蒐藏欲望的投射，轉變成現代文化建制意識形態的權力展現，後者以高度複雜的組織及論述，將分屬不同時空之物精心重組、併置、疊加，在時間中構建超出時間之外、異物聚積的奇幻之所。場所與藏品相互輝映，在美國藝術史學者 Hamilton 看來交相構成，「陳列包括稀有、珍貴、充滿異國情調的神祕物品，與神聖歷史相關的藝術品或自然標本的大教堂聖器室或貴族的珍寶室」

(Hamilton, 1975: 98)。一方面，博物館對稀世珍寶的「蒐藏、保存和研究」(Alexander, 1979: 10) 樹立博物館的地位；另一方面，稀世珍寶亦形塑了早期博物館地位崇榮的形象。珍稀之物得以延續流傳，致力於典藏及維護工作的博物館功不可沒，卻需在此基礎上推進藏品的用途更勝競逐藏品質量的思考。一如高瞻遠矚的美國博物館學者 Dana 所言：「博物館的工作，也可說是責任，是去瞭解什麼樣的展品以何種形式展示，並配合何種印刷品或解說，才可以滿足社會的特定需要和目標。」(Dana, 1917: 17) 換言之，「藏品」的價值並不僅僅取決於珍稀性，而在「藏品」具有實現為「展品」的教育性，意即從其去原脈絡的再脈絡化，發揮面向公眾的教育功能，藏品才得以重生，博物館才有存在的價值。曾任葛藍波博物館（Glenbow Museum）館長兼博物館管理學者 Robert Janes 將此稱做「哲學性的轉移」(philosophical shift)：「藏品管理」轉變為「公共服務和溝通」為核心的管理哲學，他提到：「博物館收藏本身並非目的，而是為了達成目的不可或缺的手段。」(轉引自 Weil，張譽騰譯，2015: 43) 意即今日博物館已從關注物轉移到關注人的問題。我認為可以更精確地說，博物館歷經觀念上的變革：「從藏品到展品」、「從展品到一般大眾」、「從一般大眾到差異化的參觀者」的重心位移。因而無論世界各地博物館的規模、性質及自我定位殊異有別，教育卻是所有博物館共同的使命，服務公眾才是博物館的價值所在。

1 博物館教育的迷思與辯駁

　　承接上述，當我主張博物館應當視為活的有機體，在某種層面上也在表明生命世界是人造的博物館重新思考其教育理念的導師，因為多樣性生物在每一層級都結合為循環不止的整體，而一個整體是無法完全用

個別生物的運作清楚解釋整體的變化。如果博物館忽略其為一個整體，切斷其外部與內部因素應有的浮動調節，則容易產生四個迷思：第一，博物館教育是教育理論的直接應用；第二，博物館教育是學校教學活動的延伸；第三，博物館教育可以與展覽分別運作；第四，博物館教育是傳遞意義的單向過程。前兩項關連博物館對教育理念及其教育對象的簡化，後兩者則反映博物館對組織運作及溝通模式的僵化。然而，迷思與辯駁之間不是涇渭分明的對立，亦非簡單的思想替換，而是一種黑格爾式辯證關係中的統合，朝向兼容並蓄、更廣褒的理路前進。此故，當以具整體性及變動性的觀點，辯駁博物館教育的迷思，進而闡釋博物館教育的特點。

2　博物館不只是教育理論的直接應用，而是涉及跨學科理論的轉化運用

　　博物館教育可以單純視為實務操作而無需理論嗎？想像眼前所見是 1976 年在波蘭挖掘出土、遠溯至 3,500 年前的布洛諾西陶罐（Bronocice pot），罐面上描繪最早出現輪子的馬車圖案。它引起藝術性的賞析、審美經驗之餘，亦喚起參觀者思考遠古人類早就懂得運用滾輪的智慧。但是，圖案上的輪子不只是一個滾動的圓盤，它同時蘊含著滾輪與長軸結合成馬車的動力學知識。易言之，實務與理論在思維上看似可分，實質上構成一體兩面的整體。一方面，理論涉及概念化的過程，所有實踐都須置於概念的形式中才能理解其意涵。另一方面，實務是具體化的表現，一切理論都有待實務的檢驗才彰顯其價值。正因實務有其經驗的侷限，理論則有驗證的空間；理論的訓練有助培養縝

密的思考，縝密的思考則有助完善我們的實踐。因此，博物館的研究成果實與博物館實務工作構成博物館教育的整體。此外，博物館教育並不僅止於教育本身，而是盤根錯節於各種層面的作用中。批判教育學的提倡者 Giroux 認為，「教育必須被理解為一種認同的產物，此認同與某種特殊形式的知識與權力的排序、再現及合理化有關」（Giroux, 1993: 73）。意即博物館教育涉及教育理論之外，也涵蓋自然、社會、人文領域等跨學科理論的整合、轉化及運用。正如 Hooper-Greenhill（2007）在〈博物館：學習與文化〉一文中提及博物館正在經歷新時代的挑戰，並通過評估及哲學思想的鏈結重新定位。文化、社會的新觀念及新政策挑戰博物館重新思考目的及重設教育理論。

就此，博物館教育涉及跨學科理論的整合，不僅意指博物館的教育工作需要人文、社會、自然科學等不同專業的共同參與、及多元視域的呈現日趨明顯，更意味著博物館也提供不同專業在參與過程中打破自身視域本位的特殊性，從而共同形成一種自內運動的大視域，此大視域超出現有學科的界限而包容著多元視域相互理解的契機。德國哲學家 Gadamer 曾就不同視域融合於博物館舉例說道：「一尊古代神像，過去豎立於神廟中並不是作為藝術品而給人以某種審美的反思性快感，當它現在陳列在現代博物館立於我們面前之時，仍然包含該神像由之而來的宗教經驗的世界。此一神像就具有了富有意義的效果，即它的那個世界也屬於了我們的世界。」（Gadamer, 1986: 441）意即在博物館的脈絡下，一件從古代走向我們的神像的詮釋不僅能有宗教的觀點、歷史的觀點，亦可從我們所在世界的視域包容著藝術的觀點及其他種種開創性的詮釋。因而，「博物館的角色不再侷限於物件的保存：也必須分享並持續重新詮釋物件」（Price, 2002）。

3 博物館教育不只是學校教學活動的延伸，而是向所有人發出的邀請

　　博物館教育汲取許多教育專家從學校教育發展而來的「教與學」的新穎模式，仍需通過轉化的過程而非直接應用。不僅在於博物館教育的對象及範圍更加寬廣多元，博物館與學校的教育型態也存在差異，兩者構成互異的對比。相較於學校教育具有明確的組織型態及篩選機制，諸如課堂教室、學習進度、分級編組、成績考核、紀律規定等特性，博物館教育呈現富有彈性、機遇性的聚散型態：不同背景的參觀者按其自身的節奏在空間的移動中自主學習，重視潛移默化的長遠影響、情意發展及人文素養的陶成。然而，這並不意味著博物館教育勝過學校教育。當參觀者理解一件博物館展品解說的內容，即預設了有系統的學校教育已發揮作用。反之，原先出現在教科本上的文物圖片，以真實原件呈現在博物館參觀者面前，亦蘊含博物館教育增進了參觀者先備知識的體驗深度。因此，學校教育與博物館教育彼此無可替代且相互充實，不過博物館教育不只是學校教學活動的延伸，而是向所有人發出的邀請。如同美國博物館協會（American Association of Museums）在 1992 年發表第一份以博物館教育為主要內容的報告《卓越與平等 —— 博物館的教育及公眾面向》中聲明：博物館要成為致力提供公眾服務和教育的機構，並提出三個關鍵概念：第一，博物館應當將教育作為每一個博物館公眾服務的首要任務。第二，博物館教育能因應社會變遷而有多元化的呈現方式。第三，博物館教育要能以差異化的參觀者需要來發展（American Association of Museums, 1992: 10）。在我看來，亦暗藏弦外之音，意即儘管博物館沒有學校教育明訂的篩選機制，卻可能存

在種種背離公眾平等近用博物館資源的無形障礙。社會學家 Bourdieu 與 Darbel（1991）就曾大規模調查藝術類博物館的觀眾類型，研究顯示擁有較高文化資本並表露出中產階級的慣行及身分的人占絕大多數，暗示了「博物館為公眾服務」流於口號。除非博物館採取更積極作為以排除影響公眾參觀意願的障礙，而非將參觀博物館看成純屬個人意願的選擇，博物館才可能成為具包容性、真正歡迎所有人參與其中的場所。

　　當博物館教育以公眾服務為首要任務，拓展博物館觸及公眾的多元管道及變通做法至關緊要。許多博物館善用社群媒體及數位科技延伸虛擬性的公眾服務，而古希臘哲學家 Aristotle 在《形上學》中將「虛擬」（virtuel）看做一種能夠過渡到行動的潛能。換言之，虛擬不是現實的對立面，而是一部分尚未處於活動中的現實。就此而論，博物館運用虛擬實境與公眾互動、開放公眾使用博物館數位典藏資料庫及建置線上學習平台等，不但不會導致公眾就此滿足於虛擬性的博物館經驗，反而有助公眾朝向體驗實體博物館之潛能的實現。再者，不少博物館招募志工加入教育活動，儘管有現實層面的考量，但是在理念上，亦有擴大社會大眾對博物館教育的認識與直接參與，藉助公眾服務公眾，擴大博物館公眾服務影響力的意涵。此外，博物館主動與其他不同類型的機構共同協力，規劃適合不同型態參與者的教育推廣計畫，將博物館的人力、物力及專業資源積極帶進社區、偏鄉部落、醫療院所、矯正機構等，服務相對難以近用博物館的個人與群體，並在不斷溝通、磨合與調整的過程中發展更加長久、多元且創新的服務模式。從倫理學的維度思考，正是博物館意識到其服務對象不只是博物館內的觀眾，還擴及博物館外、甚至遠離博物館的公眾，才表示博物館向公眾的差異性做出無條件的開放與回應，進而落實博物館恢復與建立其公眾服務的社會責任。

4 博物館教育必須與展覽共同發展，並且整個
博物館都是教育的體現

　　當教育成為博物館公眾服務的核心任務，應如何理解博物館教育
與博物館其他職能之間的關係？是否博物館在典藏、保存及展示上獲得
成就，就實現了博物館的教育功能？是否教育活動是排除在展覽規劃之
外、相應而生的導覽、講座及工作坊而已？儘管一般博物館的組織編
制設有教育部門，教育部門卻絕非與博物館教育劃上等號。一旦將博物
館教育僅僅當成各種教育活動的場次安排及總和，並將教育成果置於可
受支配及預期的框架內思考，便是站在教育之外理解教育，而察覺不到
我們無時不刻身處於教育的機會中，無視博物館教育的力量無所不在，
也忽略不同背景參與者在互動交流的過程中，將創造不可預期、無法複
製且變化無窮的成果。Falk 與 Dierking 一再提醒博物館有更多隱性
的學習經驗：「博物館專業人員想知道參觀者學到什麼，但傳統上卻以
很狹隘的方式定義學習。例如他們檢視參觀者從展覽和說明牌獲得的學
習，這是博物館經驗很重要卻也僅是單一的面向。博物館專業人員忽略
了一些比較隱性的參觀者經驗。」（Falk and Dierking, 2016: 84）意
即我們應該摒棄範圍偏狹且立場孤離的教育看法，事實上，整個博物館
都是實踐教育的場域，不僅展覽、展示及各種活動都是教育工作，因而
各個環節必須共同規劃及協調運作，且連同博物館的建築、環境及各種
服務設施都是博物館為參觀者精心打造的教育體現。

　　正因博物館具有實物展示於特殊脈絡及空間變化的特點，尤其能
引發置身其中的參觀者產生整體性的感知體驗 —— 不僅是認知上亦是
情感上的好奇心及想像力，因而博物館可有更多啟發參觀者好奇心與想
像力的空間運用。英國地理學家 Hetherington 如此談論博物館的展

間布局：「博物館像分類機器一樣，必須利用空間效果的分布來處理異質性。」（Hetherington, 1997: 215）此不只是表現在展覽和建築物的空間組織有其特定功能與效果，展間的空間亦如是。然而，單調的、定型化的方式理解特定空間的特定功能，也可能造成參觀經驗變得乏味、司空見慣，限制了我們對空間運用的想像。法國社會學家 de Certeau 則指出另一種對空間的看法：「場所是為了人類的某種需要而組織的空間」、「空間只由移動元素的相交所組成。」（de Certeau, 2002: 117）就此而論，博物館邀請參觀者在迎賓大廳集體做瑜珈、親子觀眾夜宿博物館、國際會議廳變身週末音樂會的場地等等，由參觀者的偶然聚合及離散的活動足跡中使互異的事件發生，目的在打破場所自身的規範性，以使用方式的變化多端，賦予博物館原有空間截然不同的用途，創造性地詮釋博物館空間意義富含新的可能。

5　博物館不是傳遞意義的單向過程，而是詮釋意義的對話過程

　　如今，「博物館教育」（museum education）更常以「博物館學習」（museum learning）的方式表達，顯現對博物館教育功能的理解產生觀念上的變革。「學習」一詞意味著博物館不再自居為傳遞意義的權威，而是越來越關注博物館參觀者的學習過程，意即博物館從參觀者的需要去思考及創造一個愉悅的學習環境，以協助參觀者建構自我的意義。Roberts 曾批評過去博物館教育被視為專家學者通過展示物件傳遞意義給無知參觀者的單向過程，現在的博物館教育不再是「博物館如何教導觀眾；而是觀眾用什麼方式使用博物館，而這些方式是具有

個人重要性的」（Roberts, 1997: 132）。Roberts 的看法說明了博物館與參觀者之間的關係產生變化。從博物館的態度而論，已從教導者轉變為協助者的角色。從參觀者的定位而論，博物館使用者不再被看成無差別化、被動且無知的接受者；相反地，來者都是深具高度個人特色、主動出擊並各具不同先備知識的參與者。此外，意義並非在展覽中被設定與等待發現，而是在展覽與參觀者的交互關係中產生與創造。Gadamer 的詮釋學適切地說明了一切意義都是詮釋的作用，意即是在無止盡的來回對話中形成：「我們必須藉由細節理解整體，並且藉由整體理解細節。」（Gadamer, 2006: 117）在此動態的詮釋循環過程中，觀者是以其前見、即置於歷史的視域中理解作品；另一方面，觀者必須保持開放的態度以理解作品的訴說，意即觀者傾聽作品沒有明說、卻在其中開顯出來的東西。因而，觀者與作品是在各自視域相互融合中，在歷史效果和開放性的擺盪關係中建構更廣褒卻相對變動不止的意義。

此外，從博物館學習者皆有其先備知識與詮釋策略而言，博物館參觀者易習慣探索本來就對他們有意義的特殊經驗與作品，這些經驗只會加強自己原本既有的認知，就無法擴展他們的知識範圍與視域。相反地，假如我們想理解他人的見解，就不能盲目地堅持我們自己對於事情的前見解。這並不是說，當我們傾聽某人講話或閱讀博物館的展覽論述時，必須忘掉所有關於內容的前見解和所有我們自己的見解，而是要求自己對他人的和文本的見解保持開放的態度，即把他人的見解放入與我們自己整個見解的關係中，或者把我們自己的見解放入他人整個見解的關係中思考。轉換視角，其結果就是無論對一件展品、一種見解或一個文本的詮釋，都否定了主客二分的關係，而是認為，意義產生於對話交流的變動過程中生成，而明說的意義又是以未說的、非語言方式編碼的默會知識為根據的理解與解釋，而博物館教育正能提供參觀者潛伏學習的最佳體驗。

6　結語：傾聽公眾心聲的博物館教育

> 舊教育從上而下強迫注入，新教育注重個殊性的培養與表現；
> 舊教育仰賴外在的規訓，新教育鼓勵自主的活動；舊教育從教
> 科書和教師學習，新教育從經驗學習；舊教育從反覆練習學得
> 孤立的能力與專門技術，新教育把能力與專門技術的學習當作
> 達成有直接而強勁吸引力的目標之手段；舊教育為遙遠的未來
> 做準備，新教育則充分運用當前的生活機會；舊教育要求學習
> 靜態的目標和材料，新教育力求認識變遷的世界。
>
> Dewey（1997: 19-20）

　　教育學家 Dewey 闡明傳統教育與進步教育背後的理念差異，亦是博物館教育範式轉變的寫照。當「教育作為博物館的核心功能已獲認可」（Hein, 1998: 3）。博物館的觀眾範式從「博物館對社會大眾的期望」（museum's expectation of the public）轉變為「社會大眾對博物館的期待（public's expectation of museum）」（Weil，張譽騰譯，2015: 29）就意味著博物館教育首要洞悉「是誰的博物館教育」？因而對參觀者（甚至是非參觀者）進行量化及質性兼備的觀眾研究越顯重要，也越能促進博物館認識到各種展覽與活動對參觀者的影響，進而將參觀者的需求差異納入展覽及活動設計的過程，以形成良性循環的發展。再者，觀眾願意在博物館中學習，是出於他們的參觀經驗能與自己的生活經驗相結合，並擴展其視野，引發記憶、發現和想像，因而博物館應當更看重觀眾研究作為創造有利使用者學習環境的基石，為參觀者創造「沉浸於經驗中無意識且自然的學習方式」（Claxton, 1999: 67; Sotto, 1994: 96），而不再認為只需將博物館展品置於「正確」的展示位置即可激發學習。

再者，參觀者在博物館中的學習是動態而豐富的歷程，是高度個人化、以遊戲和渴望為重而非尋找被禁止、被規訓的預定終點（Usher, 1997: 17），亦是認知、情意及五感統合的整體性經驗。相較於對身體經驗的不信任，而將感覺視為一種不可靠的學習方式（Prior, 2002: 91），認知心理學家 Csikszentmihalyi 與 Hermanson（1999）主張「學習經驗涉及整個人，包括智識上的、感覺及情感的機能」，而真正驅動持續不斷學習的動能「在本質上是情感性的」（Claxton, 1999:15-16）。Sotto 也認為「由於投入情感，默會的學習是如此強而有力」（Sotto, 1994: 98）。因為個人情感會對他人產生感染力，情感的投入表明在某種情況下的接受和參與，Fay 的研究則表明：「知道不是由經驗本身所組成，而是把握到那個經驗的感覺所組成。」（Fay, 1996: 27）因此，可以說，我們牢記在心的往往是持續作用中的知覺體驗，更勝於理性推論所羅列的各種細節。Falk 與 Dierking 在探討博物館經驗中亦指出：「學習是一個在社會、環境與個人脈絡下持續吸收和調節資訊的積極過程。學習不僅僅包括吸收信息；它需要在個人心理結構對資訊加以積極調和，以容許其於日後使用。學習應被視為發生在互動經驗模式裡所定義的三種脈絡的焦點之動態過程：每一個學習例證都具有特殊脈絡的印記。」（Falk and Dierking, 2016: 114）

最後，我引用古希臘哲學家 Socrates 的格言：「心智並非是被填滿的容器，而是被點燃的火矩。」（轉引自 Malone, 2003: 136），強調博物館教育應採取「變動性」、「整體性」及「多元性」的觀點。當博物館中的學習越是重視激發參觀者的好奇心、思辨力及想像力，就越要包容創造性的混亂與紛爭是開放社會的特徵與更高共識的必經過程。博物館應當幫助公眾運用博物館資源站在當代問題的浪頭上，成為公眾突破思想框架、尋求新體驗的交流場所。同時，博物館提供一個展覽的論述或活動的意義不再是唯一的詮釋，意義應是產生自並屬於不同參觀者

的詮釋之中，而不同參觀者的詮釋則取決於其前見與敞開視域的體驗之中。正如德國哲學家 Schopenhauer 所說：「人都把自己視野的極限當作世界的極限。」（Schopenhauer, 2015: 45）卻不表示你因而可以將自己的偏見合理化，反而是隨時去檢視自己的思考極限並對不同意見（尤其是反對意見）開放態度，才能擴大自己的視野和／或改變自己的想法。

延伸討論議題

1. 博物館教育有何重要性？對誰而言重要？當有人質疑參觀博物館無法填飽肚子、聽音樂會無法解決社會問題，你如何回應？

2. 遠離博物館是出於個人的因素，抑或博物館造就了無形的障礙？可以如何改善？

3. 博物館教育涵蓋哪些層面？面對不同背景的參觀者可以如何規劃展覽及活動？

4. 博物館應當如何處置過去看做不成問題、現在卻問題重重的展品與論述？

5. 博物館可以採取哪些教育方式協助參觀者自我學習與發展？

引用文獻

史蒂芬・威爾著、張譽騰（譯）（2015）。《博物館重要的事》。臺北市：五觀藝術。

約翰・杜威著、單文經（譯注）（2015）。《經驗與教育》。臺北市：聯經。

約翰・福克、琳・迪爾金著；琳潔盈、羅欣怡、皮淮音、金靜玉（譯）（2010）。《博物館經驗》。臺北市：五觀藝術。

Alexander, E. (1979). *Museum in Motion: An Introduction to the History and Functions of Museum*. American Association for State and Local History.

American Association of Museums (1992). *Excellence and Equity: Education and the Public Dimension of Museums*. Washington D. C. : American Association of Museums.

Bourdieu, P. and Darbel, A. with Schnapper, D. (1991). *The Love of Art: European Art Museum and Their Public*. Cambridge: Polity Press.

Claxton, G. (1999). *Wise Up: The Challenge of Lifelong Learning*. Bloomsbury, London.

Csikszentmihalyi, M. and Hermanson, K. (1999). Intrinsic motivation in museums: why does one want to learn? In Hooper-Greenhill, E. (Ed.), *The Educational Role of the Museum* (2nd ed., pp. 146-160). Routledge, London.

Dana, J. (1917). *The New Museum: vol.2*. Woodstock: Elm Tree Press.

de Certeau, M. (2002). *The Practice of Everyday Life*. University of California Press.

Dewey, J. (1997). *Experience and Education*. Simon & Schuster, New York.

Fay, B. (1996). *Contemporary Philosophy of Social Science: A multicultural Approach*. Blackwell, Oxford.

Falk, J. and Dierking, I. (2016). *The Museum Experience*. Routledge, London and New York.

Foucault, M. (1999). Of Other Spaces: Utopias and Heterotopias. In Neil Leach (Ed.), *Rethinking Architecture: A Reader in Cultural Theory*. Routledge, London.

Gadamer, H. (2006). In Jeol Weinsheimer and Donald G. Marshall (Trans.), *Truth and Method*. Continuum Publishing Group.

Gadamer, H. (1986). *Hans-Georg Gadamer - Gesammelte Werke: Hermeneutik II*, Bd. 2, Tübingen.

Giroux, H. A. (1993). *Border Crossings: Cultural Workers and the Politics of Education*. Routledge, New York & London.

Hamilton, G. (1975). Education and scholarship in the American museum, In Lee S. (Ed.), *On Understanding Art Museum*. Englewood Cliffs: Prentice Hall.

Hein, G. (1998). *Learning in the Museum*. Routledge, London.

Hetherington, K. (1997). Museum topology and the will to connect. *Journal of Material Culture*, 2: 199-218.

Schopenhauer, A. (2015). *On the Suffering of the World*. Simon and Schuster.

Sotto, E. (1994). *When Teaching Becomes Learning: A Theory and Practice of Teaching*. Cassell, London.

Price, C. (2002). Bodies building. *Museums Journal*, 102(4): 17.

Prior, N. (2002) *Museums and Modernity: Art Galleries and the Making of Modern Culture*. Berg, Oxford and New York.

Roberts, L. C. (1997). *From Knowledge to Narrative: Educators and the Changing Museum*. Smithsonian, Washington and London.

Usher, R., Bryant, I., and Johnston, R. (1997). *Adult Education and the Postmodern Challenge: Learning Beyond the Limits*. Routledge, London and New York.

11

臺灣古蹟保存維護之思辨

<div style="text-align: right">— 李乾朗 —</div>

本章學習目標

- 如何定義古蹟？

- 古蹟的要件是時間的沉澱，但時間的框限如何？

- 古蹟是否有指定種類？

- 文化背景是否有所選擇？順我者昌，逆我者亡？

- 不同時代對古蹟有不同的認定嗎？是否合理？

- 近代普世價值觀興起，對人類有形遺產採公平觀點。

- 古蹟占有空間，可能與現代建設衝突，如何解決？

- 古蹟保存除了觀念之建立，實際的材料及技術也不可少。

- 古蹟可以再利用，但可能採「舊瓶裝新酒」。

- 保存維護古蹟最好用古法，即修舊如舊？

- 但運用現代材料與加固材料，外觀無法如舊？

- 技術如何傳承？各類匠師的工藝如何延續？

- 世界各國條件不同，可以發展地方特殊技術來修整古蹟。

- 古蹟有缺損部分，可以補全嗎？

- 古蹟內部的附屬文物也應納入保存範圍，並建檔保存維護。

關鍵字

古蹟的認定、古蹟價值評估、古蹟保存誘因、古蹟材料與工法、古蹟修復斷代、真實性修護、有形文化資產、古蹟附屬文物

1 關於保存思維

1.1 古蹟是長時間的總累積

　　從歷史發展的規律而言，每個時代的文明創造總是有部分為後代所接受，並進而發揚光大，但也有部分為後代所揚棄，在歷史長河中式微或消失於無形。近二百多年來人類文明進展日新月異，其變化之劇為歷史上任何時期所罕見。古建築與一般文物最大的差異是它占據一定的空間，它的存在與後代人類的生存空間時有抵觸或發生矛盾。為了調適古今相容或並存，近代乃有古建築保存之科學被建構成為專門學問。

　　古蹟是一種立體的書寫，是人類在地球書寫的證物。但猶如黑板一樣，有書寫，也有擦拭。任何一座古蹟都是過去許多不同時代的累積，不同時代的使用對它都會造成一定的變化。因而古蹟有如埋在地下的文化層，透過考古學家的挖掘，可以分離出不同時間的「文化相」。易言之，一座一千年的古建築，我們亦僅可以承認它的大部分構造為初建時留下來的原物，而很可能它的屋頂或牆體在後代已遭修補或修改。古蹟修護的目的是要使古蹟能避免自然與人為因素之破壞或影響，使之能繼續以較完整或較多的舊貌存留下去，正確地傳達其歷史見證物之特性。這些後補的或增加的構件，若已經歷了一段不是很近的時間，那麼我們亦視為整個「過去」的一部分，除非有特別的理由我們仍應尊重它，不能隨意地除去。因此，古蹟的本體很難要求所有的部分均為初建時的原物，古蹟常是多年累積的總結果。這是我們審定古蹟、認定古蹟，以及企圖瞭解、研究或欣賞古蹟時，所必要有的心理認知。

1.2　古蹟是有形的文化資產

　　所謂的「古蹟」，世界各國的認定標準皆不太相同，任何古時候的人類活動遺留下來的實體設施物都可視為古蹟。這裡有兩項必要條件，一是時間，一是物質文化，亦即有具體遺物。因此，古蹟一定為「有形」的物體，不可能為「無形」，因「無形古蹟」這個名稱是矛盾的。臺北市區有立一些石碑說明某些地點在清朝時為某棟建築物，如果較精確地說，只能說「石碑指出古時某建築之地點」，但不能說那個地點有個所謂「無形古蹟」，因為任何現代化的通衢大道上，在古時候的某一階段，皆可能有人類歷史活動，那麼到處都算無形古蹟了。古蹟一定要有實體的文物，此為先決條件，其理至明。

　　其次，要定多少年以前才算古？每個國家的歷史不同，觀點亦異。中國大陸雖然有六千年甚或更早的歷史證物留存下來，但現存的地上古蹟卻很少為初建物，大都是後代全盤改建的，有的且是近代修建的，這種現物與創建原物不同的古蹟非常多，因此實物的年代比西方晚很多。主因在於中國建築以木造為主，較難長期保留。古蹟再依其年代及各種價值，有等級之制，各國亦不相同。日本分為國寶及重要文化財二級，英國若發現西元 1700 年之前的，只要有一小部分存在，即列入保護；在 1914 年以前的，且較傑出者亦列入；甚至在 1939 年之前具有特色的，也可以列入。荷蘭則定五十年以上，具有藝術、科學、民俗、歷史等多方面價值者亦列入。我國公布的《文化資產保存法》，並未規定要多少年以上才列入，基本上，臺灣不少清代的建築在日治時期曾有修建紀錄，我們亦視為延續歷史之不可分割之整體，其原則是正確的。但是對於一些初建於清末民初的建築，或距離今天有五十年或六十年以上的建物，也應該開始進行保護，《文資法》於九二一大地震後增訂了「歷史建築」的類型。如果假以時日，它們也會被指定為「古蹟」。[1]

1.3　古蹟是歷史之忠實見證

在全球化時代，文化遺產不僅是一種「國家遺產」（National Heritage），也可被解釋為小區域的「社區遺產」，也可被擴大解釋為超越國界的「世界遺產」。社區的人民視古建築為自己的一部分，或是鄰居，是與自己共存共榮的不可分物件。世界上的人類又將它視為人類的共同文明財產，體現了人的存在與尊嚴的見證。

古蹟的認定是「後人」對「前代」及「古代」遺留下來構造設施的價值判斷的一種。相對於「現代」的「古代」，有許多遠近不同的「古代」，通常年代較老的古蹟所剩不多，自然有其重要的價值。但是年代較近的，也不見得多，例如有時是一段短暫而特殊的歷史，它留下來的古蹟雖不多，但亦有其見證性的價值。我們必須懂得解讀建築物身上各時期的歷史印記，不能以政治的偏見或任何情緒化的觀點來排斥特定時期的建物，因為排斥它也意味著有淹沒歷史證據之嫌。

1　以法國為例，至 1980 年代，受到國家法律保護並列為有歷史價值之古蹟的建築有 31,000 棟，而其中 3,200 座接受政府的保護與補助，而每年登記為古蹟或列為國家保護的古蹟約有 500 座，平均每天有 1.4 座列入。見 Frederique Bonhoure 著《法國文化遺產之維護》，臺北法國文化科技中心印行。日本方面，在戰前已經指定重要文化財有 1,812 棟，1980 年代已增至 3,214 棟。其中列為國寶者，達 249 棟。中國大陸在 1950 年代，列入文物保護單位的古建築約有 4,000 多座。其後陸續公布數批全國重點文物保護單位。臺閩地區由行政院文建會鑑定，並由內政部公布的首批古蹟共有 228 處。有人提出為了「方便管理」，乃不採「多指定」取向，這是怕麻煩，也是輕視歷史之舉，1980 年代文建會開始鑑定古蹟時，筆者曾提出「一級從嚴，二、三級從寬」之建議。

　　古蹟之受重視，是近代西歐先進國家率先帶動的。在回顧人類歷史過程中，出於對歷史之真的尊重，保護古蹟的基本理論基礎即建立在尊重歷史的真實性之上。在法國大革命時，許多教堂、城堡宮殿或重要的藝術品及文獻檔案被瘋狂的革命者焚毀，這種破壞雖是亂世之必然現象，但所造成之損失足令今天的法國人無法彌補。歷史上類似此種因政治或其他理由而使古蹟受到池魚之殃的例子不勝枚舉。日本曾在明治維新時代下令破壞佛寺，即屬此例。

　　臺灣現存的古老建築物，並不全然為漢人所建，之前還有原住民，以及距今三、四百年前大航海時期來到臺灣的荷蘭人、西班牙人。雖然他們在臺灣的時間並不是很久，僅二、三十年，且只是統治一小部分地區，例如荷蘭人僅統治臺南，西班牙人僅統治雞籠（今基隆）及淡水。但其影響延續至 19 世紀，加上海通（五口通商）的關係，臺灣除了有荷西風格的建築，也產生帶有英國、法國特色之建築。而日本統治臺灣時期，由於正值明治維新，因此就會產生文藝復興式、西洋式的建築物，如總統府、監察院、臺灣博物館等。因此，筆者將臺灣傳統建築大略分為南島系的原住民建築、中國系的漢文化傳統建築、西洋系的近代建築、日本系的日式建築等四個源流，歷史因素使得臺灣的建築具有文化多樣性的風貌。

　　早期評鑑古蹟時，有些人對日治時期修建的建築或古蹟抱著排斥的態度，其實這是情緒性的心態。因為歷史應是忠實的存在，古蹟有凝固時間，記錄史實的功能。任意毀去日治時期的建築，亦即等於毀去日治時期的歷史。我們不能毀去歷史，如駝鳥般喪失敵我觀念。日本不停地進行竄改教科書企圖湮滅近代侵華史實，如果我們大量摧毀這段時期的建築，豈不等於湮滅證物，當年有關桃園神社存廢之爭，讓我們知所警惕，切莫自毀歷史證物。

1945 年以後，臺灣有人特別排斥日治時期的古蹟即為一例。更有些日治時期由唐山匠師千辛萬苦建造的寺廟，其表達民族志節與精神尤為可歌可泣，但只因為是修建於日治時期，便遭人排斥，實非公平之見。因此，我們應放寬胸襟，歷史的歸於歷史，是非自有公斷，不能自我涉入，去干擾歷史之「真」。不同時期的不同族群所留下的古蹟，在臺灣文化史上的價值是無分軒輊的。

1.4　清代與日人的古蹟觀

我們從清代臺灣的方志，看到清人對「古蹟」的選取標準，高拱乾《臺灣府志》中的「古蹟」，指的是有特殊地理現象的「大滾山水」、「火山」及傳說太監王三保來臺的「大井」。周鍾瑄《諸羅縣志》的古蹟，指的是淡水荷蘭砲城（即紅毛城）及雞籠荷蘭砲城，又有傳說附會的劍潭以及龍湖巖、靈山廟等，他的看法沒有政治偏見。陳文達的《臺灣縣志》，將赤嵌城、澎湖暗澳城、瓦硐港銃城及一些井列入，觀念亦很正確。王必昌的《臺灣縣志》，又將明寧靖王朱術桂、鄭經北園、五妃墓列入，不因明朝而忌諱，觀念非常正確可取。

日治初年，第一本有關臺灣古蹟的書為杉山靖憲的《臺灣名勝舊蹟誌》，此書於 1916 年（大正 5 年）出版，當時瀰漫著一股較自由的氣息，因此書中的觀點也較客觀公平，著者選取古蹟大量引用清代方志，但加入了日本親王北白川宮在臺的遺蹟。戰後臺灣於 1948 年開始纂修《臺灣省通志稿》，所列之古蹟名單即以日本所列為本，刪去幾處日人的遺跡。[2]

2　有關日治時期臺灣總督府對古蹟之認定，當以 1916 年由總督府發行，杉山靖憲蒐查編纂的《臺灣名勝舊蹟誌》為代表。書中所認定之古蹟除日人侵臺所謂史蹟外，大都

1.5 古蹟的價值評估與詮釋

　　古蹟是特定時空條件下的價值判斷的選擇，古蹟指定需經一定的程序，被指定的古蹟取得文化資產的身分，可謂擁有相當的特權，因此進行評估必須非常慎重。而評定的依據為何？基本上離不開「真、精、稀、古」四方面的驗證，亦即至少必須具備「真實性、技藝精湛、稀少性、一定年分」的基本價值，以及物件所具的歷史意義、藝術美學、科技發展的含金量。而實際評鑑時係依政府機構所定各項評定基準加以總評比，以具備多項價值者為勝出，並非僅以單項條件如年代當成認定基準。換言之，具有多元文化價值的古建築才能被指定為古蹟。1980 年代，文建會及內政部重新實地勘察臺灣各地古蹟並辦理評鑑，對建物已遭改建者予以剔除，首批指定 228 處。經過三十多年《文化資產保存法》的推動與指定，至 2019 年年底，臺閩地區的古蹟總計指定 967 處。[3]

　　古蹟透過建築材料、構造、形式、裝飾與空間而呈現，累積了多方面的知識與智慧內涵。但能否得到一般大眾的認同？關鍵在於是否提供了適當的詮釋。對於文化資產的珍視，常取決於對此資產的理解程度，知寶與識寶者才會懂得愛寶與惜寶，甚至付諸行動進行搶救。因此古蹟

參考清代方志而成，杉山氏在諸言中謂「撮土片石，皆足動後人觀感之思」。日人對清代宅第，尤其是關係臺灣舊時官宦宅第似乎沒興趣，可以說他們認定的標準也就是 20 世紀初年日本的標準。1937 年原幹州編纂的《臺灣史蹟》，他就大量加入了許多日本侵臺將軍北白川宮之遺蹟。當時日人將在臺進行所謂皇民化政策，時局正反映至古蹟認定。

3　引自文化部文化資產局 108 年度業務統計。網址：https://www.boch.gov.tw/information_153_109219.html。

相關人員的訓練與培育極為重要，政府應該支持專家學者長期的投入研
究，以學術為基礎闡揚古蹟的價值。[4] 民間社團或當地有志於文史之
研究者也應納入。解說員的培訓不能中斷，隨時加入新血輪，地方的相
關傳統工藝美術及表演從業人員也可合作，共同創造具有特色的文化資
產，則能形成地方文化產業，古蹟與社會經濟發展自然獲得相輔相成之
成果。

1.6　古蹟保存的方式與誘因

古蹟數量之多寡與當地之歷史有密切關係，但並非歷史悠久即有多
數古蹟，戰亂頻繁之地，也可能沒有古蹟。各國對於古蹟之認定逐漸發
展成儘量予以保存的趨勢，蓋因二次世界大戰之後有許多城市必須從廢
墟中重建，古蹟能逃過戰火者更受珍惜，而未受戰火洗劫的地區，又因
現代建設變遷日劇，若不加保護，則消滅日速。先進國家所面臨的古建
築保存維護難題，也是現今各國城鄉發展所面對的。對於單座的古建築
與大面積的古建築群，其保護的政策並不一樣。古建築的保存在近年已
經擺脫凍結保護的靜態做法，土地使用的強度與使用方式，通常透過立
法來管制。聯合國教科文組織（UNESCO）對世界遺產之保護，即建
立劃設「核心區」與「緩衝區」範圍，分別予以嚴格或寬鬆不同層級之
管制，達到高價值者得以全區保存，而較低價值者亦得以利用之平衡發
展。

4　參見李乾朗、俞怡萍（2001）。《古蹟入門》。臺北市：遠流。

歐洲許多中世紀的古城，如英國的約克郡及義大利的佛羅倫斯，皆採行新舊市區分離方式，舊城以觀光與商業為主，新城則發展行政、辦公與住宅區，兩者之間以大眾捷運系統聯絡。切忌在舊城區中植入掠奪性的旅遊建設，造成殺雞取卵的不可回復惡果！

英國與美國最早實施土地開發權的「發展權移轉」，使地主及屋主在不損失的條件下，保存其古建築。臺灣參照後也公布「容積移轉」法令，使都市裡的低矮古建築得以保存。以臺灣為例，有許多的古老的住宅與祠廟之產權為私人擁有。為了鼓勵私人保存，即透過立法減免或降低私人的稅負，包括房屋稅、地價稅、「容積移轉」，作為誘因，使私有古建築獲得保存。

中國大陸的歷史文化名城，如麗江及平遙古城已經受到保護，其他的古城早期面臨的是新舊雜陳的問題，近年則出現因全面整建導致歷史氛圍消失的現象。

1.7　古蹟保存與再利用

古蹟表達人的生存與生活之道，蘊含豐富的文化藝術內容，可以令人感動，有所感受。因此古蹟保存從歷史情感、教育資源、休閒文化、地方文化產業四個層面出發，比較能得到民眾的認同。從歷史情感的角度所保存的古蹟，包括城池、牌坊、砲台、燈塔、橋梁、孔廟、名人故居等類型，如鳳山舊城、急公好義坊、二砂灣砲台、中山橋、臺北孔子廟、士林官邸、殷海光故居、林語堂故居、蔡瑞月舞蹈社等。古蹟也可以成為教育的資源，例如將古蹟再利用為博物館，臺北市政府舊址成為臺北當代藝術館、北投公共浴場成為北投溫泉博物館、蘆洲李宅成為李友邦將軍紀念館、高雄市政府舊址作為歷史博物館。萬華的老街剝皮寮

建築群由老松國小成立鄉土教育中心，成為臺北市小學生共同的鄉土教育教室，古蹟在某種形式上成了生活中的活課本。

以休閒文化為保存角度的古蹟，則有新竹東門迎曦門，設計上讓人從四周的道路經由地下道到達舊城門，路徑中經過古時的護城河，讓整個古城環境不僅具有休閒功能，還具有觀看歷史進程的特殊意義。結合地方產業也是古蹟再利用的一種模式，例如鐵道文化的整合推廣，觀光勝地舊山線在苗栗、臺中一帶與自行車的活動結合，舊車站成為自行車之旅中別具歷史興味的歇腳點，喚起民眾思古之幽情。

2 關於古蹟維護相關做法

2.1 傳統匠藝為古蹟永續的關鍵

受到傳統重道輕器思維的影響，寺廟匠師被視為工匠，他們設計的作品很少被從學術界觀點來討論。1930 年代，著名的中國建築學者梁思成向北京的老匠師討教，寫出了《清式營造則例》一書，開啟傳統建築匠師研究之先河，說明研究古建築時，求訪有豐富實作經驗的老匠師是多麼重要。假設老匠師凋零殆盡，技術失傳，傳統匠藝成為絕學，古蹟修復將大為失真，無法呈現傳統工藝水準。我們觀看臺灣的古建築，可以有多種不同的觀點與視角，但建築是空間，古蹟修復需針對技術層面處理，不瞭解傳統匠藝的智慧，古蹟勢必難以得到良好的維護或修復。

1960 年代末，臺灣古蹟或古建築之調查研究，始有建築專業角度之

研究。1980 年代之後，隨著古蹟保存修護受到朝野逐漸重視之影響，相關匠師及匠藝之調查研究增多，[5] 對修護工作參與匠師之選擇、建築細節上修護工法之採行，均有助益。但相對而言，傳統匠師的傳承出現斷層，人才的培育並非一蹴可成，政府應該解決文化資產人才培育與就業無法鏈接的根本問題。

2.2 修護應避免毀損可用之原物

明白了古蹟的重要性與古蹟的見證特性，我們在進行修復時，應把握一個最主要的原則：「修復後應讓有價值的原物保留住，使原物的百分比盡可能維持較高。」能朝這項原則，那麼修復的成果才是正果。但是，什麼才是有價值的原物？因古蹟歷經多次修建，常常一個「原物」已被另一個年代較晚的「原物」取代了。這時我們又感到所謂「斷代」的困擾，究竟要保存哪一年以前的原物？或要保留哪一段時期的形狀？這些問題，都要再經過歷史考證來解決，此即古蹟修復為何應做調查研究報告及價值評估的理由。簡言之，調查研究的工作一定要解決兩項問題：

一、古蹟每個部位的年代，即驗明身分。

二、古蹟哪個構件受損，以何種方式修理，亦即診斷及開藥方。

有些研究報告若未解決第一項問題，即古蹟史本身的問題，那麼就無法進行第二項問題。古代遺留下來的物件有些尚無法以科學的方法鑑別其年代，考古學上所用的「碳十四」同位素半衰期測定法並不能施用於只

5　參見李乾朗（1995-2020）。《臺灣傳統建築匠藝》一至十一輯。臺北市：燕樓古建築。李乾朗（2003）。《台灣古建築圖解事典》。臺北市：遠流。

有幾百年歷史的古蹟。鑑定古建築的技術仍在研究之中,但最常用者仍以建築史的特徵做鑑定。每個時期因為社會、經濟及文化技術之不同,影響建築的做法、形式與風格。如果一棟古建築已經被嚴密地鑑定為某個時期的作品,那麼它擁有的特色即可能被視為那個時期之特色。而另一座做法與風格均與已知年代的建築相同時,我們便有理由推證這兩座為同一時期或出自同一匠派之手。當然,這種比對的鑑定法也不完全可靠,需要聯合其他更多的資料,如文獻檔案或匠派手法特徵加以判定。[6]

2.3　建立臺灣古建築之合理修護原則

每個地區的古建築因自然地理條件不同,導致實質上的差異。臺灣的古建築源自閩粵,屬於中國南方系統建築之一支流,但至 19 世紀也漸形成本土特色,與閩粵有明顯差異。它的主要構造為木造,再輔以磚石結構,因而它的修復方式自有其特殊之處。

古蹟的保存與修復原則,須符合自身的文化脈絡、建築構造性質與所在地方風土條件,不能盲目地追隨西方的修復理論或原則。早期臺灣諸多古蹟修復案例,常遇到棘手問題,究其主因,除了未做詳盡的研究外,修復理論未建立,每逢狀況則喪失原則,標準不一,修復結果當然難以服人。古蹟之修復由於牽涉許多跨領域的材料科學與技術問題,成為一門專業的學問,比較基本的問題,尤以斷代的考證、修復的準則、材料與工法的使用等方面所遇到的難題較為複雜,需要研擬臺灣適用合

6　關於中國傳統式建築年代之斷定標準,梁思成的看法認為應以主要結構形式來判定。例如五臺山佛光寺大殿,它被認定為唐代作品,主要是大木結構及斗栱。而它的屋頂瓦及油漆均為清代以後改修者。以本省古建築特色而言,亦可採用梁思成之觀點,蓋屋架及斗栱為中國建築之靈魂,而瓦、小木作及地上鋪面則常做週期性之補換。

宜的修復對策。

2.4 修護斷代問題

　　進行修復時，究竟要將古蹟恢復到什麼年代？亦是所謂斷代的問題。前已述及，古蹟自初創之後，常經歷代之修建，有時為改建，有時為增建。我們如今所看到的現狀，其實是多次修建以後的綜合產物。但是我們要進行修復時，是否應該回復到某個特定的時代？或者一切都保留現狀？這是一個不易以三言兩語即得到答案的問題。依照日本或歐美地區的先例，他們通常不採取保留現狀的做法，因為現狀常有許多不當的添加物，這些添加物可能有礙於真正有價值的古蹟。添加物的年代也都比較近，可能不到五十年。通常較被接受的方式是先將這座古蹟定一個最適當的「下限年代」，例如 1900 年或 1930 年。凡是在這個年代之前的即保留，在其之後的即拆除。為什麼要定「下限年代」呢？一方面可以使古蹟的整體有一種較統一的感覺，不會出現很近代的東西干擾，另一方面，使古蹟的特徵能被凸顯出現。如同我們要為一位偉人選一張代表性的照片，我們通常採用他最巔峰時期的來代表他一樣。這種「下限年代」的釐定，需要將古蹟的歷史研究清楚，分別確定其各個部位的真正年代，才能定奪。舉例而言，如淡水紅毛城將下限定在 1970 年，那麼主堡內的廁所既保留，而網球場也應保留，但網球場已被改為草地，取捨之間產生了矛盾的現象。

2.5 透過嚴謹之考證可恢復缺失部分

　　古蹟有一部分已經不存，但有照片可考，是否可以復原？這是修復常見的問題。它的答案也非絕對的，要依幾方面的條件做考量。如希臘雅典的衛城巴特農神殿，雖只剩殘壁，但它的原始面貌是很充足的，現

況能以殘蹟的方式保留，主要是它的材料為不易毀壞的石頭。但以臺灣的木石磚混合構造古蹟而言，很難採取殘蹟保存方式，因其每天都以一定的速度在老化與坍塌中。[7] 1999 年，九二一地震造成霧峰林家大花廳、五桂樓等多棟重要建物倒塌，若不立即加以重建，除了可用的原物料比例日漸毀損外，導致古蹟的整體價值減損，甚至滅失，才是最難以交代的。此外，在數棟建築所組成的古蹟裡，有一棟不存但有照片可循時，是否可復原？這種情況曾發生在板橋林家花園之修復。

日本奈良藥師寺原來只剩東塔，西塔很早就不存了。但是他們經過詳細的考證，居然將西塔復建。使這座佛寺能獲得對稱平衡的格局，當參觀者走入寺內中庭，可以感受東西兩塔對應的空間意味。補「缺」的觀念，以博物館的破損陶瓶最常見，凡缺損處均以石膏補足，器型完整對於物件的研究及詮釋有很大的助益。因此，為了得到較逼真的空間感受，不存的部分是可以復建的，大前提是要有考證的資料。再如臺南、鳳山舊城及恆春城的城門，大都只剩「城洞」而缺少「城樓」。過去有人認為不宜再補建城樓，怕的是畫蛇添足。但是依據上述理論，如果有考證做後盾，而且不傷及真正的古蹟部分（城洞），那麼為了獲得完整的城門外觀，使有雄偉之氣勢，補建城樓是可以的。板橋林家花園的觀稼樓即對於整個花園有擋景的功能，蒐集資料予以復建也是基於此種想法。然而古照片可能有限，無法內外的細節皆有所本，這時可由設計者

7　有人以為希臘的 Acropolis 巴特農神殿 Parthenon 為不予復原之廢墟，事實上現況亦是重新組合的結果，原先在 1687 年被炸，幾乎全倒，後來經過許多考古學者之努力，慢慢地將碎片重新砌回原位，因而今天的面貌也是以舊材料重組成，並非散置石塊之形態。這裡，我們瞭解到，以「原材料」復原回較完整的形貌是正確的做法。

做判斷決定。畢竟恢復一座龐大的建築物，資料不足時仍以不建為宜。總之，復建與否，關鍵在於考證與其顯彰的意義，且不損及真正古蹟。臺中大肚磺溪書院之修復，兩廂復建因未從舊照片輔助考證，成果不盡令人滿意。[8]

2.6 材料與工法問題

修護古蹟時，應以相同或相近的材料為之。有人認為要一勞永逸，減少常修之麻煩，希望以所謂較堅固的水泥取而代之，這問題如何解決？嚴格而言，任何方式的修護，都將使「原物」受到減損，所要求的是「如何讓這減損降至最低」。過去臺灣修古蹟常用水泥柱，為錯誤的方式。因為改變了木柱應有的質感，而且一座建築物中只有局部為水泥柱，與其他原有木柱樑並存，對建築物的結構而言，反而會加速其他部分毀損之程度。現在一般修古蹟，亦只能做到「相近」的材料，要做到完全「相同」的材料，理論上辦不到。因為若要換一根百年歷史的福州衫，當下很難找到一根也有百年年分的福州杉，只好以今之臺灣杉代替，兩者之間我們承認有差異。總之，修古蹟在材料選用上，以「相近」為追求目標，愈接近愈好，不但材料要相近，連施工的工具亦應採用古法，例如寧可用手工鋸，不宜用電鋸，因為手工鋸出來的質感與機器就是不同。

8 磺溪書院磚工之精美為全臺罕見。廂房面對中庭之牆，上段為木板，無窗，下段檻牆為磚砌，並有磚框裝飾。

2.7 建立物料抽換準則

　　臺灣古建築屋頂所用的瓦與屋脊做法，在修復時很難完整地保留。中國北方宮殿式與日本的做法相近，是以陶燒的脊瓦貼成，屬於「預製」乾鋪的做法。但閩粵的做法則屬於現場「砌製」的濕鋪做法。因此在修復時，原物很難完全保留，何況脊上又有許多精美的泥塑或交趾陶。目前臺灣有一種做法，是將脊身保留，在屋頂換瓦施工時將脊身吊住的「吊脊施工法」。這種情況，有個大前提即是脊身的裝飾非常精美，今天的工匠很難做到這樣的水準時才採用此法，否則脊身還是以新做為宜。其次，關於瓦，閩南粵東式建築用瓦較稀，因為南方無雪之故。這種板瓦較脆，拆卸時易裂，舊瓦很難再使用。因之，我們認為，經過研究凡是有相當年代的或有特色的瓦當、筒瓦或板瓦，可拆下當成文物保存。而屋頂上為有效防水之計，建議以新燒製規格色澤與舊物相同的瓦代替。易言之，我們將瓦片當成是一種「週期性」的外部保護材料，其任務完成即行換班，由另一批新瓦取代。當然，新瓦剛鋪上的第一年總令人覺得太新，不過第二年之後顏色較暗些，也就可以接受了。

　　為加固舊材料或有效防水之計，新的現代產品是否可以加入古蹟之中？有人認為要保存古蹟之「真」，現代的防護及加固設施不宜放入古蹟之結構體內。但事實上，有些古蹟本身經過多年變化，結構老化，的確危在旦夕。為了延續古蹟的生命，不得不使用現代建築材料或技術，使達成延長壽命之目的。無論如何，修復的大前提在於舊物不宜破壞太多，應使修復後文物的百分比儘量保持接近修復之前。因此，彎曲的木樑內部可加鐵筋，下垂的斗栱可以角鐵支撐或吊起，木材可做防腐防蟲處理，鐵件可加防鏽處理。這些辦法在日本行之有年，其中又可分為「外露式」與「隱藏式」兩種，外露式雖然可以看到外加的構件，但是比較不會損及原物，日本奈良東大寺南大門的斗栱即用之。隱藏式在臺

灣用得較多的是瓦下面的 PU 化學材料防水層。另外，還有一些未經追蹤檢驗的防水或保護作用的化學材料，用於保護彩繪或藝術性較高的雕刻，臺灣有些古蹟已經局部試用。故修古蹟所用之防護或加固材料，必須重視其是否具有「可還原性」或「可逆性」之特質，亦即它是否會損及古物或古蹟本體？而將來若有更好材料或修復方式欲加以撤除，是否可能？是故，外露式的加固雖有礙美觀，但仍有其優點。

2.8 古蹟附屬文物的重要性

古蹟有時不只包括建築物，尚且包括附屬的石碑、室外舖道、植栽造景以及室內的家具。對寺廟而言，重要文物包括匾聯、神像、神龕、祭具及鐘鼓等器物。因此，我們調查研究古蹟時，一定要注意它的附屬文物。通常，附屬文物的歷史年代與古建築一樣古老，甚且更為久遠。附屬文物的藝術價值很值得研究，深入探索往往可以解開許多歷史的謎團。記得淡水紅毛城在修復階段時，居住在裡面的一戶人家較遲搬出，他們的家具是原來英國領事館舊物，我們發現一座木製櫃子門扇上雕有「VR」字樣。此記號要知曉領事館歷史的人才知道它的意義，因為這是1891 年建館時的家具，與館牆的「VR」符號相同，意義非凡。但如此重要的文物，居然未加收藏，而由住戶帶走，實在失策。當初做調查研究時就應該一併將附屬家具列入價值評估，並進行整修。[9]

9　臺灣早期公布之古蹟，均未做附屬之文物調查，這個工作遲一天做，將倍加困難。尤其骨董販子橫行，許多寺廟及民宅祖廳之神像均不翼而飛。事實上，除了神像之外，神龕、祭具、法器、香爐、吊燈、燭臺、鐘及神輿或者是民宅的家具、農具等亦有許多年代在百年以上者，亦應納入保護範圍。筆者早年即曾建議應另做全面調查，建立「古蹟附屬文物」之資料檔。

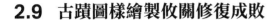

2.9　古蹟圖樣繪製攸關修復成敗

　　建築畫是建築設計極為重要的表現形式，旨在呈現建築的造形與空間特性，以美術的手法表達建築之美學。手繪的鳥瞰全景及建築剖面透視圖，可用一張圖同時表現較多的內容，非常適合用來分析建築設計特色，尤其是結構的張力，包括屋頂造型、大木結構、空間組織及裝飾重點，可以擴大觀者的視野與想像力。精準描繪的剖視圖，對於古蹟的記錄、修復以及詮釋，均有極大的助益。[10]

　　古蹟修護，通常需繪製現況圖樣，經過研究之後，再繪製修復圖樣。易言之，必須有兩套不同的圖，一套為修復前，另一套為修復後。這樣的繪圖，可令人瞭解古蹟被破壞的程度與我們即將要修成什麼樣子。臺灣早期有一例古蹟因為不做調查研究，也缺乏現況圖，因此整個修復方向不明確，最後變成按個人主觀判斷，愛修哪裡就修哪裡，遭到很大的困擾。古蹟現況的實測圖，現在已經有科學儀器輔助測量，例如以照片修正法，也有經緯儀及平板儀等工具。但是，一般常犯的毛病是圖樣的輕重不分，本末倒置，例如毀損較嚴重的部位與完好的部位所繪的圖沒有分別。為有效利用起見，毀損嚴重的部位不但應畫較多的圖，圖的比例也應放大，最好畫到原寸一比一，或十分之一。如此才能真正有益於實際的修復工作。

10　參見李乾朗（2019）。《直探匠心》。臺北市：遠流。

3 結語

　　臺灣土地上不同來源的建築，皆可視為人類播種、發芽、茁壯、開花與結果的產物。因此無論是原住民的建築、荷蘭人建的紅毛城、漢人建的龍山寺、英國人建的領事館、日本人所建的公共建築，都可視為臺灣的文化遺產。近年臺灣對於古蹟認定的類型日漸趨於彈性及多樣化，許多具有價值的建築甚至是構造物，逐漸獲得保存，古蹟的良好再利用與發展文化觀光，成為繼古蹟保存後另一階段的主要任務。綜觀雅典、羅馬、倫敦、巴黎與北京、奈良、京都等地，古建築被視為帶動觀光產業的基本動力是一致的。所要警惕的，是如何將古建築提升為永續性的文化資產？能否進一步帶動文化創意產業？

　　古建築能帶動文化創意產業，近數十年來在義大利威尼斯、英國蘇格蘭愛丁堡、法國亞維儂的藝術節慶與大量的展演出版、電影文化得到印證。前提是歐洲文化資產的基礎研究非常透澈，且其古建築本身的保存維護即具有無比的魅力。有效的文化遺產管理可以使古建築保存與現代社會經濟發展相輔相成。一座古建築周邊的居民、市民、縣市主管單位與觀光旅遊業者之間應該建立良好的溝通管道，並發展出合乎經濟利益分配並能永續保存古建築環境的合理模式。否則，因投資與資源利用之分配不均，引進浮面的商業利益帶來不良後果，徒增文化資產的負荷，將得不償失。[11]

11 本文限於篇幅僅論述文化資產類項之古蹟，全文由吳淑英女士依筆者舊稿梳理增訂完成，謹誌。

魯凱族大南社青年會所剖面透視圖　李乾朗繪

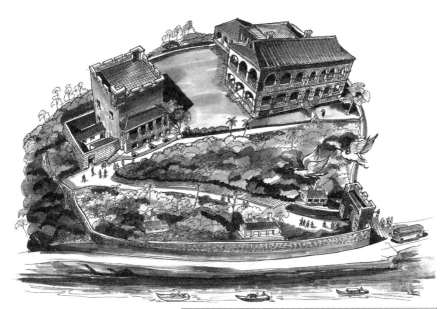

淡水紅毛城與英國領事館全區鳥瞰圖　李乾朗繪

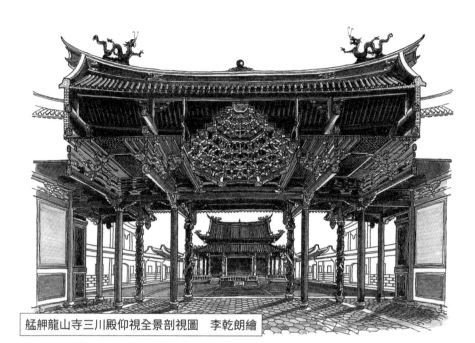

艋舺龍山寺三川殿仰視全景剖視圖　李乾朗繪

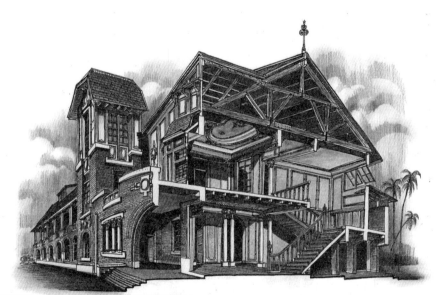

鐵道部仰視剖面透視圖　李乾朗繪

藝術產業與補助機制

Chapter **12**
藝術經濟與市場／胡懿勳

Chapter **13**
國家文化藝術基金會與藝文補助機制／王俐容

12

藝術經濟與市場

— 胡懿勳 —

本章學習目標

- 對視覺藝術產業有初步認識，對藝術商品化過程有正確認知；瞭解藝術行業、產業之間的關聯。此亦反映出營利事業的藝術經理、藝術行政的工作內容與程序。

- 建立研究方法論的觀念，瞭解藝術生產、中介、消費機制的架構，從而對藝術交易的學理有基本的瞭解。此為藝術管理人員須具備的學識基礎。

- 對藝術經濟所涉及的國際貿易、出口、藝術金融等領域的交易狀況有初步的認識。

關鍵字

藝術資本、藝術貿易、藝術產業、藝術金融、藝術品市場

「藝術經濟」顧名思義是在藝術品相關範疇內,由買、賣雙方透過中介機制進行的交易活動;其所產生的經濟行為與效益追逐,可促使交易所衍生的藝術行業型態與交易模式變化;藝術商品化的經濟活動列為國家總體經濟的一部分,藉以觀察藝術生產力、藝術產業規模以及相關的消費行為。它指涉的範圍至少包括,視覺藝術、表演藝術、文化創意等三大範疇;此三種各有不同市場特性的藝術商品化、文化商業化活動,同屬於第三產業 —— 文化產業的一部分。

世界各國對於文化產業的輸出與進口的經濟效益,幾乎都可以提供年度的統計數據,並以此說明文化產業對於總體經濟的貢獻度。儘管,各國也細化出「藝術產業」的經濟統計數據,然則得到註解說明模糊的比例關係,無法看到有效的準確數據。[1] 這是世界各國皆然的一種普遍現象,卻又讓世界的經濟學家、社會學家乃至於藝術學者趨之若鶩地將「藝術經濟」劃分為一個獨立區塊進行探索。其中似乎有值得探究的內容,可供學界與產業界參考。

由於「藝術經濟」是一個集合名詞,其中的內容錯綜複雜,不同產業型態之間又極具交易模式的差異性變化,加諸我國對藝術產業的規模、營收以及稅收等統計缺乏完整數據,我們對此刻正發生的種種現象帶著更大的疑問。因此,本文將提出對藝術經濟議題展開一連串的思索,希望從中尋求一種認識論的觀點而非取得解答。為求謹慎,本文僅對視覺藝術領域的經濟活動進行分析,而不討論表演藝術與文化創意商品的交易行為,儘管,三者之間或許會有相互交叉滲透的經濟行為,然

1 文化部《2019 年臺灣文化產業發展年報》中「2013-2018 年視覺藝術產業之家數成長概況」統計圖下註:本年報之廠商家數以財政統計資料為準,廠商之產業類別歸屬為個別廠商申報稅務時自行決定,因此本年報統計數據未經廠商實際營業項目進行校正,在產業統計解讀上有其侷限性。頁 58。

因，藝術管理的學科也有視覺與表演兩類的分化。為求符合本章學習目標，本文以視覺藝術為前提條件，暫且不論其他兩者。

以我國文化部公布的年報為依據，2018 年中華民國文創產業營業額 8,798.2 億元，內銷收入占 90%，占 GDP 比重 4.80%，文創產業就業人數占全國比重 2.27%，這兩個比例放進總體經濟的規模則顯得十分微弱。再細分出 2018 年視覺藝術產業的內銷，2018 年內銷收入約新臺幣 61.85 億元，占總營業額約 96.68%；因內銷收入占整體產業營業額極高比重，因此內銷收入近六年的表現趨勢與整體產業的總營業額走勢大致相同。[2] 由此可見，探討藝術經濟的議題，如果從經濟效益的統計數據表現入手，似乎無法體現探討這個規模小、效益不彰課題的學術價值與意義。

因此，以藝術社會學方法論的文化資本觀點為基礎，對藝術生產、中介、消費機制的互動關聯，深化藝術商品化的傳播取向與訊息接受的差異，探討藝術經濟形成其獨立性的特質所在。當然，在不同的藝術生態環境中，會造就不同的產業特性與內容，這使得藝術經濟還需要從區域、地緣等文化屬性中歸納生態的區位效應。

文化部年報指出：視覺藝術產業是指從事繪畫、雕塑及其他藝術品的創作，藝術品拍賣零售、藝術品零售（藝廊），藝術品展覽、經紀代理，藝術品公證鑑價、藝術品修復等之行業。財政部稅務行業標準，則列出十四種行業（表 12.1）。為使本章討論焦點較為集中，儘管對現行藝術行業的劃分仍有疑慮，姑且仍以前述文化部及財政部認定的視覺藝術行業為基礎，展開後續的藝術經濟與市場的探索。

2　文化部《2019 年臺灣文化產業發展年報》電子版，頁 56。

表 12.1　視覺藝術產業之行業代碼與名稱

行業代碼	名稱	定義
4699—19	古玩書畫批發	古玩書畫批發
4699—20	雕塑品批發	包括雕刻品等批發
4719—15	綜合商品拍賣（零售）	1. 包括從事代為拍賣畫作、書法、雕塑、珠寶、首飾、家具、裝設品等各類型商品之綜合商品拍賣
		2. 從事代為拍賣單一類型商品者應依照其所拍賣商品類型分別歸入 G 大類「批發及零售業」之適當類別
4852—18	雕塑品零售	包括雕刻品等零售
4853—11	中古藝術品零售	1. 包括藝廊、畫廊、藝術中心等中古藝術品專賣之零售或經紀
		2. 全新藝術品專賣零售應歸入 4852—99 子類「未分類其他全新商品零售」
8592—11	美術教學	美術教學
8592—15	攝影教學	攝影教學
9010—11	繪畫創作	包括版畫等創作
9010—16	雕刻、雕塑創作	雕刻、雕塑創作
9010—19	藝術作品修復	包括博物館典藏文物修復服務
9010—20	藝術評論	藝術評論
9010—99	其他創作	包括錄像、裝置、新媒體、環境、攝影藝術、捏麵人等創作
9030—19	藝文作品展覽活動籌辦	包括古文物展覽活動籌辦
9690—20	字畫裱褙	字畫裱褙

資料來源：中華民國稅務行業標準分類（第 8 次修訂），2017 年臺灣文化產業發展年報整理，2018 年 10 月。

1 藝術資本對藝術經濟的作用力

今天討論藝術資本最容易受到誤解是在中文語意裡，「資本」相當於與貿易、經濟、金融、商業等有關的內容。換言之，談及藝術資本時，很多人直覺的反應是認為與藝術商品化的營利行為及其所能夠創造的利潤、資產有直接關聯。

我們相信這是在藝術金融發酵，許多人弱化藝術收藏長期持有的精神內化滿足，卻強化藝術投資的迅速獲利效用，其中造成社會大眾一種偏頗的認識，也是媒體傳播造成的結果。然而，在今天對於藝術資本的討論有日益增加的趨勢，學術界尤其關心這種觀念的傳導是否能提供一個較為正確的方向，讓藝術市場可以有一套理論系統的參照。

1.1 藝術資本的解釋力

藝術資本的觀念植基於布迪厄（Pierre Bourdieu）的文化資本理論。在布迪厄的社會學體系中，文化資本是一個深受慣習、場域等因素影響，經常發生著各種變化並能轉化成經濟資本的運動體。將藝術資本當作方法論指導藝術資源的轉化，有利於透過社會學理論對目標現象解釋的科學性與準確性，意即透過「解釋功效」（explanatory power）辨明藝術資本的多重價值。

美國社會學家科爾曼（Coleman）曾說：「文化資本能夠有效地轉化勞動、資本、自然這些物質資源，以服務於人類的需求和欲望，蘊含在文化資本中的是人類一系列的價值觀、信念、思維方式，正是這些已經習得的東西幫助人們做出分析判斷，減少所消耗的資源和精力，是未

來收入的資本化。」[3] 因此,文化資本是一種資本形式的文化。文化同時包含大量豐富的藝術內容,將文化資本中的藝術資本單獨提列討論,也可以回溯藝術指涉的文化因素,也相對簡單、聚焦在藝術生態的範疇。

藝術收藏的動力基調即是源自於掌握藝術資本和累積藝術資本的價值觀,兩岸骨董界普遍傳頌的「盛世收藏,亂世黃金」即是頗為貼切地概括了收藏的精義。在持續維持穩定的社會與經濟環境裡,資深的收藏者的選擇傾向在於完善收藏的體系,最好的預期是能達到如同博物館某種類型典藏品那樣的整齊和有系統。這樣的願望不僅反映著知識系統的價值取向,也反射一種實踐文化資本化最有實效的思維方式。

在現今資訊發達的時代,當各種管道傳播的海量資訊,瞬息間過濾成為有用的參考資料時,我們發現,藝術收藏者對於收藏品的判斷只依據過去累積的經驗當作篩選的基礎,他們認為,這是減少消耗資源和精力的有效方法。例如,玉器收藏者在出手購求時,會準確地鎖定某一種類型、時代,或材質的目標物,於此同時,也表示必然與這位玉器收藏者既有的藏品有直接關係。此外,由於對古玉的價值知識傳播著重其延續性和傳播的寬廣度,因此,古代器物收藏在穩定大環境(盛世)中,其從文化資本轉化為經濟資本的機會最大,本益比也最高。

「文化資本」(cultural capital)原是布迪厄站在馬克思的經濟資本基礎上,進行擴展後提出的一個社會學觀念。布迪厄認為,社會分化

3　李麗寧凌(2006)。《企業發展的核心要素:文化資本》(頁10)。北京:中國經濟出版社。

可以從經濟資本和文化資本兩個面向考察；人的社會地位高下與經濟資本和文化資本的擁有和社會階層分布相關。布迪厄將資本分爲三個基本類型：經濟資本、文化資本、社會資本，而文化資本和社會資本在一定條件下，均可以轉換成經濟資本。布迪厄認爲：「文化資本具有很大的普遍性，它實際上是一種訊息資本（informational capital），但文化資本具體的存在形式則有三種：身體化的、客觀化的和制度化的。」（布迪厄，1997）

1.2 藝術資本形式

按照布迪厄文化資本的三種形式爲基礎，轉換成藝術資本可以有以下三種形式：一、主體的狀態，以精神和生理的形態表現情感、理念，並能持續發生；二、客觀的狀態，以商品化的藝術形式展現藝術資本的內涵，例如，作品、出版、衍生品、材料與工具、展示陳列等，這些商品是由理論留下的痕跡或理論的具體顯現，或是對這些理論、問題的批判等等；三、客觀化形式反映出體制的狀態，此形式有層次的區別和差異，如同高等教育有大學、碩士、博士學位的區分，這種形式被賦予藝術資本一種初始性的財產，而藝術資本正是受到這筆財產的庇護。

第一種形式主要以藝術生產的型態出現，也是創作者的定位。第二種形式中，所謂的「理論」是指從學院教育體系和社會話語共構的內容，如同美學家會歸納形式主義、直覺說等審美觀念，美術史學家將古代、現代、當代藝術按照時間排序便於言說與知識傳播。因此，我們可以視「知識」爲「動手去做」的潛在指導，而從事藝術生產和中介的人，在他們的生產和傳播過程中，體現出對知識的贊成或反對。第三種藝術資本形式應該是最容易辨識的一種狀態，它同時在社會階層標註了菁英和普羅大眾的區別。

在藝術商品化過程中，學院出身的藝術生產者擁有制度所賦予的初始藝術資本，他們若充分發揮這份藝術資本，則在商品化過程中體現了初始藝術資本的價值。隨之而來的是，由擁有各類學位的生產者、中介者共組了藝術市場的架構。我們其實看到的是一種藝術資本傳播的過程，到達藝術消費者眼中、手裡的並不是只有作品本身而已，同時也包含在客觀狀態之下，藝術資本展現的內涵。

問題在於，逐利的藝術商人並未真實體現知識理論的內涵，而藝術消費者的接受，則會因其在體制狀態的客觀化高低，決定了他自身的認知。所以，我們會看到社會大眾往往對藝術品價格的興趣，高過於對其價值的探索。即如，2016 年香港保利拍賣吳冠中油畫作品〈周莊〉以 2.36 億元港幣成交時，媒體無一例外地將報導焦點放在創紀錄的價格。鮮少有人追問這件據稱是「目前出現於市場上其尺幅最大的油彩作品」，它究竟有沒有曾經公開展示的紀錄呢？突然橫空而降的一件吳冠中最大尺幅油彩作品的收藏軌跡又是什麼呢？

我們不禁要問：藝術媒體也是由具備初始藝術資本一群菁英組成，他們為何不能將正確的知識理論傳導給社會大眾呢？此即恰好反映藝術媒體對於市場的認識取向，是受到了另一批掌握藝術資本轉化經濟資本的菁英誘導。其中的誤解即在於，原本經濟資本只是藝術資本轉化多種形態的其中之一，但是，傳播的實證中卻顯示，經濟資本高過於藝術資本的結論，使得藝術品價值與價格產生不對等的現象。

1.3　藝術資本的分配

依循著布迪厄的理論，羅伯特・帕特南（Robert D. Putnam）在科爾曼的基礎上，將社會資本從個人層面上升到集體層面。帕特南在《讓民主的政治運轉起來》中提出「公民參與網絡」的觀點。[4] 他認

爲，由於一個地區具有共同的歷史淵源和獨特的文化環境，人們容易相互熟知並成爲一個關係密切的社區，組成緊密的公民參與網絡。西方社會學家對文化資本領域的探討，最終都指向了關於文化資本的壟斷／分配／傳播等議題。

我們可以稍帶些武斷意味說，擁有知識的體制層次和擁有文化資本成正比關係；學歷越高擁有的文化資本也越多。由菁英階層掌握的文化資本逐漸形成壟斷的現象，這也同樣發生在藝術資本受到菁英的壟斷。

除了收藏在資本累積有積極作用之外，骨董商、畫商、收藏者在經濟方面的算計，則更明顯地將藝術資本轉化爲經濟效益。當大環境出現銀行利率低落，通貨緊縮、產能過剩等狀況時，收藏的效用甚至超越CPI（Consumer Price Index，消費者物價指數）上漲幅度。2016年1月，雅昌藝術市場監測中心（AMMA）公布「中國藝術品市場調查報告2015」[5]，顯示中國289家拍賣公司共計258,190件拍賣品，約40%成交率（103,829件）；2015年中國拍賣市場春秋兩季成交額爲506億元人民幣，比2014年下降20%。在中國拍賣市場下滑的狀態之下，2015年11月，上海龍美術館建造人劉益謙以約10.8億元人民幣的價格在佳士得紐約買下了莫迪尼亞尼〈側臥的裸女〉，創下世界藝術品拍賣第二高價紀錄。發生在中國境外的拍賣紀錄，無助於增長當年度的本土交易額度，在普遍下滑的局勢中，也有逆勢的天價紀錄，正好說明把藝術品當作經濟資本運作的實例。

4　王列、賴海榕（譯）（2001）。《使民主運轉起來：現代意大利的公民傳統》（原作者：[英] 羅伯特·D. 派特南（Robert D. Putnam））。江西出版社。

5　雅昌藝術市場監測中心。網址：https://amma.artron.net/report.php。

　　如果把蘇富比公布 2015 年上半年，亞洲買家在蘇富比全球網絡中貢獻的成交金額較前一年增長 35% 的數據，也納入中國買家將經濟資本轉向國際拍賣市場，就可以追蹤到經濟資本移轉追求拍賣熱點的軌跡。實際上，在 2015 年秋拍中，倫敦與紐約的戰後及當代藝術、印象派及現代藝術拍賣會兩個板塊，終結連續四年的上漲態勢，呈現全面萎縮，跌幅達 25.31%。這個統計數據又與前述亞洲買家上揚 35% 的貢獻率形成鮮明的反比關係。[6] 這其中又隱含什麼問題呢？

　　紐約、倫敦拍賣市場的跌幅，反映買家對西方近現代藝術品的挑剔和猶豫，這種挑剔和猶豫的現象，又是西方藝術資本客觀狀態的反射作用；亦即是對知識系統的一種反對態度。不同於中國買家在國際間追逐經濟資本的引誘，西方的買家更重視對藝術資本分配權的掌握；當他們放棄收藏主流（高價）藝術品的收購，也表示將在其他領域建構新的藝術資本形態；也就是重建收藏市場的發言權並加以控制。

　　綜合而論，媒體所傳播的資訊幾乎都集中在最頂層的藝術消費現象，也表示由社會、經濟菁英對藝術資本形成一種壟斷式的掌握，他們往往也是藝術資本分配的關鍵因素。至於在藝術消費的底層 —— 普羅大眾對藝術品的喜好傾向，則需要透過曲折間接的資訊蒐集，方得以梳理出一些變化的苗頭。諸如，從微信（WeChat）、臉書（Facebook）等社交媒體平台中，觀察二十多歲年輕人在藝術博覽會發布的即時自拍照片，藉以分析當代藝術吸引年輕人的內容。

6　同前註。

1.4 小結：藝術資本並非經濟資本

　　藝術資本的客觀化形式和客觀狀態掌握在少數社經菁英手中，普羅大眾的接受和認知，往往取決於社經地位、學歷、頭銜等體制形態在傳播時的取向內容。看似有點令人憂心又稍顯悲觀的結論，年輕人和藝術社會底層的大眾是否有機會參與藝術資本的分配呢？在以商業交易為主的藝術市場範疇中，要以認識論緩解藝術資本壟斷的現象，幾乎是不可能。即使歐洲有三百餘年的兩級藝術市場歷史，也無法從知識體系提供有效的解決之道，反而是在營利與非營利區隔中尋求互補之道。

　　藝術市場的交易無法解決藝術資本平均分配的問題，博物館、美術館的非營利公益屬性就必須擔當資本儘量平均分配的任務。美術館擁有的藝術資本客觀化形式，屬於社會大眾共有、共享的宗旨，可以補償充斥在藝術收藏和投資的商業認知。我們可以在藝術社會生態中找到營利與非營利兩大陣營，在此相互適應的生態系統中，我們也發現兩者在生產、供給、消費可以彼此交互運作，而非分化和對立。

　　目前，仍有許多人認為「藝術資本」等同於藝術「經濟資本」，是在藝術品交易中累積的經濟利益或投入的運轉資金。殊不知，兩者不處在對等的地位，需要透過介質轉化才能使藝術資本具有經濟效力，成為經濟資本。而這種轉化的機制是什麼呢？那又是另一個值得探索的課題了。

2 藝術品貿易

　　上節就藝術資本與經濟資本轉化的議題所得結論，較傾向從藝術社會學觀點，解釋藝術資本的實質涵義。本節則從經濟資本角度，討論一個在藝術交易領域，鮮少觸及的「藝術品貿易」議題，以此討論藝術經濟活動中既具典型性，卻無法形成普遍規模的樣態。筆者曾在《藝術收藏＋設計》第 116 期（2017）[7] 以朝鮮藝術品的出口貿易商業型態為案例，討論藝術品商業化的另類樣貌；實際上更像是藝術生產來源產業化的模式。對於藝術市場的常規交易模式 —— 畫廊與拍賣為主的兩級市場討論，似乎缺少「藝術品貿易」領域的探索。若進一步深究其中的學理，藝術品的貿易行為涉及藝術經濟的領域，較為稀少卻又顯得突出的一項議題。本文嘗試從經濟學的觀點，以藝術品市場機制為參照，探討藝術品的貿易行為的特點與利弊。[8]

2.1 藝術品出口貿易的出路

　　從 2015 年中朝兩國進出口的貿易差額（balance of trade）看，中國對朝鮮的出口額大於進口額，也就是處於貿易順差（favorable

7　胡懿勳（2017）。〈藝術品的出口貿易〉。《藝術收藏＋設計》第 116 期（頁 24-27）。臺北市：藝術家出版社。

8　「朝鮮」是中國大陸對「北韓」的慣稱用語。由於這類的交易以中國地區為主要市場，臺灣僅有極少數有北韓淵源的畫商引進藝術博覽會交易，故本文仍維持「朝鮮畫」指稱北韓的藝術品。參見胡懿勳（2017）。《藝術收藏＋設計》第 117 期。臺北市：藝術家出版社。

balance of trade)，亦即出超（excess of export over import）。
而朝鮮對中國的貿易逆差（unfavorable balance of trade）顯示的
入超赤字，表示其因為缺乏總體貿易競爭力以致出口較弱。儘管沒有明
確的統計數據可供參考，朝鮮藝術品的出口至中國，必然高於中國藝術
品輸入朝鮮，以致異軍突起，形成藝術品出口的貿易順差；朝鮮是國際
極少數以藝術品出口為貿易策略的國家。

　　英國古典經濟學家李嘉圖（David Ricardo）認為，一國不僅可
以在本國商品相對於別國同種商品，處於絕對優勢時出口該商品；在本
國商品相對於別國同種商品，處於絕對劣勢時進口該商品。即使一個國
家在生產上沒有任何絕對優勢，只要它與其他國家相比，生產各種商品
的相對成本不同。那麼，仍可以通過生產相對成本較低的產品並出口，
來換取它自己生產中相對成本較高的產品，從而獲得利益（豐俊功譯，
2009）。這一學說從 19 世紀初時至今日仍被視作決定國際貿易格局的
基本規律，也是西方國際貿易理論的基礎。

　　朝鮮有意識地將藝術品視為一種「商品」型態進行交易，它的經濟
學立論基礎是「在本國商品相對於別國同種商品，處於絕對優勢時出口
該商品」。也就是說，當絕大多數的國家從未將藝術品在完成創作的初
始，就賦予其價格的充分必要條件，只有藝術品進入兩級公開市場交易
時，方開始啟動該藝術品的商品化過程。因此，朝鮮從藝術生產初始就
取得了商品出口的「絕對優勢」。

　　朝鮮出口藝術品的絕對優勢主要體現在「寫實技巧的魅力」；紮實
的寫實油畫、壓克力（丙烯）繪畫技巧可以符合社會大眾普遍的審美認
知，即是最有優勢的技術競爭力。當國際藝術潮流擺脫平面繪畫的技術
限制，更注重以多元媒材表達藝術理念時，朝鮮畫家們的具象寫實技
巧，占據了社會大眾對傳統繪畫的認識。受到蘇聯具象寫實的訓練和影

響，也表明與歐洲的古典寫實油畫有所區別。看慣了歐洲浪漫主義之後的具象油畫，越來越趨向注視畫家個人風格的彰顯，蘇聯的寫實技巧反倒更貼近社會大眾對於繪畫美感的單純認知。這是朝鮮藝術品出口優勢的基本基礎。

其次，藝術工程的互補作用，則是朝鮮充分利用其藝術生產力的一項利器。朝鮮不僅將藝術成品輸出至其他國家，連帶將藝術生產移至外國在當地進行「客製化」的生產，或承包相應的公共工程。1995 年至 2009 年即有敘利亞、約旦、伊拉克、科威特、埃及、馬里、幾內亞、馬達加斯加等國家接受朝鮮提供的藝術服務。更早期的時間裡，1955 年出生的人民畫家朴大淵，在 1979 年至 1999 年在萬壽台創作社工作期間，曾先後到法國、馬來西亞、瑞士、奧地利、新加坡等國參加美術創作及國際美術巡展、大型古代壁畫的修復及新的壁畫創作。朝鮮對這類連同藝術生產者同時輸出，以換取外匯的做法，已經進行了超過三十年以上時間。

2.2 藝術品貿易轉換成藝術品市場的難題

當然，朝鮮受到西方國家制裁並非一朝一夕的事情，近幾年因為核武問題嚴重，才受到包含中國在內的國際經濟擴大的制裁。藝術工程的承包和藝術品輸出至少不受限制地突破制裁，長期在中東、北非、西非等地區經營，朝鮮畫家以熟練的寫實技巧為各國的政府或城市製作不同規模與數量的藝術品或工程。朝鮮畫家的作品在國際間流轉，由於透過收藏的過程，使得部分輸出的藝術品符合藝術市場的原則，成為藝術市場的標的物。

例如，任職於白虎社，1971 年出生的功勳藝術家崔潤哲，在 2000 年至 2006 年曾在敘利亞、阿拉伯聯合大公國（中國譯為阿拉伯聯合酋

長國）、埃及等地工作。他的油畫作品〈扎伊德和他的孫子〉獲得阿布達比（Abu Dhabi）王室宮殿收藏。也因此受到阿拉伯聯合大公國的扎伊德宮預訂多幅王族肖畫像。在當地公開展覽後，受到從法國、保加利亞等國家到杜拜參加國際展的人員預訂作品。

　　李嘉圖在其經典著作《政治經濟學及賦稅原理》中認為，商品的交換價值（value in exchange）的兩個源頭，一個是來自稀少性，諸如名畫、古錢幣等，其價值是由於其稀少所決定，我們可認為手工製造類商品數量相對稀少。另一個源頭則是，獲得商品時所必需的勞動量，此類即為絕大多數的消費商品。在李嘉圖生活的 18 世紀後半葉到 19 世紀前二十年，歐洲的藝術市場已然具有相當規模，顯然他對藝術商品化並不陌生，因此，也將藝術品納入商品的交換價值中討論。

　　儘管，這位古典經濟學家缺少對藝術品並不具實用性的價值差異化論述，然而，在商品化的必然過程中，又賦予了藝術品在價格方面體現的交換價值。對朝鮮的畫家而言，勞動量是他們取得報酬的基礎，他們依據自身的等級領取固定的薪水，而不是根據作品在市場銷售的行情取得相應報酬。所以，他們所創作的藝術品雖然符合以稀少性為源頭的交換價值，在被要求根據客戶訂單製造產品的生產模式中，卻無法控制數量的增加，以致削減交換價值。

　　交換價值是一種使用價值與另一種交換價值相交換的量、比例或關係；只有在使用價值升高時，才能體現出交換價值的比例隨之升高。換句話說，當一件朝鮮油畫作品在中東地區接受訂製而生產的交換價值，要遠高於這件作品在朝鮮國內的交換價值。以此類推，當中國的買家將朝鮮藝術品帶入中國藝術品市場時，原本的裝飾價值則轉換成收藏價值，也提升了其交換價值。

　　儘管，我們看到朝鮮藝術品從商品交易轉向藝術品商品化時，確實對交換價值有所提升，接下來的問題，是朝鮮藝術品是否可以與只在藝術品市場交易的藝術作品，具有等同的升值空間？這答案必須追究關於藝術生產的定位問題。朝鮮的創作者群體，從工程施工者到藝術生產者，卻缺乏藝術創作的自主性，他們擺明了追逐市場需求的繪畫態度，減弱藝術的原創性，也傷及收藏的延續動力。此外，以出口貿易為主的藝術品，缺乏專業的藝術中介機制經營市場，無法製造有利的市場行情和成交紀錄，也是無法提升交換價值的原因。

2.3　小結

　　中國對待朝鮮的態度，左右了朝鮮藝術品是否還可以順暢的繼續有出口的機會。與南韓比較，中國更在意美國介入朝鮮半島而破壞北緯38 度線的軍事平衡，因此，中國對朝鮮還是以「網開一面」的態度，不讓朝鮮居於完全的孤立狀態。這種態度也給予朝鮮藝術品出口的一個切入口。只是在官方公開場合的交流減少和國際貿易的限制增加，也是無法避免的景況。

　　我們可以看到，若國家制定的政策將藝術品以國際貿易為目的，則無可避免受到經濟與政治因素和競爭力的影響。這些原非藝術品創作時所需要考慮的因素，卻頓時成為關鍵因素必須加以考慮。當我們試圖以經濟學觀點和理論，解釋朝鮮藝術品的出口貿易行為所衍伸的問題和思考時，可以發現藝術經濟所指向的藝術品市場結構和機制，不同於商品經濟以及國際貿易的市場結構。更進一步說，藝術品市場更加重視中介機制的功能與作用，中介機制不僅是負責展示銷售的商業機構，還包括，涉及審美、評論、教育、傳播等藝術評價體系。如果與國際貿易的代理、進出口運輸、稅務等中介機構比較，藝術品市場的學術、抽象、

模糊地帶增加許多。

　　藝術品出口貿易在朝鮮的推動之下，成就藝術品產業化模式的事實。然而，總體評估之，在經濟學觀念裡，既然藝術品有「出口」，也應該會有相對應的「進口」，方構成國際貿易的對等往來。然在朝鮮藝術品的案例中，我們卻只看到朝鮮利用人力（生產）與作品（商品）兩種管道輸出藝術品，卻沒有進口其他國家的藝術品，因此，單向的貿易行為成為這個案例中的一個特點。在廣州的「大芬村」也有類似朝鮮的藝術品出口形態，但是大芬村聚集一批畫工以複製世界名畫為主的經營模式，又與朝鮮的原作藝術品輸出有所不同。儘管，大芬村油畫複製品也是手工（或半手工）製作，但是這些複製品永遠無法進入藝術品的兩級市場交易；大批數量輸出到世界各地大芬村油畫都是作為廉價的裝飾品之用。故而，廣州大芬村是一種藝術商品產業的模式，與朝鮮的藝術生產來源的產業化型態有所區別。

　　根據「中華民國稅務行業標準分類（第八次修訂）」視覺藝術行業均以「零售」的型態為基準，在該行業分類中「綜合商品拍賣（零售）」第二項規定：「從事代為拍賣單一類型商品者應依照其所拍賣商品類型分別歸入 G 大類『批發及零售業』之適當類別」（參見表 12.1）。意即，大宗商品（含藝術類複製品）銷售並不在藝術行業表列中施行。因此，我國若對藝術品貿易制定相關法規或政策，由於取決於以販售數量為前提的行業規範之下，則會排除原創藝術品大宗交易的貿易行為。對北韓而言，是藉由藝術生產力的工廠化與專職化優勢，為國家創造換取外幣匯率、出口匯差等收益，因此，藝術貿易指向是藉藝術品大宗交易，而促成的金融活動。雖然，這種模式在國際間成為普遍流通的幅度不大，亦不具規模，然若在文化創意商品領域探討較為有效。

3 新興藝術市場交易型態

在我國，受行業及稅務等法令規範，原創藝術品施行藝術貿易的可行性極低，然而，藝術貿易卻可以促進國際流通是不爭的事實。若回歸藝術商品化的交易型態，又具有可在國際間加速流通的效用，則以藝術基金、信託、證券化等形式構成的藝術金融，成為近年來重要的藝術品市場交易型態。

在英國等歐洲國家操作藝術基金行之有年的當下，國際藝術市場形成三個層級關係，原本並不是一個新鮮的話題。根據各國的法令政策規定，有些國家地區具備形成三級市場的條件，臺灣則因為法律限制，一直都不允許私募藝術基金的合法營運，使得以藝術金融交易為主軸的第三級市場無法在本土區域內形成。換句話說，臺灣本土的產業、學界咸少探討這個頗為重要的交易模式。

然而，隨著兩岸三地藝術市場關係益趨緊密，中國新興的三個層級市場結構，甚至可以牽動亞洲藝術市場的布局，乃至於涉及國際藝術市場的連動。更要緊的，許多臺灣的藝術業者也已經投入中國三級市場的結構裡運作。可以想見，當藝術經紀商將臺灣的藝術生產投向中國藝術市場時，無可迴避的將面對新的市場結構。中介者如何讓藝術生產者瞭解第三級市場的特點，管理者又如何規劃策略應對市場的供需關係？

3.1 第三級市場形成的脈絡

所謂的「新興市場型態」即是藝術市場的「第三級市場」。劃分第三級市場是因為它與以畫廊為主要中介的初級市場，和以拍賣會為主要中介的次級市場交易型態有明顯的差異；即使在中介、消費和交易標的

物也有各自的不同，因此，有必要將藝術金融交易型態另立一個市場範圍，以便於能較準確的追蹤和探究三種交易型態的互動關係。

我們將重心放在「第三級市場」之所以確認其型態成立的背景條件的探討，較為容易就既有的實況中，瞭解後續的發展狀態。歐洲國家較早地從基金操作的角度切入了藝術市場，這使得藝術交易循序逐漸出現金融性的交易模式。中國地區在這方面的國際接軌動作表現十分迅速，但形成的背景卻與英、美等國家不同。

中國地區自 2000 年開始，藝術市場爆發各種巨量的交易都集中在拍賣會的成交紀錄裡，拍賣市場持續的過度膨脹，致使藝術品獲利出口惟拍賣會馬首是瞻。每一季大量的藝術品、文物的拍賣造成買方市場囤積飽和，擁有藝術品的賣方希望尋求更多的獲利管道，而中介者對藝術品投資的思維也開始嘗試「等比增值」操作方式創造更大的利益。兩者之間有相同的共同利益，使得促成以股票形式操作藝術品的交易初步形成。並非是單純的拍賣市場買方的需求而已，由中介者、藝術品掮客主導的「藝術品證券化」更加擴大了投資標的物的來源，這種操作的方式甚至擺脫拍賣會的依靠，可以將藝術品經由掛牌上市之後獨立運作。

藝術股票化在 2010 年開始搬上了藝術交易平台，其與 2009 年上海、天津、深圳等地成立「文化產權交易所」（以下簡稱文交所）的促進作用不無關係。我們可以相信文交所的設立是中國地區文化政策的積極反應，不過，私有公司化的經營方式卻讓文交所成為牟利最深的機構，非但不具備權威性引導藝術投資，反而讓文交所開創了荒誕的藝術品股票化的交易，直到火勢從天津、山東逐漸蔓延文交所炒作藝術股票才引起中國官方的重視。

回溯前述的歷史軌跡，較股票化稍早的 2007 年，民生銀行取得「銀監會」頒發中國銀行業第一張「藝術基金」執照，隨即推出中國地區第一支藝術品基金「藝術品投資計畫 1 號」，在爲期兩年的投資期結束後，民生銀行在 2009 年 7 月公布絕對理財收益率爲 25.5%。藝術基金的商業模式比起藝術股票來得正規些，在銀行公開發行的背景之下，投資人的保障也相對增加。藝術基金增長的速度十分快速，2010 年開始即有七十支以「藝術」為名的基金公開發行，也宣告金融業深度的介入藝術品的交易。

得力於以銀監會主導的金融行業整頓之後，2012 年年底私募基金取得法律根據，至此藝術金融在政策面獲得支撐依據，中國的第三級市場也視為正式形成。

3.2 藝術市場的三個層級關係

從時間先後順序而言，我們可以看到兩條脈絡先後的將金融化的商業模式，引入中國藝術市場交易平台。雖然，兩者之間沒有利益交換或互惠的必然關聯，但是，卻在各行其道之時，在市場上製造了第三級市場的結構和規模。我們無須對第三級市場是否有必要存在？進行無謂的討論了，應該要對當藝術市場成為三個層級時，參與者要如何因應這樣的變化。

姑且將原有的兩級市場稱之為「實體兩級市場」，以便對應第三級市場的「虛擬化」特徵；實體兩級市場也是「傳統兩級市場」，因為它們有超過三百年以上藝術交易的歷史淵源。從結構上分析，實體兩級市場相互有重疊之處，同時有其各自的交易範疇，當第三級市場疊加在兩級市場時，也與兩級市場有重疊和區隔的板塊。因此，我們認為，虛擬

化的部分是第三級市場的特有，交集之處則為與畫廊、拍賣會等實體有所關聯的交易內容。

在正常的情況之下，虛擬化的藝術金融交易最終仍需要依靠拍賣會等機制獲利贖回退場，從拍賣會獲利了結是最常見的藝術基金退場方式，然而，藝術基金無法在一年兩季的拍賣會中處理全部的標的物，也就要搭配其他的獲利管道。例如，一些價值、知名度高的藝術品（或標的物）也可能流入「二手市場」交由經紀商不在公開市場處理，一則避免拍賣遭遇流標的風險，再則可以針對特定買家商談適合的價錢，中介商可以為藏家、買家提供服務。當第三級市場擴大交易型態之後，我們可以將二手市場視為提升初級市場功能的後續運作之舉。

前述大致說明藝術市場三個層級相互之間的關係；亦可說是常規的運作模態。然而，不能忽略實體兩級市場與虛擬的第三級市場在運轉時，仍有幾項干擾因素存在。在中國的藝術市場話題裡，正流行著以「一手市場」作為創作者不透過中介機制自（直）銷作品的代名詞，若一手市場已然形成相當的規模與數量時，將是對整個三級市場的重要干擾因素。創作者自銷作品同時對實體兩級市場和虛擬的第三級市場產生作用，其中複雜糾纏的利害關係不言而喻。一個作者同一時期創作的作品，在公開和私人的交易中出現「自售價」、「行情價」、「掛牌價」、「成交價」等各種不同的價格，勢必造成三個層級市場交易秩序的破壞。

第二個干擾因素是藝術信託成為藝術金融產品所造成的「擴張效應」。以實體兩級市場交易標的物或類近藝術品、文物的標的物（珠寶、手工藝品等）作為質押品向銀行等金融機構進行融資，融資的目的原在於對信託質押物品的再投資。然而，許多的融資並未直接投入藝術市場，卻成為其他能短期獲利的「轉投資」資金。因此，藝術信託既可視為第三級市場的擴張，同時也成為干擾實體兩級市場的因素之一。

3.3 第三級市場的內容與特性

接著要討論看似是兩個主題，實際上它們是互為表裡的整體。第三級市場的內容決定它的特性，亦即，在第三級市場的交易範圍內，它的幾種型態即是從其所特有的性質所決定的；初級與次級市場均不具備這兩項特性。

「集約化」原是經濟領域中的術語，本意是指在最充分利用一切資源的基礎上，更集中合理地運用現代管理與技術，充分發揮人力資源的積極效應，以提高工作效益和效率的一種形式。藝術金融以相同的方式以提高獲利效益為前提，充分利用人力與資金的資源在一個既定的週期中達成預期的回報。第三級市場的集約化出現在中介機構並非以藝術品的價值作為其進入市場的依據，而是先從數量和價格衡量是否能消化募集的巨額資金，動輒以數億元人民幣的藝術基金，必須有相當數量的「標的物」供其蒐購。即使以「藝術」為名，基金鎖定的標的物會搜尋更加寬泛的範圍，例如，陶瓷、紫砂器、寶石、翡翠、印石等手工藝品、稀有原料或貴金屬，古文物也極高程度成為投資標的物。

集約化同時也表現在基金管理機構和銀行、拍賣公司、畫廊、藝術博覽會、學校、研究機構，甚至非藝術類的投資機構進行不同獲利方式的合作，以求在平均為期兩年之中能獲利。一次藝術基金的發行往往都經過上述幾個機構有機組合之後開始運作。儘管有一種常規式的組合模式 —— 銀行、管理公司、信託公司、研究者（機構），不過，根據投資標的物的特性，也會出現十分靈活的排列組合結果。這種中介機制的組合方式比起實體兩級市場要更加複雜和多元，而藝術金融的各種產品是否能夠成功完成操作程序，端賴中介機制的運籌帷幄。因此，中介機制的集約化益顯關鍵與重要，它不是如同畫廊、拍賣公司可以單獨的個體

營運模式,必須是複數的共同經營方能達到獲利目標。這就是民生銀行既發行藝術基金,也要在北京、上海兩地設立轄下美術館的道理。[9]

此外,對於「藝術消費者」這個藝術社會學裡的重要機制,在第三級市場裡為「投資人」這個普遍的名詞所取代。投資人也在參與藝術金融時體現了集約化的特性,實體市場的藝術消費者我們或都稱之為「藏家」、「買家」,在第三級市場中進行交易的投資人並不一定成為收藏者,他們甚至不是一件藝術品的完全擁有者。在藝術基金的規矩裡,一件藝術品或有一定數量的藝術品由兩個以上的投資人共同擁有,投資人彼此之間並非親朋好友而組合,他們互不相識卻因有共同的投資利益成為投資夥伴。

第三級市場的第二種特性是「虛擬化」,如同各個證券交易所營業廳裡大螢幕顯示的紅綠數字、曲線圖一般,藝術金融化也只是投資人看到各種電腦軟體計算過的數據,創作者、作品都化約成代碼組成的投資標的物,曲線圖的起伏比作品上的色彩與圖像更加重要。就涵蓋的範圍而言:藝術金融、藝術證券、網路的藝術品交易都具有將藝術虛擬化的特性。我們也輕易發現,網路與電腦軟體的應用是第三級市場極為重要的工具;換言之,電子商務在藝術虛擬化中扮演著搭建交易平台的關鍵功能。[10]

9　關於藝術基金的衍伸議題,請參閱:胡懿勳(2017)。〈藝術基金:品味資本對藝術的挑戰〉。《藝術收藏 + 設計》2017 年 2 月號(頁 23-26)。臺北市:藝術家出版社。

10　關於藝術品的電子商務交易較詳細的討論,請參閱胡懿勳(2014)。〈藝術品網路經濟與虛擬化效應〉。《藝術收藏 + 設計》2014 年 3 月號(頁 26-29)。臺北市:藝術家出版社。

電子商務是藝術金融交易虛擬化與集約化的「集大成」表現，由於透過網路完成交易，以致於加深了對於藝術品實體的虛擬程度，投資人在電腦螢幕上點閱某一個投資標的物的目的並非是欣賞品，而是確認這個標的物的投資行情和紀錄而已。我們也發現只要具有電子商務功能的網路平台也可以從事藝術品的交易，無論是拍賣、開設網路商店自銷或者寄賣等形式，無意間讓藝術品的買賣增添更難掌握的灰色地帶。

3.4　小結

世界各國只要有金融業參與藝術品交易或者以藝術為名發行金融產品的型態，都具備了藝術市場的三個層級的關係，牽涉的生產、中介與消費的關係也隨之更加複雜。當藝術金融產品成為藝術市場頗占份量的新種類，接踵而來的「人事」問題將會是至關重要的決勝之處。是否有足夠的跨領域的專業人才投入，讓日益複雜的結構得以健康順暢運作；讓藝術生產參與其中得以獲得保障；讓消費與投資得以正確認識藝術交易。

雖然，中國的第三級市場建構的速度很快，但在英國、美國有一段醞釀和借鑑的背景。臺灣正在運營的「藝術銀行」從名稱上幾乎讓人誤以為有藝術金融功能，實際上只以租賃為業。未來的藝術市場即便是仍以實體的兩級市場為主導，然而，在藝術金融產品的滲透之下，拍賣公司、畫廊、藝術博覽會等中介機制在管理經營上必然隨之改變，若再加上版權交易，藝術品、文創品等產權交易，可以想見專業經理、行政管理、藝術經紀、銷售代理、交易領域的處理能力也將益形繁複，其所涉及範圍延展到文化產業、文創產業的操作當中也屬必然。

　　臺灣的官方、業界、學界是否需要更審慎、積極地面對當前的國際藝術市場已經行之有年的結構變化呢？筆者只能提出這個問題，提供大家思索罷了。若需更準確探究「藝術經濟」，則其指涉的表演藝術、視覺藝術、文創商品等產業範疇中，所觸及的賦稅、版權、產權等課題必須一併加以討論，方得以更全面地建構藝術經濟的整體性。本文僅以原創視覺藝術品為對象的討論，無法對藝術經濟窺其全貌。若日後聚集團體之力共同努力，或可成為持續研究的動力。

延伸討論議題

　　本文前言曾以文化部公布的 2018 年年報為依據，說明視覺藝術產業的營業額：「文創產業營業額 8,798.2 億元，內銷收入占 90%，占 GDP 比重 4.80%，文創產業就業人數占全國比重 2.27%；視覺藝術產業的內銷收入約新臺幣 61.85 億元，占總營業額約 96.68%。」由此可見，若從藝術經濟領域分析，無論文創產業或藝術產業均未達到在出口貿易、關稅或金融等方面的國家總體經濟貢獻度。

　　以此反觀，我們在探討「藝術經濟」種種內容時，恰好也反映出我國政府、業界在此領域中的實況，加諸學術界的乏力表現，三者之間形成一種「正比」關係。換言之，政府沒有著力為解決進出口、內銷與外銷比例嚴重失衡，制定相關政策及正確做法；業界受限於單打獨鬥的經營方式，無法構成有效用的產業規模；我們在學術上對藝術經濟的探討論述，更是處在零碎的邊緣，不具有系統性和實戰性的應用價值。

　　綜合歸納，與藝術經濟相關的課題，可略分為以下三項：

一、**藝術經濟探討的理論面向至少包括：**（一）文化政策與經濟環境對藝術產業的作用；（二）藝術產業結構與市場的關聯；（三）藝術金融趨勢對國內藝術交易的影響；（四）藝術（文化）資源轉化與藝術（文化）資本的應用等四個方面。

二、**藝術經濟的焦點課題則包含：**（一）藝術產業的經濟效益統計分析；（二）文化政策與藝術產業發展研究，其中包括國際趨勢和政府的態度研究兩個重點；（三）全球化經濟體與區域文化的討論包括，區域文化圈、全球化經濟的侷限與效應、區域市場的趨勢研究。

三、**對藝術品市場的結構關係研究包含：**藝術生產、藝術中介、藝術消費以及藝術傳播與接受的層理關係等議題。

引用文獻

《藝術收藏＋設計》。臺北市：藝術家出版社。2014 年 2 月刊

《藝術收藏＋設計》。臺北市：藝術家出版社。2016 年 6 月至 9 月刊。

王列、賴海榕（譯）（2001）。《使民主運轉起來：現代意大利的公民傳統》（原作者：羅伯特・D. 派特南（Robert D.Putnam））。江西出版社。

邱澤奇、張茂元等（譯）（2006）。《社會學理論的結構（第 7 版）》（原作者：喬納森・特納）。華夏出版社。

居延安（譯）（1987）。《藝術社會學》（原作者：阿諾德・豪澤爾）。上海：學林出版社。

周計武、周雪娉（譯）（2010）。《藝術與社會理論 —— 美學中的社會學論爭》（原作者：哈靈頓）。南京大學出版社。

章浩、沈楊（譯）（2009）。《藝術社會學》（原作者：維多利亞・亞歷山大）。南京：江蘇美術出版社。

詹姆斯‧海爾布倫、查理斯‧格雷（2007）。《藝術文化經濟學》。北京：中國人民大學出版社。

延伸閱讀書目

安虎森（2008）。《新區域經濟學》。東北財經大學出版社。

邱澤奇、張茂元等（譯）（2006）。《社會學理論的結構（第 7 版）》（原作者：喬納森‧特納）。華夏出版社。

周計武、周雪娉（譯）（2010）。《藝術與社會理論 ── 美學中的社會學論爭》（原作者：哈靈頓）。南京大學出版社。

胡懿勳（2011）。《兩岸視野 ── 大陸當代藝術市場態勢》。臺北市：藝術家出版社。

胡懿勳（2016）。《藝術市場與管理》。上海科學技術文獻出版社。

張維倫、潘筱瑜、蔡宜真、鄒歷安（譯）（2003）。《文化經濟學》（原作者：大衛‧索羅斯比（David Throsby））。臺北市：典藏藝術家庭。

詹姆斯‧海爾布倫、查理斯‧格雷（2007）。《藝術文化經濟學》。北京：中國人民大學出版社。

諾曼‧鄧津、伊馮娜‧林肯（2007）。《定性研究（第 1 卷）：方法論基礎》。重慶大學出版社。

諾曼‧鄧津、伊馮娜‧林肯（2007）。《定性研究（第 2 卷）：策略與藝術》。重慶大學出版社。

諾曼‧鄧津、伊馮娜‧林肯（2007）。《定性研究（第 3 卷）：經驗資料收集與分析的方法》。重慶大學出版社。

諾曼‧鄧津、伊馮娜‧林肯（2007）。《定性研究（第 4 卷）：解釋、評估與描述的藝術及定性研究的未來》。重慶大學出版社。

13

國家文化藝術基金會與藝文補助機制

—— 王俐容 ——

本章學習目標

✓ 理解國藝會發展歷史與臺灣補助機制。

關鍵字

國家文化藝術基金會、藝文補助

1 前言：政府為何要補助藝術文化？

一個國家的發展與進步，並非只是政治或經濟的成就，文化與藝術能量的累積，更是人類社會智慧的結晶與蘊涵，營造一個健全的文化藝術環境，是今日世界各國家發展重點。文化政策涉及文化藝術的創新、保存與傳承；文化多樣性的促進；文化權的落實；公共領域的建立；歷史記憶與認同的對話等面向的討論；因此，文化政策內容包括：法令規範與政策的制定（文化法規與文化政策的制定）；輔導文化服務機構的設立與運作（例如各種國家級文化機構的設立與運作）；分配文化資源（例如強化文化弱勢群體的參與及公民文化權的促進等，就必須與民間各種非營利組織或藝術團體）；文化政策相關行動者的資源連結與合作互動、政社協調（例如與教育主管機關共同促進學校文化教育等）；文化外交的規劃與執行（例如與外交主管機關的外交事務協調），以期透過文化藝術活動改善民眾的生活品質與文化素養等。

政府通常使用介入文化與藝術事業的方式包括：檢查監督、執照限制、稅捐減免或課稅，以及補助贊助等不同的政策工具。早期較多以檢查監督或是課以重稅來壓抑某些政府不贊同的藝術表演或是形式，隨著民主自由制度的落實，當代主要民主國家多半放棄檢查式的政策，直接介入文化藝術事務，以避免傷害言論自由，而以補助的方式鼓勵。以美國為例，聯邦政府於 1965 年成立的國家藝術捐贈基金會（NEA）來從事藝術與人文的補助，以促進美國藝術與人文的發展，而非以文化部（如法國）來主導文化藝術事務的發展。1996 年臺灣也依照美國 NEA 成立財團法人國家文化藝術基金會（以下簡稱國藝會）。與美國不同的是，國藝會雖然是獨立的機構，卻以行政院文化建設委員會為其主管機關（後改制為文化部），而文建會（或文化部）則是最高的文化行政機

構。在國藝會設置以前，文建會已成立十五年之久，且早有許多機構從事文化藝術事業的補助，國藝會與文建會（後為文化部）的補助都成為臺灣最主要的文化藝術補助單位。

同時存在文化部與國藝會的臺灣，後來發展也有點像是英國的制度設計。國藝會就接近英格蘭藝術委員會（Arts Council of England, ACE）的角色。[1] Arts Council England [2] 主要的設立目的如下：發展與強化藝術的落實、理解與知識；增加英格蘭地區的藝術接近與參與；與中央政府、地方政府，以及 Arts Council of Wales、Scotland and North Ireland 相互合作。1997 年英國政府進行組織再造，成立文化媒體體育部（Department of Culture, Media, and Sport, DCMS），ACE 與 DCMS 之間的關係仍採取傳統的臂距原則，DCMS 不能介入與指導 ACE 的補助原則，但 ACE 仍需要定期向政府部門、國會與英國大眾報告其補助的原則與成果。DCMS 負責編列藝術贊助的預算，卻沒有直接介入補助的過程，補助的過程由 ACE 負責執行。ACE 所提供的藝術補助經費來源包括：政府預算與樂透彩券兩種。主要負責英格蘭地區藝術補助的單位為 ACE，ACE 主要的角色如下：第一、提供補助：將來自 DCMS 與 National Lottery 的款項分配給申請者；第二、提供建議與資訊：ACE 內部的研究單位與服務單位提供藝術家與藝術團體一些相關的建議與資訊；第三、夥伴關係：建立 ACE 與藝術家之間的夥伴關係，強化藝術組織與補助機構之間的聯繫。

所以，臺灣的國藝會與藝文補助政策到底像是哪一種制度？在不同時期的定位有何不同呢？以下分為幾個面向來說明。

1　總體來說，英國實行三級文化管理，即中央政府負責制定政策和統一劃撥文化經費；準政府機構和地方政府執行政策並具體分配文化經費；地方文化管理部門和藝術組織、藝術家實際使用經費。第一級的文化管理：英國的文化、媒體與體育部（Department for Culture, Media and Sports, DCMS）前身為建立於 1992 年的國家遺產部（Department for National Heritage），於 1997 年改名為文化、媒體與體育部，為規劃與主導政府對於文化、體育、樂透彩券（National Lottery）、圖書館、博物館、藝廊、廣播、電影、出版、歷史環境、創意產業、觀光等文化政策。DCMS 之下並管轄有六十個組織，包括：所有官方博物館、美術館、樂透彩券委員會等等，經由這些機制來執行 DCMS 的文化政策。為了改善與強化民眾對於文化藝術的參與，DCMS 必須經由文化政策的制定；文化環境的改善；文化資源的合理分配來達成目的。第二級文化管理則為準政府機構：影響政策制定的半官方機構。雖然 DCMS 具有補助文化藝術的責任，但基於英國長期的臂距原則（arm's length principle），DCMS 不直接提供補助給藝術家，而將補助業務交由英國藝術（Arts Council of Great Britain, ACGB）負責執行。學者 Beck 指出，「在英國的政治文化中，深藏著政治與藝術絕對不能混為一談的基本信念，否則對於兩者都是一種災難。藝術家需要有創造真藝術的自主權，但政府往往無法抗拒掌控藝術的誘惑，來形塑國家藝術（national arts）的企圖，例如近代歐洲常常引以為戒的希特勒與莫索里尼」。基於這樣的信念，臂距政策成為英國文化政策的主要特色。許多英國的藝術管理專家認為，準政府機構的工作人員是半官方或非官方的文化人、義務工作者和專家，所以這些機構一方面行使政策諮詢或制定政策的權力以及國家的財政權力的一部分，另一方面也避免了政府對文化的直接干涉。這是英國政府管理文化的基本手段，也是政府管理類似行業的基本手段（如教育、體育等）。但是，由於準政府機構的領導成員均由政府任命，同時其所需經費又來自政府，所以在管理文化時，實際上不可避免地受到政府的影響。主要代表機構為 Arts Council of England（ACE）。除了 ACE 之外，第二級的準政府機構還有工藝美術委員會、英國電影學會、博物館和美術館委員會、英國文化委員會等，分別在工藝、影視媒體、博物館、視覺藝術、文化資產、文化外交等部門扮演 DCMS 的夥伴，提供專業政策意見與執行補助，以達成政府文化政策的目的。第三級則為地方文化管理部門和藝術組織、藝術家等，從第二級機構獲得經費，實際執行經費。

2　ACE 前身為 ACGB（arts council of Great Britain），於 1946 年成立，1994 年 4 月 Arts Council of Great Britain，之下依地區分設 Arts Council of England、Arts Council of Wales、Arts Council of Scotland 與 Arts Council of North Ireland。ACE 取代了 ACGB 的功能，成為藝文團體主要的資助者。

2 文化部的角色

文化部為國家文化最高主管機關，掌握文化資源的分配、社會文化價值的創新與保存，藝術創作者與消費者的培養，藝術文化品質的提升等等。簡單說明文化部的重要性如下：

第一，從社會大眾的角度：文化公民權（cultural citizenship）已視為重要人權的一部分。無論美國 NEA 或是英國的 ACE 都將擴大民眾參與作為政策的重要指標。在民眾參與的部分可分為一般民眾的參與、弱勢民眾的參與。文化部作為最高文化主管機關，針對提高民眾參與的部分有其不能推卸的責任，尤其是針對經濟、社會、區域與文化弱勢民眾的文化參與。例如解決城鄉差距帶來參與時地理交通的障礙（偏遠地區交通不便）、經濟階級的障礙（收入較低沒有太多錢可以買票參加藝文活動）、文化資本的障礙（進去了也不一定看得懂），藉此提升整體的社會文化。

第二，從藝文工作者的角度：國家要提升人民素質，必須注入文化藝術陶冶，而高素質的文化藝術團體是其中關鍵，因而要讓從事藝術工作的創發生命不斷發展創新，培養出更多更優秀的人才，而「補助政策」扮演關鍵角色。目前文化部與國藝會的文化藝術補助，在當前的生態中有其特殊性與不可替代性，加上補助上並沒有特定主題之限制，能夠穩定、持續的提供藝術創作者一定的補助，也能照顧到獨立的、個人的，甚至業餘的藝術工作或創作者。由於文化部、國藝會的制度運作與業務區隔，是歷史制度下、政治環境、補助資源與孳息減少下的產物。文化部作為最高的文化主管機關，要有資源實現文化政策，因而涉入補助業務；國藝會的補助業務是依據《文化藝術獎助條例》的授權，主要

獎勵及補助的對象偏向文化藝術工作者的個人創作，但因為基金未全數到位，加上孳息大幅減少，影響業務推動，亦限縮其對於藝文工作者服務的深度與廣度。因此，在文化部專注於國家文化發展與文化外交的角度，以及國藝會補助業務的專業性角色獲得認同下，其中關於藝術工作者個人與團體的經費補助業務，依據「臂距原則」交由國藝會執行，而文化部專注於與地方政府文化事務推動相關的補助，以及文化公民權的落實。因此，文化部對藝文政策、重點、補助對象的思考與立場與國藝會應有差異，為避免整體資源的重複運用，透過直接與間接地對於不同對象補助途徑，共同維持文化多樣性。

第三，從國家文化政策規劃者的角度：文化藝術的推廣需要依據追求的最終目標或遠景，規劃階段性的政策或計畫，應具有連貫性與前瞻性，以因應文化全球化發展潮流。相較於經濟議題、科技問題、教育議題的研究發展，臺灣長期缺乏獨立的文化藝術政策的智庫，可以針對文化藝術領域的生態、發展狀況，以及國家在文化面的發展目標、藍圖，有系統地進行中、長期的研究發展，作為政策規劃的參考。有鑑於文化部日後掌管的業務益為繁雜與多元，國藝會已累積豐沛的藝文補助成果與經驗，可在文化部提供適當經費的前提下，由國藝會扮演起文化智庫與政策倡議（policy advocacy）的角色，進行文化政策前瞻性規劃的研究發展，包括長期追蹤評估補助政策執行的成效與影響，以及文化公民權落實與相關調查的執行評估等。

第四，從補助業務執行者的角度：文化部作為國家最高文化政策主管機關，必然扮演文化資源配置的角色。惟有鑑於文化部在配置補助經費時，較常受到角色專業性與立場公平性的質疑，甚至引起社會輿論的熱烈討論。但若從文化治理的角度，國藝會可作為執行藝文工作者直接經費補助的主要治理行動者，在文化部提供充分的經費與充分的授權

下，由國藝會扮演具有專業性與自主性的補助經費執行者角色，並與文化部共同扮演落實文化政策的行動者夥伴關係，讓文化部聚焦於實踐文化社會與文化外交，透過文化藝術活動改善民眾的生活品質與文化素養。

在上述的考慮下，國家文化藝術基金會的設置就有其必要性。但事情的發展是否能真如當初所設想的一樣？國藝會發展的歷程走過哪些曲折的道路呢？

3 國家文化藝術基金會的設置與發展

國家文化藝術基金會就是為了執行臺灣藝文補助的設置。國藝會成立以來大約經歷過幾個發展階段與轉折：

一、1992 年，公告《文化藝術獎助條例》，與國藝會設置的相關法令為：第三章第 16 條規定「文化藝術事業之獎助，應定期舉辦，並經國家文化藝術基金會評審之。前項評審之方式、程序，由主管機關會同國家文化藝術基金會定之」。第四章第 19 條依法設置國家文化藝術基金會，確認了國家文化藝術基金會的設立。

二、1994 年，公告《國家文化藝術基金會設置條例》第 6 條規範本會業務範圍：輔導辦理文化藝術活動；贊助各項文化藝術事業；獎助文化藝術工作者；執行《文化藝術獎助條例》所定之任務。

三、1996 年，國藝會依據《文化藝術獎助條例》成立，文建會召開「未來藝文活動補助案件工作協調會議」（85 文建參字第 02550

號），確認文化部補助業務移轉至國藝會（85 文建參字第 04041
號、85 文建貳字第 07027 號）。

雖然根據以上規定確認文建會的補助業務轉至國藝會，但基於政策
推動的需求，文建會仍需使用補助來作為政策推動的工具，幾年下
來兩者的補助開始有重疊的部分，因此如何重新定位兩者補助的角
色與功能，就需要更多的討論與協商，包括：

四、1999 年，國藝會與文建會建立協商管道與處理原則，避免重複補
助。

五、2011 年國藝會委託研究「國藝會獎助業務定位」，藉由其他國家補
助機制的經驗（如美國、英國與韓國等），來思考文化部與國藝會
之間的補助角色與業務分工，大致觀點如下表：

表 13.1　文建會（後為文化部）與國藝會補助業務分工

類別	文建會	國藝會
組織性質	國家機關	非政府組織（NGO）
	行使公權力	不行使公權力
角色分工	法令規範的制定（文化法規與文化政策的制定）；提供文化服務（例如各種國家級文化機構的設立與運作）；文化資源的分配（如何強化文化弱勢群體的相關參與及文化權的保護等）；帶動文化生活與改善文化環境。	提供補助（以強化藝術創作的成長，鼓勵文化多樣性、強調創意等）；提供建議與資訊（內部的研究單位與服務單位提供藝術家與藝術團體一些相關的建議與資訊，支持藝術家並協助藝術團體的繁榮茁壯）；夥伴關係（建立國藝會與藝術家之間的夥伴關係，強化藝術組織與補助機構之間的聯繫）。

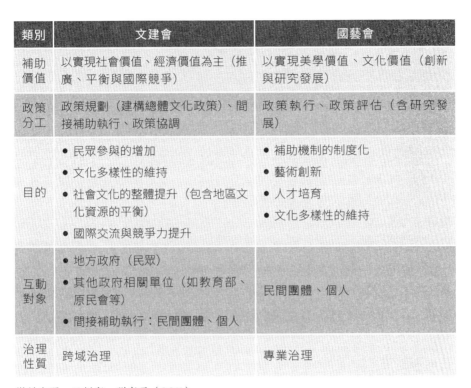

類別	文建會	國藝會
補助 價值	以實現社會價值、經濟價值為主（推廣、平衡與國際競爭）	以實現美學價值、文化價值（創新與研究發展）
政策 分工	政策規劃（建構總體文化政策）、間接補助執行、政策協調	政策執行、政策評估（含研究發展）
目的	• 民眾參與的增加 • 文化多樣性的維持 • 社會文化的整體提升（包含地區文化資源的平衡） • 國際交流與競爭力提升	• 補助機制的制度化 • 藝術創新 • 人才培育 • 文化多樣性的維持
互動 對象	• 地方政府（民眾） • 其他政府相關單位（如教育部、原民會等） • 間接補助執行：民間團體、個人	民間團體、個人
治理 性質	跨域治理	專業治理

資料來源：王俐容、劉宜君（2011）。

　　而在這個研究中，也建議國藝會可以扮演的角色包括以下幾點：提供補助（以強化藝術創作的成長，鼓勵文化多樣性、強調創意等）；提供建議與資訊（內部的研究單位與服務單位提供藝術家與藝術團體一些相關的建議與資訊，支持藝術家並協助藝術團體的繁榮茁壯）；夥伴關係（建立國藝會與藝術家之間的夥伴關係，強化藝術組織與補助機構之間的聯繫）。

六、2012 年，因應文化部成立，文化部於 3 月 21 日召開「文化部與國藝會業務分工研商會議」，以及後續的第二、第三次協商會議（文壹字第 1013007034 號，3/28、4/19 陸續召開第二、第三次協商會議，會議決議：

㈠ 文化部業務發展包含「社會面」、「美學面」、「文化面」及「產業面」[3] 等四個基本面向，針對二會獎補助業務分工，由國藝會負責執行「美學面」卓越發展向度之業務。由美學轉化社會之業務，未來可由二部會視計畫需要合作推動。

㈡ 請國藝會協助及配合事項：持續進行獎補助資源分配之分析調查，以利文化部擬（修）定政策之參考；盤點社會面之業務改由文化部辦理；就培植新秀或潛力者，建立永續績效指標的追蹤調查與效益評估；文化交流部分，請國藝會依現行評定標準逕行審查。

七、在 2018 年《國家文化藝術基金會設置條例》修正第 3 條、第 5 條與第 8 條。第 5 條修正為：

本基金會之經費來源如下：一、政府編列預算之捐贈。二、基金之孳息收入。三、國內外公私機構、團體或個人之捐贈。四、其他收入臺灣藝文補助的機制。

3　文化藝術的社會面包括：歷史傳承、多元文化傳統的維繫、國家或社群認同的建立、宗教或倫理的影響、社會批判的功能、公共參與及意識的提升、社會融合、公民權概念的擴充。文化面包括文化資本的創造、文明與教養提升、象徵符號與論述的再現、文化多樣性的維持；美學面：自然或宇宙奧祕的探索、美學層次的追求、個人領受的展現、人類普同精神價值的發揮；產業面：文化藝術產業的振興、就業機會的提供、刺激旅遊觀光、振興地方發展、提供其他工業的附加利益、增加出口與國際貿易、吸引外資等。

條文修正理由主要在國藝會的孳息收入減少，補助能量下降，對於整體藝文生態有所影響。誠如文化部指出：

文化部為建構創作自由支持體系，強化中介組織運作能量，且落實臂距原則及文化專業治理之理念，支援該會促進國家藝文多元化發展之任務，並擴大該會功能，爰參照國立大學校院校務基金設置條例第三條、國立高級中等學校校務基金設置條例第四條，增列基金會之經費來源之一為政府循預算程序之款。

以上修正可以看出臺灣藝文補助政策還是強調幾個重點：中介組織角色的重要性；臂距原則的強調；以及文化專業治理的理念。

4 國藝會補助的特色與方向

多年來，國藝會的補助帶來哪些主要的影響？從 2012 的研究計畫：「國藝會組織營運發展策略研析專文論述：國藝會、文化部及文創院於文化行政體系之定位研究」，就針對國藝會的獨特性進行探討，以深度訪談與焦點座談的方式對於**文化行政與藝術管理的主管，各種形式的藝術學者專家**進行訪談與座談，提出主要幾點觀點為：第一、國藝會的補助機制具有較高的客觀性與公開性：主要是國藝會建立了公平公正公開的機制，所有的補助分配，都是透過同儕審查與相關藝術領域委員決定；第二、國藝會的制度設計使得藝文專業性較能凸顯；第三、補助方向以 Fine Arts、原創核心、具批判性的藝文補助為主，比較批判、邊緣或獨立思考的文化藝術比較可在國藝會的補助受到重視（王俐容、劉宜君、林詠能，2012）。

　　另一個計畫：2012 年「國家文化藝術基金會外部觀感暨業務發展需求調查報告」，則是以量化統計的方式針對**藝術家與藝文團體**進行研究，高達八成的受訪者認為想要申請國藝會補助的原因為：「評審制度健全公平」、「補助內容符合需求」，以及「補助資源穩定」（國藝會，2012: 105）；至於補助成效的部分，藝術家與藝文團體最肯定國藝會對於補助「協助藝術家完成創作（演出）計畫」的成效；以及「藝術專業水準的提升」、「穩定經營藝文團體」、「鼓勵藝術專業工作發展」（全國意向顧問有限公司，2012: 107）。

　　這兩個委託計畫的研究發現呈現出國藝會補助在臺灣藝文發展的地位與獨特性。即使文化部成立後，補助能量顯然遠遠超越了國藝會，國藝會的補助仍保有獨特性。比較清楚的是，國藝會補助制度的公平性與透明度，以及藝術專業審查的設計都使得國藝會補助的公信力至今仍受到臺灣社會的肯定。再者，在面對藝術專業與自主的部分，國藝會還是被認為比較具有「理想性」；也對於創作者與藝文生態有全面性的照顧。第三、受訪者也提到，因應當前全球藝術發展與生態的急遽變遷，臺灣要如何回應藝術生態的敏感度與專業度，比較起來國藝會還是被賦予肯定的位置。國藝會經由獎助的過程，接觸到很大數量的藝術家與藝文團體，看到了一些可能性與趨勢，得以快速地去調整相關策略，回應這個生態，因此，對藝文生態的品味與敏感度既是國藝會的特色，也是應繼續維持的方向。

　　目前國藝會的補助可以分為幾大類：

一、**常態性補助**：包含：音樂、舞蹈、戲劇（曲）、文學、視覺藝術、視聽媒體藝術、文化資產、藝文環境與發展，項目從演出、創作、展覽、出版、國際文化交流、研習進修、調查與研究、委託創作、排演場所租金、紀錄片之製作、策展、研討會、專業服務平台、藝

文專業服務平台計畫、展演空間營運、藝文推廣服務計畫、駐團藝術工作者、特殊計畫、動畫短片之製作、映演、製作、實驗電影之製作、藝文智庫應用計畫、創作工作室、藝術評論等。

以 2020 年國藝會對各種常態補助的方向為例：[4]

- **文學類**：優先鼓勵質優、具突破性之計畫。

- **視覺藝術類**：鼓勵具突破性、前瞻性、當代美學觀點之優質計畫。

- **音樂類**：鼓勵具突破性之國人創作、人才培育之專業講習以及聲音實驗裝置展。

- **舞蹈類**：鼓勵有潛力之獨立編舞者創作，支持雙北以外之優質團體展演計畫，活絡各地藝文之發展。

- **戲劇（曲）類**：鼓勵原創作品創作、團隊持續發表新作或巡迴、再製演出，並支持團隊外聘客席藝術工作者駐團。

- **文化資產類**：對文資保存具文獻參考價值，且具紮根性、累積意義之計畫。

- **藝文環境與發展類**：支持具統合性之藝文生態推廣之社群平台、鼓勵雙北以外地區藝文平台發展。

- **視聽媒體藝術類**：鼓勵富獨創性的創作觀點與美學風格之計畫。

4　資料來源：https://www.ncafroc.org.tw/news_detail.html?id=297ef722742a6c7801748f566ddc0041。

就可以看出，國藝會側重的補助方向為：獨創性、原創性、實驗性、突破性、當代性、獨立性、前瞻性，甚至批判性的作品。

二、**專案性補助**：如表演藝術國際發展專案、海外藝遊專案、表演藝術新人新視野創作專案、現象書寫 —— 視覺藝評專案、跨域合創計畫補助專案、視覺藝術策展專案、策展人培力 @ 美術館專案、紀錄片製作專案、共融藝術專案、長篇小說創作發表專案、表演藝術評論人專案、國際交流超疫計畫（第一次）、國際交流超疫計畫（第二次）。另外，國藝會自 2015 年起「國際文化交流（出國）項目」修訂為一年六期，包含：文學、視覺藝術（原美術）、音樂、舞蹈、戲劇（曲）、文化資產、視聽媒體藝術、藝文環境與發展，提供國內藝文工作者及團隊更為即時性的出國交流資源，且陸續開啟相關大型補助專案，以金額更高、期程更長的補助挹注，協助國內團隊更為整體性、系統性地進行國際交流的深度與廣度。協助臺灣藝術家暨團隊遠赴各國交流，出席參與國際藝術節，及國際重要機構組織人才甄選等，強化國際交流的多元性：地理上的多元性、活動型態上的多元性及展演空間上的多元性。

三、**研究調查**：為了國藝會提供文化政策智庫的角色，近年來也增加許多研究調查計畫，例如「國際藝文生態觀察與情蒐計畫」；「藝文智庫發展架構研究 —— 視覺藝術類行動研究與規劃案」；「海外藝穗節演出教戰手冊」；「英、美、日藝術中介組織與博物館補助之互動與協力關係研究」；「表演藝術生態觀測指標與架構研究計畫」；「東南亞文化調查報告 —— 馬來西亞、菲律賓、越南、印尼、泰國」等。

5 國藝會的定位問題

當初設立國藝會的想法在於建立一個介於官方與民間中間的基金會，不受到政府或是政治力的干預，行政流程上也可以比較彈性的做法；這樣彈性的設計卻也帶來國藝會面臨的主要困境：定位上的混淆：國藝會等於是左手從政府拿錢，右手給藝術家，所以它的角色是什麼？政府或是非政府部門？國藝會的工作人員會面臨一種尷尬，他們其實是間接領政府的錢，可是他們不是公務員。同時，國藝會所想要獨立或是彈性的可能性逐漸縮小中。

國藝會 2012 年委託案「國藝會組織營運發展策略研析專文論述：國藝會、文化部及文化內容策進院（當時稱之文創院）於文化行政體系之定位研究」，針對文化部、原本存在的國藝會，以及文策院的角色與功能進行分析，當時的結論為：

一、**文化部**：作為國家最高文化政策主管機關，扮演文化資源配置的角色，專注於國家整體文化政策的推動、文化公民權的實踐與文化外交的執行。

二、**國藝會**：執行《文化藝術獎助條例》法定任務，並回應當前民間藝文發展的需求，以「藝文補助」、「智庫」與「藝企合作」三個區塊為主要任務。國藝會聚焦「藝術原創的核心價值」，作為直接經費補助的主要治理者，在文化部提供充分的經費與充分的授權下，由國藝會以專業性與自主性的執行者角色，運作資源分配的專業機制，與文化部共同扮演落實文化政策的行動者夥伴關係。

三、文策院：關注在文化內容產業發展的研發，支援整個產業的研究發展、拓展行銷，以及專業的產業諮詢和輔導。

介於公部門與非公部門之間的矛盾，國藝會未來走向為何？學者提出不同的觀點：

第一種認為，國藝會應該就是作為公部門一部分：整個回到公部門，或是就成為文化部之下的附屬機構，然後就是把基金還回去，變成是公務預算。

第二種觀點學者認為，國藝會的可貴價值有些部分在於，相較於公部門，可以較貼近民間的思考與意見，因此，希望強化國藝會的民間色彩，也讓臺灣社會更容易認同國藝會的價值。受訪者認為，如果說國藝會完全只是一個政府的補助部門，民間對國藝會的觀點就會是說，反正一樣都是文化部的錢，你只是中間多一個白手套，或是多一個執行的機關，國藝會本身的存在沒有那麼突顯。這個觀點認為，國藝會如果要自我重新定位，也許就是要思考怎麼樣更去扣緊這樣的社會脈動，更主動走入民間，協助民間的藝文發展。

第三種觀點認為，國藝會的角色應該放在臺灣整體文化制度的設計與補助功能全盤來思考，翻轉過去由中央主導、由上而下的關係。而將臺灣文化部門視為夥伴關係，或是一種所謂網絡關係的概念，在這種網絡關係裡面，文化部跟國藝會、地方政府，或者是民間的專業團體、NGO、NPO 這些組織，建立一種合作關係。在這種情況下，**文化政策裡面的補助制度應該要整合，交由專業的國藝會來執行**。讓國藝會去好好發揮它的功能，把資源分配的很好，就是說公開公平公正。文化部就是一個政策的方向的制定，可以監督國藝會的制定方向，可是補助的專業就交給專業的國藝會去做。

但在這個脈絡下，國藝會要繼續維持財團法人還是行政法人的角色？行政法人是一個較新的概念，行政法人為公法人的一種，為因應公共事務的龐大與複雜性，原本由政府組織負責的公共事務，經執行後，被普遍認為不適合再以政府組織繼續運作，而牽涉的公共層面又不適合以財團的形式為之，遂有「行政法人」的設置。與財團法人最大的不同是，行政法人的經費來源是國家的預算，並且不再以公務員考試的方式進用人員。行政法人組織採合議制，設有董事會與監事會，定期召開會議，讓領導與執行專業化，也保障專業人員的權益。擺脫政府科層體制的拘束，有效率的達成政策的執行。故其有以下特質：法律人格、企業化營運、達成特定的公共行政目的。目前臺灣的行政法人機構代表為國家表演藝術中心的設置。

整體而言，學者認為從監督控管機制的面向來分析，行政法人在光譜上較靠近政府，所以就政府而言，行政法人相較於財團法人的控管較容易。但與現行機制相比，國藝會目前已經是財團法人，轉行政法人是否會更好，還需要再做制度運作評估。同時目前國藝會僅需對立法院送預算書審議，離立法部門稍微遠一點，若成為行政法人則相對會面臨更大政策上的壓力，自主性反而降低。

此外，國藝會的定位也可以強化社會企業的特質。近年來社會企業化是臺灣社會很大的運動，且是影響臺灣發展的一種機制與觀念。社會企業化的概念強調，雖然是社會公益的事情，但一定要用企業精神經營。企業精神的原則是資源有限，要想出創新機制、發揮潛能，並挑戰這些困難。因此，國藝會可以秉持這些概念，更有效率使用資源，提升創新的角色。例如文創元素是臺灣未來競爭力的關鍵元素，因為以人為本、創新、美感，是未來臺灣競爭力的核心，對藝術有專業能力的國藝會，可以扮演更積極的角色；跟國發基金、企業，共同形成一個投資基

金，建構一個能夠生生不息的基金，對產業產生一些正面的力量。

　　經由這些討論的內容顯示，徘徊於公、私位置之間的國藝會，未來的定位與走向，似乎仍有許多的不同的觀點，急切需要未來與文化部、或是藝文界更多的討論與對話來釐清。

引用文獻

王俐容、劉宜君（2011）。《國藝會獎助業務定位論述研究》。國義會委託調查計畫。

王俐容、劉宜君、林詠能（2012）。《國藝會、文化部及文創院於文化行政體系之定位研究》。國藝會委託調查計畫。

全國意向顧問有限公司（2012）。《國家文化藝術基金會外部觀感暨業務發展需求調查報告》。國藝會委託調查計畫。

VI

創意產業與文化經濟

Arts Management and Cultural Policy: An Introduction

Chapter 14
節慶活動、盛會行銷與文化觀光／林冠文

Chapter 15
文化經濟與文化創意產業：文化生態體系的永續／古淑薰

14

節慶活動、盛會行銷與文化觀光

— 林冠文 —

本章學習目標

- 從節慶概論開始理解該人類文化活動的意義，逐步進入過往節慶相關研究的脈絡中，並在當前趨勢與相關研究缺口中，發現可能的未來新發展方向。

- 自盛會活動行銷的專業化發展過程中汲取經驗，習得用系統化的行銷管理分析工具，制定自己的實務盛會行銷規劃戰略。並在相關研究方向中，瞭解可進一步改善行銷策略的分析方法與決策資料可能來源。

- 從文化觀光的歷史發展中，瞭解其內在價值與外顯社會影響。從分項過往相關研究中，窺得不同角度切入文化觀光研究的差異與殊途同歸之處，及每一種類型研究之著重關懷問題。從所歸納的未來研究趨勢及缺口，發展出可能的特定議題研究方向及可行的文化觀光實務操作模式。

- 能從體驗設計角度，自大範圍的文化觀光、盛會管理，至小範圍的節慶活動，分析相關研究的共同議題與未來發展趨勢，及如何發展出臺灣案例之研究貢獻。

關鍵字

節慶、盛會活動管理、文化觀光、行銷、體驗設計

1　節慶活動

1.1　節慶活動概論

　　從古至今，節慶（festival）在人類社會中，有著各種的功能與承載眾人期許。在本章特別關注的文化節慶活動（cultural festival）面向，節慶的功能在傳承與凝聚特定社群對某一文化面向，特別是無形文化與價值，其如何在社會中延續下去的聚集慶典活動。例如節氣變換的重要日子、族群神話或宗教內容之特定日期、商業行銷創造的特殊期間等等，人類透過文化節慶，來標註構成生活的里程碑。

　　例如自 1990 年興辦的一年一度「臺灣燈會（Taiwan Lantern Festival）」，是由交通部觀光局於元宵節（農曆正月十五）文化慶祝期間，舉行之燈藝節慶活動。其初始舉辦目的，在將臺灣特有傳統民俗節慶推廣至國際，藉由此一大型公眾群聚盛會，來吸引國際文化觀光客、打造臺灣文化意象。因此，活動設計從華人元宵節提燈籠的傳統民俗活動出發，用「本土化、傳統化、科技化及國際化」的設計理念，打造此一旗艦級、本土化之文化節慶活動。並自 2001 年起，在全臺各縣市輪流舉辦，藉此每屆融入各地方性特色文化，也逐步提升燈藝美感、科技藝術內容，但仍藉此機會保存與展現臺灣傳統燈藝製作技術、相關無形文化資產。2007 年探索頻道（Discovery Channel）評選此節慶為「全球最佳慶典活動」之一，特別製作一小時的系列節目，向世界觀眾推薦臺灣燈會的璀璨文化魅力。

　　國外的著名文化節慶案例如 1947 年創設之英國蘇格蘭愛丁堡國際藝術節（Edinburgh International Festival, EIF）及同時舉辦的愛

丁堡藝穗節（Edinburgh Festival Fringe）。其由來是，有感於第二次世界大戰後，西方世界需要一股重新鼓勵與彰顯人類光明面之社會凝聚力，有志之士群起思忖倡議，藉由藝術文化展演所產生的無形力量，來搭建人類彼此交流互動、溝通的軟性平台。有意思的是，愛丁堡國際藝術節是由仕紳菁英階層、學院派所倡議籌設，採用邀請制，是有藝術審查機制（artistic censorship）的盛會，以精緻表演藝術為節目組成主軸，包括西方古典音樂與歌劇演出、芭蕾舞、劇場藝術等等，搭配一些相關講座。

然而，愛丁堡藝穗節則是由八間當年未受邀請的劇場團隊籌設，並建立了「沒有藝術審查機制、自由的藝術節（unjuried art festival）」之傳統，任何藝術團體或個人，只要在該藝術節舉辦期間，能找到一個合法的當地演出空間、繳交註冊費，就可以被納入節目冊中。愛丁堡藝穗節因此逐年成長為目前全球最大的綜合性藝術節（arts festival），在每年約 25 天節慶活動期間、在 300 多個不同表演場域、上演約 3,500 個節目、超過 55,000 名藝術創作者參與，創造出難得一見的藝術演出奇景、文化觀光與藝術交易市場典範。

1.2 節慶活動研究

各式各樣讓人目眩神迷的文化節慶活動，吸引了廣大、跨領域研究者的興趣。來自加拿大的學者 Getz（2010）以〈The Nature and Scope of Festival Studies〉一文，試圖爬梳自 1970-2008 年間，曾發表在英文學術期刊上的相關文獻。他歸納、提議出三大學術對話探討（discourse）脈絡，對於想要從事節慶活動研究的專業人士，提供了一個可供思考的起點。

1.2.1 節慶活動在人類社會與文化的角色、意義與影響面向探討

此面向是古典的人類文化學、社會學研究者，切入節慶活動的探索熱點，研究的主題從節慶活動的主題訂定、體驗與意涵，如神話、儀式、象徵、慶典與歡慶、奇觀、共同體精神、主辦與參與者互動、陌生參與者、成年禮、狂歡節、慶祝活動、真實性與商品化、朝聖、針對節慶影響與意義的政治論辯等等。跨領域的研究者們更逐步叩問節慶在人群體或地方主體性建立過程中的角色、節慶與節慶旅遊引發的經濟與社會影響、節慶產出過程誘發的社會與文化資本、節慶對培育藝術與保存傳統的可能、對節慶個人參與者之所獲，包含學習、取得社會與文化資本及健康等等叩問。而節慶對社會與文化的價值、慶祝活動的需求歸因也被廣泛討論，在永續性及企業的社會責任，及節慶永久機構化的議題上，則有更多文化政策研究涉入的可能。

1.2.2 節慶活動的觀光面向探討

近年來，大眾視節慶活動為一種商品的刻板印象日盛，使得「節慶化（festivalization）」之形容，多象徵觀光或旅遊目的地行銷者過度商品化節慶之批判聲浪。過往的研究發現，在節慶裡的藝術或觀光價值偏向，經常存在對立與緊張關係，但卻又必須尋求共生與共好。此面向的研究探討因此著重在，如消費者行為與行銷、參與動機、模型化的品質或滿意度分析、節慶於觀光扮演的角色，比如作為吸引拜訪者來遊之誘因、克服消費季節性差異之手段，節慶對於旅遊目的地之品牌與意象形塑，使得地方性景點更活潑生動，或是進而催化地方各種形式之發展。在這樣的研究面向下，節慶經常被工具化地看待，導向結果論的影響力分析、正負價值評估模型、市場與分眾研究等等方法，蔚為主流。

1.2.3 節慶活動的管理面向探討

此面向探討之發展是三項中最晚近的，節慶活動管理作為「盛會活動管理（event management）」中的一個分支，使得較早發展的盛會活動管理知識體系（event management body of knowledge）五大管理面向，節慶中之行政管理、風險管理、營運管理、設計管理與行銷管理，成為此面向探究之議題熱點。關懷的議題如節慶利害關係人、法律、參會安全、健康風險、群眾聚集、維安、商業模式、資金募集、贊助、志願者、節目安排與詮釋、溝通協作、餐飲服務、文化創業精神等等。一般管理、策略規劃學之研究工具應用，是此面向之顯學，但也造成古典面向之人類學與社會學理論研究工具，較少被應用於此面向之文獻回顧中。

1.3 節慶活動研究缺口

Getz（2010）指出，節慶活動的社會學與人類學現象，仍較少在相關研究中，被清楚地紮根、連結起來。除此之外，節慶觀光的研究面向，太過偏向於經濟影響的單一向度，因此，根基於永續發展概念的經濟、社會與環境，三重底線（triple bottom line）方法相關應用研究，是節慶觀光面向可以進一步耕耘的研究缺口。在節慶活動管理相關的研究上，著重人與周遭世界的互動關係之環境心理學，應可有更進一步的發揮空間。而節慶提供的體驗設計來源，或許不光能從藝術維度來分析，其它足以誘發人類創意的節目體驗設計方法探索，都能成為研究方向。而從節慶策劃與管理研究的細項來看，我們對於社會或是個體，藉由節慶活動來發揚創業精神的細節，所知甚少。對節慶活動管理的主控機構、成長與永續發展及限制、融資模式、專業人員的發展等等，均有進一步研究空間。

Mair 與 Karin（2019） 在〈Event and Festival Research: A Review and Research Directions〉一文中，接續探究了相關研究缺口。例如，他們發現過往節慶管理面向相關研究多重視盛會內在性的改善與進步議題，較少關懷其實節慶活動很大的社會外向推進機制，如對文化、社會、行動與政治議題影響等等可能，節慶內容中的共融與排擠、節慶作為抗爭或反對文化之場域、自我抒發的引擎等，都是節慶管理研究面向可再探究的缺口。而跨文化與跨個案的節慶研究，或許因為研究資料的可接近性，限制了過往相關研究的產出，且在非西方的節慶文化或個案研究現象描繪上，過於仰賴西方典範的陳述脈絡。此外，多元文化中的節慶活動研究、節慶活動相關之系統性教學方法發展、互動與資訊科技對節慶之變革等等，均是可以鎖定填補的此領域知識缺口。

2 盛會行銷

2.1 盛會行銷概論

如前一節所提及，節慶活動管理作為「盛會活動管理」中的一個知識體系分支，使得較早獲得發展的盛會活動管理知識體系五大管理面向中的行銷管理知識體系、文獻，較為豐富，可以用來支援藝術文化活動相關的盛會行銷實戰及研究需要。

盛會活動管理學科化的第一本主要教科書，是由 Joe Goldblatt 教授於 1990 年出版、第一版書名為《Special Events: The Art and Science of Celebration》之專書。此書至 2020 年為止，改版八次，每次均將預測學科下一階段進展趨勢，作為其副標題，第八版的標題

為《Special Events: The Brave New World for Bolder and Better Live Events》。這本書也是 The Wiley Event Management Series 系列叢書的奠基之作，Goldblatt 教授作為系列叢書編輯，採有機式的學科發展方法，邀請業界專家撰寫或共同合寫系列叢書，逐步豐富此專業知識體系。如 2002 年邀請前國際節慶活動協會（International Festivals and Events Association, IFEA）主席 Bruce E. Skinner 與斯洛文尼亞 Lent 藝術節執行長 Vladimir Rukavina 合著《Event Sponsorship》，2003 年邀請著名娛樂製作公司創辦人 Mark Sonder 撰寫《Event Entertainment and Production》，2012 年英國愛丁堡瑪格麗特皇后大學行銷學課程主任 Chris Preston 接續第一版作者，已故的前盛會活動產業委員會（Events Industry Council, EIC）主席 Leonard Hoyle，撰寫《Event Marketing: How to Successfully Promote Events, Festivals, Conventions, and Expositions》，豐富了盛會行銷次領域的專業實務知識傳承。

2.2 盛會行銷規劃理論工具

　　節慶、演出、會議、展覽、婚慶、賽事、公關活動、獎勵旅遊等事件，均有本質上需要經過規劃（planned）而盛大，具有每一次都獨特（special）的現場（live）體驗性，使得這些盛會具有相同或類似的管理營運流程，能成為一個盛會活動（events）子產業。而如知名企業管理學實務派專家彼得‧杜拉克所言，行銷的目的，在藉由充分認識與瞭解顧客、設計出適合顧客之物，使所欲推銷之產品或服務，能成功達陣。盛會行銷因此也需要策略性的管理思維，而不僅是純做宣傳。利用收集市場情資、產業的參照標準及競爭分析、利害關係人分析，引導盛會活動發展與實踐，是一位稱職的盛會行銷人，所需具備的專業能力。

　　策略性的行銷管理思維步驟可以降低盛會的風險，一開始可以先分析盛會舉辦可能遭遇到的關鍵問題，如活動出席率會不會影響到贊助？將可能的衍生問題一一列出、相連，然後針對問題領域擬定替代性解決方案，接著評估此解決方案，並預測此方案介入的結果。當你有多套策略劇本在手，行銷方案就會一一浮現。

2.2.1 盛會行銷的 SWOT 分析

　　SWOT 分析是管理學工具用來整理資訊、擬定策略的系統性方法。在行銷面向上，用來分析盛會的能力、競爭對手、顧客行為與行銷環境，SWOT 四字代表用優勢（strengths）、劣勢（weaknesses）、機會（opportunities）與威脅（threats）四面向來分門別類，所蒐集到、思考到的資料。SWOT 分析後，可以形成四種不同類型的策略思考組合，應用在行銷活動上：優勢－機會（SO）組合、劣勢－機會（WO）組合、優勢－威脅（ST）組合與劣勢－威脅（WT）組合。SO指善用外部機會、內部優勢，乘勝追擊。WO 指存在外部機會，但內部有劣勢妨礙著它利用此外部機會，應思考策略聯盟。ST 指外部有威脅，內部有優勢，可守株待兔。WT 指外部有威脅，內部有劣勢，可能需要置之死地而後生。

2.2.2 盛會行銷的 5W 分析

　　5W 分析也是管理學工具上探問基本問題的有效方法，也很適合用在盛會行銷的策略擬定過程中。透過自問為何（why）人們想要來參加我們的盛會？我們可以吸引誰（who）來參加我們的盛會？我們應該在什麼時候（when）舉辦盛會？我們應該在哪裡（where）舉辦盛會？我們的盛會在販售或影響什麼（what）？提出一個好的問題，意味著開始在解決問題的路上。

2.2.3 盛會行銷的 6P 分析

　　日理萬機的盛會策劃人，可以透過容易記憶的 6P 分析，讓舉辦盛會的意義與內在意念，能夠以顧客為重點、以研究為導向，以達成最佳結果與創造最正面的印象。產品（product）面向，要分析的是你所提供的是什麼，這個具體與抽象層面的盛會，能滿足什麼樣層次的內外在需求，參加此盛會的經驗，能轉化為什麼樣的內外在價值。盛會行銷人，要能夠將參加活動的體驗成分細化，掌握其脈動與節奏，盡可能讓顧客達到正面印象與價值。

　　價格（price）與成本息息相關，也意味著參與此盛會必需要付出多少費用。定價也影響了競爭力，除非你的顧客沒有任何其它選擇的機會，不然撥冗參加一個相對其它活動，又貴又無趣的盛會，不會是任何人想要體驗的事情，我們處在一個資訊越來越流通、競爭者越來越多的世界，面對問題，是解決問題的第一步。盛會行銷人必須思考自身產品或服務在競爭市場中的相對定位，訂出一個有競爭力的交換價格。且隨著資訊工具的自動化計算功能越來越方便，一個隨著時間、不同顧客等等變數，浮動、不一的交換價格設定，使得每個顧客都可能用不等價，來取得盛會體驗的交換，也可以是一種行銷策略。

　　成本、能否取得等等因素，有時影響了盛會舉辦地點（place）選擇的決策。考量盛會舉辦環境對參與者的體驗價值感受與融入程度，影響甚鉅，有時左右了所有與會者的心情與情緒。也因此一個對的盛會地點，也能創造一個行銷、打造期待與回憶的好機會。

　　宣傳（promotion）的目的，在於吸引潛在顧客注意力，進而做出決策行動。讓人們透過各式媒介，如媒體、口耳相傳、廣告、公關活動等等，獲得訊息，瞭解你所籌辦的盛會。謹慎地選擇在訊息中要說什

麼、怎麼說最有效果，根據預期獲取訊息的顧客、目標群眾特性，設計宣傳行銷策略與內容、方式及節奏。從吸引注意力，到轉化為興趣、勾起體驗欲望，然後推動其做出決策行動。對潛在顧客最有效的宣傳策略之一，是放一個能讓他們念念不忘的訊息勾子，在行銷資訊載體內，抓住潛在顧客有限的注意力，或者是用文案、視覺意象、聲音配樂、劇情等等。這些細節的內容或許可以委託給專業廣告人，但行銷人有責任在一開始創造訊息勾子時，傳達、灌輸核心意義。

顧客預定參與盛會的流程（process），例如在網路上訂購了一張音樂會的票券，體驗的過程順不順暢、享不享受、麻煩不麻煩等等，會被用來推斷後續體驗產品或服務的品質。一個預定不順的流程體驗，可能會干擾行銷所做的努力，且危及未來產品或服務回頭客的體驗意願。

所有接觸到盛會參與者的工作人員（people），都可能深刻地影響到參會者的體驗記憶。素質欠佳、回應讓人生氣的溝通，人人都不喜歡，也不會想再經歷一次，因此安排對的工作人員，尤其對於會重複舉辦、靠口碑生存的盛會，特別重要，也將影響行銷人的策略有效度。

2.3　盛會行銷研究

在盛會行銷研究領域，主流研究課題之一，是探究參與者在各異主題的盛會之參與動機。細部研究問題包括決策、選擇過程與不同參與族群的市場行銷區隔策略等等，引用的支持理論包括文化、社會、學習需求動力理論、消費者行為理論、觀看（seeing）與逃離俗務（escaping）理論等等。然而，學者發現過往的研究，太過將盛會偏向商品化思考，將盛會歸類與其它娛樂產品類同，較少去探究，除了商品實用交換價值之外的參與盛會可能動機。每個經過體驗設計的盛會，均有獨特與可能新穎的體驗可能，使得其讓參與者可能有特別的參與動機。

盛會行銷研究也關心那些選擇不參加盛會者的原因，或是限制他們參加盛會的因素。除此之外，可能的研究課題包括市場定位、如何用盛會帶動城市行銷成效、如何發展新市場、市場範圍潛力研究與品牌形象建立等等相關研究。

3 文化觀光

3.1 文化觀光概論

不論參加現場的節慶活動或是盛會，都是為了追求面對面的體驗、現場交流，不論在有形內容或是無形內容上，對人或是對物或事，甚或是一段地方、社會的故事或歷史。而且，都需要實體地走訪一個地方、進入一個經過規劃、策展或設計過的場域。文化觀光，這個觀光學中的次領域研究，在第二次世界大戰後，開始逐步萌芽。

得利於二戰後，休閒旅遊從上層階級專屬的消遣與娛樂，風氣散布、落入常民生活，以及可供支配家庭所得的增加，文化觀光逐漸成為一種擁有特殊利基市場、消費支持的商業產品或服務內容。屬於聯合國下的觀光組織 WTO（World Tourism Organization），對於文化觀光的定義為：這一種形式的觀光活動旅遊動機，由人欲藉著實地參訪、學習、探索、體驗或消費有形或無形的文化景點或產品，可謂文化觀光。而這些以藝術、建築、歷史文化遺跡、地方美食特色、文學、音樂、創意產業或生活文化為場域或載體之文化景點或是產品，聯繫著一些社會特色、智慧、靈性或情感上的異質，展現在他們專屬的生活方式、價值系統、信仰與傳統上。

1980、1990 年代，文化觀光得到進一步的發展，與同時期的西方社會「文化遺產熱（heritage boom）」潮流有關。文化觀光被視為一種地方經濟成長停滯的解藥、爭取文化資產保存基金投入遊說邏輯的好方法，催生了專門的文化觀光學教科書（Smith 2003; Ivanovic 2008）。相關領域的學者也因此逐步投入此特殊領域中，造就了學門方法論的建構。

3.2 文化觀光研究

如同文化研究的複雜主題性與多元性，文化觀光也因學者特別之文化關注面向，而呈現多面向專屬子研究系統發展。電影拍攝地文化觀光（film tourism）、美食文化觀光（gastronomic tourism）、文化遺產觀光（heritage tourism）、公共藝術作品觀光（arts tourism）、藝術節或盛會觀光（event tourism）等等。荷蘭蒂爾堡大學教授 Greg Richards（2018）在〈Cultural Tourism: A Review of Recent Research and Trends〉中，分析了文化觀光的研究關懷面向，以六大主題來分類，提供有興趣的研究者，思考、設定研究主題時的起點。

3.2.1 文化消費相關研究

此文化觀光研究主題從社會學視角出發，探討文化觀光作為一種形式的文化消費。許多此視角研究，關懷文化消費者分群相關叩問，例如文化觀光的消費者，是否視此體驗僅為一種自身普通度假消費選擇形式，或是特別為「凝視」或「沉浸」該旅遊目的地獨特文化而來之消費族群。甚或更細緻地分群為，為某種深沉文化動機而來、為文化景點或盛會而來等等。此類型研究，常以文化消費的動機或行為理論為基礎，探究各種客層分群之可能。例如，近年來，內容為王的體驗經濟時代，

也讓文化觀光的消費研究視角，注意到年經世代的拜訪者，更喜歡當代藝術、創意或現代建築作品為主題之文化觀光行程，相對於年長世代對傳統文化遺址或博物館行程之眷戀，即為此種類型研究，所欲探求的研究成果之一。

3.2.2 動機相關研究

　　許多此類文化觀光研究主題從行銷學、心理學與消費者行為理論視角出發，嘗試理解人們進行文化觀光之動機及關聯因子，如滿意度及品牌忠誠度。許多此類型研究發現，藉由文化觸動拜訪體驗者內心，使其裝備變革力之學習動機，或為推動文化觀光之理想。遊人選擇文化觀光行程，也有文化消費動機程度之差異，從渴望深度體驗者，到僅欲淺嚐輒止者，青菜蘿蔔各有所好。也有學者列出幾大文化觀光動機族群：追求放鬆型、渴望運動型、家庭體驗者、逃避俗務者與成就自我追尋者。而為了學習特定文化而來，或是僅為了追求新穎體驗，也是其他可能文化觀光動機來源。研究者也發現，重遊意願及文化觀光品牌忠誠度與其體驗滿意度息息相關，文化觀光的動機、起心動念，可能也影響了消費者後續現場體驗時的滿意度，而若體驗滿意，則文化觀光品牌忠誠度就能夠被打造出來，促使旅人決策重遊。有研究者也援引 Giddens 之結構化理論，分析從旅遊拜訪者如何看待自己、是否認定自身為一文化觀光者，進而影響了其決策動機。

3.2.3 經濟相關研究

　　許多文化遺產的保存，仰賴文化觀光促成的經濟影響，這使得此類研究相當熱門。批判觀點關注於，這些取自於觀光產業收益的經濟資源，是否有分配、循環至能夠吸引訪客持續拜訪該地的文化增進設施與

機能。也有學者關注的焦點在於，文化觀光者於特定旅遊目的地之消費習慣，或是在地文化參與狀況對吸引文化觀光來訪之影響。一份針對西班牙的研究則顯示，在地文化盛會活動能夠有效吸引長途與首次觀光拜訪者，且文化觀光者之消費力，比起其它旅遊動機之國際拜訪者更大，並對當地博物館的營運支撐，扮演重要角色。文化觀光者，亦能協助旅遊目的地，克服季節性消費影響，使得當地相關運營商業活動，能獲得一年四季均有的消費、經濟支撐。而擁有文化遺產與觀光消費增長的正相關性，亦獲得量性研究資料支持。是否有藝術展演與遊客數量增長也被證實相關，且若一地以此聞名，則這些暫時性的藝文展演，將能夠有效提升來訪遊客數量。

3.2.4 文化遺產相關研究

文化遺產可以意指有形的建物、祖先藝品與實物，也可以廣義至繼承的地方特徵、生活方式、現代藝術表現與文化，或甚至具爭議之文化遺產（contested heritage）等等。世界文化遺產（World Heritage Sites, WHS）名單之濫觴，原意應該在解決那些未能被官方重視到、未能得到商業資源挹注，缺乏財源、政治力與完善保存技術知識的文化遺產，然而，各方往往僅是錦上添花式地追捧某些明星文化遺產，關注名牌效益能否帶來更多觀光客，以幫助該文化遺產所在地吸納更多資源。確實，研究顯示，名列世界文化遺產名單，的確能夠幫助旅遊目的地集客，產生快速且廣泛的周邊旅遊觀光、城市發展，提升旅遊品牌能見度、名氣，除此之外，也能進一步幫助、提升在地社群榮譽感與族群意識，對於文化遺產保存與文化環境維護的意願。但是，過度集客所造成的觀光資源與空間競逐，也會對當地造成過度觀光之負面效益。

研究人員也從行銷、商業服務導向與產品設計觀點，切入文化遺產觀光研究。且從有形的文化遺產觀光，擴及無形的文化遺產觀光研究，例如節慶盛會與具演出性質的真實性展現，被發現往往能夠更有神地傳遞一地特殊的記憶與習俗，讓旅人的體驗滿意度提升，而這些需要情感性與戲劇性演出的工作機會，也讓在地的文化工作者，得到發揮專長的場域。學者發現，從以下幾點入手，或許可以讓文化遺產與觀光，更永續地攜手發展：在地參與、教育訓練、真實性展現與詮釋、永續觀光為中心的實踐管理與整合性規劃。

3.2.5 創意經濟相關研究

當文化觀光的行程內容越來越向非物質文化遺產與當代藝術靠攏時，文化觀光與創意經濟的關係就越來越受到重視。創意產業是以知識為根基的創意活動，藉由使用科技、天賦與技術，產出有意義的無形文化產品與創意內容及體驗，與產品、消費者及地方產生聯繫。關注此面向的研究者探究主題，包括創意經濟的政策發展、特定創意產出部門與活動、知識與網絡於觀光中的角色、特定創意觀光體驗的成長、觀光與文化的保存、對減少貧窮的效益及城市品牌建立。旅遊目的地藉由如明星建築師的大作、所謂的設計旅館或設計之都等等之名，試圖吸引移動的創意階級、文化觀光者來訪，創意城市與聚落成為旅遊觀光目的地，而影視媒體大作也貢獻了許多文化觀光景點的生成，也改變了原先景點的地理形象。此外，創意活動的體驗地，也進而利用該文化創意，建構了整體地方的形象。另一方面，非物質文化遺產的智慧財產權及該如何保護，也因而成為研究者熱議的關注焦點。在地美食文化如何商標化與認證化，甚或如何形成美食文化路徑，也關係到景點文化觀光的行銷。而創意觀光體驗如何影響了知識生成與流動、在文化觀光內的公私合作

關係、文化觀光者的相對消費金額顯著度等等，也都是此面向研究者關懷的議題。

3.2.6 崛起中的認同議題相關研究

從人類學角度切入文化觀光相關研究已經有多年的歷史，近期頗受關注的領域，莫過於對原住民族文化保存，與文化觀光旅遊之間的關係討論。新殖民主義的批判視角，在此類型研究中，被引入分析框架內。而文化觀光中的文化主體性詮釋與代言權的討論、文化觀光的政治經濟學與獵奇心態產生的旅遊市場供需問題，在非物質文化遺產逐漸被擺入文化觀光研究視角的中心時，這些研究議題也逐步被學者們提及。以原住民族的內在聲音出發之視角，被認為在此相關類型研究中，至關緊要，也是當前被西方、曾為主要殖民者族群觀光研究分析視角淹沒下之研究缺口。

3.3 文化觀光研究趨勢與缺口

由於觀光旅遊活動的全球盛行，使得文化觀光的相關研究逐年增長。參與文化觀光的主力消費族群，從菁英、接受良好教育、高所得的社會階層，擴及至大眾市場。這導致文化旅遊勝地面臨巨大的挑戰，例如過多人潮蜂擁朝聖，導致的過度觀光議題。而文化觀光過去被標誌為一種專屬於菁英獨享的旅遊商品，象徵社會身分的標籤，且文化旅遊勝地期待用此標籤來篩選來訪者之企圖，也因為產品與服務普及化而深受挑戰。精緻文化去菁英化後是否能仍得到觀光客的凝視？是否會改變文化觀光服務或內容提供者、景點勝地居住者，與來訪者之間的關係？均是值得探究的研究議題。

　　除此之外，都會文化觀光隨著人們移動力的提升，越來越難分辨，誰是觀光客與誰為在地居民，而這樣的現象是否重塑了觀光旅遊的動機呢？文化觀光內容的解構、標籤與去標籤、獵奇與日常的定義爭戰，在典範流動下，有許多方面可以進一步探究。文化觀光客欲在地化，以體驗場所真實性的想望，是否經由全球公民、新遊牧世代或暫時性的市民身分標籤化與體驗設計化，能得到進一步的體驗滿足呢？觀光客與在地居民身分認同議題，在新文化觀光學的社會現況轉向觀察中，從移動力轉向、表演性轉向與創意性轉向趨勢中，或許能得到進一步的分析與觀察。介於觀光客與居住者的中間身分認同創造，也是一種詮釋與觀察的可能視角。這種文化觀光詮釋的新觀察方式，隱喻了視其為一種在旅遊目的地、包含許多行動者與遊客，共同參與一連串文化實踐的可能性，擺脫了原先僅將文化觀光看作一種觀光旅遊商品與市場分項之窠臼。若能將研究面向，由個人層面，放大至社會與經濟驅動群體之間的交互作用探討，相信對於充實相關領域研究將很有助益。

　　除此之外，如何運用科技追蹤文化觀光客的情緒變化、從歐美為主的研究轉向亞洲變化中的文化觀光社群觀點、文化遺產保存的科技新應用方法、文化內容產製與觀光及創意產業關係、文化觀光服務供應者與需求者的共創體驗可能等等研究議題，均是未來研究人員可以投入的探討方向熱點。在文化觀光內容、旅客如何實踐該內容及與內容產生關係後的現象及效益中，許多可能研究議題也慢慢浮現，例如文化資本的建構於觀光面向的應用、社會學行動者網路理論在文化觀光之詮釋、文化觀光價值在非經濟面向的探究、非政府部門的文化觀光治理與新科技對文化觀光體驗的影響等等議題，都是研究者能持續貢獻的新方向。

引用文獻

Getz, D. (2010). The nature and scope of festival studies. *International Journal of Event Management Research*, 5(1): 1-47.

Goldblatt, J. J. and Lee, S. S. (2020). *Special Events: The Brave New World for Bolder and Better Live Events*. Hoboken: Wiley.

Ivanovic, M. (2008). *Cultural Tourism*. Cape Town: Juta.

Mair, J. and Karin, W. (2019). Event and festival research: A review and research directions. *International Journal of Event and Festival Management*, 10(3): 209-216.

Preston, C. A. (2012). *Event Marketing: How to Successfully Promote Events, Festivals, Conventions, and Expositions*. Hoboken: Wiley.

Richards, G. (2018). Cultural tourism: A review of recent research and trends. *Journal of Hospitality and Tourism Management*, 36(September): 12-21.

Smith, M. K. (2003). *Issues in Cultural Tourism Studies*. London: Routledge.

15

文化經濟與文化創意產業：
文化生態體系的永續

— 古淑薰 —

本章學習目標

- 從全球文化經濟結構的轉變認識文化經濟的基本意涵與文化產業的興起背景。

- 瞭解臺灣文化創意產業的緣起脈絡、重要概念與政策發展。

- 理解文化生態體系的永續精神，培養相關議題的分析思維。

關鍵字

文化經濟、文化產業、文創產業、文化生態體系、文化永續

1 前言

　　文化產業[1] 自 1980 年代起逐漸成為許多國家的重點產業與重要政策，因應全球化與科技進展，各式文化產業在世界各地流通，產製、消費與閱聽的方式持續在民眾生活中扮演重要的角色，但也有了許多的調整改變，文化經濟日益受到重視。Lash 與 Urry（1993）指出符號性創意／資訊正逐漸成為當代社經生活的重心，Hesmondhalgh（2007）也主張文化產業是促進經濟、社會及文化變遷的重要機制，強調我們有必要理解文化產業的變遷與延續，以理解文化、社會與經濟之間的相互關係。

　　本章從文化經濟的興起談到文化產業的發展脈絡，也將針對臺灣相關政策的發展做一爬梳，並提出討論議題。

1　在臺灣，我們習慣把文化部規範的 15+1 項藝文、影視音、設計等產業範圍稱為「文化創意產業」（或簡稱「文創產業」），英國 DCMS 則以「創意產業」（creative industries）指稱其藝文、工藝、影視、遊戲等 11 項產業發展。但「文化產業」在英國多數地方以及歐洲其他國家仍是較為常用的詞語（Throsby, 2010: 89）。亞洲國家如日、韓因著重內容導向的文化產業，以「文化內容產業」為名。這一章第二節裡，主要以文化產業論述文化經濟的發展；第三節著重臺灣的發展脈絡，且因政策差異，文化產業與文創產業有不同的發展脈絡，將分別論述。

2 文化經濟的興起

　　過去，我們經常將文化和經濟視為獨立的領域，兩者之間有著各自的生產邏輯與專業詞彙，被認為是不相容的領域。然而近年來許多國際組織紛紛將兩者相提並論，尤其著重文化對經濟的重要性，如 1999年，世界銀行（World Bank）在義大利佛羅倫斯的會議中指出，文化是經濟發展過程中不可或缺的要素（Throsby, 2001）。隨著「文化」與「經濟」被放在一起的討論越來越多，相關詞彙如文化的生產（cultural production）、文化的製造（the making of culture）、文化的消費（cultural consumption）、文化近用（access to the culture）以及文化的影響力（the power of culture）等都是重要議題，文化與經濟在實踐中已密不可分，這樣的轉變與文化產業的興起與發展有關。

2.1　從文化工業到文化產業

　　目前學界對「文化產業」的討論普遍認為此一概念有系統地發展係出自 Theodor Adorno 和 Max Horkheimer 對於「文化工業」的批評。Adorno 與 Horkheimer 認為文化是人類創造力卓越的表現，能提供啟蒙與批判；但 1940 年代以來受到資本主義的影響，文化產品朝向商品化、標準化與大量生產，成為「文化工業」（culture industry），目的在複製既有的意識形態與訊息以操縱人們遵守既有的社會結構並維持資本經濟（Adorno and Horkheimer, 1997/1947）。在這樣脈絡下，文化工業一詞常被當作一個負面概念，指涉的是對文化商品化的批評（O'Connor, 2010; Hesmondhalgh and Pratt, 2005；南方朔，2003）。

　　然而，隨著科技進展與政經社會變遷，文化與社會、商業相互糾結的狀況更加複雜多樣，文化產業所帶來的文化經濟論述亦有了新的意涵。有些學者認為 Adorno 和 Horkheimer 批判的是 1940 年代以電影、電視等大眾傳播媒體產業為主的文化工業，指涉單一領域而且假設生活中所有共存的文化產製形式是依循相同邏輯來運作；然而當代社會裡，文化產業牽涉多種類型，有各式的運作邏輯與複雜的型態，新科技的引進帶來商品化卻也帶來創新，文化商品的價值有部分是奠基於人們對文化需求的滿意與經濟利益，而且文化商品化的過程也不是一個平順沒有抵抗的過程，而是矛盾與持續鬥爭的過程，因此一些學者開始以複數形態的「文化產業」（cultural industries）稱之（Miege, 1987; Hesmondhalgh, 2007; Pratt, 2007）。

　　隨著文化產業結合藝術、博物館等文化資產，逐漸被多數歐洲城市與區域的政策制定者視為是活絡地方經濟，與都市更新、形塑城市形象的重要策略，文化經濟成為許多地區／城市趨之若鶩相繼發展，例如 Glasgow、Bilbao、Bologna、Hamburg、Montpellier、Liverpool、Rennes 等地（Bianchini and Parkinson, 1993）。值得注意的是，此時期的文化產業政策和振興經濟、都市發展政策，甚至社會政策帶來對地方的文化認同都有關係，因而使得文化產業逐漸被政府單位視為重要的政策策略。Nicholas Garnham（1990: 155）即認為政策制定者不應該忽略文化產業的市場機制可以滿足民眾近用文化服務的需求，以理解我們當代的文化與此一主流文化對公共政策制定者的挑戰與機會。Garnham 此一論述對文化產業的發展有重要意義。他認為透過文化產業，人們對文化產品與服務的近用性大大擴展，文化政策制定者有必要加以重視。「文化產業」一詞的意義也逐漸由負轉正，文化與經濟原本被認為不相容的場域也逐漸重疊，文化經濟逐漸成為許多國家追求的重要策略。

2.2 文化產業與文化政策

　　文化經濟的核心是文化產業，文化政策也開始關注文化產業所帶來的創造就業與經濟增長的貢獻（Garnham, 1990; Hesmondhalgh and Pratt, 2005; McGuigan, 2004; Pratt, 2005）。1994 年，澳洲政府指出文化對國家認同的重要性，以及藝術和文化活動（包括電影、廣播、圖書館等）的經濟潛力，發表了「創藝之國（Creative Nation）」，強調「文化政策就是經濟政策，文化創造財富……文化增加價值，並對於創新、行銷，與設計具有不可或缺的貢獻。除了文化本身是一個有價值的輸出，對於其他商品的輸出也是有不可或缺的附加價值。可以說，文化對於我們經濟的成功具有舉足輕重的角色」（Department of Communications and the Arts, 1994: 7）。同樣地，英國於 1997 年提出創意產業（creative industries），指出藝術所蘊含的文化創意對英國經濟有積極的貢獻，而且更強調科技的再製與大眾市場（O'Connor, 2010）。Hartley（2004: 18-19）據此加以分析，指出創意產業之所以吸引國家政策制定者不僅是因為創意產業的經濟利益能促進「就業率與 GDP」、振興原以重工業或製造業為主卻面臨衰頹的都市與區域；創意產業的想法有助於改變藝術補助，使其發展產業部門、藝企合作；而且還為菁英與大眾文化、藝術與娛樂、贊助與商業、公共政策的高級藝術與流行藝術之間提供新的觀點與可能性。

　　在前述這些討論上，「文化產業」因而也有了不同的的定義與範圍，而且因各國發展所著重的面向而有些微差異。在 UNESCO 的定義裡，文化產業指的是「結合內容的創作、生產和商品化的產業，其內容在本質上具無形資產與文化意涵，而且受到智財權保障並以產品或服務的形式存在」（those industries that 'combine the creation, production and commercialisation of contents which are

intangible and cultural in nature. These contents are topically protected by copyright and they can take the form of goods or services'）；UNESCO 更指出文化產業的一個重要面向在於促進與維護文化多樣性與確保文化的民主近用（Throsby, 2010: 89）。

　　文化產業與創意產業雖然常相互取代，但仍有意義上的差異。Throsby（2010: 15-16）指出創意產業強調「創意」的產業，指的是運用想像力、原創思想等藝術創造力，再以文字、聲音和圖像加以詮釋或表達的產業型態；而文化產業更重視「文化」，指的是內含人類創意（human creativity）的產品，並且能傳達某種象徵意義（symbolic meaning），是智慧財產（intellectual property）的展現。文化產品與服務更加重視文化價值，其經濟價值亦來自它們的文化價值，這是它們和一般商品不同之處。這些文化價值難以經濟貨幣等方式估算，而是包括精神關懷、美學思維以及文化認同等的貢獻（O'Conner, 2010; Throsby, 2010）。

　　Throsby 設計文化產業的同心圓模式（如圖 15.1）解釋文化產品與服務的經濟與文化價值，並指出正是文化價值與文化內容使文化產業具獨特性。其中核心的創意藝術是產業創造力的重要來源，驅動其他核心文化產業，並可以促進經濟其他領域的創新和發展。

　　同時，文化產業／創意產業被視為一種知識經濟，成為許多國家的重要政策（UNESCO, 2006; Pratt, 2007; Throsby, 2010），David Throsby（2010）檢視一系列的 UNESCO 的報告發現文化政策的經濟性言論於 1970 年代相當少見，但千禧年後，經濟論述處處可見。這些轉變不僅因為文化政策所包含的「文化」越來越廣，另個關鍵因素是全球化帶來的資源流動彈性化、文化符號以全球市場流通，新自由主義的經濟思維（如外包、民營化、市場化、公私夥伴關係等）更成為許多政策制定

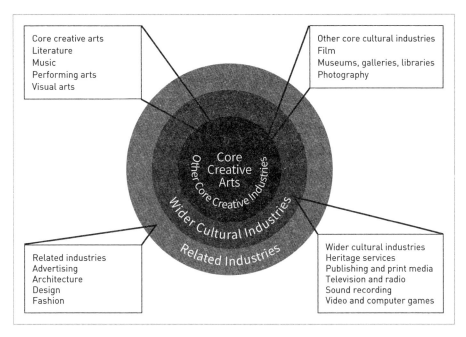

圖 15.1 文化產業的同心圓模式

資料來源：Throsby, D.（2008: 150）。

的基礎，導致文化政策裡「經濟的」和「管理的」語言和想法模式的強化（Garnham, 2005; Hesmondhalgh, 2007）。王俐容（2003: 43-45）爬梳過往文化政策的發展也發現，隨著社會變遷，當消費者越來越重視商品的象徵符號與文化意涵，文化產品對國家整體經濟發展的助益逐漸受到許多政府的重視，文化與經濟的關係也就成為文化政策的核心考量，尤其必須關注全球化下的產業思考。Davies 與 Sigthorsson（2013）指出在某些國家，創意產業是電影和視聽媒體，在一些（發展中）國家當地的創意產業主要是文化資產與節慶相關。文創產業使得文化政策的傳統價值從文化發展拓展到更廣泛的經濟與社會利益

．

(Hartley, 2004; Garnham, 2005; Galloway and Dunlop, 2007)，並在當地引發了各種實踐、解釋與辯論（Flew and Cunningham, 2010），同時也牽動著文化與經濟的關係。簡而言之，文創產業帶來的文化經濟思維成為城市和地區重要的發展與再生策略，地方、文化與經濟互相共生，並以新的有利方式再現地方。

　　這些研究提供我們對文化經濟與文化產業的發展有基本的認識。文化產業透過市場提供廣大民眾近用的機會，亦能帶動地方經濟的發展，不僅擴大文化政策的範圍從傳統多專注在純藝術與精緻文化形式到各類型具象徵意義的文化產品與符號，關注焦點也從補助到普及民眾的文化品味、區域發展，與整體經濟的投資。

3 臺灣文化創意產業的發展脈絡

　　在臺灣，文化經濟具體的發展可以追溯到 1990 年代中期，不僅受到政治經濟社會結構的互動演變，同時也受到全球趨勢與在地實踐的影響而有其獨特脈絡。檢視三十年來的相關政策，文化經濟的發展有兩大脈絡：社區總體營造與文化創意產業政策。

3.1　社區營造與文化產業

　　「文化建構了歷史與生活主體性的意涵，產業則為這項意涵提供持續性的物質基礎，1995 年『文化產業研討會』中，文建會首先提出『文化產業化，產業文化化』之構想，『文化產業』的概念隨後成為我國『社區總體營造』的核心。」（文建會，2004: 194）

2004 年的《文化白皮書》這段官方論述清楚描述了臺灣文化產業的發展主要與社區總體營造有關。1990 年代初期，臺灣社會因長期偏重都市化、工業化發展造成鄉鎮農村日益沒落，為加入世界貿易組織開放農產品進口更使得鄉鎮地區雪上加霜。於是，當時的臺灣省政府建設廳手工業研究所邀請日本宮崎清來臺傳授地域活化的觀念與技術，並於埔里和鹿港兩地展開地域振興試驗計畫（陳文標，1995）。這些計畫試圖透過發掘地方特有的資源，改善空間與經營方式，提供更多的就業以帶動地方自足性的永續發展（于國華，2002: 72-73）。1995 年文建會（文化部前身）協同臺灣省手工業研究所、農委會、經濟部中小企業處、臺灣省政府交通旅遊事業管理局及日本千葉大學共同舉辦「文化・產業研討會」，探討臺灣、日本兩地造町運動與振興地區產業的例子。當時的文建會副主委陳其南在會議中強調文化產業與傳統經濟上的生產觀念不同：「從它的製作過程即會發現它是有生命的，注入許多很強烈、濃厚的文化、歷史及鄉土在其中，所以希望透過這樣的一個過程，讓國內的、臺灣地方的人，重新恢復對於文化價值的思考，重新發掘自己傳統文化的一些真正意涵所在。」（洪文珍，1995）

在方法上，陳其南以「文化產業化，產業文化化」提倡以社區營造結合文化產業鼓勵社區居民參與並帶動社區發展。其中，「產業文化化」指的是「地方上，不論原來是何種類型的產業，傳統的農漁業、土產特產業、觀光遊憩業，都可以加上文化性的包裝，使得這些產業類型轉型而成為文化的一部分，增加其吸引力和價值」。另一方面，「文化產業化」就是將地方傳統的和創新的地方文化特質，附加上經濟價值（陳其南，1996: 112）。

自 1995 年至今，在社造政策論述與後續政策獎勵下，已有許多社區紛紛以「產業文化化」與「文化產業化」推動社區營造，例如宜蘭白

米木屐村（陳琳，2002）等。1999 年九二一大地震摧毀了許多社區，文建會制定「九二一地方文化產業開發工程」計畫，鼓勵民間團體以社區營造方式，協助社區重建或創造文化產業，並建立共同行銷網絡，如新故鄉文教基金會協造南投桃米社區居民打造桃米生態村（江大樹，2003；曾旭正，2007）。同時期，文建會也以全國文藝季及國際小型展演活動鼓勵以文化活動活絡產業（蔣玉蟬，2004），各縣市政府也紛紛推動文化經濟活動以帶動地方文化與產業發展，以在地文化產業為主軸，透過節慶觀光行銷振興地方經濟與文化認同，如宜蘭國際童玩節、三義木雕藝術節等。

此時雖然沒有明確定義文化產業的範疇，但文建會（1998）指出「文化產業包括古蹟、資訊、出版、傳播事業、工業設計、時裝設計、地方特色產業的開發等。當臺灣的經濟發展在規模和技術上漸趨飽和之際，的確需要從創意和智慧方面尋求突破，因此，未來的文化建設應該是整合經濟發展，進而促成文化和產業的相互轉化與提升」。在這樣的脈絡下，陳其南（2001: 50）指出「文化產業」有四大特性：

第一，「文化產業」不等於「文化工業」。……「文化產業」往往只能小規模的以手工藝方式生產，在過程中注入在地人特有的心思和創意。這樣的特色不僅存在於手工藝或是地方特產，也存在於地方特有的民俗活動中。

第二、「文化產業」的產值往往必須依賴「觀光」行為來達成，但是「文化產業」衍生的經濟活動不能被簡化為觀光；……「文化產業」必須以社區、地方、區域的生產組織和分工為主導，社區或區域性的統合必須很高，透過民眾結構性的分工和合作，共同創造地方價值。

第三、「文化產業」是一種內發性的發展，即以地方本身作為思考主體，基於地方特色、條件、人才和地方福祉來發展的產業。

第四、「文化產業」必然保護生態和傳統，並且期待永續經營。

簡而言之，臺灣地區自 1990 年代起發展社區營造結合文化產業，對地方的文化與經濟有深遠的影響。一方面，有別於過往強調中華文化，臺灣在地的文化內涵與多元特色受到重視，促進在地的文化認同與地方文化資產的保存；另方面運用文化產業保存傳統和地方的魅力，發掘地方的創意與想像力，強調文化產業有許多間接效益能帶動地區發展，是城市或地區經濟發展的基礎結構。文化變成經濟的資源，而經濟也成為文化的一種形式，文化與經濟透過地方文化產業、節慶等的多元連結形成文化經濟，不僅有助社區營造，也帶動地方產業的振興與文化觀光的發展。

BOX 1　社造與文化產業案例：白米木屐村

戰後，宜蘭縣蘇澳鎮白米社區發展礦石加工業，但卻導致環境污染與空氣污染，一度成為臺灣落塵最嚴重的地方，生活環境不佳，人口嚴重外流。1993 年，白米社區發展協會成立後，配合社造政策檢視社區資源發現傳統的木屐文化，於 1998 年成立社區合作社，以木屐作為社區發展文化產業的方向。白米社區發展木屐文化的初心是希望藉此凝聚居民共識，一起找到改造環境的方法，尤其透過製作木屐、行銷和研發相關體驗活動讓社區居民動起來。2006 年，「白米木屐館」成立，目前透過導覽解說、木屐工藝推廣和產品銷售達到自給自足，並在白米社區發展協會的推動下營造出代表著「白米心、木屐情」的白米木屐村。

行動策略：

★ **產業文化化**：將過往消失的木屐產業，藉由社區營造，內化成為當地的文化產業。

★ **文化產業化**：成功轉型成為文化形象的木屐（白米社區的社造故事），藉由在地生產在地體驗銷售的經營方式，將之產業化。

3.2 文化創意產業的興起與價值論辯

進入千禧年，臺灣歷經政黨輪替，經濟上亦面臨許多轉變與挑戰。隨著新自由主義、全球化與網絡科技的發展，原本支撐臺灣的許多製造業紛紛往成本更低廉、語言相通的中國設廠，另一方面亞洲金融風暴，全球經濟競爭加劇。為了因應全球化的激烈競爭與中國崛起所產生的磁吸效應，行政院於 2002 年推出「挑戰 2008 國家重點計畫」提出十大重點投資計畫。其中，「文化創意產業發展計畫」主要著眼於英國創意產業與香港、澳洲、韓國等文化產業政策的高產值與高就業人口，目標在開拓創意領域，結合人文與經濟發展文化產業，企圖透過文建會與經濟部跨部會的合作帶動國家經濟轉型與提升臺灣的國家競爭力（文建會，2004: 2-3；行政院，2003: 46）。

於是，經濟部總籌，結合文建會、教育部及經建會共同成立「文化創意產業推動小組」。此一時期，文化創意產業推動小組參考了英國與 UNESCO 的經驗所訂定的定義 ——「文化創意產業係指源自創意與文化積累，透過智慧財產的形成與運用，具有創造財富與就業潛力，並促進整體生活環境提升的行業」（文建會，2003）。其中，文建會將其負責的《文化創意產業發展計畫》包括三方面：一、人才培育：文化創

意產業人才延攬、進修及交流；二、環境整備：規劃設置創意文化園區與協助文化藝術工作者創業；三、文化創意產業培植：扶植創意藝術產業、推動傳統工藝技術、鼓勵數位藝術創作與進行文化創意產業相關基礎調查、資料蒐集及出版（文建會，2004: 135-148）。此時，文創產業成為國家以文化經濟帶動產業轉型的重要策略。

隨著文化創意產業成為國家的策略性產業，目的是帶動整體產業結構的升級、轉型，此時文創產業與地方的社造與文化產業之間即有不同的性質。文建會主委陳其南（2005）進一步解釋了「文化產業」的概念是隨著社造的思維而開展，「最初的目標是藉著社區居民的共同參與、發想，發展具在地生產、在地消費特性的限量手工藝品；一方面，吸納社區過剩的勞動人口；另方面，則在地方產業的興業過程中，激發民眾發掘地方特色文化的熱情」（頁6）。他更指出文創產業是一種「新經濟型態」，要將文化、經濟與市場三者相互結合，必須重新思考其產業運作方式、契約關係與組織模式（陳其南，2005）。

然而此一時期文建會的文化創意產業發展計畫較多的焦點與預算在建立文化創意園區，對文創產業的運作模式、扶植策略等相關探索明顯不足。漢寶德、劉新圓（2008）分析2003年到2008年文化創意園區的發展計畫、預算編列內容及成效，發現每年占預算四成以上的文創園區幾乎都在整建，僅有少部分作為展演與藝術季的活動空間，大多數的執行計畫與文創產業無關，因而引起許多人對於文化創意產業的詬病與批評。此一時期文化創意產業的產業化在概念上游離於社區營造的產業化參與經驗與知識經濟帶動的創意經濟之間，無法發展實質有效益的策略去執行；在政策推動上又陷入聚焦園區硬體建設的迷思與迷惘，且因這些園區須從工業閒置空間轉換為文創場域需花時間整建與摸索經營策略，成效相當有限。

　　王俐容（2005）也指出臺灣一開始發展的文化產業是以地方本身作為思考主體，產業特質是小規模的手工藝生產，具有高度地方關懷與社區認同的情調，不完全從經濟價值來思考。然而當強調市場經濟邏輯的文創產業逐漸成為文化生產場域的主流價值，文化的意義納入市場與經濟的語彙，意義也被擴大逐漸重視區域發展與創意產業，文化政策的制定者更需要省思這樣的發展是否符合社會民眾的公共利益。

　　2008 年第二次政黨輪替，國民黨重新掌權，面對更加嚴峻與複雜的經濟挑戰，馬英九總統於 2009 年 2 月召開「當前總體經濟情勢及因應對策會議」，宣示推動六大關鍵新興產業，文化創意產業為其中之一，而且被視為繼「資訊產業」的「第四波」經濟動力（文建會，2009: 1）。此時期國民黨執政，兩岸關係和緩，加上中國也積極推動文化產業的發展，因此行政院在政策上積極開拓以中國為主的華文文創市場，期能達到「攻占大華文市場，打造臺灣成為亞太文化創意產業匯流中心」之願景（文建會，2009: 2）。

　　此階段的文創產業計畫主導權從經濟部轉由文建會統整各方建議，研擬《創意臺灣 ── 文化創意產業發展方案》（簡稱《創意臺灣》）（2008-2013）。《創意臺灣》的推動策略有二：首先，「環境整備」由文建會統籌主政，著重健全文化創意產業發展之相關面向，包括多元資金挹注、產業研發及輔導、市場流通及拓展、人才培育及媒合、產業聚集效應等計畫。其次，從現有產業中選擇發展較為成熟、具產值潛力、產業關聯效益大的業別為「旗艦產業」（電視、電影、流行音樂、數位內容、設計、工藝產業），在既有基礎上再做強化及提升，並藉以發揮領頭羊效益，帶動其他未臻成熟的產業。

　　其中，《文化創意產業發展法》（簡稱《文創法》）於 2010 年通過，對於文創產業的扶植與振興有了法理依據，同時也明確規範文化

創意產業的定義係指「源自創意或文化積累，透過智慧財產之形成及運用，具有創造財富與就業機會之潛力，並促進全民美學素養，使國民生活環境提升」（第2條）。在此定義下，臺灣文創產業主要包含：「一、視覺藝術產業；二、音樂及表演藝術產業；三、文化資產應用及展演設施產業；四、工藝產業；五、電影產業；六、廣播電視產業；七、出版產業；八、廣告產業；九、產品設計產業；十、視覺傳達設計產業；十一、設計品牌時尚產業；十二、建築設計產業；十三、數位內容產業；十四、創意生活產業；十五、流行音樂及文化內容產業；十六、其他經中央主管機關指定之產業。」（第3條）

《文創法》不僅使文創產業進一步得到重視，有助於作為文化創意產業政策推動執行的重要工具與發展架構，但由於文創產業範圍幾乎涵蓋所有文化藝術、媒體與設計產業等，過度強調經濟價值是否排擠到文化藝術的其他價值也引起部分學者的質疑，部分公民團體也擔憂《文創法》將導致產業論述主導文化領域。如馮建三（2009）指出並非所有（經濟）活動的文化及創意成分都需要或能夠產業化，部分不能產業化的類別被迫必須套在相同架構的法規或政策，以產業的標準相繩。此外，當文創產業逐漸成為文化政策的主要內容，其追求經濟產值的思維有形無形中也影響文化政策其他類別的發展方向，在有限的資源分配上也可能相對排擠其他難以產業化的文化類型，並可能忽略文化政策作為公共政策的其他美學、文化與社會價值。

2011年的「夢想家事件」更點燃社會大眾對文化政策與文創產業的關注與批判。由藝文團體、公民社會組織而成的文化元年基金會籌備處發起「文化界對台灣文化政策的九大要求」連署活動，在宣言中指出「過去十年，政府大力推動『文化創意產業』，讓市場產值成為衡量藝術價值與公共資源分配的主要標準；文化政策逐漸從創造力培植轉變為以

人數和產值取向為主要目的。不僅犧牲了文化藝術活動的自主性、多元性、實驗性，也壓制了民眾接觸、享有多元藝文創作的文化權利」（文化元年基金會籌備處，2011）。

此一公民社會團體透過網路串連集結的抗議活動不僅導致文建會主委盛治仁辭職下台，當文化部成立之後，公民團體也積極要求與國家對話，要求調整文創產業過度偏向市場化的政策方向。例如在「2012 文化國是論壇」第一場會談「點石成金在念頭 —— 文化創意產業策略的探討」中，導演王小棣即提出目前文創政策多鼓勵走向中國市場，與中國合資合製，也積極與創投公司投資合作，不僅可能影響內容，也可能忽略在地產製環境與勞動條件的改善，扼殺臺灣在地文化的生產（楊宗興，2012）。此外，《創意臺灣》重視六項旗艦產業，政策過度偏向市場與產業，忽略創作源頭，不利文創產業的發展。如簡妙如（2012）以音樂產業為例，建議政府應採取「扶助公民」的政策視野，關注創作者、基層音樂工作者的創作與勞動條件，以及消費者的近用權利等，才有助於流行音樂市場的擴大並保有臺灣在華語音樂市場的優勢。

然而，文化部主導的「文化國是論壇」結束之後並沒有具體提出相關改善策略，非但沒有解決文化工作者與社會大眾的疑慮，也導致更多的民間抗議。藝文團體於 2013 年 7 月連續兩天召開「文化部危機解密論壇」，一方面體檢「文化國是論壇」的承諾，另方面也以「文化是社會全民的公共財」，再次要求國家文化政策的制定與決定應建立長期、公開、普遍參與的機制，尤其應針對當時的《兩岸服貿協議》造成劇烈衝擊的出版、影視為主的文創產業提出探討。隨後 2014 年反服貿運動，更引起文化界與廣泛社會大眾抗議政府黑箱作業、未經民主審查的一連串公民不服從行動，包括占領立院、自主召開街頭講座、以民主審議方式由公民討論服貿條文等（公民行動影音紀錄資料庫，2014 年

3 月 22 日）。該運動不僅阻止協議的達成，在抗爭過程中，文化團體與公民社會積極提出「文化公民」、「文化多樣性」、「文化例外」與「文化影響評估」等主張獲得許多關注，要求文化部應在貿易協議與政策規劃上採納這些原則。

檢視臺灣文創產業的發展過程，我們有必要思考當時政策以產值、數字績效作為衡量文化產業化的標準，尤其應該深入研究各文化相關產業的生產勞動過程、組織連結方式，獲利方式，以及與地方、區域發展的關係，檢視其脆弱的環節，才是最需要國家介入以政策扶持的地方。

3.3 文化經濟新思維：文化內容生態體系

2016 年民進黨再次執政，新任文化部部長鄭麗君接受媒體訪問時提到將文化創意產業重新定位為「文化經濟」，指出「內容的振興」是產業發展的重要核心，政府須兼顧「實驗性、公共性」的鼓勵策略和「市場性、商業性」的投資機制，打造一個公共責任體系（李秉芳，2016）。

在此脈絡下，2017 年全國文化會議的六大議題中，以「文化永續力」為討論方向，強調文化經濟與文創產業生態體系的永續。根據民眾意見與專家諮詢，2018 年《文化政策白皮書》引用聯合國教科文組織的「文化循環」（culture cycle）的概念，指出在創造、生產、傳播、展覽／接受／傳遞，以及消費／參與的相互作用循環過程裡，強調文化創意產業的源頭來自社會文化底蘊，文化內容為文創產業的核心。

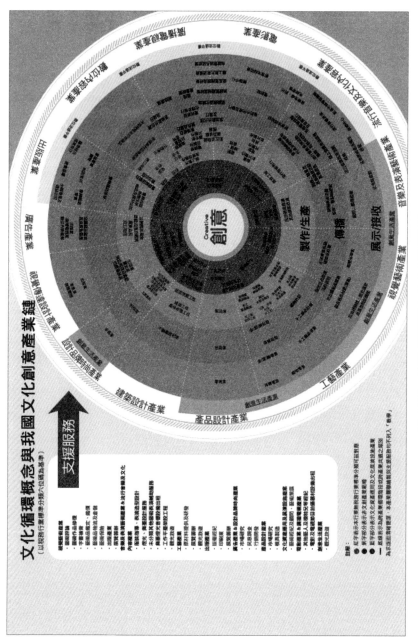

圖 15.2 文化循環導向的文創產業鏈

資料來源：文化部（2019：14）。

　　同時，2018 年《文化政策白皮書》指出過去臺灣文創產業的不足：「過去臺灣推動文化創意產業的過程中，未能建構以文化為核心、促進文化再生產的生態體系，因此，我們必須重新思考文化在社會與經濟發展過程所扮演的角色，不能全然以經濟成長的角度切入，必須將文化核心內涵融入社會與經濟價值體系，提升文化價值與意義。」（文化部，2018: 68）因此，扶植文化內容產業生態系成為發展文創產業的重要方向，文化部規劃五大策略（文化部，2018: 90-96）：

一、**拓展原生文化內容、實現「越在地，越國際」價值。**強化原生內容及跨域 IP 開發，結合電視、寬頻、公廣集團與內容製作業者等影視體系及科技整合，拓展通路及市場，在國際間形成文化品牌。另方面也協助青年與微型創業，強化文化與觀光的鏈結整合。

二、**建立文化金融體系，促進投融資動能。**推動獎補助及投融資雙軌機制，兼顧公共性及市場性，擴大支持影視音等內容產製，運用公私協力策略與租稅誘因，提升產製規格與行銷。

三、**建置或完善中介組織體系。**落實臂距原則，建立專業支援體系，包括成立「文化內容策進院」、「國家電影中心」等建構專業資源整合平台，催生文化內容生態系。

四、**虛實整合之空間環境建構。**建置及提升文化產業軟硬體設備，包括南北流行音樂中心、漫畫基地及國家博物館等，推動文創園區轉型，促進資源整合，搭建大型藝術博覽會或節慶的國際連結，捲動產業生態網絡的積極互動與有機鏈結。

五、**建構文化傳播政策，形塑國家文化品牌**。整備產業發展法規如 OTT 治理機制、強化國際影視產製服務環境、影像教育、海外布局、提升產業自製能量、原創版權與數位治理政策、建構公共媒體集團展現文化航空母艦的能量連結本土與國際等。

以上的五大策略都是為了建立文化內容產業生態系，讓文化多樣的內涵與經濟發展的價值得以永續則是當前文化經濟的核心，讓文創產業的利益能回頭挹注文化生態的創作端與基礎環境建設。這需要從政策面一方面擴大文化經濟投資影視音產業，另方面也要建立藝術文化經濟的支持體系，使得文創投資與企業獲利有合理回饋機制，平衡文化貿易與文化多樣價值，建構一個價值循環的文化生態體系（劉俊裕，2018：197）。

在此生態系中，文化中介組織（cultural intermediaries）扮演重要角色，它獨立於政府，但又是產業鍊中橋接各利害關係人的中介者，不會直接參與產業的生產和消費，但卻是協調文化產業鍊中不同角色之間的重要橋梁。例如韓國內容產業振興院（KOCCA）是 2009 年依據韓國《文化產業振興基本法》第 31 條規定成立的，一直是韓國文化內容產業實質推動的重要機構（郭秋雯，2017）。KOCCA 為行政法人，隸屬於文化體育觀光部，主要工作包括：政策開發與調查研究、人才培養與建立基礎，並透過支援製作、投資、融資、行銷，協助企業創造文化產品與服務，支援海外進軍國際市場等，協助政府推動內容產業政策，同時扮演各產業融合的中介者，也是將政府資源橋接到民間產業的最佳中介組織。有鑑於此，文化部於 2019 年成立行政法人文化內容策進院，期待能發揮產業鏈的中介角色。

BOX 2 文化內容產業生態系案例 ——《我們與惡的距離》

該劇集是公視於 2019 年推出的社會寫實電視劇，以隨機殺人事件引發的相關議題，如被害人家屬、加害人家屬、思覺失調與新聞媒體等為內容，播映當時帶動許多探討，得到該年金鐘獎最佳戲劇節目、編劇與導演獎。該劇獲得文化部數位建設「推動超高畫質內容升級前瞻計畫」4,300 萬經費補助，在劇本開發階段結合大數據分析，從臉書、PTT 等社群平台關鍵字，找出民眾共鳴議題，並深入田野調查與專家諮詢協同刻劃劇中主要角色，以 4K 超高畫質拍攝，從燈光、場景、後製、剪接等均採高規格方式製作，高價賣出日本、美國等國際版權，在 HBO 與數位串流平台上播出

當時文化部部長鄭麗君指出，建構文化內容產業生態系，首要任務是聚焦提升內容力跟科技力。先協助在地 IP 內容的開發，然後結合新的科技應用模式，催生臺灣在數位時代內容產業可能的新趨勢。

資料來源：未來城市 Future City@ 天下（2020）。〈公視《我們與惡的距離》創下超高網路聲量　從劇本、演員、硬體都打破框架，4K 應用＋ IP 跨域讓台灣創作內容力再升級〉。網址：https://futurecity.cw.com.tw/article/1208。

4 文化生態體系的永續思考

文化產業／文創產業在近三十年來有了相當大的轉變，相關論述不僅是國家為了回應民主化、鄉鎮再造、國家認同、新自由主義的危機與文化公民權所做的策略性修正，相關的公民實踐行動與論述也共構並影響文化經濟與文化創意產業在臺灣的意義演變與價值論述。

　　文化產業／文創產業連結文化與經濟，擴大了文化政策的範圍與想像，也使得當代社會看待文化藝術不只是著重創意美感的展現、鑑賞與教育意義，也關注文化藝術的經濟價值、地方認同與區域發展，文化藝術在當代社會裡被賦予的價值有很大的不同。從一開始社區營造運動推動地方文化產業的「文化產業化，產業文化化」，將文化的符號意義與經濟市場的物質基礎連結，文化政策逐漸關照到一般民眾與在地文化資產的活化與區域經濟發展，嘉年華式的節慶活動也擴大民眾對文化的參與與想像。千禧年後，文創產業的興起使得文化政策的範疇迅速擴展至媒體、設計、數位內容與創意生活面向，幾乎各種產業都能以創意之名產生符號意義，並能爭取文化政策的補助或投資。然而當文化的意義逐漸簡化成為象徵符號的生產與消費，例如文青咖啡店、文創餐廳將空間布置得美輪美奐，卻可能導致文化意義的缺乏與簡化。因此，促進文化經濟發展的同時，也需要關注到文化多樣性與文化公民權的維護，以尊重各地文化差異為前提，給予各地文化自主的空間，同時我們也需要關注內容產製的生產創作環境與勞動條件，建立文化內容產業生態健全永續的發展環境。

　　因應近年的轉變，文化部已啟動《文化創意產業發展法》修法，改以建構文化內容產業生態系來定義文創產業，計畫從環境面、產製面、資金面及通路面等「四大面向」強化健全文化金融體系、促進產製量與產製品質提升、健全文創產業跨界媒合加值機制、拓展海外通路及強化文化國際傳播等。在這些政策方向上，「文化主體、內容為本」的文化生態系，才能真正厚植臺灣文化經濟的發展，促進文化、社會、經濟的整體效益。

　　在文化生態系裡，我們亦要不斷思考，文化有無得到更充足的創作環境？文化意義與闡述有無更多元、更豐富？文化生產工具有無更自主

運用？文化的生產與消費有無更豐厚每個人的生活？相關的文創政策與文化經濟策略發展有無忽略發展不均衡的問題或導致更嚴重的社會不公平，以及文化如何永續？

引用文獻

于國華（2002）。〈「社區總體營造」理念的探討：全球化趨勢下的一種地方文化運動〉（未出版之碩士論文）。國立臺北藝術大學傳統藝術研究所，臺北市。

王俐容（2005）。文化政策中的經濟論述：從菁英文化到文化經濟？《文化研究》1: 169-195。

文化元年基金會籌備處（2012）。終結百年煙火，開啟文化元年。【部落格】取自：http://renewtwculture.blogspot.co.uk/

文化部（2018）。《文化政策白皮書》。文化部。

文化部（2019）。《2019 台灣文化創意產業發展年報》。文化部。

公民行動影音紀錄資料庫（2014 年 3 月 22 日）。〈2014 反服貿佔領立法院全紀錄（320、321）〉。取自：https://www.civilmedia.tw/archives/16693

文建會（1998）。《文化白皮書》。文建會。

文建會（2004）。《2003 台灣文化創意產業發展年報》。文建會。

文建會（2004）。《文化白皮書》。文建會。

文建會彙整（2009）。《創意台灣 —— 文化創意產業發展方案行動計畫（2009-2013）》。文建會。

南方朔（2003）。〈一本文化經濟學的先驅著作〉。載於張維倫等（譯），《文化經濟學》（原作者：大衛・索羅斯比（David Throsby））（頁 iii-vi）。臺北市：典藏藝術家庭。

江大樹（2003）。〈臺灣鄉村型社區的發展困境與政策創新：「桃米生態村」的社區重建經驗啟示〉。《政治學報》36: 1-26。

李秉芳（2016 年 5 月 27 日）。〈鄭麗君上「政問」談文化部願景：權力下放，還權於民！〉。《民報》。

洪文珍整理（1995）。〈社區總體營造與文化產業發展〉。《臺灣手工業》55: 4-9。

行政院（2003）。《挑戰 2008：國家發展重點計畫（2002-2007）修訂本》。行政院。

陳文標編著（1995）。《社區總體營造 —— 社區總體營造的理念與實例》。臺灣省手工業研究所。

陳其南（1996）。〈社區營造與文化建設〉。《理論與政策》10(2): 109-116。

陳其南（1998）。〈歷史文化資產 —— 保存與地方社區產業發展〉。《歷史月刊》123: 14-21。

陳其南（2001）。〈從全球化看文化產業與地方行政〉。《文化視窗》2001: 46-51。

陳其南（2005）。〈以「文化創意產業」帶動臺灣社會的總體轉型〉。《創業創新育成》20: 6-8。

陳琳（2002）。〈白米木屐村的文化產業行銷〉。《蘭陽博物》8: 34-38。

曾旭正（2007）。《台灣的社區營造》。臺北縣：遠足文化。

馮建三（2009）。〈文化創意，不一定產業化〉。《中國時報》，2 月 2 日。

郭秋雯（2017）。〈韓國文化內容產業中介組織設置現況 —— 以行政法人「韓國內容振興院（KOCCA）」為例〉。《文化越界》2(3): 49-71。

蔣玉蟬（2004）。〈地方文化產業營造與社區發展〉。《社區發展期刊》107: 241-253。

劉俊裕（2018）。《再東方化：文化制策與文化治理的東亞取徑》。高雄市：巨流。

Adorno, T. W. and Horkheimer, M. (1997/1947). The culture industry: Enlightenment as mass deception (J. Cumming Trans.). *Dialectic of enlightenment* (pp. 120-167). London: Verso.

Bianchini, F. and Parkinson, M. (Eds.) (1993). *Cultural Policy and Urban Regeneration: The West European Experience*. Manchester: Manchester University Press.

Department of Communications and the Arts (now Office for the Arts), (1994). *Creative nation: Commonwealth cultural policy*. http://apo.org.au/research/creative-nation-commonwealth-cultural-policy-october-1994.

Davies, R. and Sigthorsson, G. (2013). *Introducing the Creative Industries: From Theory to Practice*. SAGE Publications Limited.

Flew, T. and Cunningham, S. (2010). Creative industries after the first decade of debate. *The Information Society*, 26(2): 113-123。

Galloway, S. and Dunlop, S. (2007). A Critique of Definitions of the Cultural and Creative Industries in Public Policy. *International Journal of Cultural Policy*, 13, 17-31.

Garnham, N. (1990). *Capitalism and Communication: Global Culture and the Economics of Information*. London: Sage.

Garnham, N. (2005). From cultural to creative industries. *International Journal of Cultural Policy*, 11(1): 15-29.

Hartley, J. (ed.) (2004). *Creative industries*. Oxford: Blackwell.

Hesmondhalgh, D. and Pratt, A. C. (2005). Cultural industries and cultural policy. *International journal of cultural policy*, 11(1): 1-13.

Hesmondhalgh, D. (2007). *The Cultural Industries*. SAGE Publications Limited.

Lash, S. and Urry, J. (1993). *Economies of Signs and Space*. SAGE Publications Ltd.

McGuigan, J. (2004). *Rethinking Cultural Policy*. McGraw-Hill Education (UK).

Miege, B. (1987). The logics at work in the new cultural industries. *Media, Culture & Society*, 9(3): 273-289.

O'Connor, J. (2010). *The Cultural and Creative Industries: A Literature Review*. Creativity, Culture and Education.

Pratt, A. C. (2005). Cultural Industries and Public Policy. *International Journal of Cultural Policy*, 11: 31-44.

Pratt, A. C. (2007). The State of the Cultural Economy: the Rise of the Cultural Economy and the Challenges to Cultural Policy Making. In Riveiro, A. P. (Ed.), *The Urgency of Theory*. Manchester, UK: Carcanet Press / Gulbenkin Foundation.

Throsby, D. (2001). *Economics and Culture*. Cambridge University Press.

Throsby, D. (2008). The concentric circles model of the cultural industries. *Cultural trends*, 17(3): 147-164.

Throsby, D. (2010). *The Economics of Cultural Policy*. New York, Cambridge University Press.

UNESCO, (2006). *Understanding Creative Industries - Cultural statistics for public-policy making*. UNESCO.

Epilogue

:::::::::::::::::::::

總結：
文化政策與人才培育之時代意涵與價值

— 黃光男 —

本章學習目標

✅ 文化政策執行的成功與否的條件，含括了外在文化法規與文化行政人員素養的培植與職責，以及專業能力的養成。

✅ 當前臺灣地區很多文化機構，以行政法人作為基調展開新的營運模式。

✅ 文化機構是朝向公眾利益的社會發展資源，博物館作為文化政策布局成敗的項目，累積公共服務與教育、研究的資源，亦是人才培育的重點所在。

✅ 國際博物館業務實施的重點與項目。

✅ 博物館事業是一項文化發展、非營利的事業，必須著重學術與學理的門道，專業人員必須有專業的素養與實務應用上的學理根據；其人才培育與養成必須有專業的堅持，文化政策的執行，應該有較明確的資格限制、重點傳習，及完善的制度與方式。

關鍵字

文化政策、文化法規、行政法人、文化機構、人才培育

　　政策是行政的方法或策略。文化政策則是一個國家或社會訂定文化工作的實踐策略。它來自社會的需要，也來自社會意識所孕育而來的公共政策。

　　一般來說，文化政策是較之經濟、教育、財政或國防政策，更近於藝術生活的範疇，當然有人更直接說，文化政策就是藝術發展的一項施政方法。其中包括了視覺藝術、表演藝術或科技藝術，它的項目不僅是音樂、美術、設計、建築或庭院、古蹟，更有了心靈教養、宗教教育或文學寫作等等人類精神文明、知識再生的功能。

　　然而我們要強調的文化政策，應該在當前文化部所掌握的資源外，如藝術、新聞、古蹟、文化產業或出版事業之外；我們更要強調全民生活的現代性、歷史性與未來性，所謂的文化政策就是人類生活狀態的精神文明，包含在科學、醫學、藝術或農學資源開發與創新。

　　再者，有了文化政策訂定或認知的範圍後，即需要與之相關的執行者或學習者，不論頂尖或是稱職員工，亦即人才的尋覓。在這適才適所的要求下，當今的文化工作者，是否都具備執行文化政策的能力，甚至說是否在就職前能否瞭解文化工作的重要與職責？

　　依當前的社會而言，固然有些藝術學習的人才，在職場上投入了文化工作，稍具文化認知的層次，但藝術工作者不一定就是文化政策的實踐者。藝術有「創意」的意涵，卻不是文化有「倫理」的規範。雖然文化政策在國際社會中，往往把藝術學習者列為重要的行政人員，但政策具有法規、程序與限制，也就是它必須在客觀條件與主觀認知有所選擇。

　　客觀是大眾意識、大多數人的認知層次，例如一件作品所要表現的主題或內涵，必須得到適當的宣傳與介紹；主觀則是執行者對文化層次

的深知是否達到了時代與環境烘托而出的作品或創作。因此，文化政策執行是否成功的要件，就是人才培育內容與修習的課程。至少，認識文化（藝術），在社會意識所匯集的政策實踐，這需要人才的培育與鍛鍊。

1 文化法規與實施

1.1 文化法規是文化政策實施的具體規範

凡從事文化工作者，對於政策揭櫫的行政內涵，必得其精確的認知，據以為政策實施的根據，才能在其目標性、理想性與發展性得到良好的成效。那麼，瞭解或應用這些條例的文化工作者，應當有其職責與能力，才能發揮政策所宣示的目的。

不論文化政策的執行者是博物館館員，或文化行政工作，以及劇場管理或是藝術教育、藝術管理、藝術品收藏等等專業人才，都必須經過相關的教育課程，並有幾項設計才能達到「專業」的目的，這也是博物館營運時所強調的事業主張。

如何的教育與學習，著重在與文化有關的法律或規定，例如行政法、文化法規等相關的行政程序，「依法行事」是基本的行政倫理；再者是專業的範圍，其中藝術學、歷史學、社會學的智能，尤其不論屬性是自然博物館或藝術博物館，當展品與觀眾產生關係時，除了情境的營造外，如何在布置時的「藝術」安排，使涉及美學的核心，如設計、色彩、燈光、安全距離、或是適合觀眾的參觀動線與秩序等等都是「專業」的範疇之內。

基於此項論點，文化法規潛沉於現場環境的布置，卻得要有「專業」素養的人才執行，才可能達到安全、愉快、休閒的知性與感性交織而成的效果。

1.2　相關於文化法規所引發的政策認識

法規是一項公共政策的條例，也是社會意識或是集體共識的規範，借之人為事理的秩序。

當人類意識到公共利益就是個人利益的前瞻時，人人得遵守這項具有積極價值的理念與理想。好比宋代理學家，所提倡的「理與性」的詮釋，或是朱子所言的「博厚則高明」的學理，以及強調儒家「倫理」的重要。「倫理」當然就是人性行為自然產生的秩序高於法條的規範，也是人性自然遵守的生態，若倫理不彰，才訂定被動的法條以約束行為於有益的規律。

當今國際間普遍訂定共同遵守的法律，故而有不同性質的社會發展實例。而文化法規也在文化政策有更為軟性的行為準則。所謂軟性在這裡的看法有道德的「道」、有我行的「仁」、有規矩的「禮」等等人性內心的涵義。之所以謂之「文化政策」中的文化法規，也就是文化主張。有主張便有政策，來自國際間已開發國家，大都在文化的政策層面上力主生活美滿與幸福的口號，完善生活品味與秩序，在遵守、模仿、創意與實踐中，提升人性的尊貴，以為生命價值的追求。

換言之，文化政策的擬定者，不論是一群人或一個人，他必須具備有文化認知與前瞻性的見解，至少在擬定文化政策的環境審理，或時代的進程都得有深層知識涵養，以為造福人類生活的品質。

在此，舉出幾項人類生活的文化措施，除了眾所周知的大學設立外，博物館作為文化教育的基調，除了從個人（貴族）喜愛而收藏文物品，以供親朋好友共賞，進而擴大為團體或族群的共賞外，在百年前所發起的博物館協會，成為近代文明的重要工程。至今博物館作為文化政策實施的重點，國際間已然是人類生活的重心，也是學術界被推薦的顯學。那麼，訂定博物館營運的創導者，必然有高瞻遠矚能力，以及洞悉先機的智慧，方得策略出可長可久的制度。

1.3　文化機構的組織

對於文化機構的組成，從遠古的「喜愛」到近代的「功能」，似乎無法確定何時何地開始的，但就中西方文化環境與背景的不同，重現精神生活，就是心靈修行的開始，不論是宗教、社團或俱樂部的設置，都有一套的準則與限制，正所謂各取所需，各有功能。

文化機構就當前的局勢而言，有公設與私人的分別。公立的機構依政府設置管理，有立案的文化機構，不論是公務機構、法人機構或是基金會的屬性，在管理層次雖有不同的單位負責，均有一套的法源基礎，並須依立法精神來經營相關業務。一般而言，它的屬性與公務機構相當，依法行事，以營運業務之成效作為考核的標準。

這項措施，國內外的文化機構均有長久的歷史，大眾也習以為常，在社會文化發展上有很亮麗的成效。然而以「公務」為名的人力發展，似乎也會養成一種「保守」或較為平靜的狀態，常被人謂與社會發展的速度不齊，因而訂定了一項可較為寬鬆的組織辦法，既不是私有，卻可以在營運上有較「企業化」、講求「利潤」效果的組合。亦即當前臺灣地區很多的文化機構，以《行政法人法》作為基調展開新的營運模式。

當然，尚在實驗當下，並無法明確說明此一組織的功能，是否是新世代完美組織的嶄新制度。依公辦、法人為「公務」性質的組織，以及私立以《社團法》、《財團法》文化機構的組織，同為文化性質，卻有不同的組織與程序，而且私立之文化組織雖然有所規範，卻在私人理念上有不同理念的運用，提出共同任務與權責，則是文化機構單位的「專業」。

1.3.1　公務機構的組織

亦即為官方以公務設置的文化機構，均以其規範大小或所屬的層級作為組織編制標準。例如國立的館舍直屬中央管理，其員額與經費較為寬厚，所承受的權責相對為重；而院轄的如臺灣地區的六個直轄市依組織規律的限定，人員編制就依序減少；再而縣屬或鄉鎮的文化機構就得以縮小。總之，公立即是公務系統的文化機構，大致上都依公務員編制而營運，不論是館長或研究人員均為國家的公務員；雖然在公務員（經過考試通過）體系中對於館務屬性的專業有很多的不足，在近三十五年來，也可在一般行政中增列教育行政人員或稍後的文化行政人員，這之類的人才，大致上在大學、研究所、博士學程均在文化專業中有過相當深切的學歷與專業，加入了文化政策的實務工作，對於博物館營運的專業，有相當大的幫助，甚至在近代各界審視下，文化機構大部分的主管除了公務的設官分職外，採雙軌制的主管任命，亦得可從大學教授或企業界拔擢領導人才，以為推行文化政策的機構。

凡此種種，大部分是因應社會發展以及專業層次的需要，是否最佳的人才應用，或文化政策的完善方法，亦得有更精準的評鑑制度，再來比較雙軌制主管布局的優劣。

1.3.2　行政法人的組織

　　介於公務與勞務之間的行政法人，在文化政策多元化之下，經過近二十年的積極爭取與實驗，經於通過立法之《行政法人法》，並借之較為實驗自主的文化故事。

　　更具體地說，公立單位的行政規範以官方或公務作為行政的標準，在預算與執行均以制度為基準，除了有特別請示或核准，預算的執行是年度完成不能拖到隔年或保留預算，很僵化又不便作為營運的長遠運作。因此從國家兩廳院實施行政法人開始，旨在較自由與廣泛交流的需要，希望能保留或自行營運收入的經費累積於館內，不受預算制度的影響，則可與國內外表演團體訂定長期（至少二年以上）執行合約的經費需要而設立。

　　雖然其制度未有媲美各國以行政法人的半官方文化政策而訂定，如美國國家藝術基金會，或法國的博物館營運聯盟所轄的博物館均屬於此類方式。但更多的是向日本中央的獨立行政法人對五大博物館聯合營運的政策學習。姑不論它是否為最準確之文化政策法案，但就社會發展上國際有諸多方案以補助性的經費挹注，或以博物館法案作為預算需求，以及財政所得的優惠方案等等作為文化政策取之大眾生活所關注精神文明，或是宗教式的善良生活為定位，行政法人的精神有自主、善良、奉獻或永續經營的意涵，不僅僅是預算經費的合理分配與應用，更重要的是自動性、自發性的文化政策，不論是政府的預算或是募款所得，都有一種善意的精髓意涵，對於大眾的自主性選擇，此項立意是良好，但執行者或管理者的專業與心態是否就是本文所須提及「人才培育」的方式與規劃，則得費神討論。

1.3.3 社團法人或私人文化設施與編制

臺灣地區的文化機構，除了各處的美術館、文化服務機構、文史工作坊等等私人或私立的文化機構外，以美術館、博物館或文化館出現的民間博物館略約四百間左右。

有規格比公立美術館還大的經營方式，有專業且具品牌的美術館，以及與企業或大學附設（私人捐贈）的博物館更不可勝數。這項文化機構的編制，恐怕就有私人理想可以適當的方式營運，雖然也會以博物館規範的形式運作，有些館甚至要求比照國際博物館法規的標準營運，例如順益台灣原住民博物館、奇美博物館等，除了努力充實展品外，如何在實務功能上達到教育、研究、典藏、展示的基本要求外，企業化的經營中品質的要求，或是休閒性的感染，或再生美感的品味，在在達到為大眾服務永續經營的力量。

這一股設立私立的文化機構，除了為企業形象外，大部分都以回饋社會的精神，也是臺灣民眾在「不言而教」的境教扮演重要的角色。至於其規模大小，或聘用的人員，大致上都在「專業」的需求上考量，除了博物館所需的各類研究人員、教育人員或展示人員，更需要的企業管理（注重成本、行銷與利潤）成效，有別於一般公立或法人的人才應用。如此看法，民間或私人的文化機構所需要的人才培育，就有更多的規範與要求。此項直接的想法 —— 成本概念是很重要的考核方式。

1.3.4 其他

文化法規的實施，因應不同性質的博物館或文化機構，有不同法規應用，或也有在社團、同鄉會、民間社團的組織，大致上的機關規定，包括在公共、公益、公開與社區服務的性質，有關的規定依其性質可得社會公益活動約束。

2 執行的現場與專案

文化政策的實施，必得有條理的理念進行；其中是否有專業人才的管理或策劃，則是一件嚴肅且依權責輕重，所能達到的預期成效。

在此提出數項法規，或共同專案的規則，可以明確瞭解文化政策的現象，與執行成效的實況。

2.1 國際間的文化政策宣言或政策提出

眾所周知，國際博物館的設立與營運，是各國間文化水準衡量品質的依據，也是文化品評的重要依據。博物館的存在或由私人（貴族）的收藏到公共（大眾）服務的歷程，是經過千年、百年的醞釀與修正而實踐。乃是在二百年前，或更為遠古中把私人的收藏，包括教育、宮廟，或宗祠文物與文件的公開，成為公共服務與教育的資源，甚至成為國家軟實力的象徵，都在說明博物館功能的精密發展，瀝成一股人類生命價值的象徵、大眾生活品評的層次認定。因此，以博物館作為文化政策布局成敗的項目，或許可以明確探求其執行成果的人才層次，也是人才培育的重點所在。

2.1.1 國際間的博物館法案與主旨

成立於上世紀的國際博物館協會（International Council of Museums），簡稱 ICOM 的組織，以及美國博物館協會（American Alliance of Museums）簡稱 AAM，是當前國際間常被提起的國際博物館業務的重要組織，除外各國間的《博物館法》或博物館功能的實

踐，均依當地的國情與社會發展需要而設置了恆久實踐的準則，揭櫫該地區或國家對文化政策實現的方略，借之發展大眾生活的利基。

在經過國際資訊的傳達，以及文化責任品質的追求，各國間無不卯足全力，在博物館營運上有更為精確的方式進行。不論上述的兩大組織，或早已完備的法國、西班牙、德國、英國或日本等先進國家，或繼之而起的澳大利亞、韓國等，在博物館法案中，更直接作為文化傳達與學習的方略，除了國際組織的宣言外，也自訂符合社會發展，甚至結合國際經驗，以實施該國的文化政策。當然其他的執行者便是高級或專案管理人才的提議，也是首要衡量的力量。

2.1.2 國際博物館業務實施重點

綜合國際對於博物館業務的宗旨與理想，在此可略為歸納數點特點。其一，它是非營利事業中的重要工程，可發展出文化層次的深耕，以及作為文化傳承的場所，也是教育中心、文化價值的信仰中心。

其二，維護智慧財產權的機制，鼓勵大眾投入創意與發明的行列，俾使此工作能達到國家軟實力的發展，並借之「文化創意產業」的豐收，包括有形的財產，與無形的智慧再生。

其三，服務社會、發展社會的利器，亦即以文化的力量，成就大眾的智慧提升，並以此項特質，開發社會的積極面，並達到社會責任的幸福與延續生存、生命價值。

其四，是公共服務提高之理性與感性交織的力量，公眾的、服務的、教育的場域有承先啟後的知能傳達與信仰，促使大眾在追求真實的歷程中，瞭解文化發展的意義。

其五，保護並收集文件、文物與資料，以收藏作為印證時代變遷的時代意義，以及提供為展示的真實證據，以益於社會大眾互為尊重不同文化與不同價值的發展，有益於人類生活品質的提升。

其六，作為教育或學習的博物館，由於其組織而設置的部門，除了作為研討會資源或被提出歷史與社會發展中的要求，是國際間追求真實的場所，在參與博物館營運工作中，各得其性質發展狀況之啟發。

其七，休閒、觀光或出版的博物館營運，具備了文化品牌與特色的藝術發展對於人類追求真理、經驗再生知識與情感，發揮人性尊貴的力量。

相關的文化政策以博物館功能最為明確的學習場所，國際無不在此一領域發掘、設置、應用、保存與展示等功能上強調人性價值與信仰。

2.2 國內相關文化政策的實踐

2.2.1 主動積極參與國際博物館活動

文化政策既然以博物館事業為首要，那能在國內的相關文化政策與法規亦趨於多元與完善，並且在實踐法規時，亦得有國際相同之理想與要求，例如參與 ICOM、AAM 的年度活動，迎合國際博物館宣言與國際同步的主張，例如 2019 年在京都舉辦的國際博物館協會，主張博物館營運應以主動代替被動、以動態代替靜態、以服務代替申請的精神舉之，且每一次之三年會必有新主張、新作為作為研討主題。

如此說來，臺灣的博物館能不以「公理」的精神參與知能的活動與進展，雖然有些是環境不同的影響，但常理與常態是人性共知共感的秩序，或也可以說文化環境縱有不同，卻各有存在意義與張力，在人性同

向的善境（求知求善）時，文化政策有其同與不同的差異，卻也有不可
異動的自然規律與人文倫理同軌。

因而，**臺灣地區在國際環境已然具備博物館事業的營運條件**，其
水準層次達到國際博物館界的認同與推舉。在參與這些國際博物館協會
中，除了上述的兩大協會外，成為各國博物館協會的會員，更具體地說
我國的博物館營運成效是國際博物館界所認同，更多的研討會也在國內
舉行。作者在擔任博物館工作期間，除了是 ICOM、AAM 的會員外，
也是國際現代美術館協會的會員，曾在 1989 年應邀到古巴參加現代美
術館營運的研討會，乃至參與 ICOM 三年一次的大會，作者亦應邀在
大會發表論文，如韓國、奧地利、中國大陸上海的三年會，分別以臺灣
博物館現狀、博物館行銷策略，與土地公祭典文化產業為主旨的論述。

2.2.2　國內文化政策的實踐

已論述國內參與博物館業務狀況，而國內實施更精密的文化政策，
計其大要有下列的項目與法規。在此將依可知的法案作為實施成效的考
核。

其一，公務博物館營運，過去以《社會教育法》為主軸，並及官方
設置的館舍作為社會教育的基礎。當博物館（包括美術館）的功能日漸
成熟時，如何追求更國際化的同步發展，其中的專業人員進用與行政人
員的整合，已超然社教功能。它在學術領域、服務層面，或文化理解與
認同，漸趨國際共通的理念。因此，公設博物館開始投入了大量的研究
人員（curators），並及行政人員的素養，已不只是公文往返而已，並
且在實務應用上開始有更多學理根據，包括出版、研討會、服務項目增
多等等的需要。

　　博物館功能在公共、公益之下，文化質性提升到一項國家實力的信仰，博物館營運成敗，成為國家進步的指標，也是文化政策最為明確的工程內涵。

　　其二，行政法人興起是近期各市、縣急速考量的營運方式。事實上博物館以《行政法人法》作為經營美術館或博物館的業務，就其性質而言，《行政法人法》所營運的規範，其成員以《勞工法》適之，不若公務性的公務人員應用權責。它在營運中的精神是較寬鬆且得有自主保留某一預算的機制，應該有自行決定營運成敗的方法，亦即是企業化的「成本－行動－利潤」的考量，但並未規範從業人員的基本素養，即對於博物館事業性質的體認與才能，雖然也可做中學、做中教的可能性，但業務推行一方面要保持行政暢通，另一方面亦要其文化深度上要求品質的呈現，畢竟博物館事業是一項文化發展、非營利的事業，必須保留著學術與學理的門道，才能成就大眾精神生活與生命價值的肯定。

　　其三，委外經營的機制。當前這項政策正興起一股浪潮，令人不知其然的是何時開始、何時興盛。當然委外的理由很多，是否來自企業界或經濟發展，還是人力不足的公司與公署，或者是比較簡明的例行工作就可委外，還是人員編制不足或為了要節省經費的開支等等，似乎也沒有可置喙之處。

　　不論什麼理由，在此不談它興起原因，不過就博物館業務來說，「委外」、「經營」應要分開，當館內人力不足或無法勝任該項業務時，委託某一有信度的公司或團體協助完成年度計畫，原無可厚非；若館內人員充足，資源不缺還得委外經營，那麼，這個館的主管以及員工（包括學術與行政人員）的經營觀念便有被檢討機會，只可惜博物館評鑑制度未臻理想，以致人人都覺得經營博物館易如反掌（效能再論述）。

　　經營博物館是一項教育工作，也是宗教工作，更是精神信仰的工作，若經營不是館內自行規劃到實踐，如何達到服務社會、發展社會的理想？如何能提升大眾生活的品質與價值？故為委外經營策略，除了顯現自主權責喪失外，該機構已無所作為，或是聊備一格，無法發揮正常的業務推展，若較為可以權責相符的 BOT、OT 案，除了可以在一定限制與原有功能外，外在力量亦得有明確的權責規範，亦即評鑑制度要落實原機關的使命，甚至訂定獎懲的辦法，不宜承受單位若經費不善一走了之，或成為全民的苦難。當然文教機構採用 BOT 等產業為主的機制，還是儘量少用為宜。至少公務機構與之比較，尚得有一定信度的架構，權責一體，對社會的完全與發展，亦較能掌握。

　　制度的應用沒有百分之百的好與不好，但主管者的學養與經驗，也得一份較為明確規範，否則縱有良法，沒有適當執行者，徒喚奈何！

　　其四，民間組織或私立文化政策的實踐。基本是企業體或社團組織所設立。國家亦訂有相關的法律保護、督導、獎勵的設施，在機構設立之前，以評估為大眾的範圍與可行性，除了依據相關法律規範外，諸如設置條件的吻合，或空間的限制，以及公眾安全與公益的精神，另可自訂營運風格、人員的配置，將會是日後被評鑑的標準。有了制度便有規章，有規章才能分辨出「文化機構」專業層次的良莠。

3 選才與職責

前述有關文化機構的設置與職責分工，不論它屬於官方、私辦或行政法人、社團法人，宗旨均在非營利事業中，具備公共利益的核心，借之為大眾共享共知的教育機構，具備了社會發展、開發社會的責任，並有永續經營的觀念，在文化層次上，成就地區、社會、國力的進步象徵。

為了達到文化優質以造福大眾，必須有高瞻遠矚的傑出人才，才能執行似學校又是宗教，或研究單位性質的非營利的事業。通常作者稱謂文化機構的人才計有下列數項，例如他是文化學者、教育人員、營業人員，也是科學家、企業家更是慈善家，甚至是政府官員。不一而是的多樣身分，從建立館舍開始舉凡安全、設計、保存、行銷、研究或安全維護，都被稱為研究與執行者，以 curator 一詞通稱。

更具體地說 curator 是研究員（西方）、學藝員（日本）策展人，或是館長、主管等等功能，上溯可能與博物館有關的文化部部長，下至博物館行銷或保管的基層人員。他的封號如此包容，也如此尊貴，甚至不在博物館工作，而有藝術研究工作者以 curator 自稱為「獨立策展人」。如此稱謂令人刮目相看，也值得我們把它列為文化機構的重要主角。但是否名實相符，則是另一個可討論的議題。

3.1 專業人員的範圍

承上述之人才分類而生的專業，其範圍很廣，可說是博大而細緻、精確而分工，屬於文化工作，或博物館工作，最基本的是文化素養，在於對藝術、美學或品德等精神性的經驗與能力。換言之，就是具備了人

文才能的人或作為精神生活的專項工作者，儘管是科技的、企業的或宗教的專職，在文化人才而言都必須在文化才能上的涵養著力。在此略為分類有專業在文化政策上執行者的各個層次職責，分述於後。

一、領導者，也是主管者，最重要的是政策提出的設計者。關於此人才必須是國家政策訂定者，或說中央政府的主管，即是部會首長。

部會首長具備中央、地方與相關文化機構的職責，所謂政策是大眾的共同理想與希望，在衡量國家文化的發展與需求，所訂定的政策必須具有開發社會、服務社會的力量，亦得有啟發更為理想生活的方式。文化生活在於精神的內涵，也是理想的社會發展的力量。所謂「名士才儲八斗，鴻儒學富五車」正是領導者能量的重要指標，也是文化領導者必知必備的才能，因為取法乎上、得乎其中就是這個道理，所以他的養成教育必得有博厚之質，才能高明成效。

猶記法國第一任文化部部長安德烈‧馬爾侯（André Malraux）在戰後感受到人類文明必須維護與開發，透過文化投資，提升國民文化水準，也為了維護文化資產，在各省、市建立圖書館、劇場、音樂廳與博物館、文化中心，以提倡全民的文化生活，不僅帶動法國文化觀光的風潮，也影響國際的學習與推廣。

另一位文化部部長賈可‧朗（Jack Mathieu Émile Lang）提出大羅浮宮計畫，整修文化古蹟，包括巴士底歌劇院、國家圖書館等，並倡導世界文化遺產日，嘉惠全球人類的精神生活。

他們的文化素養與社會福利認知，已超乎國籍的限制。他們謀求人類的幸福，以哲學家、教育家、思想家的實踐者對於文化生活的貢獻，便明白當今法國文化政策的全民化，導引世界文明的發展。

二、博物館、文物館、檔案館或文化中心的主管或領導人，包括了館員或相關業務人員，除了依該館性質而有不同層次人才的配置：自然科學、藝術文化、圖書館、文物館、文資館等等，應有不同專長與人才應用，絕不能聊備一格或濫竽充數，以官大學問大擔任，否則便有頹廢不前、成效不彰的後果，不論是由行政系統調升，或借調有才之士擔任高級文官，均得有適才適所的考量與需要，而且在考核方面趨向專業的深度與廣度比較，作為任命就職業務的參考，務求人盡其才的目標。

三、博物館專業人才的應用，組成的營運團隊，該有行政為主的公務系統，另則是專案（業）人才的系統，即所謂行政人員、專業人員、行銷人員、導覽人員、安全人員、維護人員、收藏人員、科技人員、公共關係人員、募款或文創人員等等，就人才的選擇與應用，是否均有專業的共識，以及行政手續的熟悉，則是主管（館長）要通盤考量的，務求「專業精準、修容合度、出言有章」內外兼修的能量，才能在博物館營運方面達到服務大眾的理想。

四、義務人員，即被社會所肯定的志工或贊助者。他們的加入是社會正向發展的典範，在福利社會的倡導下，更多的義務工作人員投入文化機構，他們的功能除了補足原機構人力不足外，有很多的專業，事實上也可能與正式員工並駕齊驅，甚至超越原有能量，例如科技人才或學術專業。此外，贊助者的人力除了自行樂施以外，如何與贊助者保持良好的互動關係，在義工或贊助者的執行理念，與機構的人員均在「公共利益」中進行。

義工是神聖的社會參與與服務，不論他是退休人員或志趣人才的投入，有助博物館營運目標的動力；贊助者（會員制）的組織，除了物質、財力的挹注，也是喚起對文化事業永續發展有助社會繁榮的信仰。

文化機構是向公眾利益的社會發展資源，從蒐集、保存、研究、教育、休閒到產業不一而足，投入的人才與人力無法一一列明，它既是宗教精神，又有教育意涵，更有公益發展的機能，人才之精細，事實上是社會的良知良能，也是大眾生命價值的殿堂。人才的需求孔急，亦得有相當的學習機構，以為補足人力的充盈。

3.2　人才培育與養成

文化機構所需要的人才，固然有專業的堅持，但文化的範圍包羅萬象，需要各類人才的投入。人才之分類可以鉅細靡遺，亦可擇要（專題）指定，總希望文化的質量能與日俱增，因此，在文化政策的執行中，應該有較明確的資格限制或重點傳習，才能勝任該工作。

為了需要與深度的服務，在人才培育方面，以上述各類人力應用，必須要有完善的制度與方式，而且在不同程度、不同需要的情況，人才得要不同的教育與訓練。在此分述於後。

一、**基礎教育**：指的是一般學養的修習，或以大學各類科系畢業為基礎，作為基層統一標準，然後在進用入館時，以其相關科系分工，並賦予該部門營運的推展。此是外在選才的基本條件，也是當前臺灣地區最常使用的方法，然而學校與就業機構畢竟不同，如何在做中學則要一定性的進修管道。當前有在職進修辦法，也有出國研習的機制，不論國內自行訂定進修的獎懲，或是國內相關機構提供的資源，館員的進修只要有助博物館的營運，主管者應予重視。

二、**專業研習**：專業一定是某一主題上的才能，例如包裝運輸或場地布置等等，都是博物館營運的技術與專業，除了作品被保護或是燈光照明，以及間距的問題，所涉及美學與展示效果，是一門很專業的

學問；又如策展的行政工作，包括出版權、作品的選擇、學術成分
的邏輯，或是恆濕、恆溫的環境都在策展人的專業上；又如以某一
個展覽作為教育的資源時，所製作的導覽手冊或是授課者的學養，
包括成人教育、兒童教育專家都需要良師良友的參與。諸此等等，
人才是與時俱進的，如何有效增強人力的充實，或再三的學習與訓
練，不僅可以在館際學習，亦可與學校合作，或社團研習的參與，
才能知彼知己在某一方面的專業。

三、**舉辦研討會**：除了依博物館性質分門別類，在館務計畫中，先有
一、二次的研習活動，或是參加館際的研習，甚至國外參與研
習活動，例如每年的 AAM 年會，或是每三年的國際博物館協會
（ICOM）的國際活動，除了可增強自己的實力外，也可參與當下
博物館營運的最新資料。在共同研討中，互通經驗，也是人才培育
的重要管道。另者是大型博物館或大學博物館，往往設有各類專題
研究獎金，供全球有需要研習的 curator 可以提出申請，而後參
與研習，此項機制不僅使博物館間更具國際化，因為認知與活動的
契合，對於自個兒博物館的營運行銷有良好的功用。例如紐約大都
會博物館（The Metropolitan Museum of Art）的招攬國際學
藝員，就訂有明確的方法。世界各國健全的文化機構，包括文化資
產、博物館的獎學金、旨在培育各類博物館營運的人才。

四、**實習的機會**：尚在學校時，應提供學生實習的機會，在博物館業務
上如何讓學生瞭解博物館業務的內容，包括展品的認識，或是藝術
風格的辨別，以及行政手續的瞭解，或是各單位組織與職掌等；另
外的實習事實上就是初任職法規的熟悉，或是友館正在進行某項展
覽，包括報關、運輸或是保管、布置的設計，甚至向民間借展時應
有的手續等，也是實習的機會。實習不一定是初任職者，凡不夠熟

的事務都要在計畫的業務上，能夠完善的把業務做好。在作者的經驗上，通過文化或教育人員高考取得公務資格的人，進入館務工作，大致上法規較容易把握，而對於展品或藝術品則有很大的陌生感，甚至主觀性重，甚而不平等對待展品的真實意義，出現偏頗的選擇，而遭受到社會的批評。相對而言，自學校科班出身的藝術或某一專業的工作者，較缺乏行政倫理，而有忽視行政手續的合法性，且失去了正確的業務推展。關於這二方面如何互補，則要有專業的講習與互為角色的理解。

3.3 人才培育的建議

文化機構項類繁多，雖有自然科學、人文科學、文化資產或智慧產權等等之分，綜合而言，藝術性、公共性、公益性與永續性的性質，卻是生生不息，永遠是國家軟實力的象徵，也是大眾知識再生、精神價值的儲藏所。因此文化機構的人才培育是永恆不移的。

除了上述已略述文化人才的性質與層次外，不論是最高主管或基礎工作者甚至義務者，人才都需要重視，也需求教育與學習，或可知西潤東，或是以古知今，並展開未來，務求文化機構的人才，在政策上能夠清風明月，在業務能夠滿得金黃、成果纍纍。因而有下列的看法：

一、在職者的職前訓練與年度研習，必須有明確的規範，並列入年度考核的依據，其中不僅服務的態度，亦得有業務成效的數字，以客觀的比對作為考核基準，雖然此項標準難以有百分之百的客觀，但具水準之工作人員可依層次高低（職務）與工作內容作為考核的依據，至少可從工作量、專業層次、受訓或研習成績考量。例如學術

論文、活動次數、參加館內外研習會、或是接受法規講習、業務講習的狀況等，都要有明確的作為。這是自我實現的人才能量成長。

二、在職進修與業務執行的比重，應有獎懲的方法，獎勵多責備少，在於工作者的學習態度與作為，不論是館內業務的提升，或是參加館外各個講習，甚至到學校進修學位，在報備法規允許之下，提出有益館務進展的方略或提出有效的政策時，館內便是人才濟濟，應受各界的尊榮。

三、各級文化機構的人力，來自其設立規模大小而定。但每個層次都應該有最頂尖的人才，例如主管（首長）不論是公務職等升遷、或是學界借調任職，基本他們絕對是頂尖的人才，並有持續為開發社會、服務社會而努力的形象，才能確保該單位的蓬勃新象。再次是人才的再進修，除了上述第二項的意向外，若能學習西歐對在職人員的學習，訂定為再上一層樓的標準，國內或許可以在考試院的國家文官培訓中心特別設立以文化人才的培訓機構，雖然在行政院各部會也有自行訓練的機制，如公務員培訓中心，或外交部培訓學院等等，但文化人才的專業培育則尚有進展的餘地。在此舉例提出法國政府文化部轄下的國立資產學院（Institut national du patrimoine, Inp），在 2001 年合併 1977 年成立的法國藝術作品修復學院（修護師培育）（IFROA）與 1990 年成立的法國國立資產學校（博物館館員培育）（ENP）而成。看到這些機構便明白法國文化部在文化人才培育有套完整的計畫。作者曾參訪此機構所得的心得，則是文化專業的任用，不論是基層或省、市層級，乃至中央（國立）層次，不論你原有的學歷如何，大致且都要一層受訓，取得資格才可以上升高一層，譬如說省、市有一館長缺，你必須取

得任職前的此級認證（即是受過此級訓練），在諸多共同資格選出一位擔任。若要再上一層同樣的規律，從已受過訓的學員中再任命一名主管，餘此類推。這是人才培育的專門機構。

四、若考試院國家文官培訓學院、或文化部亦有專門在職教育或訓練的機構，在人才的應用不至於缺乏，也較為專業與穩定。若或可以委由學術機構代為擬訂課程，並通過學習成績及格而認證的策略，必然會使文化人才濟濟，也可被尊崇為專業人士，選才取才都在此層級上分別進用，除了有較明確的人力應用外，也可除去不適人員的紛擾。這個機構若以國立臺灣藝術大學的藝術管理與文化政策研究所作為培育文化人才的場所，或也是一項教育殿堂的大事。

五、文化人才的培育，不僅是學術上或業務上的長才，也是一個被社會品評的對象，文化人必備的學問、道德、名望、著作、或社會貢獻，以及行銷文化品牌的能力，豈只是任官就職資歷而已。館長、館員及志願服務人員的社會地位，更重視他的服務的熱情與人品，以及對社會貢獻的價值。

引用文獻

《文化政策與博物館管理》。2009 博物館館長論壇暨亞太地區博物館策略聯盟，國立歷史博物館、國立臺灣藝術大學、國家圖書館主辦。

黃友玫（譯）（2017）。《美術館，原來如此！從日本到歐美，美術館的工作現場及策展思考》（原作者：高橋明也）。臺北市：城邦。

廖仁義（2020）。《藝術博物館的理論與實踐》。臺北市：藝術家。

Arts Management and Cultural Policy: An Introduction

Pao-Ning Yin (Editor-in-Chief)

Chih-Hung Wang, Pao-Ning Yin, Jerry C Y Liu, Chun-Ying Wei, I-Ping Wang, Tzong-Ching Ju, Hsin-Tien Liao, Yung-Neng Lin, Ying-Ying Lai, Hsing-Chih Tsai, Chien-Lang Li, Yi-Hsun Hu, Li-Jung Wang, Kuan-Wen Lin, Shu-Shiun Ku, Kuang-Nan Huang

Summary

This book is based on the professors of the Graduate Institute of Arts Management and Cultural Policy at National Taiwan University of the Arts. Each academic worker writes a special essay on each one's specialization in the field of arts management and cultural policy. Related topics include: museum education and organization management, cultural studies and cultural governance, cultural diplomacy and exchange, Cultural Fundamental Act, cultural statistics, performing arts industry, art market and industry, art management, cultural heritage preservation, cultural economy and creative industries, festivals and event management, culture Leadership and so forth. This book intends to propose an academic output with global visions and local perspectives based on academic theories, social practice and Taiwan experience researches, which would like to support and dialogue with the fruitful production of Taiwan's art fields.

Contents

Resume

Foreword: Cultivating Cultural Leaders in Our University of Arts: The Value Practice in both Professional and Academic Fields/ Huang, Kuang-Nan

Foreword: An Age of New Discourse of Arts Management and Culture Policy / Liao, Hsin-Tien

Preface: Dialogists and Counterparts: The Intellectual Works between and inside Art Productions / Yin, Pao-Ning

Unit 1
The General Introduction and Theoretical Perspectives

Chapter 1

Theorising Cultural Governance / Wang, Chih-Hung

Chapter 2

From Cultural Studies to Cultural Policy: The Establishment of Critical Theoretical Perspectives / Yin, Pao-Ning

Unit 2
Cultural Policies and Regulations

Chapter 3

"Cultural Fundamental Act" Reconsidered: A Critical Reflection on the Academia's Participation in State Cultural Governance and Legislative Processes / Liu, Jerry C. Y.

Chapter 4

Introduction on Soft Power, Cultural Diplomacy and Relations / Wei, Chun-Ying

Chapter 5
IP Rights and Art Production / Wang, I-Ping

Unit 3
Cultural Administration and Organizational Management

Chapter 6
Operation and Management of Performing Arts Institutions / Ju, Tzong-Ching

Chapter 7
Museum Leadership and Crisis Management / Liao, Hsin-Tien

Chapter 8
Cultural Statistics and Indicators / Lin, Yung-Neng

Unit 4
Museum and Cultural Heritage

Chapter 9
Some Observation of Arts Management: Challenges of Globalization and Capitalism / Lai, Ying-Ying

Chapter 10
Revolutionary Thoughts of Education and Public Service of Museums / Tsai, Hsing-Chih

Chapter 11
Theoretical Analysis on the Preservation and Maintenance of Taiwan's Historic Sites / Li, Chien-Lang

Unit 5
Art Industry and the Subsidy Mechanism

Chapter 12
Art Economy and Market / Hu, Yi-Hsun

Chapter 13
National Culture and Arts Foundation and Subsidy System / Wang, Li-Jung

Unit 6
Creative Industry and Cultural Economics

Chapter 14
Festivals, Event Marketing and Cultural Tourism / Lin, Kuan-Wen

Chapter 15
Cultural Economy & Cultural and Creative Industries : Sustainability of the Cultural Ecology / Ku, Shu-Shiun

Epilogue: Cultural Policy and the People Cultivating Facing Its Meaning of the Times / Huang, Kuang-Nan